映照

光影交錯的姿態

恣彩歐洲繪畫

吳介祥 著

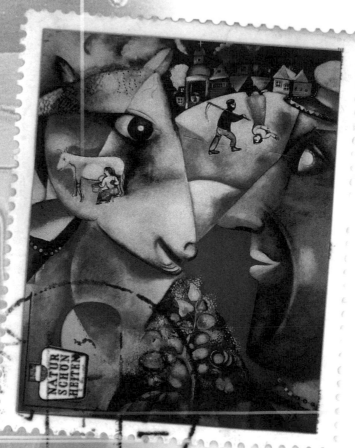

三民書局

郭　序

　　在知識面貌如此多元、從舊知識又不斷衍生新知識、且媒體影響知識形態的現代生活中，我們應更推廣具有介紹性、引導性和釐清性的書籍。

　　20世紀中期以來，西洋藝術史的研究頗有新意，在縱的時間性、前後援引性的藝術史書寫外，還有許多橫向的專題式研究，補充了從前藝術史的單一性，讓我們更能從深入社會、心理、政治等因素，了解和鑑賞藝術的特質、社會性的角色和此角色的藝術詮釋變遷。

　　這本《恣彩歐洲繪畫》以引導的方式帶領讀者從藝術的定義開始，逐步地介紹藝術概念的形成、媒材技巧的改變、歷史相關性、藝術面貌與人類社會文化生活的連帶性。不可否認的，藝術的了解和鑑賞與其他知識形態不同，最大的意義在於心智的開展和創造性的思考，提供發展個人感受力與鑑賞力的教育性功能，因此藝術史不宜有蓋棺論定的結論，而應強調啟發性、誘導性以及思考的挑戰性。

　　欣見吳介祥這一本《恣彩歐洲繪畫》的出版，此書蒐集了當前最新的藝術史研究，精心篩選、援引內容，打破一般藝術史單調的物件描述、過度專業的陳述或忽略物質經濟條件的書寫的缺憾，深入淺出，並顧及整體歐洲歷史發展的特性和藝術形式、風格面貌的關係，引導讀者輕鬆踏入藝術領域，不受龐大繁複的資料的牽絆，自在優遊。

　　特別加強的還有此書比較性的鑑賞方式，例如母與子題材的演變，從符號性的中古世紀宗教題材到反映社會、經濟成就感與滿足感的母子肖像，乃至女藝術家的女性角色自我表述等變化。

　　我將向有幸擁有此書的讀者（家長、青少年、藝術初學者）賀喜，他們已經找對了入門途徑。

<div style="text-align: right">

國立臺灣師範大學美術研究所
國立彰化師範大學藝術教育研究所
郭禎祥

</div>

自　序

　　繪畫史本身是歷史，而繪畫史的連貫性、藝術風格演變的承襲相關性，在歷史社會背景中對繪畫的詮釋與理解，則是人文科學的精神。繪畫史並非是孤立於政治、社會等歷史環節的現象，也不是全然出自藝術家個人的創作動機。這本《恣彩歐洲繪畫》是一本介紹繪畫藝術的入門書，因此力求對歐洲文化、歷史變異的銜接上有清晰的輪廓，並且強調比較性的鑑賞，以便讓以此書為入門工具的藝術愛好者能獲得具體的概念，而在選擇其他專題式撰寫的藝術書籍時，有線索可尋。

　　歐洲繪畫的風格演變呈現出了歐洲歷史風雲中的政治、社會及宗教對藝術的影響。希臘時代呈現的理想人、眾神的悲歡喜怒；中古時代神秘的象徵性繪畫；文藝復興自然科學導致與教會的衝突；巴洛克、洛可可的宮廷御用風格；浪漫主義的多元多變、呈現工業革命的震撼；印象派的個人色彩以至充滿思考性的現代繪畫。這些大格局的風格變易顯示了歐洲文化的冒險、革新性、實驗性和衝突性。本書欲從歷史的連貫性和不連貫性的角度來看歐洲繪畫，期能讓讀者體會歐洲文化的特性及引發讀者多視角的藝術鑑賞方式。

吳介祥

2001年6月

目　次

恣彩歐洲繪畫

第 1 章　藝術的起源

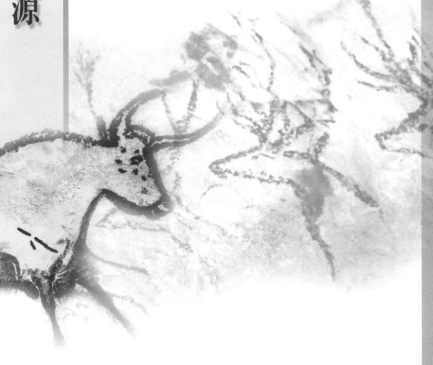

1—1　「藝術」的定義

　　西洋的「藝術」一字源自於拉丁文 "artes liberales"，是自由創作的意思，「自由創作」是針對非奴隸的工作。古希臘時期的繪畫工叫做 "banausoi"，意思是「火爐旁工作的人」，則不列入自由創作之內。西元4世紀時，「自由創作」被歸納為文法、修辭、辯術、音樂、天文、幾何、算術七門科學。文藝復興時期繼科學的發展，衍生出對於自然及人體的觀察、測度發展出來的創作工作，則成為現在我們總稱的「藝術」（art）一詞，包括建築、繪畫、文學、戲劇、舞蹈。在今天的多媒材及多元視訊的虛擬世界中，「藝術」的廣泛界定則是「為特別感官感受所設計的過程及形式」。

1—2　最早的畫

　　1994年考古學家在法國南部發現了一系列在岩洞裡的壁畫，這可能是人類最早的畫，到今天科學家還沒有估計出來它們可能的年代，最初步的估計是2萬到3萬年前之間形成的。在這個壁畫被發掘以前，被認為最早的壁畫估計是在1萬至7千年前。推論方法主要是從顏色鑑定的。壁畫系列的主題是動物，有公牛、獅子、犀牛、馬、熊等，在同一地還發掘出獅頭人身的木雕塑。

1—3　繪畫動機

　　要瞭解2、3萬年前人類繪畫的動機，須從他們的生活方式著手。當時的人──原始人是以獵食動物為生，用火取暖、熟食，以及藉火驅趕有威脅性的動物；並且住在天然成穴的山洞裡，也必須藉火照明。人類在自然裡最大的敵人是動物，但是最重要的食物也來自動物。人類學家對這些洞穴繪畫的推測是，很可能當時人類開始有傳說及歷史記載，他們的繪畫可

能與當時的信仰有關。這點可以從現在少數還存在世界上過著原始生活的部落民族推測出來。動物的繪畫是當時人類借用象徵的方法，而得到與動物類似的力量，如獅子的勇猛、公牛的強悍等，因為當時的人不僅畫他們獵得的動物，也畫他們不獵的動物。

1—4　材質及技法

　　畫壁畫的材料來自木炭、土或石頭中所含的有色礦物質，如褐鐵、陶土、石灰及石英等。除了木炭為筆外，很可能在岩洞裡由於潮濕而有蕨類、苔蘚類植物，它們細密的毛可供為畫筆之用，或者以獸骨將色粉用刮的方法填入石縫裡而附著在潮濕的石壁上。這個洞穴因在真空狀況下而被保存下來，在被發現不久後又被封閉，科學家要在設計好保存的方法後才

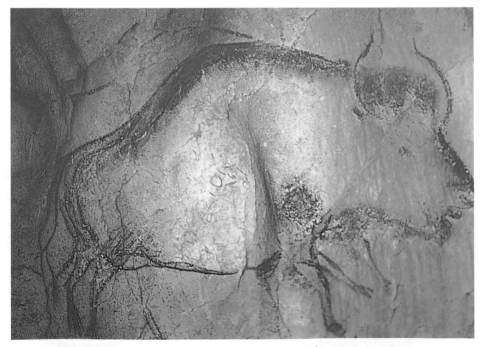

圖1：法國南部夏菲拱橋（Chauvet-pont-d'Arc）的洞穴畫

再打開它。

　　簡單的線條和只求將動物特徵表達出來的畫法，讓人聯想到漫畫或是中國的水墨毛筆畫。原始人的生活必然非常粗野、辛苦，他們不會有閒情逸致從事文化活動，因此精美或精確不是他們考慮的問題。原始人將自然裡的力量視為神秘、可以傳遞的。他們透過將物品、動物畫下來的方法來傳遞這種力量，藉以增加人體本身不足的能力。由這種類似巫術或魔法的想法，產生了原始人的繪畫動機。

第2章 希臘藝術及希臘化文化藝術

2—1 希臘時期的繪畫

　　希臘文化被稱為歐洲文化的搖籃，是現在歐洲文化的起源。希臘文化的特色是非常注重個人健全的身體、人格和智慧，以及各方面兼備的技能。追求整體的和諧與秩序是希臘藝術的原則，他們相信這種和諧與秩序可以在人對稱的身體上找到。希臘人將人體平衡、對稱的原則擴大到建築、雕刻上，他們的雕塑及繪畫並不是對某個個人的寫照，而是將他們對理想人的想像塑造在雕塑及繪畫裡。

　　希臘時期的繪畫約從西元前1000年開始算起，形式多保存在壁畫及裝酒、裝油的陶器，多數保留下來的是陪葬品。繪畫的題材有純裝飾的幾何形圖紋，有半具體、半抽象的簡單人物造型。隨著他們繪畫技巧的熟練，揣摩實物的能力及美化的技巧逐漸從線狀紋飾演變為記載歷史、紀念戰爭及神話故事。

圖2A：雅典一個墓穴裡的瓶子，約西元前9世紀，雅典國立博物館
容器繪畫大部分是水平方向的幾何形或線條紋飾，在瓶頸下方則可約略辨識出人物及動物造型。這個瓶子是記錄葬禮儀式並且作為陪葬之用。中間橫躺在高臺上的人物造型比別的人物大得多，可能是某個帝王，因為死者的身分尊貴，而被畫得很大。這種簡單的形體表達法顯然不足以呈現身體側面，所以死者像是側睡的姿勢，一條腿彷彿是懸空的。腳下有兩個不成比例的小人，是不是家屬就不得而知了。中間最下面有類似鹿及鴨子的造型，可能是陪葬品。

圖2B：（局部）

這是希臘繪畫最早期的作品，幾何圖及線形的紋飾是希臘人從埃及人的藝術學來的。這種繪畫法介於文字和造型之間，線條非常簡化，沒有顧慮到人體造型的問題，具有記錄式的功能。

2—2　神話題材

　　希臘文化是非常生動活潑的，他們創造了許多半神半人的神話故事，這些亦神亦人的形象擁有神力和人類愛恨、憤怒及嫉妒等情感。當希臘文化逐漸成熟，他們的繪畫脫離埃及的幾何紋飾後，希臘人也發展出他們活潑的繪畫風格，繪畫題材以神話故事為主。圖3就是一件關於酒神的作品。酒神狄奧尼索斯是宙斯的兒子，有一次他的好友和人決鬥而死，狄奧尼索斯含淚埋葬他，他的淚滴在墓上而長出一支葡萄藤，上面結滿紫紅色的葡萄，他把葡萄擠成汁放在牛角杯裡喝，美味使他感到非常興奮，他便將這美味獻給奧林匹斯山的眾神，也因此成了酒神。

圖3：瓶畫，酒神狄奧尼索斯及兩位女神，西元前6世紀，羅馬弗爾西（Vulci）出土，巴黎國立紀念館

瓶頸和瓶子下方的重複紋飾像是從植物的花葉變成的，而瓶中間主要題材部分的空間則變得較寬敞，兩側的螺旋紋緩和中間人物的緊湊，讓瓶面均勻分配。這是手中拿著酒罈的酒神及兩位作樂女神，手中提著一隻兔子，這三個人物像是漫畫一樣，以黑白兩色及線條強調出輪廓和衣著。他們都是側著身體，眼睛卻像是從正面看到的，這很可能是從埃及藝術學來的方法，但是比起希臘早期和埃及的藝術，瓶上的人物線條顯得非常簡潔流暢，有優雅之感。

　　圖4這個圓盤記載希臘神話中希臘人與雅馬遜族女戰士的戰爭場面。雅馬遜（Amazon）原意可能是無胸部，為了方便拉弓射箭，雅馬遜族女戰士都將右胸削去。她們非常好戰，為了生育下一代而接近男性，卻必須在戰場上殺死這些男性。希臘英雄忒修斯（Theseus）在遠征亞細亞時愛上雅馬遜族女王希波呂忒（Hippolyte），將她帶回希臘，引起雅馬遜族人的不滿而興兵攻打希臘，但被忒修斯打敗。

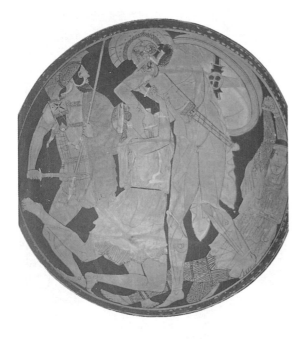

圖4：希臘與雅馬遜族女戰士的
戰爭，西元前5世紀，羅馬弗爾
西（Vulci）出土，慕尼黑國立
古物博物館

希臘藝術家在這個圓盤上有特別
的安排佈局法，中間跪在地上及
右邊投降的雅馬遜族女戰士的姿
勢填滿圓盤的邊緣。簡單的線條
將人體的輪廓及五官精細地表達
出來。兩名戰士的腳及最後女戰
士的正面像值得我們注意，之前
的希臘繪畫因受埃及繪畫的影
響，只畫側身像，雙腳雖被畫出
來，卻都是側面的，如圖3的人
體姿勢是不自然的。這裡則有了
正面像及以45°角和正面朝向我
們的腳，是自然的姿勢，可見得
到這個時期，藝術家已有更靈巧
的表達技術了。

2—3　希臘化文化的藝術

　　希臘化文化時期比下章提到的羅馬文化晚，大約是從西元4世紀開
始。地處地中海、愛琴海的希臘藝術很快就傳到歐洲、中亞及其他地方，
有名的藝匠甚至會收到「海外訂單」。希臘文化在希臘本土雖然沒有持續
發展下去，但隨著亞歷山大大帝的東征西討，將希臘文化傳播到中亞的波
斯（現在的伊朗）以至印度，形成「希臘化世界」。同時在羅馬也興起了
一個新的強盛國家，羅馬人大量學習並複製希臘藝術，間接保留了希臘文
化。

　　希臘化文化是希臘文化的擴大和延續，也是當時希臘文化和東方文化
接觸的機會。這個時期的繪畫形式多以馬賽克壁畫的形式保存下來。

藝術家的角色和地位

在希臘時期，少數雕塑品、瓶器、盤皿可以看到藝術家的名字，從極少出現的幾個名字推斷，並非每個藝術家都在作品上留名，而是只有少數幾個有名的藝術家才留名。當時的藝術家與今天的工匠類似，他們等待客人上門訂作想要的東西，工匠把草圖畫出來看看客人是否滿意，然後才製作成品。少數工匠因作品特別好而受到肯定及喜愛，獲得較多的訂單，他們因此把名字留在作品上，有類似廣告的效果。

圖5：「獵獅」（局部），鵝卵石馬賽克，西元前4世紀，裴拉（Pella）出土

亞歷山大大帝家鄉——現在希臘北部國家馬其頓的馬賽克壁畫。由這幅壁畫可以看出希臘文化的痕跡，戰士側面的臉、身體肌肉精確呈現，簡潔的線條表達出勇猛的姿態，都可看出是來自希臘文化對美感的標準。

第3章　羅馬時期的藝術

3—1　羅馬時期的文化

羅馬時期文化約從西元5世紀開始。古羅馬文明最輝煌的成就不是繪畫，而是他們直到今天還讓世人讚嘆的建築技術。羅馬人在繪畫及雕塑上大量沿襲希臘文化，等於是為後人保存了可貴的文化遺產及歷史記錄。羅馬人崇拜希臘文明，可以從羅馬人的神話看出來，他們為自己的起源創造了一個源自希臘的神話：在特洛伊戰爭中，愛神阿佛洛狄忒也就是羅馬人稱的維納斯，和凡人國王的弟弟生下了一子伊尼斯，半神半人的伊尼斯逃離戰火烽煙的特洛伊城，流浪到了臺伯河岸（現在的義大利一地），娶了拉丁人拉薇尼亞為妻，使用拉丁文及其習俗。傳了兩代之後，努彌托爾及阿穆利烏斯兩兄弟為了王位鬩牆，努彌托爾恐怕女兒西薇亞遭到阿穆利烏斯的報復，便將她送入神殿為神女，然而羅馬戰神馬爾斯卻愛上她，娶她為妻而生下一對雙胞胎。西薇亞因破壞神殿戒律而被處死，兩個孩子被流放在臺伯河上，被一隻母狼發現，養育他們長大。雙胞胎長大之後，知道了自己的身分而回到他們的國度，分別叫做羅穆路斯及雷穆斯，並領導自己的城市。然而兄弟兩人為了城市命名而起爭執，羅穆路斯擊敗了雷穆斯，因此這個城市就稱為羅馬。

羅馬至帝國時期範圍非常大，西至西班牙、葡萄牙，南至北非埃及，東至敘利亞、巴勒斯坦，北至法國北部沿萊茵河、多瑙河。由於羅馬文明的範圍廣大，而且是希臘文明的繼承者，隨著羅馬文明的擴展，希臘文明便成為現在歐洲文明的起源，因此希臘文化被稱為歐洲文化的搖籃。

3—2　羅馬時期的繪畫

關於羅馬文化的記錄都是以考古方式推測的，而不是根據文獻，因為羅馬時期的記錄幾乎都沒保存下來。在希臘時期就已經有藝術家在羅馬文化的範圍工作，因此羅馬文化很自然也傳承了古希臘藝術的自然風格，但

羅馬人發展自己的材質，如石材、浮雕、半圓拱的建築形式等。當時的藝術創作常是輔助建築的，如橋墩、半圓形競技場、露天劇院、溫泉、澡堂、水道、房舍的室內壁畫等。羅馬人注重生活情趣，他們把希臘人的人體美化、標準化的審美觀念轉換為對統治人物、成功的商人等重要人物的寫實的肖像，或是人過世後的面孔的複製。

　　和希臘繪畫相比，羅馬的繪畫比較寫實，也就是說他們多記錄真實的景象而少幻想的作品。這與兩個民族的性情不同有關，古希臘人以神話描寫他們的歷史起源，崇尚精神生活與思考；羅馬人則比較實際，較沒有創造力，他們直接模仿希臘文化。

圖6：壁畫，在龐貝城的神祕村 (Villa dei Misteri)，約西元60年
這是在龐貝城一個建築物室內壁畫的一部分。壁畫中的女士揚起衣布和左側拿樂器及逗羊的兩個年輕人形成一幅恬靜的田園畫面。相較於希臘繪畫的人物，這個壁畫不但有顏色，而且有光線明暗的對比。女士手挽著飛揚起來的布和衣服的褶紋與希臘繪畫的流暢線條相比，則顯得較不自然，女士的動作也較僵硬。布的褶紋表達不在於逼真寫實的效果，而是圖示性質居多。

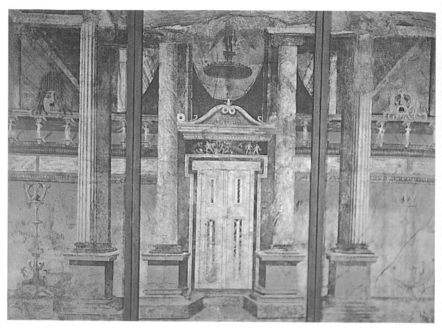

圖7：壁畫裝飾，西元1世紀，可能是模仿希臘文化的作品，波斯科瑞爾（Boscoreale）出土，拿波里國立博物館

龐貝城

位於義大利中南部的維蘇威火山在西元79年爆發，泡沫岩漿及浮石覆沒整座龐貝城，直到18世紀龐貝城才被挖掘出來。在岩漿灰裡深埋了18個世紀的龐貝城因與空氣阻絕而不再氧化，許多原蹟相當完整地保留下來，包括廟宇、宮殿、劇院及許多手工藝品和藝術品，甚至還可以辨認出來不及逃走的居民姿勢。羅馬帝國的原蹟到了18世紀已經歷經無數戰火及天災，只剩殘磚片瓦可尋，龐貝城的完整原蹟可說是最寶貴的文化遺產。

從龐貝城挖掘出來的建築壁畫中，有許多門、窗、室外風景及室內廊柱是虛擬的，在平面的二度空間的牆上製造豐富的三度空間幻覺出來。這個空間透視的準確度令人驚訝，也證明了羅馬人對於建築技術的興趣與描寫空間的技術比其他方面的藝術能力精良。這種製造虛擬空間的技術隨著龐貝城的淹沒及羅馬文明的衰亡而消失了十三個世紀，直到文藝復興時期才再度出現。

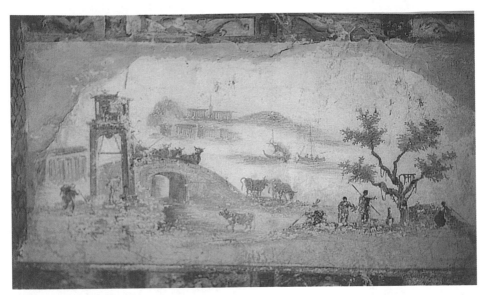

圖8：肅穆的田園風景，壁畫（局部），西元1世紀，羅馬威洽（Vecchia）出土

風景和花園畫是羅馬帝國時期最受喜愛的「室內設計」。這幅風景壁畫在遠近透視感上相當寫實。悠閒靜謐的氣氛和筆觸令人聯想到中國水墨畫。風景畫題材在羅馬時期之後也在歐洲的繪畫史上消失了十幾個世紀後才又出現。

藝術家的角色和地位

在羅馬時期有所謂官方藝術家，這些藝術家的任務是為帝王、國家長官、元老院議員及地方官畫肖像畫、頭像雕塑，以供放置於公共場所，讓民眾頌揚其政績。此外也有富有的平民委託藝術家為他們畫肖像畫作為紀念或供後代祭祀。他們也用馬賽克做室內裝潢。羅馬的官方藝術家不像中國的御用畫家有官品並受宮廷禮遇，在羅馬時期藝術家是工人或奴隸，他們的工作被視為勞力的工作而非勞心的精神創造，所以羅馬藝術家留下名字的遠比希臘少。

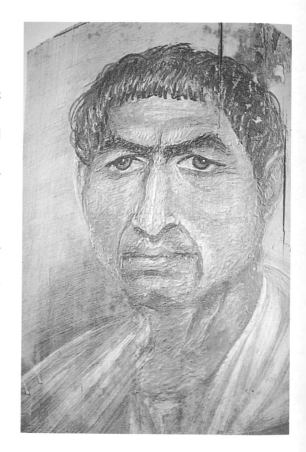

圖9：羅馬死者肖像，約西元
200年，埃及哈瓦拉（Hawara）
出土，倫敦大英博物館（從國
家畫廊借展）

羅馬到帝國時期出現了肖像
畫，這張肖像畫是為死者畫
的，所以技術與現在的肖像畫
不同，而必須憑著記憶及參考
死者的臉孔畫出來。羅馬人從
埃及學到製作木乃伊的方法，
但與埃及人不同的是，羅馬人
在木乃伊的頭部外面畫上死者
的肖像。這個肖像也很寫實，
我們雖然無法知道畫得像不
像，但從粗獷的筆觸以及實在
稱不上好看的臉孔看來，畫家
並沒有美化的企圖，並且像是
用很快的速度畫成的，與希臘
繪畫的精緻線條大異其趣。

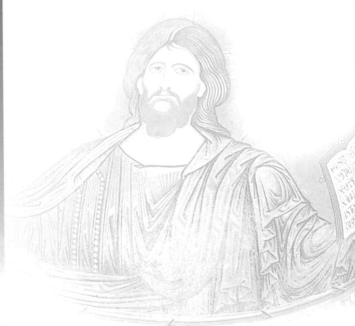

第4章　拜占廷繪畫及基督教繪畫

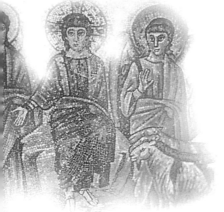

4—1　拜占廷文化

　　拜占廷帝國的位置在現在的土耳其、埃及、北非沿地中海一帶、希臘及部分義大利至中亞的兩河流域。這個地理位置告訴我們拜占廷文化與希臘、羅馬文化區域大部分是重疊的，這個地方同時是基督教文化的起源。拜占廷帝國保留了希臘、羅馬的文化，一直到1453年被土耳其占領，這些區域才變成回教文化區，然而拜占廷帝國的文學家及哲學家仍然使用希臘文。

　　君士坦丁大帝於西元4世紀在今天土耳其的伊斯坦堡建立了拜占廷帝國（也稱為東羅馬帝國，拜占廷是帝國的首都），這個延續千年的帝國對歐洲文化藝術的影響深遠。在這裡基督教被合法化並逐漸形成勢力，而地處義大利及以西的西羅馬帝國在日耳曼蠻族的侵略下逐漸衰微，形成漫長的中古世紀，兩個文化同時並存了很長的一段時間。拜占廷帝國保存了希臘、羅馬文明的遺產，到中古世紀結束再度傳回歐洲，成為刺激文藝復興運動的因素之一。

4—2　基督教文化

　　基督教的形成及發展成為歐洲歷史、文化及藝術的基礎。基督教的出現在藝術上的首要影響是，宗教為動機的藝術及《聖經》內容的題材取代了希臘繪畫眾神神話的故事。基督教繪畫是以喚起信仰為動機的，我們會在接下來漫長的歐洲繪畫史介紹這些題材。

　　拜占廷是以現在土耳其的首都伊斯坦堡為中心的城市，後來被羅馬執政者君士坦丁大帝更名為君士坦丁堡。到了土耳其人占領後才更名為伊斯坦堡。拜占廷文化約從西元5世紀開始。拜占廷帝國的統治非常嚴格，富商巨賈被強制要住在君士坦丁堡裡，一方面富裕首都，另一方面便於監視。這種嚴峻的統治從他們冷峻且略顯僵硬的聖像畫風格也看得出來。

當君士坦丁大帝承認基督教為合法宗教，基督教在羅馬受到肯定時，發生了一次聖像爭議。爭議內容是基督、聖母馬利亞及聖徒是否可以作為肖像出現在繪畫中。按照《舊約聖經》裡摩西十誡的第二誡律，信徒是不能將上帝以人的形象畫出來的。基督教則選擇以人的形象將上帝之子耶穌表達出來。到了第8世紀，聖像爭議再度出現，許多反對聖像的人認為，圖像會使信徒從上帝的言語分散了注意力，但是爭議的背後其實有許多政治權力的因素。這次的聖像爭議持續了一百年。反對圖像的信徒並非反對藝術，他們用植物及裝飾性的圖形，如螺旋狀、結狀的紋飾裝飾教堂及住家；而贊成圖像的信徒則繼續使用聖母、聖子、耶穌及聖徒的題材。這次的聖像爭議與拜占廷文化接觸了阿拉伯文化有關，信仰回教的阿拉伯人絕對禁止肖像畫，第8世紀時，阿拉伯文化進入拜占廷帝國，帝國的語言逐漸由希臘文轉變為以阿拉伯文為主，直至15世紀土耳其人入侵。兩個文化在聖像爭議之後各自發展，歐洲藝術以人像為核心，阿拉伯藝術則朝著編織狀的複雜裝飾性原素的變化與組合發展。

4—3　早期的基督教繪畫

早期基督教的藝術形式表現在教堂建築、棺材浮雕、象牙雕飾和壁畫上，大約是西元6世紀開始。早期基督教藝術先以傳承希臘、羅馬的藝術開始，隨後發展自己的技巧，但風格多樣，幾乎不能統一描寫。

圖10這幅馬賽克壁畫是查士丁尼大帝和他的臣僕，以及《聖經》上記載的聖徒。

查士丁尼大帝是拜占廷帝國極有能力的國君，曾編纂一部《查士丁尼法典》，對日後歐洲法律條文的制定有深遠的影響。他在位時間是從西元525-567年。這件馬賽克壁畫是在西元540-547年之間在聖維塔勒教堂（St. Vitale）的牆上製作的。查士丁尼大帝的頭後面有光環，這種光環只有後

來聖像畫裡的聖母、耶穌及聖徒才有，象徵非塵世的、神聖的形象。這件作品首次將凡人及聖徒並置在畫面中，這種凡聖交錯並列，在中古世紀末期及文藝復興時期才又以另一種形式出現。凡人頭上的光環透露出查士丁尼大帝欲與聖徒同等的自信。

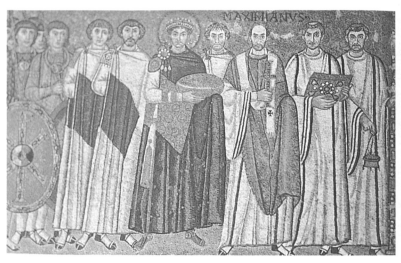

圖10：＜查士丁尼大帝和他的臣僕＞，547，馬賽克，拉威那（Ravenna）的聖維塔勒教堂（St.Vitale）

馬賽克（Mosaic）

這個字的來源是"Muse"，藝術家的工作之意。馬賽克是用石頭、玻璃或土做成各種顏色的立方體塊，以拼貼的方法黏在牆上、地上的繪畫類型。因為材料堅硬，可以經歷長時間的磨損。最早的馬賽克藝術出現於西元前3000年的希臘一地，是希臘化文化時期開始的藝術。因為石頭、玻璃和燒土的顏色豐富，藝術家可以拼出顏色明暗的變化。

與希臘時期的人物畫比較，這幅壁畫的人物排列和動作嚴肅拘謹得多，每個人物的臉孔幾乎一樣、衣袍的褶紋也非常一致。注意他們的腳，好像還互相踩到，身體則似乎太長。這幅原來在教堂內，後來被搬入美術館的壁畫非常大，並且畫在教堂高牆上，參觀者必須抬頭仰視，從仰角看去，他們的身體就不會太長。從他們彼此相像的臉孔及一致的衣紋，可以感覺到「逼真」並不是這幅壁畫主要的企圖，而是要表達嚴肅神聖、讓人產生敬畏的效果。這種肖像法稱做「聖像」。聖像畫最主要的意義是在於象徵性而非紀實性。

基督教的藝術從拜占廷開始都是以聖像為題材，以象徵方法為主，不像希臘藝術是以人體的美、均衡、和諧為表達主題，因此不重視人體結構、比例是否精準等問題，也不像羅馬壁畫對三度空間的表達感興趣，他們的背景都是用單一顏色填滿畫面。這種效果反而比逼真的模仿自然法更有超自然、超塵世的效果，更添增聖像的神聖性。

　　圖11是西元504年的馬賽克壁畫〈耶穌區分羔羊和公羊〉。在拜占廷藝術裡我們看到基督教教義成了繪畫的主題和內涵。基督教教義主要是《聖經》，這是一部充滿故事、歷史及象徵的書。用象徵法描述故事以傳達某種精神及訊息的好處是讓人容易產生印象，並且可以代代相傳。羔羊在《聖經》裡除了是祭典的犧牲之外，最重要的是象徵「神的子民」及替人類贖罪的耶穌，就是所說的代罪羔羊。在《聖經》裡耶穌被比喻做牧羊人，引導他的羔羊。這幅壁畫可能是根據《聖經·耶利米書》第50章，耶穌鼓勵信徒，要像羊群前面走的公羊一樣勇敢走出迷途。

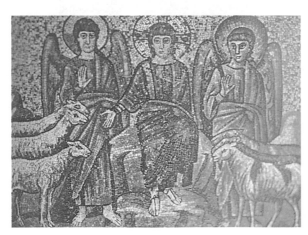

圖11：〈耶穌區分羔羊和公羊〉，504，拉威那的聖阿波里納教堂（Sant' Apollipare）
耶穌與兩側天使的臉孔沒有區別，也幾乎沒有神情，三者的頭上都有光環。運用馬賽克組合的畫面有清楚的明暗對比。除了耶穌坐的石頭顯出一點空間上的厚度、立體感外，他們身後的背景則完全沒有表現出空間上的深度。畫面也非常嚴謹地左右兩邊對稱。對稱可以產生莊嚴的效果，這是拜占廷時期基督教繪畫的特色之一。

圖12〈耶穌為世界的統治者〉，這個教堂弧頂天花板的耶穌像已經是非常後期的拜占廷風格了。這是義大利西西里島人延請拜占廷藝術家到西西里島所繪製的作品。基督教繪畫在拜占廷的繪畫發展過程中，耶穌的樣子逐漸定型，以後整個歐洲繪畫史裡的耶穌形象大同小異，與前期耶穌平淡且面無表情已經不同。耶穌左手拿聖書，右手以兩隻指頭做出賜福的手勢，也成了以後歐洲繪畫的標準手勢。

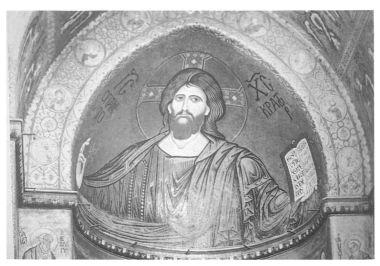

圖12：〈耶穌為世界的統治者〉，1190，西西里大教堂
藝術家非常成功地將衣褶繁中有序地表達出來，與圖8簡單幾筆「代表性」的衣褶表達法相比，這幅壁畫顯得更有說服力。這裡也同樣沒有背景，整個弧頂以金色填滿。拜占廷人相信在教堂裡的耶穌像聽得到人們的聲音，簡單的構圖、強有力的輪廓線，的確造成直接與信徒對話的效果。而耶穌略帶憂鬱的神情也能給信徒獲得憐憫、垂愛的感覺，這種安排的確是匠心獨具。

　　東正教的膜拜圖像，最主要的意義是讓教徒來奉獻他們的虔誠，表達方式則是讓教徒捐獻、點蠟燭，並親吻聖像。最早的聖像畫出現在西元4-7世紀間，大多是用礦石顏料畫在木頭上，表面再漆上保護的亮光漆，這

種亮光漆是用煮過的麻油做成的。較晚的聖像畫則常用到高貴的金屬性顏料（如金、錫、銀等色）。1453年，信仰回教的土耳其人滅了東羅馬帝國（拜占廷帝國），破壞了大部分的聖像畫。

畫聖像的藝術家並不是憑自己的靈感畫的，他們多是沿襲臨摹舊作品，以保持聖人、聖像的一致，才能讓信徒相信。聖像畫寫實、精確的風格，對歐洲繪畫的寫實風格有所影響。

4—4　拜占廷藝術的擴展

西羅馬帝國與拜占廷帝國並存了很長一段時間，在日耳曼蠻族入侵，整個歐洲歷經一段漫長的中古世紀，藝術與文化的發展沉滯。以君士坦丁堡為中心的基督教教會與羅馬教會之間的關係愈來愈疏遠，逐漸變成另外一個系統，後來被稱為希臘正教，而在羅馬的教會則稱為羅馬公教。希臘正教在拜占廷帝國領域吸收了附近地區接近基督教的當地信仰，將希臘正教再向東傳到俄國去，拜占廷的聖像畫及馬賽克藝術也隨之傳到俄國去。

拜占廷藝術向西傳到西歐則是13世紀的事了，義大利東北部的商業港威尼斯扮演了重要角色。威尼斯因海運之利，最早從漫長封閉的中古世紀生活走出來，對世界敞開大門。隨著商業及貿易的興盛，也開始有富裕的商人。這些商人看到從拜占廷及更遠的東方來的奢侈品、精美的布料珠寶，甚至中國來的蠶絲，不免心生羨慕。但是拜占廷商人漫天開價，威尼斯人便以搶奪的方式獲取這些物資，並且與逐漸侵入的土耳其人合作，掠奪拜占廷帝國的財寶。這種掠奪行動不但使君士坦丁堡貿易中樞的地位淪落到威尼斯商人手中，同時也把被拜占廷帝國保留數百年的希臘、羅馬藝術傳回歐洲。

第5章　中古世紀藝術

5—1　中古世紀的生活

　　中古世紀的精神生活完全是以基督教信仰為中心。當羅馬帝國逐漸衰微時，羅馬的傳統和宗教也逐漸失去影響力，逐漸興起的基督教便取得人心及權威。基督教的擴展及延續讓原來只限於拜占廷帝國的基督教藝術傳播到歐洲各地。

　　中古世紀歐洲社會政治的組織比希臘、羅馬時代散漫，以農業生活為主。基督教義是當時人們精神的寄託，基督教也同時吸收了侵略羅馬，導致羅馬亡國的日耳曼蠻族。在中古世紀，人們的生活貧窮困苦，為了找到較好的工作和生活，人們常在農莊與農莊之間奔波，尋找依靠。這種艱辛的生活加強了對宗教的仰賴。相較於希臘、羅馬文化的活躍，中古世紀的文化活動可說退化到只剩教會及修道院裡才有識字、可以看書的人。中古世紀初期還有苦修的風氣，藉著禁止身體慾望以提昇精神生活，許多修道院對外封閉。修士是僅有的具有知識的人，可以保留及研究知識與文化的遺產；一般人則過著粗樸沒有文化的生活。為了榮耀上帝，修士最直接的奉獻是傳播宗教、吸收信徒，而抄寫經文、註解《聖經》及為經文畫插畫則是他們修行的方法之一，也是中古世紀最重要的文化藝術活動。修士既是以服務宗教為動機著手作畫，從前希臘文化所講究的人體美感也就不重要了。

5—2　中古世紀早期的繪畫

　　與拜占廷的聖像畫相比，中古世紀的聖像畫、教堂祭壇畫及《聖經》插畫顯得呆板、不靈巧。中古世紀的繪畫並不講究畫面的和諧、均衡或華美，因為對於美的感官享受是縱慾的。中古世紀的繪畫功能是代替文字，因為廣大的基督徒多目不識丁，無法閱讀《聖經》。修道院及教會將《聖經》裡的事件以繪畫的方式，讓信徒容易記憶及聯想。為了讓信徒「讀」

出一個一個的《聖經》故事，所以這些繪畫是描述性的，與希臘藝術的「精神性」不同。我們可以說，希臘人是畫出他們「想像的」，所以多是神話；中古世紀的繪畫則是畫出他們所「相信的」。

與希臘、羅馬文化及拜占廷帝國相比，中古世紀的藝術創作並不活潑，因為中古世紀的人是棄絕此生的享受，嚮往來世的永恆；而藝術創造如果只是為了官能的美感享受，就違背了苦修禁慾的精神。中古世紀的繪畫多保存於《聖經》插畫、聖壇繪畫、教堂壁畫及玻璃花窗等形式當中。

圖13＜聖路加＞，這是約西元1000年的《聖經》插畫。聖路加是《聖經·路加福音》的作者，他是一個敘利亞的醫生，並沒有親自跟隨過耶穌，但因仰慕耶穌的行蹟而搜集資料寫成＜路加福音＞。當時聖書的用途除了由神父朗讀經文內容外，也將聖書展示給信徒看，因此他們在聖書的製作及設計上花許多心血，以配合禮拜、彌撒的儀式性、隆重性以及莊嚴的氣氛。

圖14＜耶穌為門徒洗腳＞，這是約西元1000年的作品。耶穌為門徒洗腳的故事在《聖經》裡是這樣的：耶穌知道門徒中將有人背叛他後，用洗腳的方式對門徒曉以大義。在中東有到達別人家門前，客人先洗腳的風俗。洗腳應該是僕人或門徒為老師做的，而耶穌卻反過來幫他的門徒洗腳，一方面要讓門徒彼此信賴和尊重，以及瞭解服務別人和服從的重要性；另一方面也暗示，背叛他的門徒猶大的腳雖然被他洗過，心靈卻已被邪惡及貪念所污染。因為洗腳在《聖經》裡是象徵性的儀式，代表的不僅是洗淨的腳，而且是洗淨的心靈。

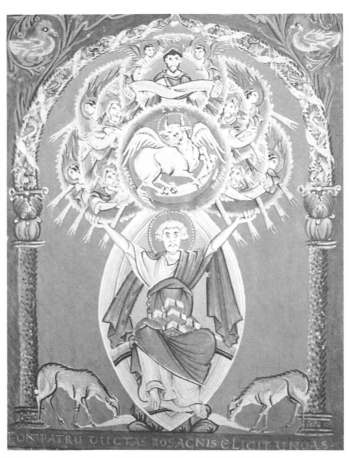

圖13：〈聖路加〉，約1000年，慕尼黑（巴伐利亞）國立圖書館

圖中聖路加坐在中間、雙臂向上舉，頭後有金色的光環。他的手撐起許多象徵性的圖案：有翅膀的公牛，正中間上方是一位被天使包圍、朗誦經文的聖人。聖路加身處一塊金黃色的區域，將他和西側喝水的鹿隔絕成兩個不共處的世界。喝水的鹿站在水中，有背景的效果，也能讓人聯想自然的環境；而牠們在畫面兩側對稱的位置和動作，有平衡畫面以及裝飾的效果。聖路加和他手撐著的象徵性形體被色塊框起來，構成一個不真實的幻想世界。這個插畫的設計非常具有裝飾性，包括畫面中的兩隻鴨子也只有裝飾功能，而非代表或描寫自然界裡的鴨子。除了華麗的裝飾性之外，畫面非常重視左右對稱，呈現穩重莊嚴的感覺。沒有圖形的部分以金色為底，和拜占庭的壁畫一樣（圖12），缺乏空間深度的表達，也沒有考慮光線明暗的問題，這是中古世紀繪畫的特色之一。

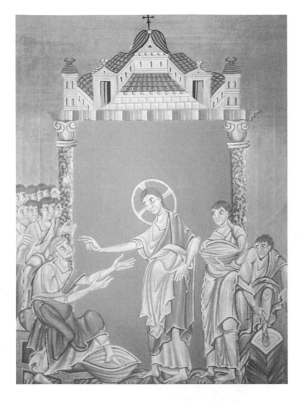

圖14：〈耶穌為門徒洗腳〉，約
1000年，慕尼黑國立圖書館
這幅畫對人體輪廓和動作的表
達、構圖及背景的安排既不精
確也不活潑。雖然《聖經》中
特別強調耶穌謙卑地彎下身子
如僕人般為門徒洗腳，但這幅
畫的耶穌卻沒有真正彎下身
子。不但如此，耶穌的形體明
顯地比其他人大，這是中古世
紀繪畫常見的現象。
這幅畫同樣採用大塊金色為背
景，顯得很突出，加上擠在左
邊的門徒的構圖，讓畫面侷促
在很淺的空間裡，因此有在舞
臺布幕前表演的感覺。而最上
方三度空間建築物的表現技巧
並不高明，也像是舞臺上的佈
景，或是海市蜃樓，沒有具體
表達一個空間的功能，而是純
裝飾的效果。

　　中古世紀的繪畫動機不像古希臘人為了創造美的形式，也不是為了模
仿自然，而是為了繪畫內容的象徵意義，因此最重要的功能是讓信徒「望
圖生義」，而不是鑑賞畫的美感或藝術家的創造力等。耶穌伸出手指賜福
的手勢，我們在拜占廷的壁畫也看過（圖12），這幅畫比圖12早約一百九
十年。

　　再仔細看人物的身體，前面三個門徒比擠在左邊的門徒大，耶穌和彼
得的手臂、手掌都顯得太長、太大。將這幅畫和希臘時期的繪畫（圖3、
圖4）比較，我們應該瞭解兩個時代的生活方式及信仰不同，對他們藝術
創作的動機及結果也有不同的影響。希臘人在人體上尋找他們認為的美的

標準、適合運動的比例、健康的象徵以及強壯、具有統治能力的代表。他們認為人體代表宇宙裡的和諧、均勻、韻律和平衡，甚至在建築上也強調人體的特質，因此他們的繪畫以表達人體為重點，同時詳細描寫他們所觀察到的肌肉和骨骼的關係（圖4）。而中古世紀的藝術既然是以記載及描寫《聖經》為主，就只求表現基督教的精神，不以現世為中心，棄絕此生的享受，因此人和人體不但不是繪畫創作的中心，甚至不是他們所關心的表達技巧了。

圖15是12世紀描寫地獄大嘴獸的作品，這個對地獄景像的幻想和描寫不外是從《聖經》得到的靈感。在〈啟示錄〉中描寫了世界末日的恐怖景象及最後的審判：「第五位天使吹號，我看見一個星從天落到地上，有無

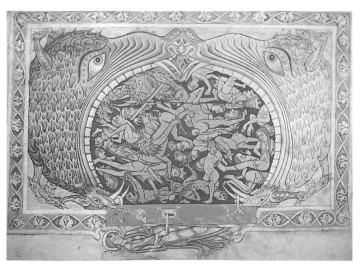

圖15：〈地獄大嘴獸〉，約1150年，倫敦大英博物館

雖然《聖經》裡的描寫是為了嚇阻之用，這幅大嘴獸卻非常符合裝飾畫的原則，大嘴獸的臉不合邏輯地像被切成兩半地張開大口，而牠的龍頭角、鱗紋、鬃毛也都井然有序、均勻地分配在畫面上。大嘴獸嘴中的地獄景象雖然是描寫怪獸折磨人的情景，卻疏密有致地排列在口中，這種均勻的安排很像希臘盤器畫（圖4）上人物肢體及動作的配置，同時符合大口的圓形輪廓，讓畫面雖然在眾多肢體顛三倒四下仍達到均衡的效果。

底坑的鑰匙賜給它」，並描寫了會螫人的蠍子及蝗蟲，「蝗蟲的形狀好像預備出戰的馬一樣，頭上戴的好像金冠冕，臉面好像男人的臉面，頭髮像女人的頭髮，牙齒像獅子的牙齒，胸前有甲，好像鐵甲，牠們翅膀的聲音好像許多車馬奔跑上陣的聲音，有尾巴像蠍子，尾巴上的毒鉤……」這多種生物昆蟲形體混成一體的幻想和大嘴獸的描繪上有類似的地方，另外也可見到擁有鑰匙的天使。

5—3　中古世紀中、晚期的繪畫

　　漫長的中古世紀繪畫的風格演變及技法的進步並不大。主要的原因是「藝術」的概念在中古世紀裡並不存在。他們的繪畫及雕塑工作是抱著榮耀上帝、服務上帝的謙卑敬慎，所以創作者並沒有野心要有所突破、超越前人。如果他們在表達技法上有所進步，也是出於對宗教的崇敬，因而戰戰兢兢地努力。

　　前面的幾幅作品是中古世紀早期的作品。下面我們將看幾幅中古世紀中期的作品，不按作畫年代而按照繪畫內容的連貫性。

　　圖16〈預示〉是描繪《聖經》中天使被派到童女馬利亞家去，告訴她將處子懷孕，生下耶穌的事件。這件作品所畫的衣服及室內擺設不是西元元年的景象，而是被畫時的時空——西元15世紀的荷、比低地區。藝術家用當時的環境、衣著為場景，讓當時人看了感覺像是在自己周圍發生的事，而有親切、熟悉感，容易產生信賴。

　　圖17〈耶穌誕生〉：天使預示馬利亞將懷孕生下耶穌，當時的統治者希律王根據先知預言，得知將有一個權力比他大的人誕生，竟下令屠殺伯利恆境內所有兩歲以下的男嬰。馬利亞和丈夫約瑟逃往埃及，在途中生下耶穌。這幅教堂玻璃花窗以耶穌誕生為題材，按照《聖經》所描寫的，耶穌是在伯利恆野地客棧的馬槽中誕生的，野地裡有牧羊人在夜間按著更次

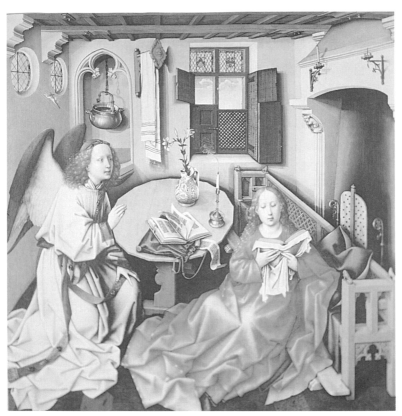

圖16:〈預示〉,法蘭德斯大師,1425-1428,64×63公分,紐約大都會博物館

這幅祭壇畫對材質表面的描繪非常仔細、寫實,我們可以看出馬利亞的衣服是絲質的、桌上插百合花的瓶子是玻璃的、燭臺是銅的、椅子是木質的。百合花象徵純潔、象徵馬利亞是處子懷孕的。

值得注意的是衣服褶紋誇張的安排,我們可以想像,如果馬利亞的衣服果真這麼長,她怎麼走路?而在空間的深度上也有點誇張,中間的桌子像是掀了起來,後面的景物則縮得太小了。前面曾經提到過,中古世紀的藝術家畫他們「相信的」,而不是他們「看見的」。這幅畫則透露了藝術家一方面畫出了他所看到的玻璃、銅燭臺及絲質衣服的質感,一方面將畫面安排成他所相信的。馬利亞的裙襬是否太長是太實際的問題,藝術家主要想安排出由高貴絲質布料展現出來的華麗、優雅的感覺。

此外,室內的安排也另有玄機。畫面裡只有一扇窗子,沒有門,窗子太小,可見天使不是從門走進來的,也不是從窗子飛進來的,而是從虛幻中出現的。這個安排讓我們對天使有更神秘的想像,這種暗示性的技法在中古世紀的文化中是很普遍的。

圖17：〈耶穌誕生〉，約1315年，科尼斯費爾登（Königsfelden）的修道院教堂

教堂的玻璃花窗多用藍色的底，才能壓抑教堂內的光線，產生寧靜冥想的氣氛。粗黑的輪廓線是因為不可能製作太大片的玻璃，用來鑲嵌玻璃與玻璃的銜接部分。玻璃的材質透明光滑，容易製造高貴的感覺，而且可以配合陽光的變化產生神秘的效果。在中古世紀可以說民智不開，除了貴族和修士之外，一般人是不識字的。教會為了讓人人都懂《聖經》，在教堂的花窗上以《聖經》的故事為題材，供信徒「閱讀」。在13、14世紀的教堂花窗上，除了《聖經》故事外，百獸、花鳥、蟲魚及植物也都是教堂花窗的題材，教堂變成當時不識字的群眾的百科全書。

看守羊群。這個花窗裡的耶穌誕生旁邊有牛及驢，透露出是在野地及畜廏中。

　　玻璃花窗是「哥德式」教堂典型的裝飾。「哥德式」（Gothic）一字是文藝復興的史學家定義前期的建築風格而發明的字，之後也用在繪畫上。義大利文藝復興的學者非常不喜歡起源於阿爾卑斯山以北的哥德式建築，認為不符合希臘、羅馬的審美標準。「哥德」一字可能是因為羅馬帝國是哥德人（Goten）結束的，於是使用哥德式來形容這種建築風格是野蠻民族的發明，有貶抑的企圖。在哥德式一字出現以前，繪畫多是附屬於建

築，我們前面看到的繪畫都是器皿紋飾、墓穴壁畫、宮殿裝飾、教堂祭壇，鮮少是獨立的創作，因此對於繪畫也沒有獨立於建築風格的歸類法和字彙。關於哥德式繪畫最直接的聯想是教堂的玻璃花窗，特點是畫面平衡的配置、精密的人物描繪、柔和的人物造型及姿勢，下面就是一幅哥德式的祭壇畫。

圖18聖母抱聖嬰像是14世紀初期的教堂祭壇畫，這是中古世紀最早知道藝術家名字的繪畫作品之一。前面我們看過的《聖經》插畫都沒有提到作者的名字，因為從事這些繪畫工作的修士並非藝術家，在作品上都沒有留下簽名；但是每個修道院有各自的風格，史學家可以辨認、考證這些插畫作品出自哪個修道院，但出自誰手就無從考證。

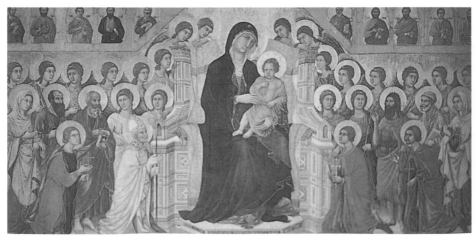

圖18：杜秋，〈莊嚴〉，1308—1311，213.4×396.2公分，西那主教堂博物館
畫面裡坐在中間的聖母身體特別龐大，而聖嬰耶穌在聖母的懷抱中顯得很小，但是從身體的比例看起來卻像四、五歲的兒童。一般說來，越小的小孩頭的比例越大，這位小聖嬰的頭與身體的比例並非嬰兒的比例，而是較大兒童的比例。這種過於成熟的嬰兒在中古世紀的繪畫中很常見，並不完全因為中古世紀畫家對人體比例的觀察不夠，而是他們特意將小耶穌畫得比普通嬰兒成熟，以突顯他不同的身分。

杜秋（Duccio di Buoninsegna, 1255/60-1315/18）是義大利西那派（Siena）的畫家，在西那他可以同時接觸到拜占廷及哥德時期的藝術。這幅祭壇畫龐大的群像人數以及左右對稱的構圖是拜占廷繪畫的傳統，而人物的重疊則是杜秋首創的。拜占廷的群像常是一字排開式的（圖10），像是在舞臺上謝幕般。而杜秋的人物有高低、有重疊，則像是合唱團的隊形，這是哥德式繪畫的特點之一。相較於拜占廷的風格（圖12），哥德式的人物、姿態及衣紋的描寫也比較柔和。

圖19〈十二歲的耶穌在廟殿中〉，與杜秋的作品約同時。內容是十二歲的耶穌在耶路撒冷的聖殿裡與教師們答辯的景象，同樣是《聖經》的故事書插畫。按照猶太人的禮節，男丁每年至少一次前往耶路撒冷過節。耶穌十二歲時和父母馬利亞及約瑟也到聖城耶路撒冷的聖殿朝拜，卻與他們走散。當他們再回到聖殿時，耶穌正在和宗教領袖及教師們辯論，表現出超越年齡的智慧，讓人驚嘆不已。

特別之處是下面的狩獵圖。這幅狩獵圖與上面的故事一點關係也沒有。在中古世紀嚴格的宗教教義的管轄下，人們雖然在精神生活上非常虔誠，卻仍然對大自然有無限的好奇心，並且透過觀察盡量真實地表現在他們的信仰方面。這裡將《聖經》故事及自然界隔開的構圖，暗示了當時人們對宗教的信仰與對大自然的經驗並無直接聯想。對《聖經》及大自然的聯想是到了文藝復興，人們的好奇心終於抑制不住時，才開始的。

圖20是15世紀的〈聖三位一體〉（按照《聖經》，聖父耶和華、聖子耶穌及聖靈三者彼此見證，並為一體的意思。）這幅教堂壁畫是耶穌被釘在十字架之後被神迎接的一幕。在羅馬時期，從中亞傳到羅馬的基督教最初是被禁止的，因為基督教教義排斥其他信仰，也不容忍羅馬原有的官方宗教，人們只能秘密地聚會和傳教。羅馬政府看見越來越多的信徒追隨耶穌，害怕權威受到打擊，因而迫害及追殺基督徒。耶穌有十二門徒隨侍在

圖19：〈十二歲的耶穌在廟殿中〉，約1310年，倫敦大英圖書館

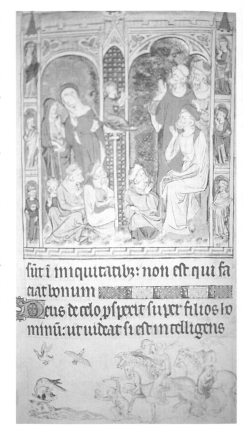

這幅插畫很可能是用類似毛筆的筆畫的，因為線條筆觸輕重不一，並且有很快速的線條畫法的效果，像中國的水墨畫，把記敘性及裝飾性效果融合一體。十二歲的耶穌和其他人的比例關係像是嬰兒，是為了表達耶穌的傳奇性、神聖性，類似杜秋（圖18）把聖嬰畫得像四、五歲的兒童。這件作品是書的插畫，不像杜秋的祭壇畫那般隆重華麗，但也因此顯出構圖及用筆上的輕鬆、自然。

眾人圍繞在耶穌周圍，被他的言談舉止所吸引，表現出驚訝的神情非常具有說服力，如前面坐在地上撐著頭的、後面交頭接耳的、以及在耶穌面前伸出手正在與耶穌交換意見的姿勢。整幅畫以教堂的建築原素包圍起來，成為裝飾形式的插畫。在兩側的柱子間則是六個縮小的聖徒像。

側，其中猶大卻為了錢背叛耶穌，向羅馬祭司透露耶穌的行蹤。描繪這段故事最有名的是文藝復興時期達文西的〈最後的晚餐〉，我們會在下一章看到。耶穌被捕後受審判，聲稱自己是上帝派到人間為人贖罪的，羅馬祭司認為他口出妄言，褻瀆了羅馬皇帝的權威及羅馬的宗教，而被釘死在十字架上。耶穌死前告訴信徒，三天之後他將復活昇天。耶穌在受到百般折磨後死去，信徒將耶穌的身體搬到石墓穴中等待他的復活。這一段是《聖經》裡的高潮，對信徒來說是最令人感動的章節；而對藝術家來說，表達耶穌所受的屈辱、折磨，以至門徒及聖母馬利亞的哀傷是非常大的挑戰，

在繪畫史裡有無數失敗的例子,成功的藝術作品則尤為珍貴。馬薩其奧這幅〈聖三位一體〉是一個令人印象深刻的例子。

圖20:馬薩其奧,〈聖三位一體〉,1425-1428,667×317公分,佛羅倫斯聖母堂
這件壁畫把耶穌被釘十字架以及被神迎入天國的兩件事同時表達出來,因此被稱為
〈聖三位一體〉。作品的感覺沉靜,並沒有極度的悲慟。聖母馬利亞的臉上幾乎沒有表
情。場景仍是典型中古世紀的,讓人「讀」到這個訊息,並不是透過「看」而「感受」
到。畫面最前面兩個跪著的人,似乎不屬於耶穌及聖母馬利亞所處的空間,因為他們
跪在兩側的柱子之外,有被隔絕在外的效果。這兩個人是一個在佛羅倫斯經商致富的
人和他的太太。

5—3—1　藝術家的任務：馬薩其奧

馬薩其奧（馬薩其奧原名是“Tommaso di Giovanni”，1401-1428，
“Masccio”是暱名，“cio”結尾的暱名可能指他是個頑皮、不小心的人。）
在佛羅倫斯創作，與文藝復興的建築師布魯涅內斯基（Filippo Brunelleschi）
為友，從他那裡學得重要的空間繪畫的技巧。馬薩其奧的藝術在他生前及
死後的一段時間被忽視，而一般人卻被他的教堂壁畫所吸引。藉由歷來藝
術史學的研究後，他才逐漸被認為是影響文藝復興最重要的藝術家。

當時的富商常常為了求得永生而捐款給教堂，得到的回報是讓藝術家
將他們的肖像和祈禱的願望畫在教堂的壁畫上，隨著藝術不朽。這幅壁畫
的正下方是這對夫妻的陵墓。在上一章介紹拜占廷的繪畫當中，我們曾看
過拜占廷的查士丁尼大帝和他的臣僕及聖徒同時在一個畫面裡面（圖
10），聖與凡同在一幅畫面中；而在馬薩其奧的壁畫裡有和「查士丁尼大
帝」不一樣的階級，聖人是至尊的，而塵世凡人是謙卑的，有所祈求的，
因此被藝術家用畫出來的柱子隔絕在神聖的世界外。

從馬薩其奧的作品可以看出，藝術家可以協調神聖的任務和塵世的需
求。

5—3—2　魏登

魏登（Rogier van der Weyden, 1399/40-1464）是荷、比低地的藝術
家，生平不詳，因為他死後關於他的文件都被燒掉了。魏登的父親是雕刻
家，而他則曾到羅馬學習義大利的藝術。在他有生之年，他是當時阿爾卑
斯山以北最有名氣的藝術家。

魏登這幅祭壇畫〈耶穌被扶下十字架〉有非常仔細、匠心獨具的構
圖。魏登以不一樣的肢體動作和角度表達出每個人不一樣的悲痛神情，昏
厥在地上的聖母馬利亞被聖約翰扶起。畫面最右邊的女士用誇張的姿勢表

達她的哀痛。魏登為人體塑造動態而豐富的姿勢，耶穌的身體形成一個波浪線條～，聖約翰的身體形成 S 形的線條，最右邊的女士則是 ? 形，這種豐富的變化讓畫面非常生動，並加強每個形體之間的互動關係，使眾多的人物在畫面中產生緊湊的關係和力量。魏登的這種構圖法讓人猜想可能與他從他父親學到的雕塑技巧有關。

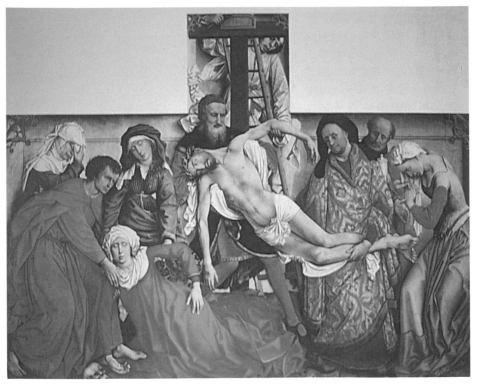

圖21：魏登，〈耶穌被扶下十字架〉，約1435年，220×262公分，馬德里普拉多美術館
這幅祭壇畫中的人體被稍微地拉長，因而顯出優雅之感。這和拜占廷壁畫（圖10）中拉長人體的用意不同。魏登對表面質感的描繪非常仔細，精緻地安排衣服的褶紋，而只是配合身體的動作。和圖16一樣，藝術家對於衣袍褶紋的興趣並不是限制在逼真地模仿原物，而是透過對布質光澤的描寫、圖案的呈現、褶紋的疏密有致及布飛揚或垂落的效果，在畫面裡製造豐富的變化和美感。在這種構圖中藝術家找到發揮他們美感及創造力的空間，並且視為對自己的挑戰。

從馬薩其奧及魏登的作品，我們已經漸漸接近文藝復興運動了，而從兩人的作品，也透露出藝術家在創作時，考慮的問題已經不再純粹是宗教上的問題了。

藝術家的角色和地位

中古世紀初期並沒有真正的畫家，從事繪畫的多是修道院中為《聖經》畫插畫的修士，或是為教堂祭壇以及教堂玻璃花窗的作畫藝匠，他們在作品上都沒有留名。等到人們對自然界產生好奇心，並且開始用眼睛的經驗去觀察大自然、觀察物體的表面，開始有了擅於觀察、安排及描寫的藝術家，而他們也逐漸有了名聲。繪畫從畫「相信」的事逐漸變成「看到」和「相信」的事的組合。這種組合對藝術家是挑戰，也使成功的藝術家開始在歷史裡留名。

第6章 文藝復興的繪畫

6—1　早期文藝復興的繪畫

　　文藝復興的年代大約從15世紀開始。歷史的分段是人為的，考慮怎麼分段的方法很多，彼此也無法統一，因此哪些作品應該歸類在哪個時期並沒有定論，而風格的歸類也是說法不一。凡艾克（Jan van Eyck, 1390-1441）可以說是中古世紀末期的藝術家，可以說是哥德式繪畫的藝術家，也可以說是文藝復興最初期的藝術家，或是過渡時期的藝術家。

　　凡艾克和法蘭德斯大師及魏登都是荷、比低地的畫家，他們繪畫的共同特點是擅於表現物體的質感，其中以衣服布質的描寫最醒目。一般認為凡艾克發明油畫，嚴格的說，他應該是改善油畫的技巧。在他以前的畫家所使用的顏料大多是從植物或礦物裡提煉出來或從石頭研磨成粉，再摻入液體，大部分是用蛋調成膏狀。凡艾克用油代替蛋，使得顏色的透明度較高，並且可以讓顏色互相重疊而混色。同時也用油調色，顏色乾得較慢，對於一些特別質感的表達，如光亮的金屬表面，很有幫助，也讓畫家在立體感上的表現更得心應手。

　　圖22是凡艾克為阿諾費尼（G. Annolfini）的婚禮所作做的畫。凡艾克是歷史記錄裡首位以畫畫維生的畫家。之前的畫作都是教堂委託的，沒有畫家是「按件計酬」的。這幅畫是第一幅非聖像畫，也不是以宗教內容為主題。凡艾克是歐洲非聖像畫的開創人。繪畫到了這個時候，不再只是服務宗教的活動，而是可以服務一般人的需求了。凡艾克從事非聖像畫的創作是有其機緣的，因為他為菲利普公爵（在布民地一地）畫畫，後來公爵夫人過世，公爵想娶葡萄牙的公主伊莎貝拉為妻，派遣凡艾克當外交官執行提親的任務，因此凡艾克替伊莎貝拉畫肖像畫作為外交禮儀。阿諾費尼是成功的商人和銀行家，和現代人一樣，阿諾費尼要為自己的結婚儀式留下紀念，而請了當時已經很有名的凡艾克為他畫出他的結婚場面。

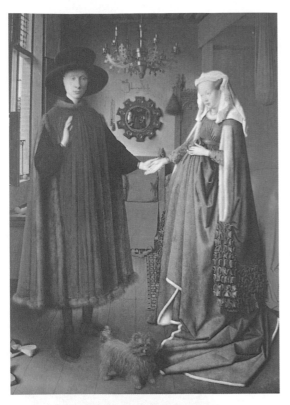

圖22：凡艾克，〈阿諾費尼的婚禮〉，1434，82×60公分，倫敦國家畫廊

畫面中新娘、新郎各占一半的位置，兩人衣著華麗。新娘長禮服紋褶的精緻鋪陳，讓人聯想到法蘭德斯大師及魏登類似的技巧（圖16、圖21）。

牆上的鏡子反映了新人的背影以及另外兩人，其中一人是凡艾克。牆上有一行字的意思是：「凡艾克在場」。這行字有三個功用：一、它像牆壁上裝飾的字紋；二、是凡艾克自己畫作的簽名；三、表明了凡艾克是婚禮證人。凡艾克巧妙地用鏡子把證人在場的事情記錄下來，但鏡子是否有別的象徵寓意呢？鏡子是不會扭曲事實的，而畫中的鏡子是真還是假呢？凡艾克畫出鏡子，有一種用鏡子證明自己所畫不假的企圖，但是畢竟鏡子本身也還是他畫的。無論如何，這個虛虛實實的關係，在藝術史上變成了藝術家熱中的問題，我們在以下委拉斯奎茲、哥雅的作品中還會讀到。

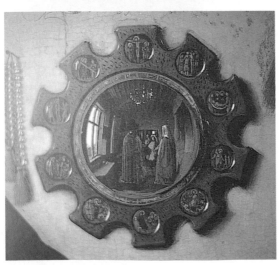

6—1—1 象徵手法

這幅畫沿襲中古世紀繪畫的傳統，有許多象徵性的手法。新娘一手提起裙子，另一手牽在新郎手中，表示她正要從畫面的右側走到左側去，這是婚禮儀式。天花板上掛的燭臺點了蠟燭，白天點蠟燭象徵基督無所不在。前面的狗象徵忠實，代表兩人忠實的婚姻。阿諾費尼前面有一雙木製拖鞋，意義出自《聖經》的〈出埃及記〉：摩西看到一處荊棘裡有火燄，想要走過去看，神卻對他說：「不要近前來，當把你腳上的鞋脫下來，因為你所站之地是聖地。」鞋子象徵塵世的污穢，脫下鞋子表示卸下污穢。在這張畫裡拖鞋代表踩到聖地，也就是受到了神的賜福。

在這幅畫中充滿了象徵性的細節：除了蠟燭、拖鞋和狗外，還有掛在牆上的玫瑰花環，這可能是新郎送給新娘的禮物，象徵新娘是夏娃的角色。在床上懸掛的是掃帚，象徵了新郎家事的義務。床頭上有一個女子和龍的雕塑，是保護妻子或保護孕婦的女神。就像我們傳統的一些求福的動作，如吃桂圓、蓮子象徵早生貴子等。

6—1—2 觀察法

凡艾克的畫和法蘭德斯大師及魏登的畫在技巧的流暢程度很接近，但是藝術史家傾向把凡艾克視為中古世紀以及文藝復興之間的過渡時期藝術家。因為凡艾克的藝術比中古世紀的藝術接近現世生活，接近人們生活周遭的物件和當時人所接受的花草果樹等自然。這顯示了這時的人們開始用眼睛觀察事物，而不再只是用心冥想上帝對世界的安排。

6—2 文藝復興的內涵

「文藝復興」一詞是代表整個時代歐洲精神生活及文化活動活潑的現象，這個文化活動的精神直接影響藝術創作的動機和風格。

「希臘時期」、「羅馬時期」、拜占廷帝國（東羅馬帝國）是以政權的興亡為依據的，有相當明確的界限。「中古世紀」則大多是零散、沒有統一政治體系的許多小邦國，於是「中古世紀」便沒有明確的年代定義，而是代表了當時散漫的政治組織及封閉的社會生活。「中古世紀」是被文藝復興結束的，它相對地代表了社會生活的變動及文化活動從中古世紀的低調中甦醒，不是以政權的開始及結束作為年代的描述。

文藝復興（Renaissance）原字的意思是「再生」，意味對以前已有，但在中古世紀沉寂很久的對文化的興趣和研究，以及對它的繼承，也就是古希臘、羅馬的文化。漫長的中古世紀為什麼會被文藝復興運動結束，我們可以從幾個現象來瞭解原因。

6－2－1　文藝復興興起的原因

貿易：

文藝復興是從義大利開始的。半島形的義大利受到海港之利，商業及貿易活動逐漸活躍，如威尼斯、那不勒斯及佛羅倫斯。第4章提過，威尼斯一直和拜占廷帝國有商業往來，藉由與東方的貿易，這些商港城市逐漸富裕起來，造就許多中產階級。他們在看到來自東方的奢侈品，如蠶絲布料、金銀器皿、珠寶及地毯等，有了享受生活的慾望，而不願再受中古世紀清修的宗教精神壓抑。

政治階層及教會支持：

另一方面，政治階層及教會的鼓勵及支持也是文藝復興的動力之一。當時統治佛羅倫斯的麥狄奇家族（Medici）、統治米蘭的史佛查家族（Sforza），以及教皇尼古拉五世（Nicholas V）、庇護二世（Pius II）等都支持文藝復興的活動，他們邀請建築師、雕刻家和畫家為他們建築設計宮廷、城堡或教堂，並以雕像及繪畫為室內的裝飾。

以麥狄奇家族為例，他們很可能是醫生家族的後裔，到了14世紀在佛羅倫斯經營銀行致富，因而受到教皇的信賴，教皇還幫助他們家族成員獲得掌管佛羅倫斯市政府的地位，之後在這個家族裡也有成員成為教皇。麥狄奇家族喜好收藏藝術品，他們委託建築師、藝術家為他們設計房子、製造作品，而且非常禮遇這些藝術家。由於他們的慷慨贊助，使佛羅倫斯吸引了許多外地來的藝術家，成為文藝復興的中心之一。

　　人文主義：

　　文藝復興真正開始的動機，是因為義大利人向來以羅馬人的後裔自居，雖然在血源上無法考證，但他們自覺有繼承先業的使命。14世紀的義大利出現人文主義，人文主義要求並支持與教會釐清界限的自然科學的研究，透過對自然的觀察來瞭解人類及世界，而不以教會的傳統理論為根據。人文主義呼籲的是理性和經驗，而不是對宗教的盲從。

　　人文主義在藝術上的影響並不是反對宗教的，而是將藝術俗世化的過程。藝術家認為，世界既然是上帝的創造，在世界裡必然也能找到上帝的安排，如對稱而平衡的人體美、自然界神奇的變化等。這個想法自然導引人文主義學者以及藝術家對於古希臘、羅馬藝術的溯源。在此之前，只有修士懂得希臘文及拉丁文，文藝復興時期則促使許多學者學習古文。在研究古文的風氣中，許多新的想法、觀念相繼誕生。

6－2－2　新觀念

　　希臘、羅馬美學：

　　文藝復興繼承希臘、羅馬的美學，認為人體美是與宇宙配合的，符合自然法則的；人體對稱、和諧的關係應該可以引申到其他方面，特別是建築。建築在文藝復興時期有非常驚人的成就，除了發明許多艱難的技術之外，也有美學上的突破。而藝術也首次從建築裡脫離出來，成為獨立的創

造活動，在此之前，繪畫和雕塑都是建築原素的延伸。另外，對於希臘美學的重新評價和研究，以及對人體的興趣，使得在中古世紀視為禁忌的裸體畫再度出現，並促使藝術家對人體的結構、運動做更仔細、深入的觀察。

藝術家：

例如對於柏拉圖哲學的研究，產生了既與柏拉圖原來的哲學不同、也與中古世紀不同的「藝術家」身分的觀念。柏拉圖的「理想人」是多方面發展的，應獲得多方面的教養，如數學、音樂、文法、修辭和辯論技巧，但不包括藝術，因為他認為藝術是手工，藝術家是工匠，不屬於「理想人」。直到文藝復興時期藝術家才被列為「理想人」，他們也應受多方面的培養，不再是工人，而是創造者。他們不是接受別人的命令來製造作品，而是憑著靈感，讓人讚佩、驚訝他們天賦的才華。在文藝復興的發展過程中，藝術家甚至達到與貴族、主教相提並論的地位。他們成為傳奇，人們不知道他們神奇、源源不竭的創造力從何而來，只知藝術家常有孤僻、敏感或憂鬱的性情，有一般人不能瞭解的內心世界，我們會在接下來的章節進一步說明。

文藝復興的藝術家常身兼數職，例如達文西同時是城堡防禦工程師、建築師、武器製造機械師，也研究人體解剖學、天文學等。米開朗基羅身兼雕塑家、建築師及畫家。當時的畫家還有一項任務，就是把對科學的研究和觀察，如動物、植物、天文畫下來做記錄，因此許多畫家同時也是科學家。14世紀後半期，佛羅倫斯市規定，科學家研究出來的知識，由畫家畫下來後必須由公證人公證，之後就具有法律效用；藝術家如果要畫動、植物或人體，必須按照公證過的手稿。這項規定並不合理，因為科學家的觀察並非真理，但是這卻促使文藝復興的藝術家仔細地觀察自然，甚至自己成為科學家。馬薩其奧和達文西以及米開朗基羅的父親都是公證人，在

耳濡目染之下，啟發了他們的好奇心和探求自然的動機。

　　此外還規定畫家不能隨興作畫，他們得先將草圖交給建築師審核後才能動筆。因為當時認為建築師最具有專業知識，畫家必須向建築師證明所畫的東西是合理、有科學根據的。這項規定讓畫家的地位在建築師之下，卻也促使畫家參與建築技術的研究，從而開創許多繪畫上的技巧。這些不合理的規定在施行約六十年後被廢止。

　　我們再回來看馬薩其奧的畫（圖20），以便更深入瞭解文藝復興繪畫的發展和特色。馬薩其奧和文藝復興傑出的建築師布魯涅內斯基是好朋友，從他那裡學到了建築師畫設計圖和計算空間的數學。他的壁畫裡的空間深度是計算過才畫的，因此看起來非常逼真。如果參觀者站在壁畫前的某個定點看這幅畫，可以用數學公式知道，假如這個空間真的存在，是2.75公尺長。這個精確度是以前繪畫所沒有的，圖16及圖22兩幅畫的空間透視的精確度都不及馬薩其奧的壁畫。

　　準確地計算空間的技巧讓教堂的壁畫更豐富，比較同是教堂裡畫壁的圖12及圖18，「偽裝的空間」一方面讓壁畫與建築相輔相成，另一方面也讓繪畫技巧更成熟，而可以獨立於建築之外。

6—3　中期文藝復興的藝術家

　　中期文藝復興逐漸展開了一個新的世界觀、生活觀。人們開始對自然科學的研究、對科學及知識、歷史及古典文獻產生興趣，也開始理解和享受生活；而藝術家則將他們的特性、個別的風格表現在作品中，與中古世紀修士不具名的繪圖工作不同。

　　這個時期開始，藝術家的記錄和資料更齊全。我們便以藝術家為主線介紹藝術史的發展。

　　在文藝復興運動的風氣下，繪畫方面的題材、技法、個別的風格也隨

著文藝復興的理念出現。純服務宗教的繪畫被表達世界觀、表達自然界也表達人的作品取代。「文藝復興」藉由復興古希臘、羅馬的文化為名，但是實質上古希臘、羅馬文化對文藝復興的影響並不直接，也不顯著，而是文藝復興運動象徵性地援古溯今而來的想法。文藝復興對世人來說是張開對著世界的眼睛，人們不必壓抑好奇心及七情六慾，開始對世界、對人本身的探索。文藝復興開始又有裸體繪畫，這一方面是藝術家對人體結構的研究、對人體美的觸探；另一方面藝術不只是以追求美為目的，當時藝術是科學的一個支脈，藝術家的任務是證明比例、對稱、不對稱、整體感和空間感的問題。當時的藝術家相信，人體是可以求證出來的證明題。

6－3－1　波提且利

波提且利（Sandro Botticelli, 1444/5-1510）受到佛羅倫斯麥狄奇家族的器重，曾被教皇召至羅馬創作。到了1492年，寵愛他的羅倫佐（Lorenzo）過世，其子皮耶羅（Piero）不喜歡波提且利的畫風，波提且利因而失寵，藝術生涯也走下坡。波提且利的畫有舞臺背景的效果，並且非常接近希臘雕塑的形式，但避開了戲劇的緊張效果。波提且利的畫風還帶有中古世紀的特點──生硬和靜態，不過他取材自希臘神話，因此被稱為文藝復興的開創者。

〈維納斯的誕生〉（圖23）是波提且利根據希臘神話中的愛及美神阿佛洛狄忒所畫的。阿佛洛狄忒的父親在戰爭中被砍傷，他的血滴落在愛琴海，泛起一陣陣海水泡沫，突然從中出現一位美麗絕倫的少女。阿佛洛狄忒一字的希臘文 "Aphrodite" 原意是「出自海水泡沫」，這個名字到了羅馬神話變成維納斯。

維納斯的誕生這個題材一方面顯示文藝復興人們對古典希臘神話的興趣，另一方面也與帶有神秘色彩的新柏拉圖學派有連帶關係。新柏拉圖學

派認為世界上的萬物都是從神那裡不斷流出來而形成的，而神再賜予萬物生氣及光芒。這個理論和維納斯從水裡誕生非常接近。

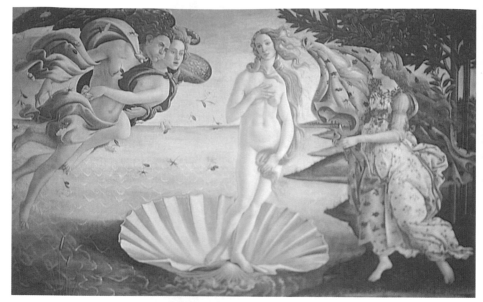

圖23：波提且利，〈維納斯的誕生〉，1483-1485，172.5×278.5公分，佛羅倫斯烏菲茲美術館

我們再看看畫本身對於文藝復興繪畫的意義。畫面中的海水似乎沒有深遠效果，水紋也是象徵性地以白線條代表，有攝影棚裡佈景的感覺。維納斯赤裸的身體有點像石膏像。維納斯的動作和身體比例被微妙地加以扭曲，我們可以從她的頭和頸子、肩膀的關係發現有點不自然。她的手臂被稍微拉長，這種稍微變形的技巧讓維納斯顯出優雅的氣質。

波提且利非常擅於畫面中線條的安排，維納斯輪廓的線條呈現弧形，金色的頭髮形成另一個方向的線條，兩側天使的布及翅膀也是弧形的輪廓。波提且利突破了中古世紀繪畫嚴謹的構圖，在色彩的鮮艷度及緊湊的效果也與中古世紀的繪畫大異其趣。

6−3−2 人文主義的感性美

維納斯雖是女神，在波提且利畫筆下卻不具神性、神聖性，也不像是希臘雕塑裡中性、標準身材的代表，波提且利想要表達的是感性美。這種

感性美可以從維納斯帶著夢幻氣質的神情看出來。從這幅畫我們可以瞭解文藝復興運動所推崇的「人文主義」的意義，不再是崇拜神聖性，而是尋找屬於人間，啟發人類感性的美感。波提且利的繪畫是詩意的、理想化的美感。他的藝術雖一度被貴族重視，卻與後來的藝術潮流不合。他被藝術史遺忘了多年，直到19世紀才被美國新興畫派發掘而大為推崇。

6—4 盛期文藝復興的繪畫

盛期文藝復興的劃分，代表一段在各方面的研究、發展的突破時期，繪畫也突破了輔助教堂建築的角色。隨著古典文獻的研究和科學精神的開始，藝術理論、藝術史及美學也逐漸發展了它們的雛形，這些發展都是互相相關的。伽利略的發現的確對中古世紀以來，以宗教為中心的哲學有很大的衝擊，科學及藝術的研究不再依賴宗教的標準和詮釋，藝術家獲得也享受到先前未有的自由。

文藝復興運動讓人逐漸脫離宗教的禁慾性和神聖性，讓人的感性和創造性得以自由揮灑，我們今天所謂的「藝術」才真正開始它的生命。藝術不再只是神的旨意的貫徹，而是一套具有創造性表達方式、媒材及語彙的百科全書。

這時開始有藝術贊助人，他們是對藝術有興趣的成功商人或貴族，他們維持藝術家的生計，提供創作委託的機會。而藝術創作既負有科學研究的任務，就不是庸才的工作，藝術家也不是如柏拉圖所說的工匠。文藝復興盛期的藝術家逐漸從工匠式的委託創作中出類拔萃，這些藝術家不再受制於工匠式微薄的工資和委託人的喜惡，而是開發他們的天分和靈感。

6—4—1 達文西

達文西（Leonardo da Venci, 1452-1519）不但是文藝復興繪畫的高

潮，也是科學研究上的奇葩。達文西的草圖、手稿內容涵括機械、水力、光學、幾何學、人體解剖學、植物學、動物學、地理及氣象學。達文西認為所有看得見的事物都應該仔細研究，而藝術家是具有將科學研究的結果記錄下來的任務。這對我們而言是再自然不過的事，但在當時，科學研究是危險的，因為科學研究很可能推翻教會的理論及權威。例如當時教會禁止解剖屍體，認為解剖屍體是褻瀆上帝的子民，但是達文西仍然秘密解剖了三十具屍體，對人體的器官、肌肉、血管及皮膚組織加以觀察及記錄，他甚至切開自己的皮膚觀察皮下組織。達文西在廣泛詳盡的觀察中畫了上千張的圖解，甚至對於雲、水波的觀察，他都有非常逼真的記錄。

達文西也曾擔任米蘭的史佛查家族的碉堡建築師及武器機械工程師。在和平時期他還負責水道工程、製作舞臺的機械道具。達文西還曾運用機械和數學的知識，以木頭為骨架，設計出類似鳥翅膀的飛行工具，這個構想是達文西觀察自然的心得，他觀察人體和鳥類的骨骼，預測了人類飛行的可能性。達文西是最早想到人類可以借助工具飛行的人，三百年後人類發現蒸氣動力，各種交通工具才相繼產生，尤其可見達文西的創意是超越時代的。

達文西也對天文星象有重要的發現，他有寫書的計畫，但是他的手稿都沒有出版。史學家猜測可能是達文西害怕他對於天文的發現和人體解剖的觀察會影響到教會的權威，他的手稿一旦被教會讀到，他將被視為異教徒而受審判。達文西曾寫下一句話：「太陽不會動」，這個事實一百多年後才由義大利的科學家伽利略所證實：太陽是銀河系的中心，各行星是繞著太陽移動的。伽利略的發現的確對中古世紀哲學有很大的衝擊，也挑戰了宗教的世界起源說。達文西的研究是正確的，但是他並不敢發表他的觀察記錄。此外，由於達文西是左撇子，他手稿的字都是反著寫的，造成閱讀上的困擾，對他手稿的研究也因此直到近世還不斷地進行著。

達文西的興趣廣泛，幾乎有做不完的事，因此所完成的作品並不多。他不喜歡讓委託創作的人指使他，即使有些委託人急著要作品，或想影響他的創作方式，達文西都不為所動。因為他認為他是唯一可以決定自己畫什麼、怎麼畫的人，而且相信他的天賦及靈感是神賜的，不受任何人的約束。由於他的盛名，米蘭、佛羅倫斯、羅馬及法國國王都爭相邀請他，達文西在各地奔波，也未能完成所有的作品。在達文西少數的作品中，最重要的是在米蘭聖母大教堂的壁畫〈最後的晚餐〉和現藏於巴黎羅浮宮的〈蒙娜麗莎〉。

　　〈最後的晚餐〉（圖24）描寫《聖經》裡的一幕，耶穌的門徒猶大為了錢財出賣耶穌，向羅馬祭司透露耶穌的行蹤。耶穌知道自己將被門徒背叛，卻沒有說出是誰，只說：「你們之中將有人背叛我。」耶穌講完，他的門徒都非常慌張，不知道是誰，也懷疑自己是否被誤會，十二門徒各有不同的反應及手勢，急著表明自己的無辜或憂慮。

　　〈最後的晚餐〉歷經百年，非常的殘破，由壁畫修護專家一筆一筆地將龜裂的部分填起來，並用高科技透視分析原來的顏色。這個工作僅由一位女性壁畫修護專家獨力執行，她的筆比我們的書法小楷還細，這幅寬9公尺，高8公尺的壁畫修護是非常耗時費日的，而這項任務的歷史意義也非比尋常。〈最後的晚餐〉的修復工作已經結束了，現在人人都能在米蘭聖母大教堂瞻仰這件不朽的作品。

　　〈蒙娜麗莎〉（圖25）是達文西為一位佛羅倫斯女士所畫的肖像，是最早的肖像畫之一。在〈蒙娜麗莎〉之前除了聖像畫之外，沒有以真人為對象的單一肖像畫。凡艾克的〈阿諾費尼的婚禮〉（圖22）已經開創了肖像畫的可能性，凡艾克也為許多貴族、富商畫肖像畫。凡艾克的人像力求真實，而達文西的〈蒙娜麗莎〉卻是百年來藝術史裡的謎。從中古世紀以來，除了聖母馬利亞以外，女人鮮少出現在畫中。達文西成功地將蒙娜麗

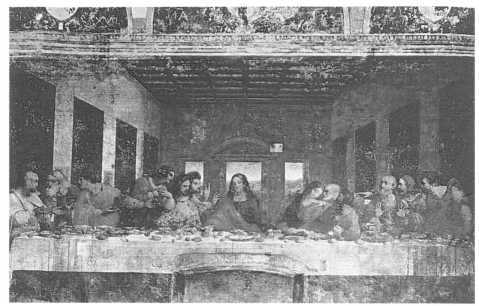

圖24：達文西，〈最後的晚餐〉，1495-1498，420×910公分，米蘭聖母大教堂

在耶穌的右側，被兩個交頭接耳的門徒擠到桌子前面，一隻手臂撐在桌子上的是猶大，是唯一孤立的人，其他門徒各形成一組一組的討論小組，十二門徒的不安和焦躁與耶穌憂傷卻沉靜莊嚴的表情及手勢形成對比。構圖非常巧妙地將透視線的消逝點，也就是屋頂和牆壁的深度延伸的方向，集中在耶穌的頭上，後面開放的空間和室外明亮的風景為背景，強調了耶穌的輪廓，讓他在畫面的正中間並顯得更突出，並讓畫面人物的動作雖然非左右對稱，卻達到左右平衡的效果。平衡感常常能造成莊嚴的效果，是以宗教為題材的繪畫重要的考慮。

人物的造型是達文西根據《聖經》裡對於十二門徒生平的描寫，判斷每個人的個性而畫的，例如在耶穌右邊是年輕而憂慮的聖約翰；在他耳邊說話、把猶大擠到前面的是性格暴躁的聖彼得；猶大一手握著錢、慌張地將鹽罐打翻等，生動地表現各人不同的性情。

莎表達為有靈魂、有精神氣韻的女人，而且她的笑容永遠保持新鮮。從這幅畫裡，我們可以瞭解何謂「不朽的藝術」。

　　嘴角掛著一抹微笑，卻又不完全笑著的蒙娜麗莎，在藝術史裡很長的

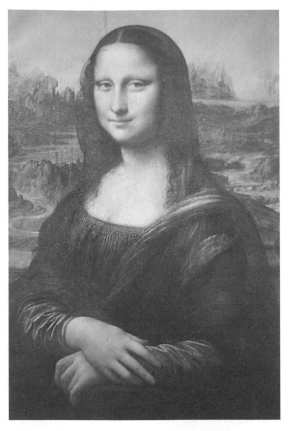

圖25：達文西，〈蒙娜麗莎〉，1503-1507，76.8×53公分，巴黎羅浮宮

蒙娜麗莎似有若無的笑容，難以用語言文字形容，也讓人不得不再三顧盼。藝術史家對蒙娜麗莎的謎有一個解釋：達文西獨創了一種"Sfumato"技法，讓顏色和線條有點模糊。"Sfumato"是義大利文，意思是朦朧的效果，在繪畫裡則是光與影之間非常微小的明暗變化。達文西的"Sfumato"技法讓蒙娜麗莎的眼角和嘴角的線條消失，和波提且利維納斯臉部輪廓清楚的線條比較起來，達文西將不清楚的部分留下給觀者自由想像的空間。這種視覺心理學的原理在20世紀被研究出來，我們可以從一個簡單的例子瞭解觀眾看到的微笑是怎樣形成的。

在這三個缺角的圓形之間，我們很自然地看出有一個三角形並未被畫出來，而是被其他的線條或輪廓所暗示出來的。達文西沒有用眼睛和嘴的輪廓線畫出蒙娜麗莎的微笑，而是用朦朧的明暗效果暗示蒙娜麗莎的微笑。蒙娜麗莎優雅的坐姿和手勢有輕盈溫柔的感覺，讓觀者摒氣注意看，有怕驚動到她的感覺。

一段時間都是一個謎，各種稀奇荒誕的理論也都出現過。蒙娜麗莎看著看她的人，因為她的臉向右側轉，眼睛卻向左看，這個角度讓人無論從畫的右邊、左邊或中間看她，都覺得也被蒙娜麗莎看著。

6－4－2 米開朗基羅

米開朗基羅（Michelangelo Buonarroti, 1475-1564）是藝術史上的傳奇。他桀驁不馴但又悲劇性的個性，塑造了直到今天一般人對藝術家形象

的想像。集建築師、雕塑家及畫家於一身的米開朗基羅比達文西年輕二十三歲，壽命也長許多，兩人還曾經是競爭的對手。達文西死後，米開朗基羅獨領藝壇風騷四十五年之久。文藝復興運動在米開朗基羅時期達到頂點，這個時期常被稱為文藝復興盛期。盛期有一個特點是，在少數幾位大師級藝術家的鋒芒下，鮮少出現中庸級的藝術家。

米開朗基羅十三歲時就開始在畫室學習雕塑及壁畫的技術。在這個學習過程中，米開朗基羅雖然學到所有以前著名藝術家的技法，但卻不自滿於純臨摹的學習方式。和達文西一樣，米開朗基羅也解剖屍體以研究人體的結構，並且他從對人體模特兒的速寫練習進而瞭解人體在運動時肌肉的呈現。而對於寫生的技巧，米開朗基羅也不滿意於單純的複製自然，他不要當自然的僕人，而志在成為美的典範的創造者。

米開朗基羅廣泛地觀察人體及研究自然，他的記憶力及學習能力必然非常驚人，因為他在創作時，可以憑著他對人體速寫的記憶，將肌肉、關節、骨骼等精確地描寫出來，而不需要有模特兒在他的面前。米開朗基羅的個性孤僻怪異，在作品未完成之前拒絕所有的打擾，包括不需要模特兒，將自己鎖在房子裡，孤獨地完成偉大的藝術品。

米開朗基羅是一位不斷接受挑戰的藝術家，他的繪畫及雕塑不僅在於復興希臘、羅馬時期的美感典範，而且是要超越他們。自負且才氣縱橫的米開朗基羅成為當時最重要的藝術家，並且和年長他許多的達文西齊名。這個時期的佛羅倫斯是一個自治的貿易城市，市民們以佛羅倫斯自豪，更讓他們感到驕傲的是，在他們的城市裡有兩位世界上最偉大的藝術家。佛羅倫斯市民為了表現他們的光榮，邀請達文西和米開朗基羅在市議會大廳創作一幅記錄佛羅倫斯市歷史的壁畫，頗有讓兩位大師競賽的意味。市民非常興奮地期待這兩位藝術巨匠如何合作或競爭，但是作品並未完成，興趣過於廣泛的達文西很快就失去了耐心，而米開朗基羅也因名氣達到極

盛，被教皇朱利阿斯二世（Julius II）召令到羅馬去了。

朱利阿斯二世是一個非常有野心的教皇，他召令米開朗基羅在舊聖彼得教堂設計他未來的陵墓，同時他也在準備新聖彼得教堂的設計工程，生性多疑的米開朗基羅認為他設計的陵墓會在新聖彼得教堂完成後面臨拆除的命運，懷疑朱利阿斯二世因嫉妒他的天賦而想陷害他，消耗他的精神及創造力。米開朗基羅與朱利阿斯二世之間因此產生了許多權力拉鋸的遊戲、猜疑以及對天才放縱的傳奇故事。

當米開朗基羅發現朱利阿斯二世對新聖彼得教堂的工程比陵墓的設計更熱心時，覺得朱利阿斯二世有意陷害他，不但驕傲且猜忌心重的米開朗基羅甚至認為，設計新聖彼得教堂的建築師布拉曼得（Bramante）要毒死他。於是米開朗基羅在害怕與憤怒下離開羅馬，回到佛羅倫斯，並且寫了一封信給朱利阿斯二世說，假如他真的有意要米開朗基羅為他服務的話，得親自到佛羅倫斯市請他。世界之尊的教皇當然不願降格以求，但也沒有失去耐心，而是由佛羅倫斯市市長扮演斡旋的角色。米開朗基羅回不回羅馬成了佛羅倫斯市民最關心的事，他們甚至怕米開朗基羅的驕傲會觸怒位尊權高的教皇，使市民遭到教皇的報復。佛羅倫斯市的市議會代表因此力勸米開朗基羅回到羅馬服務教皇，並且靈巧的使用外交手腕，以市議會之名為米開朗基羅寫了一封推薦信，信的內容約是：「米開朗基羅是全義大利，甚至是全世界最偉大的藝術家，如果您善待他，他將會以不平凡的能力創造美好的事物。」這封信的意義也許只是外交辭令，但卻也是事實。朱利阿斯二世為了讓米開朗基羅覺得獲得與他才氣相符的工作，建議他為西斯汀教堂完成內部的設計。在這座教堂內已經有歷代最重要藝術家的壁畫，其中包括波提且利的作品，但是屋頂還是空著的。朱利阿斯二世建議米開朗基羅完成屋頂的部分。米開朗基羅起先不願意接受這個工作，認為這又是教皇陷害他的陰謀，但是教皇堅持要他接受這個任務。

米開朗基羅從佛羅倫斯召來助手幫忙，不過有一天他突然將自己單獨鎖在教堂裡，拒絕其他人的幫助。四年半的時間（1508-1512），米開朗基羅獨自完成這面約1500平方公尺的屋頂壁畫。光是身體上的負擔就令一般人不堪負荷，加上精神上的創造力，更讓人驚嘆。因為米開朗基羅大部分的時間是躺在鷹架上，舉手向上作畫的，我們可以想像懸腕工作吃力的程度。由此可見米開朗基羅超越凡人的意志力。四年半的獨力創作把米開朗基羅的體力消耗殆盡，他曾在寫給友人的信上提到他的背痛，但是身體的疼痛卻沒有窮盡他驚人的靈感和源源不竭的創造力。

　　西斯汀教堂屋頂本身是很平淺的，米開朗基羅用透視法讓屋頂在深度上加了一層拱頂般（圖26），如此一來這四百多個超越3公尺的人像才不會顯得太擁擠，教堂也顯得比較空曠，同時表達出透過教堂屋頂看見天國的景象。

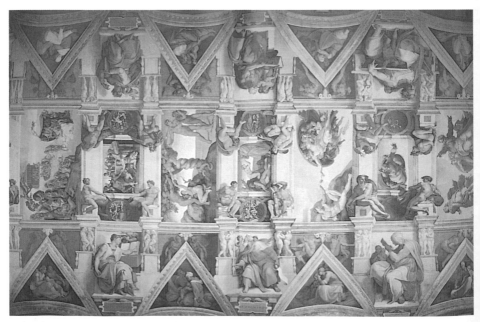

圖26：米開朗基羅，西斯汀教堂，1508-1512

米開朗基羅將希臘神話和《聖經》內容結合在一起，為每個形體設計完全不同的動作、姿態和方向，而每個動作的肢體、肌肉的表達都非常精確，令人驚讚他孤獨一人，在沒有模特兒的狀況下有這麼精準的表達能力，可見他在雕塑學習過程中獲得的人體結構的知識已深入腦海（圖27、圖28）。

米開朗基羅在人體姿勢設計上的豐富靈感，是來自他在雕塑上的經驗。米開朗基羅認為自己是雕塑家而非畫家，他認為朱利阿斯二世是故意刁難，不讓他用他最熟悉的材料——大理石創作。米開朗基羅在這種憤怒及猜忌下，要向這些被他視為崇拜者、嫉妒者或敵人證明，他的靈感和天賦不是材料所能侷限的。

西斯汀教堂屋頂壁畫最有名的一幕是正中間的〈上帝創造亞當〉（圖29），前面我們唯一看過畫過上帝的畫家是馬薩其奧（圖20）。藝術家對於表達上帝的形象必然是戒慎恐懼的，前面曾提到，基督教教義禁止將上帝

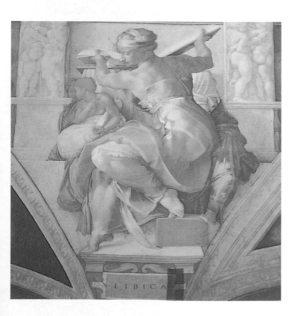

圖27：米開朗基羅，〈利比亞的西碧兒女神〉，西斯汀教堂
西碧兒女神的拉丁文名字——"Figura Serpentinata"原意是蛇形的身材，在羅馬神話裡帶著一本蘊藏智慧及預言的書，掌管智慧、美及溫柔，並且賦予萬物色彩。為了將智慧、美麗以及蛇形身材的涵意同時表達在一個女神身上，米開朗基羅匠心獨具地設計了一個符合多種神話內涵的動作——扭轉的身軀和捧著書，頭低下來顯得謙遜溫柔的面孔，鮮亮色彩的衣服等。

圖28：米開朗基羅，習作草圖
米開朗基羅在為西斯汀教堂大
小四百多個眾神或聖人的造型
上，花了許多工夫研究人體，
這張素描透露出米開朗基羅對
人體肌肉、組織精細的觀察。
西碧兒女神的腳趾、捧著書的
手，側轉的腰背造成背部肌肉
的緊張，米開朗基羅都做了詳
細的素描研究。在西斯汀教堂
上完成的西碧兒女神則是著
裝，只露出肩背，她背部肌肉
的緊張讓人感覺到書的沉重，
然而仍保持非常優雅的姿態。

及耶穌以人形表達出來。馬薩其奧所畫的上帝並不是用肖像畫來告訴世人
上帝長得什麼樣子，而是用象徵式的形體，因此必須有很莊嚴的姿勢和不
同於塵世凡人的氣質。米開朗基羅創造出和從前人的想像不一樣的上帝形
體。

　　米開朗基羅成功地將希臘神話活潑、具有人性的神的造型和《聖經》
的內容結合在一起，突破了以往所有藝術家的成就，他的人性、神性合一
的〈創世記〉，更讓人進一步瞭解「人文主義」在藝術上是如何發揚出來
的。上帝賜給亞當生命不必像《聖經》上所描寫，上帝在做好的泥人鼻中
吹了一口氣而使他具有靈性和生命。米開朗基羅的安排出人意料之外，上
帝用手指賜予亞當靈性，亞當也用手指迎接生命，然而兩人的手指並沒有

碰到，這是米開朗基羅獨到的詮釋《聖經》的方法，上帝創造亞當不僅是物質性、肉體的創造，同時也是靈性的創造。

　　西斯汀教堂是人類文化珍貴的遺產，在歷經數百年的時間，教堂的表面及色澤已經變得殘破及晦暗。從米開朗基羅死後到現在，西斯汀教堂的維修工作雖然大小規模不同，但是從未間斷過。然而每次維修工程的品質，常都因為對米開朗基羅原畫的不熟悉，對色料性質的不瞭解而不甚理想。最近一次的維修工程可以說是最大規模、最徹底，也動用了最多科技技術、儀器。這個歷時十四年（1980-1994）的維修工程爭議很大，但維修工作本身也是人類文化智慧成就的重要展現。西斯汀教堂的修復可說是20世紀科學與藝術結合的奇蹟。

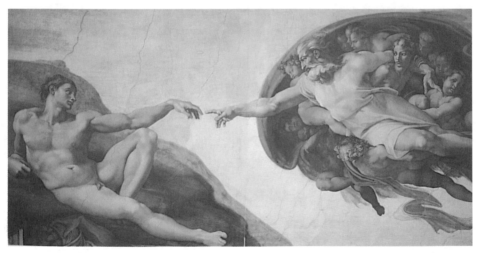

圖29：米開朗基羅，〈上帝創造亞當〉，1510，280×570公分，羅馬梵諦岡西斯汀教堂

在米開朗基羅對〈創世記〉的想像，上帝被一群天使簇擁著，浮在雲空中，飄向亞當的方向，一方面具有人性果斷、智慧的精神；另一方面被天使圍繞飄在空中，又具有超塵世的感覺。而亞當用一隻手臂撐著身體側坐，有點慵懶，又多愁善感，彷彿才剛甦醒的樣子，頭略上仰轉向上帝，有完全信賴上帝的神情。

米開朗基羅在完成西斯汀教堂壁畫時，曾上過亮光劑，但他並不知道這些亮光劑的持久性不及色料，加上教堂裡的燭火及塵埃，讓壁畫蒙上黯淡的顏色。老舊的教堂屋頂在雨水侵蝕下加速壁畫的損壞程度。

藝術家的角色和地位

米開朗基羅完成西斯汀教堂後又回到以大理石為材料的雕塑創作上，並且在聖彼得教堂建築師布拉曼得死後完成聖彼得教堂的設計及建築。米開朗基羅雖然享有盛名及權貴的禮遇，但那傾向悲劇式結局的個性卻時時讓他處於被迫害的妄想裡，他覺得自己是權力慾重的教皇的奴隸。但是即使他覺得受到壓力，卻堅持藝術創作不受任何人影響。由於米開朗基羅乖僻瘋狂的性情加上他不可一世的才氣，讓人們開始對藝術家有了不同於以前的看法。除了新柏拉圖學派將藝術家從工匠提昇為有文化素養、有專業訓練的人之外，藝術家進而被認為是創造者，是無可救藥的理想家，是天才，是不肯和現實妥協的做夢者，有一般人不能瞭解的想法，瘋狂且孤僻。這種對藝術家個性的想像一直流傳到現在，雖然未必每個藝術家都有這種個性。

維修過程中最大的問題是，數百年來代代都有維修，許多顏色下面還有數層顏色，究竟是米開朗基羅自己這麼畫的，還是被改變過的，並沒有絕對準確的儀器可以客觀判斷。藝術史家發現，米開朗基羅死後不久繼任的教皇庇護四世（Pius Ⅳ）及庇護五世（Pius Ⅴ）非常保守，在維修工程中強將許多身體較暴露的部分加上布或衣服。這次的修復工程決定保留16世紀檢查審核後的面貌，而16世紀以後維修的變動則改回來；此外，也將一些不經年代的顏色用較新、較耐久的顏料代替。因此圖27西碧兒女神的衣袍究竟是不是米開朗基羅自己畫的，並無法定論。

在西斯汀教堂的修護過程中製造了許多騷動，因為幾百年來，教堂壁畫的顏色一點一點地黯淡，人們都習慣了，也都認為壁畫本身就是這麼黯淡，或認為歷史古蹟就是這種陳舊、歷經風霜的面貌。而西斯汀教堂修護完畢後，展現給世人的卻是非常年輕、活潑的粉彩色調。有些人甚至非常驚訝，認定這是修護專家作假，而不

肯接受米開朗基羅當時可能就是用這麼鮮艷熱情的顏色的事實。另外有趣的是，在這個天花板壁畫裡有一個形象是位哲學家，他雖是神話內容的形象，卻被米開朗基羅畫成自己的樣子。

6－4－3　拉斐爾

拉斐爾（Raffaello Sanzio, 1483-1520）是位個性隨和、善於交際的藝術家兼建築師。拉斐爾比米開朗基羅年輕一些，卻活得比米開朗基羅短得多。和達文西及米開朗基羅一樣，拉斐爾被請到佛羅倫斯作畫。在佛羅倫斯，拉斐爾從達文西及米開朗基羅身上學到許多繪畫的技巧，之後同樣被教皇朱利阿斯二世請到羅馬去。在新聖彼得教堂建築師布拉曼得死後，拉斐爾被朱利阿斯二世派任繼續執行聖彼得教堂的工程，但他不像後來的米開朗基羅那樣更動布拉曼得的計畫圖。

拉斐爾並不像達文西有那麼多元的知識，也沒有像米開朗基羅的怪僻性格。但是他學得很快，而且擅長與人交往，因此他得到的創作委託非常多，多到大部分是他的學徒、助手在他的指導下完成的。因此拉斐爾雖然只活了三十七歲，但是所完成的作品比興趣太過廣泛的達文西多得多。

拉斐爾最擅長的是聖母、聖子像，並且成了這個題材的典範。圖30是拉斐爾在西斯汀教堂的聖母像。拉斐爾成功地表達出聖母和聖子人性的感覺，他從達文西處學到"Sfumato"技法，讓聖母有柔和的臉孔，沒有強烈或嚴肅的表情，而有安詳、恬靜的母性溫柔。拉斐爾也將小耶穌畫成真正嬰孩天真無邪的樣子。從拉斐爾所塑造的聖母、聖子，可進一步體會人文主義精神在繪畫上的表現。

〈雅典學派〉（圖31）是拉斐爾集文藝復興繪畫藝術大成的代表作。雅典學派是希臘時期，柏拉圖和其他哲學家及門徒聚集一處，談論他們的心得及研究，並非正式的學校，後來被稱為雅典學派。遠崇希臘文化、哲學

圖30：拉斐爾，〈西斯汀聖母像〉，1512/13，油畫，德勒斯登國立藝術博物館

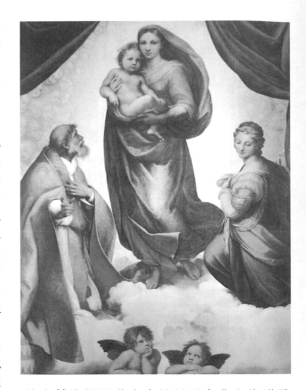

值得注意的是聖母踩在雲端上赤裸的雙腳。這種表現法讓聖母子人自然親切的感覺，另一方面表達了她是從雲端走出來的神聖純潔。趴在前面的兩個小天使也非常自然地流露出孩童天真無邪的模樣，他們甚至有點在等待什麼事情而顯出無聊或失去耐心的樣子。拉斐爾擅於用孩童的氣質來表達天使，讓我們對這個以《聖經》為題材的作品產生格外親切的感覺，中古時代以來對於《聖經》雖然虔誠卻帶有的敬畏也隨之消失了。

抱著聖子的聖母好像只用一點點力氣將聖子抱起，她飄起的衣袍讓她看起來像維納斯出浴的輕盈。有趣的是畫面上方兩側的布簾，它的象徵作用多於實際的表達，它隔開了觀者和聖母聖子、聖芭芭拉以及教皇西斯圖斯（Sixtus）。他們在雲空中，觀者則處在凡世中。畫面下的兩個天使像趴在窗框向外看的小孩，也重複這種聖、凡的隔閡感。這種表現方式是拉斐爾的特色之一，和馬薩其奧的柱子（圖20）有異曲同工之妙。

拉斐爾將達文西發明的三角形構圖加以發揮，安排聖母在三角形中間角突出的位置，顯出她超然的地位。

的文藝復興運動本來就是以古典文化繼承者的面貌出現的，這個企圖表現在拉斐爾的〈雅典學派〉一畫中。拉斐爾被教皇朱利阿斯二世召到羅馬為教廷的書房和圖書室做室內繪畫，並且得到許多助手的幫忙，也就是在這時拉斐爾完成了〈雅典學派〉。

達文西、米開朗基羅及拉斐爾被稱為文藝復興三傑，他們的出現讓文藝復興運動達到頂點，許多藝術史家將這個時期稱為文藝復興盛期。

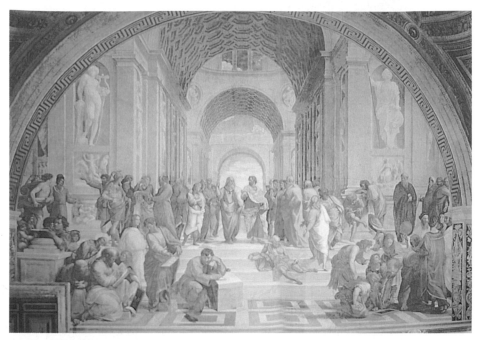

圖31：拉斐爾，〈雅典學派〉，1510/11，羅馬梵諦岡宮殿

文藝復興時期流行的「新柏拉圖學派」認為美和智慧會在高貴的人身上合一，拉斐爾巧妙地將這個原則運用到畫面上。畫面正中間手指著天空的是相信萬物性靈是天賦予的柏拉圖，而他的臉則被畫成達文西的樣子。在柏拉圖旁邊，手掌朝地的是亞里斯多德，他的學說與柏拉圖相反，認為一切開始於人間。而這些聚集的人都是前來學習及交換心得的，他們代表了希臘人文教育的七個自由藝術：文法、修辭、辯論、算術、幾何、音樂及天文。

在前面左邊圍成一圈，彼此參考手上書冊的是哲學家兼詩人的阿納奎安及發現畢氏定理的畢達哥拉斯。前面右邊彎身用圓規及在他身後手拿地球儀的分別是歐幾里得及托勒密。在畫面前方中間沉思、寫字的人穿著打扮像米開朗基羅。拉斐爾用很深遠及寬敞的建築空間的透視方向強調中間的柏拉圖和亞里斯多德。他在人物動作的繁複、群聚的安排上繼承達文西的＜最後的晚餐＞（圖24），並進一步加以發揮。

6－4－4　貝里尼

正當達文西、米開朗基羅和拉斐爾在佛羅倫斯及羅馬積極創作，創造了文藝復興的高潮時，在同樣以航海、貿易興盛繁榮的威尼斯也出現了有

別於佛羅倫斯傳統和畫風的重要藝術家。貝里尼（Giovanni Bellini, 1430-1516）可說是「威尼斯畫派」的關鍵人物。貝里尼的年代比達文西早一些，他在陽光充足的威尼斯發展出來的風格是藝術史色彩上的一大突破。

　　威尼斯藝術家的畫風與佛羅倫斯派的畫風不同的地方，是他們在畫面上的光線與色彩的溫暖而豐富的變化，以及在物體質感上面的工夫，從中古世紀以至於文藝復興的佛羅倫斯派的用色，都不是參考自然的色彩，藝術家們有固定的模式，例如聖母總是紅色的衣服及藍色的袍子。威尼斯畫派不像佛羅倫斯的畫家重視科學的研究和透視的原理，而是開始將他們對自然光線的感受、色彩形成的明暗效果表達到畫面裡。這種對大自然的發現以及光線變化的察覺，對於物體質感的表達技巧有很大的幫助。

　　貝里尼在感受大自然的過程中，就有與前人不一樣的態度和經驗。圖32〈聖芳濟教士的狂喜〉是描寫一個天主教聖芳濟教派僧侶對於大自然的領受及感動。聖芳濟教派的教義除了捨己救人，不重視儀式之外，不僅對人而且對於周遭的生物也具有深愛，甚至對於無生命物也具有愛心。他們認為在太陽、風、花以及任何可供人使用或令人愉快的事物中都有上帝的存在。

　　這個有深遠背景的風景畫給予我們一個陌生的視覺感。這是因為我們的眼睛有自動調節及集中的功能，當我們在看風景時，不會真的所有景象「盡入眼簾」，而是集中在某個重點上。當我們在看遠景時，心思就無法顧及近景；而看近景時，遠景就會被忽略。貝里尼的風景畫全畫面充滿了精細的描寫，造成了與我們視覺習慣不同的印象。這種畫法在20世紀又被採用，但是20世紀的藝術家是藉用攝影技術，加上繪畫的工夫，造成所謂「照相寫實」的技法及風格。貝里尼在15世紀已經開啟了類似的風格。

　　圖33是貝里尼畫威尼斯總督的肖像。隨著歐洲政治及經濟的勢力逐漸抬頭，甚至超越宗教勢力，肖像畫就不再侷限於聖像畫及教宗肖像。達文

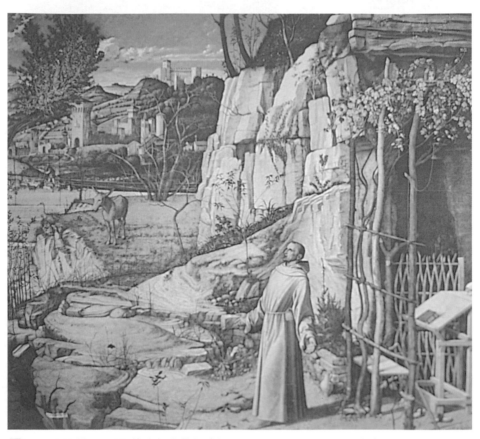

圖32：貝里尼 ，〈聖芳濟教士的狂喜〉，1485，124.4×141.9公分，紐約The Frick Collection

貝里尼可說是首位以風景為主題的藝術家，他的風景畫並非純粹以風景為主體，而是以人對自然的感受為主題。這也同樣表現出人文主義的精神。在這幅畫中，貝里尼對風景有非常逼真的、重視細節的表達方式。畫面分成前景和遠景，聖芳濟的身材被拉長的構圖，是一位僧侶站在前景前，張開雙手做出驚嘆的姿態。這是歐洲哲學及人文主義精神的表現，人是感受自然的主角，和中國水墨風景畫裡，人與自然合一的觀念趣味相異。

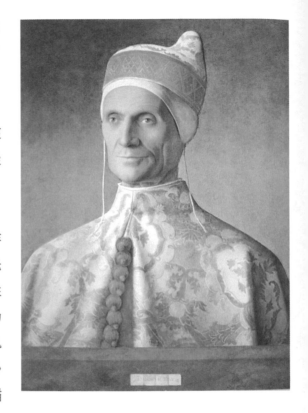

圖33：貝里尼，〈羅列達諾總督像〉，約1501，61.5×45公分，倫敦國家畫廊

西的〈蒙娜麗莎〉也約與這幅總督肖像畫同時形成。從中古世紀的宗教畫到此時，肖像畫逐漸脫離象徵方式，如用凡艾克充滿象徵性的作品（圖22），或以聖人的光環象徵聖母、聖子的神性（圖18），或用權杖象徵權力的表達方式已經過去了。凡艾克的〈阿諾費尼的婚禮〉（圖22）花了許多工夫在描寫兩人的身分地位和生活水準，華麗的衣服及室內的陳設等，但是在兩人的氣質及神情上則沒有生動的描寫。這是因為在凡艾克的時代，繪畫較重象徵性，而輕親近人性寫實表達方式，是人文主義改變了這個傾向。

由於威尼斯畫家強調光線的效果及感官的感受，他們在表達質感上有很大的成就。這個政府首長的袍子高貴精緻的質感讓人有想去觸摸的感覺。這對藝術史的意義是，繪畫從「描述」式、「說故事」式發展出一條「直接表現」式的，讓觀眾以視覺官能直接感受。貝里尼給這個首長尊貴、嚴肅的神情和氣質，來表達他的身分地位，而不是僅用華麗的衣著和象徵性的物件。

6-4-5 提香

受到貝里尼的傳授，將威尼斯畫派發揚光大的是提香（Titian Tiziano Vecellio, 1488/90-1576）。除了威尼斯燦爛的陽光和水道刺激藝術家充分發揮色彩，威尼斯透過與荷、比低地的貿易，學習到油畫的技巧，這也是威尼斯畫派在色彩、光線上獲得成就的原因。因為油彩的光亮效果比蛋彩畫好，而且乾得慢，藝術家有時間修改。油彩光亮的效果賦予畫面另一種質感。這時候的威尼斯畫家也逐漸從畫在木板上改為畫在麻布上。一方面因為油彩的彈性較好，不一定得畫在硬硬的木板上，畫在麻布上也不怕受到折損；另一方面麻布可以捲，這個好處讓威尼斯的畫作很容易捲起來、用船運輸出口，也促使威尼斯畫派聲名遠播。提香的名聲在當時不下於達文西、米開朗基羅及拉斐爾。提香開始向貝里尼學畫時才九歲。據說常被王室重用並被賜封為「金刺騎士」的提香有非常戲劇性的個性和神經質，但也非常有精力。提香的繪畫除了代表威尼斯畫派的特色外，還有人物造型都讓人覺得即使是《聖經》或神話的題材，也具有人常喜怒，而且都有高貴脫俗的感覺。

提香的年代約與米開朗基羅同時，他所享有的盛名及禮遇也足與米開朗基羅分庭抗禮。從西班牙皇帝查理五世（Charles V）都曾親自為他捧畫筆的軼事看來，我們可以想像文藝復興盛期藝術家趾高氣揚的程度。提香不像達文西有多方面的才氣，也不像米開朗基羅那般被視為傳奇，甚至不像拉斐爾的廣結善緣，但是他的作品本身卻是對繪畫史的重大突破。他「發現」了光線和色彩在繪畫上的可能性。

圖34是提香運用顏色的最佳例子，這是在威尼斯聖馬利亞教堂的聖母、聖子、聖保羅以及畢撒羅（Pesaro）家族壁畫。

聖保羅在《聖經》裡的角色是掌管天國之門，並且司掌教堂的守護日、藝術、詩及傳說。在歷史記載裡，聖保羅是耶穌的門徒，後來也隨耶

穌被處死刑。而在《聖經》中，聖保羅原本也和耶穌一樣，被判釘死在十字架上，但他覺得自己不應該獲得與耶穌同樣的刑罰，因而要求倒著被釘上十字架，這也是歐洲繪畫史裡常出現的題材。

　　在這幅壁畫中，聖保羅可以從他手上拿著一本書、腳上掛了一把天國

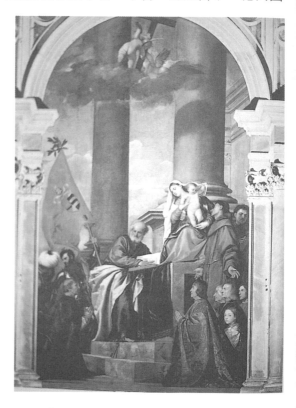

圖34：提香，〈聖母像及畢撒羅家族〉，1519-1528，478×268公分，威尼斯聖馬利亞教堂

站在聖母側面，和聖子對視，穿僧侶衣著的是聖芳濟教派的創始人──聖芳濟（Francesco von Assis）。他和聖子互相凝望，似乎兩人正在溝通。聖保羅打開書來，面向跪在他下面的土耳其俘虜，似乎兩人之間有所商量，要參考他手上的書；而聖母則看著打開的書。聖子被提香表達成一個好奇且頑皮好動的小孩，看著僧侶。手指向畢撒羅家族成員的僧侶似乎扮演將此家族介紹給聖子以祈福的角色。跪在最前面穿紅袍的男人顯然是一家之長，他看著跪在聖保羅前的土耳其俘虜。提香以人物的手勢、眼神的方向，將溝通的效果串聯在一起，讓畫面產生連貫、緊湊的效果。這種畫面裡的溝通性是提香作品突破前人之處。

在宗教的題材上，從前的畫家總是左右對稱構圖，提香則打破了左右對稱的必要性，而運用顏色製造畫面的平衡。他用聖保羅黃色的袍子、後面軍士手握的紅色大旗以及聖母橘色的衣服製造畫面的平衡效果，這是非常大膽的嘗試，因為色面的大小、明度及彩度都影響畫面的平衡效果及統一感。提香必須擁有純熟的技巧才能如此巧妙地造成畫面的統一感，因為他擅用光線的明暗，同時讓畫面有浸染在昏黃、溫暖的陽光下的氣氛，因此提香被視為代表威尼斯畫派的藝術家。

之門的鑰匙辨認出來。畢撒羅家族是當時威尼斯的政治家族。威尼斯在文藝復興時期不只和土耳其人通商貿易，也常和土耳其人打仗，掠奪他們的財物。畢撒羅家族為了感謝神保佑他們對土耳其人戰役的勝利，而贊助提香在教堂裡畫這幅畫，並且把全家族的成員畫進去，一方面感謝聖母的庇護，另一方面以壁畫的形式讓自己家族的肖像隨聖母像受到永恆的保留。這種聖、凡並列的畫面，我們在圖20已經看過。

　　圖35是提香畫的教皇保羅三世的肖像。比較貝里尼的威尼斯總督肖像（圖33），這幅教皇肖像給人更自然、更直接的印象。肖像畫從以前聖像畫四平八穩的隆重、莊嚴性、儀式性逐漸轉化為忠實自然地表達人的精神、氣勢及態度。教皇在這個時期顯然已經非常老邁，和貝里尼的總督的冷峻氣質不同，然而他仍有銳利的眼神及尊貴的態度。這種神情態度在宗教聖像畫裡不會出現，而是在文藝復興時代成為藝術家的挑戰，因為人的精神氣宇是在輪廓逼真之外，更難忠實表達的。

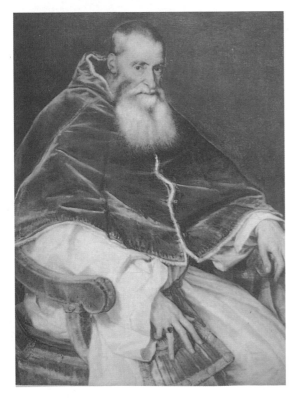

圖35：提香，〈教皇保羅三世〉，1543，106×85公分，那不勒斯國立畫廊
提香運用了從畫面左上至右下角的對角線為主軸，觀看時有方向上的循進，從教皇銳利的眼神沿著他的紅絲絨衣袍的開領到教宗的手指。這種視覺的動向讓畫面更活潑生動，讓人不由自主地多流覽幾眼。

第 7 章　義大利以外文藝復興時期的藝術

從義大利開始的文藝復興運動到了盛期，在義大利以外的地區或多或少，或早或遲也都接收到了這股風潮，同時產生了有別於義大利的觀念、技法和風格。

7—1　西班牙：艾爾格雷考

關於艾爾格雷考（EL Greco，原名Domenikos Theotókoponlos, 1541-1614）年輕時期的事蹟，並無清楚的歷史資料。只知道他是從希臘來的藝術家。1565年左右他到了威尼斯，在提香的畫室裡學畫。1570年艾爾格雷考到了羅馬，卻沒有發展的機會，在一個西班牙朋友的建議下，他來到了西班牙的托雷多（Toleto），獲得無數作畫的委託，讓他得以維持一個很大的畫室。"EL Greco"的意思是「希臘人」，他就以此外號著稱於藝術史中。事實上，艾爾格雷考在義大利時期的作品被藝術界忽略遺忘了五十年之後，才漸漸受到肯定。

艾爾格雷考雖然在義大利受過文藝復興的洗禮，但是他的藝術蘊涵著中古世紀繪畫的宗教虔誠和神秘性。艾爾格雷考發展出自己獨特的風格，他畫人體並不像義大利畫家精確地按照人體結構學的標準，而是將人物拉長。他並不關心是否忠實對於自然的觀察等問題，而是著重內容的表達，因此可說帶有中古世紀繪畫的色彩。在他的作品中，人物充滿強烈的感情和痛苦、絕望以及暴力傾向。艾爾格雷考來自曾受到拜占廷文化洗禮的希臘克里特島，他的畫風明顯受到拜占廷畫風的影響，也就是深色的輪廓線，明暗對比很大的用色法（圖10）。而畫面的戲劇性、神秘性，以及誇張的透視深度，顯示出文藝復興時期的特色。艾爾格雷考喜歡將人物的臉畫成狹長型，並且有誇張的眼睛。1578年他成為西班牙的宮廷畫家，後來他畫了一幅不夠寫實、顏色太濃的作品，得罪了國王和教士，因而結束了他宮廷畫家的生涯。

他的畫風隨著時間越來越不寫實，越趨幻想。有些藝術史家針對艾爾格雷考扭曲的形體的特色，認為他在晚年可能有近視眼或精神不正常。無論是理論或推測，他的畫面裡狂熱的氣氛令人聯想至20世紀的表現主義（參見第13章），因此今天我們看艾爾格雷考17世紀的作品，會有很現代感的印象。

圖36是艾爾格雷考的〈打開第五封印〉*，他用非常大膽的不對稱構圖，人物形體的大小差異非常大，造成畫面非常不安定的效果，充滿了激情及神秘的宗教氣氛。也許這和當時西班牙內部的宗教改革以及與義大利天主教教廷的衝突有關，使得西班牙在繪畫上不傾向接受義大利文藝復興的影響。

圖36：艾爾格雷考，〈打開第五封印〉，1610，224.8×193.1公分，紐約大都會美術館

艾爾格雷考按照《聖經》的內容畫出世界末日之際的景象。約翰在畫面最左邊，向天國呼喚，召來雷電，七個封印從天國降下來，被一一打開，而使人們知道世界末日之後將發生什麼事。約翰看到第五封印時，呼喊道：「我看到上帝的意志和上帝的話。」他要求上帝為人間善惡做公平的審判，並給予殉道的信徒白色袍子。殉道者在約翰後方，伸手向上帝要求象徵救贖的白布袍。

＜打開第五封印＞

《聖經》裡記載：「約翰自稱到過天國，看見耶穌在寶座中，右手拿著書卷，用七個印封嚴。」這七個封印是在最後的審判之前會發生的現象（假基督、戰爭、飢荒、死、殉道者、審判時的恐怖景象及最後吹號的天使），第五封印是殉道者應得到的公平判決。

艾爾格雷考將人體拉長比例，產生了非現實世界的效果，同時為他的人物增加一些優雅感。同樣的技法波提且利在〈維納斯的誕生〉（圖23）也使用過，但不像艾爾格雷考那麼誇張。後來的藝術史家將這種誇張、變形、扭曲的風格歸類在「矯飾主義」之下。

「矯飾主義」（Manierism）一辭的出現和米開朗基羅有關。雕塑出身的米開朗基羅在畫人體時，對於動作、姿態的設計塑造相當地誇張（圖26、圖27），頗有造作的痕跡。米開朗基羅以後的畫家常常想模仿他，同時也期望藉風格的轉變，突破難以再超越文藝復興盛期的窘境，因而將米開朗基羅的造作風格更變本加厲地扭曲、造作。許多藝術家的嘗試，最後還是東施效顰。17世紀的藝術史家研究這個16世紀的現象，認為許多藝術家只學到了米開朗基羅的皮毛，而非繼承他的精神。有些藝術家在模仿米開朗基羅的人體群像時，卻造成了類似一群在健身院做運動的人的感覺，缺乏美感。藝術史家使用「矯飾主義」一字來貶抑這種風格。

艾爾格雷考的作品雖然被歸類為矯飾主義，卻不代表他的作品水準較差。相反的，他獨特的風格和神秘的氣氛、緊張的效果給人超現實、具有現代感的印象，這是他的作品經得起時代考驗的原因。

除了阿爾卑斯山以南的文藝復興風潮遍及義大利，法國南部及西班牙、阿爾卑斯山以北的德國及荷、比低地乃至英國，也以不盡相同的形式發展文藝復興運動。藝術家遊走各地，參觀模仿其他地區的藝術是非常重要的經驗，到義大利各重要城市學畫也是非常普遍的現象，但是由於阿爾卑斯山以北的環境和義大利不同，16世紀初在德國區域，已經是宗教改革運動風起雲湧之際，宗教改革運動對於繪畫的衝擊非常大，造成了阿爾卑斯山以南、以北迥然不同的藝術發展。

7—2 德國：杜勒

杜勒（Albrecht Dürer, 1471-1528）是德國的藝術家，他在油畫上有非常大的成就，同時可算是木版、銅蝕版畫的發明人。杜勒在研究、觀察及設計發明上也有非常重要的貢獻，此外也發明製作出壓製版畫的版畫機。

在杜勒時期，義大利的人文主義未能完全不變地被阿爾卑斯山以北的區域吸收，北部區域還繼承了許多中古世紀繪畫的方式。杜勒的版畫作品大多以《聖經》為題材，是畫他所「相信」的；然而杜勒也非常看重對大自然的觀察，畫下他所「看到」的事物，他並且經常到義大利參觀義大利藝術家的作品及技巧。

圖37是杜勒的水彩研習作品之一，一隻烏鴉翅膀的寫生。比較起達文西和米開朗基羅解剖人體，烏鴉翅膀的研究並不是例外，但是這幅水彩作品的精細和逼真的程度則是空前的，讓人覺得有攝影技術的精細、精確程度。杜勒為了描寫大自然，將每個生物最小、最細微的部分忠實地表達出來。因為信仰虔誠的杜勒認為藝術家的任務是盡量模仿自然，這是讚美自然的方法，同時也是對上帝的讚美。從杜勒創作的方向來看，雖然與義大利畫家從人的身上尋找反映自然的美的規律，而創造美的形式，以榮耀上帝的觀念不同，但兩個方向都引起藝術家不懈地觀察自然，探究科學。

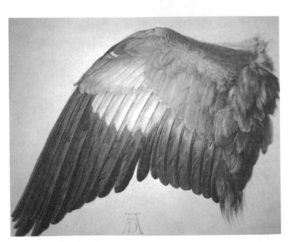

圖37：杜勒，烏鴉翅膀，1512，維也納版畫館

圖38是杜勒於1500年所
畫的自畫像，早於達文西的
〈蒙娜麗莎〉、米開朗基羅的
西斯汀教堂壁畫及拉斐爾的
〈雅典學派〉，也就是杜勒的
自畫像先於文藝復興三傑達
到他們藝術巔峰之前。但是
杜勒對自己藝術家的地位以
及自信，已經可以用「不可
一世」來形容。杜勒的自畫
像透露出當時藝術家如何看
待自己的身份。

　　杜勒之前的藝術家並不
常畫自畫像，因為文藝復興
以前畫家是工匠。凡艾克曾
將自己畫在畫裡，但是以非
常不顯眼的方式（圖22）；
達文西曾經畫過自畫像的素
描，這是屬於他觀察事物、
自然的一部分；米開朗基羅
則把自己的樣子投射在西斯
汀教堂壁畫裡哲學家的形
象。文藝復興時期藝術家的
地位提昇到了極點，藝術家
的自信表現在不一樣的地方。

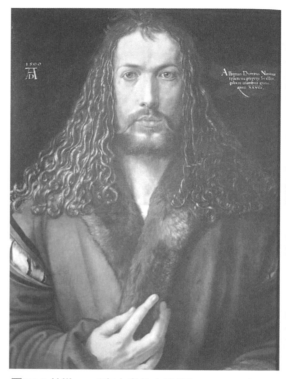

圖38：杜勒，〈穿皮裘的自畫像〉，1500，67×
49公分，慕尼黑舊畫廊

杜勒將自畫像安排成正視前方，莊嚴、凝重的臉
部神情，左右對稱的構圖，包括對稱的頭髮，讓
人聯想耶穌像。杜勒放在胸前皮裘外套上的右手
手勢，和耶穌賜福的手勢非常接近（圖12）。

在畫面右上角的字的意思約為「我，杜勒，紐倫
堡人，以適當的顏色畫我自己於二十八歲」。這個
原文 "Propriis coloribur" 的拉丁文，被翻譯成三
種句子：「以自己的顏色」或「以永恆的顏色」
或「以適當的顏色」，但現在一般採用「以適當的
顏色」。

7—3　荷、比低地的藝術

　　今天的荷蘭、比利時地區，在15、16世紀時領土還沒有分隔，雖然境內的語言不統一。當義大利的文藝復興風起雲湧的展開時，荷、比低地也同時發展了他們對世界、人類、風景及航海的經驗和觀察。相較於義大利的文藝復興，荷、比低地的文藝復興表現出他們較理智、道德的一面。前面介紹過的魏登與凡艾克都是荷、比低地的藝術家，他們的作品都帶有嚴酷的氣氛。

7—3—1　布許

　　布許（Hieronymus Bosch, 1450-1526）是約與達文西同年代的荷、比低地的藝術家。他的藝術在當時很有地位，後來卻在藝術史中忽略了一段時間才被研究出來，而從現在的角度去認識當時當地的社會、宗教環境及人的心理也非常重要。

　　布許的畫從形式來看較接近中古世紀的風格，雖然他的年代距文藝復興已經有一段歷史了。圖39是布許在1500年創作的〈慾望花園〉系列作品的部分，布許想像人們在花園中放縱情慾的景象。這個花園讓人聯想到「愛麗思夢遊仙境」的花園，人體和動物、植物的形體結合在一起，植物有頭或有眼睛，人的下半身變成植物或動物等。與圖15的〈地獄大嘴獸〉有異曲同工之妙的〈慾望花園〉，卻隱約地透露出恐怖、驚駭的氣氛。布許的藝術帶有個人的道德觀念，他認為人類不應該放縱情慾。他用鳥和水果來象徵人間的罪慾，因為鳥和水果在基督教義裡常是象徵人放縱情慾的罪慾，例如《聖經・創世記》中的蘋果代表亞當與夏娃的罪。布許用美醜代表善與惡，用象徵法代表罪慾。

　　雖然人體結構的準確性是義大利藝術家必備的技巧和知識，卻並非是最優先考慮的條件。他所畫的人體並沒有達文西或米開朗基羅的人體準

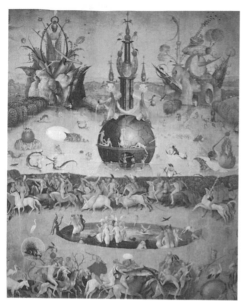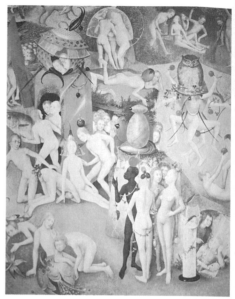

圖39：布許，〈慾望花園〉，1500，220.1×195公分，馬德里普拉多美術館

這幅〈慾望花園〉所描寫的景象非常像夢境，虛幻且令人既熟悉又害怕的感覺，讓人既貪婪又好奇地想多看一眼，揭發了人性裡隱藏的偷窺的慾望和好奇。

確，一方面是因為在義大利的研究還沒傳播到荷、比低地；另一方面布許創作的企圖及重點也不是在表現人體的美。布許畫面裡神秘、詭異的氣氛、不真實的印象，讓人覺得有「超現實」的感覺。「超現實」這個辭是20世紀初一個畫派出現時所用的字，是將人的夢境、潛意識表達出來的畫派，在布許的畫裡，已經可以讓人感受到何謂「超現實」了（「超現實」參見第14章）。

　　布許神秘的創作動機我們無法知道，因為歷史裡留下關於布許的資料並不夠，只有一些推測。布許曾加入一個神秘的宗教組織，是一個道德家。最值得參考的是布許所處的時代及環境。在這時歐洲的社會有了許多變動，衝突、宗教上的分歧、戰爭、瘟疫及饑荒，折磨著荷、比低地的人們。他們在痛苦中開始懷疑自己是否真的被上帝的計畫所保護著。對於戰

爭及疾病的恐懼也造成了偏狹的宗教情緒，荷、比低地及德國的信徒們懷疑遠在羅馬的教會權勢是否真的照顧得了他們。布許這件作品創作後十七年就發生了馬丁・路德的宗教改革運動，這時歐洲的宗教逐漸分裂，各教派之間彼此仇視敵對。當時的荷、比低地在天主教的西班牙的統治之下，西班牙菲利普二世（Philips II）非常殘忍。當比利時還在西班牙嚴厲的統治下，荷蘭已經醞釀了脫離西班牙的運動。菲利普二世便以極端的手段壓制荷蘭的脫離傾向，造成了人心惶恐。布許這幅畫表達的雖然是花園，但

宗教改革對藝術的影響

1517年德國的馬丁・路德（Martin Luther）鑑於德國境內經濟、社會種種條件都與義大利不同，不適宜被羅馬天主教教會一視同仁；另方面也對於羅馬教廷的奢侈浮華以至腐敗感到失望，因而發起宗教改革運動。這是歐洲宗教的再度分裂，前面我們知道宗教的第一次分裂是東、西羅馬帝國的分裂而造成東方正教及天主教，在繪畫上也造成不同的發展及風格。馬丁・路德的宗教改革讓歐洲分裂，並且在一百年後爆發了以宗教為由的三十年戰爭。這個宗教改革對歐洲發展的影響是全面的，無論思想、生活方式乃至信仰方式及藝術都不脫離它的影響。

原本按照基督教的教義是不能將上帝及耶穌的形象畫出來的，也不能崇拜偶像；但是為了讓基督教普及，教徒們還是可以畫上帝及耶穌像，以便人人都可以認識《聖經》（見4－2「聖像爭議」）。這個決定影響一千五百年來的歐洲藝術從聖像畫以至肖像畫的蓬勃發展，並且朝向人體美學的研究發展，而開展出人文主義精神的藝術。

路德的新教派要求嚴格遵守基督教最原初的教義，廢除聖像膜拜。假如聖像畫一直是被禁止的，歐洲的繪畫藝術會有什麼樣的面貌？有哪些題材，是像阿拉伯的藝術，由幾何及裝飾性圖紋組合而成繁複的紋飾，還是完全抽象的藝術？或者是具象的藝術，卻不褻瀆、觸犯宗教？德國及荷蘭在宗教改革的環境下，發展了和天主教的義大利不同方向的繪畫題材和風格，可能會是這個問題的答案。

在宗教改革時期，變成新教地區的天主教教堂被改成新教教堂，教堂裡的聖像畫、祭壇畫及雕塑被驅逐出教堂。許多有藝術及歷史價值的作品被搬出教堂時受到損害。但是即使新教教義禁止聖像，大部分的新教徒仍懂得珍惜藝術，還是小心翼翼地處理這些藝術品。大量的藝術品失去它們最原始的舞臺，這些作品被稱為「圖像潮」。為了保留這些作品，許多商人、貴族或政治家開始收藏及陳列藝術品，而成為日後博物館、美術館的濫觴。

卻是表達對於罪惡的恐懼和懲罰的威脅。他所畫的人獸一體，或是有人體器官的植物，讓人聯想到地獄的景象，一種不安的氣氛，一種揭發我們內心恐懼、好奇的力量，同時帶著一點詩境般的效果。

美術館

藝術品的收藏、放置、陳列以至展覽的發展及演變，對於藝術的發展及藝術家的角色和地位有很大的影響。藝術品的收藏最早可以追溯到中古世紀，當時的主要收藏家是教堂，主要收集的對象是珍貴稀少的寶石、金屬等，作為儀式上的貢獻。

到了文藝復興時期，人們的視覺感官對於美的事物可說是「眼界大開」，有權勢、財富的人開始珍視藝術家的創造力、藝術品的藝術性和藝術價值，無形地影響了藝術家的地位、角色及在社會上的重要性。

15至18世紀，歐洲的政治結構從各分立的小邦國逐漸變成幾位少數大君主專制的國家，國王與國王之間的競爭除了表現在軍事及外交上，也表現在國王的收藏實力上。這些君主展現本身實力、誇示財富的方式是設立專屬的寶庫、收藏館。到了18世紀民主革命後，這些博物館開始對一般民眾開放。最具代表性的是成立於1700年的英國博物館，之後由國會開放給民眾參觀，藝術從貴族的教養、玩賞的功用變成一般民眾休閒、公共教育的機構。

世界上第一座收藏藝術的公共機構——博物館是隨著法國大革命誕生的。1793年法國共和誕生，羅浮宮裡的收藏以及其他王公貴族的收藏品都隨之變成國家財產。到了19世紀中期，參觀博物館、美術館成為具有教育意義的活動。

7-3-2 布魯克爾

同樣在宗教分裂的氣氛中，荷、比低地的藝術家布魯克爾（Pieter Bruegel, 1528/30-1569）發展出不同於義大利的繪畫風格和觀念。布魯克爾曾經在義大利停留一段時間，學習義大利畫家的技巧，之後回到比利時的安特衛普。安特衛普在這個時期已經發展成為一個大城市，我們從前面荷、比低地的藝術家凡艾克（圖22）、魏登（圖21）及法蘭德斯大師（圖16）知道，荷、比低地的藝術家有注意觀察物體表面及仔細表達物品質感、細節的技巧和傳統。他們在宗教性的題材上雖然是畫他們「相信」的題材，但在生活用品、家具器皿等物件上，則有非常寫實的工夫。

〈巴別塔的建造〉是布魯克爾1563年的作品。巴別塔的故事同樣來自

《聖經‧創世記》。在一次大洪水之後，人們遷居到中亞平原上，在那裡發展出一個大城市巴比倫。當時的人開始想建造一座無限大的塔，讓所有居民都可以住進去而不再怕洪水的侵襲，並且企圖將塔無限地向上蓋建，以至於達到天國。上帝得知人類這種自滿和野心，於是讓他們變成講各種不同的語言，使彼此無法溝通，而無法合作蓋完巴別塔。現在我們還以「巴比倫」形容多語言的環境，而「巴別塔」則象徵對人類自大狂妄的警告。「巴別」（Babel）的原意是混亂、變化的意思。

前面我們提到布許創作〈慾望花園〉（圖39）時的社會環境及人們可能遭受的恐懼的心理。〈巴別塔的建造〉是在文藝復興時期回溯《聖經》題材的作品，也有它特殊的意義。布魯克爾在創作這幅畫時，歐洲的遠洋貿易正興起，當時的港口城市安特衛普發展為歐洲最大的城市之一；由於與非洲、美洲的交通往來及貿易，而變成一個多語言的城市。當時在安特衛普與布魯塞爾之間正在蓋一條水道，布魯克爾曾經受託為這項龐大的工程創作，雖然後來並未實現，但是布魯克爾或許對於安特衛普的快速發展有所疑慮，因而從《聖經》故事裡汲取警惕，警告人類不要過於自大。因

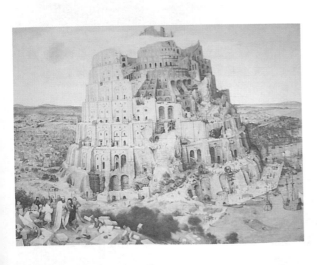

圖40：布魯克爾，〈巴別塔的建造〉，1563，114×155公分，維也納藝術史博物館布魯克爾繼承了荷、比低地藝術家仔細觀察及注重細節描寫的傳統，同時也將「觀察及描寫物體表面」的傳統轉變到「觀察及描寫生活面貌」的寫實風格，這在之後也成為荷、比低地的繪畫傳統。

此布魯克爾所畫的巴別塔是在安特衛普建造的，它用深遠的角度畫下安特衛普的市容作為巴別塔的背景，將想像與記實的部分融合在畫面中。巴別塔塌落的部分與建成的部分同時發生，隱喻人類的徒勞無功。

　　圖41的〈農村婚禮〉是一幅描寫農村粗俗但卻也自然得意的村夫農婦純樸的生活。這幅作品和宗教一點關係也沒有。在此之前我們看過的作品與宗教無關的並不多（圖25）。荷、比低地的藝術家，特別是受到宗教改革運動影響的人，逐漸將畫題從純粹宗教的動機轉移到多元化的題材。

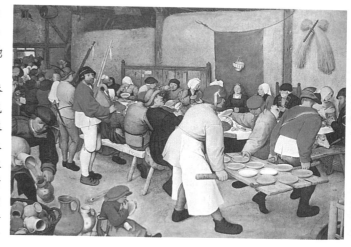

圖41：布魯克爾，〈農村婚禮〉，1565，114×163公分，維也納藝術史博物館

在這幅畫中，坐在餐桌邊，長髮上飾有花環的是新娘，在新娘右邊隔兩個人，手上拿著湯匙正將食物往嘴裡送的是新郎，新娘正傻笑著，新郎的吃相則顯得有點貪婪。畫面最前面右下角坐在地上、戴了一頂有點太大的紅帽子的小孩正舔著盤子，像是沒有禮節的小孩。布魯克爾並不企圖畫出美的人物，也沒有企圖美化或理想化他所畫的人物及景物。這種描寫的方式開啟了所謂的「寫實風格」。

畫面裡人物很多，而且有各自專心的事情，每個人的動作、表情也都彼此無關，但是畫面卻沒有凌亂或不安的感覺。最左邊倒酒的男人和在右邊抬湯盤的兩個人產生畫面的平衡感。中間穿紅衣拿樂器者看著湯盤的方向，讓我們的眼光隨著他轉移到湯盤上，抬出湯盤的兩人從畫面左方走到右方，其中一人把湯分到餐桌上，隨著他們的方向和動作，我們的視線移動到餐桌上。布魯克爾用這種動態方向，巧妙地引導我們欣賞這幅畫，也因此儘管這麼多人的場面，卻不顯得凌亂。

再仔細地看人物造型，布魯克爾將人物都稍微地變型，產生漫畫的效果，帶點嘲謔的感覺。這種嘲謔的效果加上不美化的寫實風格，讓這幅〈農村婚禮〉特別耐人尋味。

7—4　英國：霍爾班

　　隔海的英國文藝復興運動和歐陸的風貌已有不同。這時候英國的政治制度已發展為強大的君主專制政權，出色的藝術表現在宮廷生活的奢華或王公貴族的肖像。英國的藝術和荷、比低地類似，但較顯冷靜。

　　隨著宗教改革，宗教單一集中的勢力也逐漸瓦解，而歐洲的政治結構也逐漸成形，成為君主專制的幾個大國，著名藝術家成為君主們爭取的對象，繪畫的題材從以前較單一的宗教題材轉為更多元化。人物肖像成為繪畫的重要題材。因為無論是權貴顯要、富商賈人或著名學者、紳士淑女，都希望能將自己的模樣透過藝術表現留存下來。在德國出生、卻在英國成為重要肖像畫家的霍爾班（Hans Holbein, the Younger, 1497-1543），以擅於表達人性面貌百態的技法，不但達到了非常的藝術成就，也為歷史留下了許多記錄。這對沒有攝影技術的時代，是非常珍貴同時也是非常具有歷史價值的遺產。

　　霍爾班出身藝術世家，可以說是得到家傳，因此很早就成為有名的畫家。霍爾班從德國遷居到瑞士去，但是德國、瑞士兩地的路德教派及喀爾文教派的改革運動，讓藝術的生機銳減，霍爾班於是接受出身於荷蘭鹿特丹的人文主義大師伊拉斯謨斯*的建議，經過鹿特丹來到英國倫敦。因為伊拉斯謨斯認為，在宗教改革的區域藝術都被凍僵了。霍爾班與伊拉斯謨斯成為朋友，也為他畫了肖像（圖42）。

　　我們從霍爾班對伊拉斯謨斯專注於書本的構圖安排，可以看出他是一位沉浸、奉獻在學術上的學者。伊拉斯謨斯並不是美男子，霍爾班對於肖像持有的態度是求真而非求美。對於表達一位學者，最恰當不過的無非就是把他與學術的關係表達出來。霍爾班這種安排法非常有參考性、資訊性，而不是在外觀上面安排美感。

　　霍爾班畫下重要的歷史、哲學人物的形象、氣質及態度，為歷史留下

伊拉斯謨斯

出生於鹿特丹，父親是教士，母親是女僕。他的父母早逝，所以他被送進修道院接受教養，在修道院裡伊拉斯謨斯致力研讀各種古典文學和許多天主教神父的著作。離開修道院後，伊拉斯謨斯進入巴黎大學，並在那裡獲得神學士的學位。

伊拉斯謨斯對於古典文學及文獻的研究和喜好，讓他不自我侷限在宗教的範疇內。他對於希臘時期等古典文獻有廣博的知識，對於尊重自然規律、崇尚容忍及人道的哲學家非常讚賞，認為他們的價值應超越教皇封賜的聖徒。他終身為護衛學識、理性的生活奉獻，是文藝復興最重要的思想家之一，並被稱為當時最文明的人。他認為天主教的生活過度拘泥於儀式、教條與迷信，時而以文雅、時而用尖酸的諷刺作品來揭發不合理的事，宣揚「人道主義的宗教」，也就是表現真誠和高尚行為的「基督的哲學」。

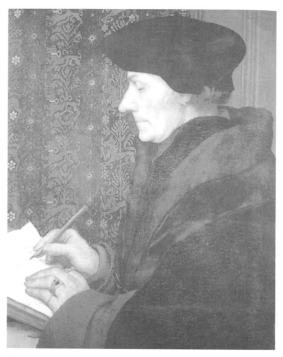

圖42：霍爾班，〈伊拉斯謨斯肖像〉，1523，42×32公分，巴黎羅浮宮

霍爾班對於傳統繪畫裡的美的原則並不很重視，而對於他所學到的表達細節的技巧則純熟運用。在＜伊拉斯謨斯肖像＞中，霍爾班畫出伊拉斯謨斯的側面像，身體大部分在右邊，左邊則巧妙地用深色背景，以達到和伊拉斯謨斯深色衣服的平衡感，同時襯托出他寫字的雙手。這個姿勢的安排非常巧妙，因為唯有將寫字的手畫出來，才能提醒人們這是一位學者的肖像，而不致令人聯想可能是教皇、君王或商人。

記錄，同時塑造了一種新的肖像藝術的典型。

霍爾班到了倫敦後，很快地被推薦到英國王室，成為宮廷的御用畫家。霍爾班受到英國國王亨利八世的器重，並且為這位著名的國君畫了肖

像畫。霍爾班因為對歐陸逐漸趨向激烈的宗教改革失望，希望能在英國找到較理想的藝術創造環境。他並不會知道，亨利八世後來掀起宗教改革運動，和羅馬教會衝突形成分裂，並自創「英國國教」，自命為宗教領袖。

　　亨利八世在位之前，英國人逐漸不願意受到遙遠羅馬教廷的束縛，英國已經有了宗教改革運動的環境。但亨利八世創建英國國教，掀起宗教革命，則有他私人的動機。亨利八世和妻子凱薩琳結婚十八年，只有一個多病的女兒，而無兒子，掛慮無子嗣繼承王位的亨利八世愛上了宮女安妮·葆琳，決心娶她為皇后。亨利八世向羅馬教皇克里門七世要求宣佈他與凱薩琳的婚姻無效，教皇不准，因為天主教是不准離婚的。凱薩琳本來是亨利八世的嫂嫂，但其兄早死，凱薩琳又改嫁給亨利八世。亨利八世就引用《聖經·利未記》中的條例，如娶寡嫂為妻者，將受無嗣天譴一文，要求教皇允許他離婚。羅馬教廷陷入兩難，因為凱薩琳的侄子──神聖羅馬帝國皇帝查理五世當時已經侵入義大利，威脅了教皇的政治權力。亨利八世久等羅馬的反應失去耐心，於是掀起宗教改革運動，成立英國國

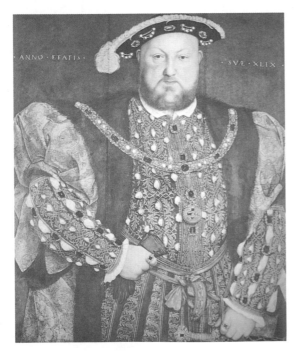

圖43：霍爾班，〈亨利八世〉，1540，82.6×73.7公分，羅馬國家畫廊

亨利八世誇張的肩寬及繁縟的節飾佔了畫面的大部分，甚至讓人忽略亨利八世的臉。與其說亨利八世是被霍爾班表達成冷漠的君王，不如說霍爾班並不花心思在傳達亨利八世的神韻氣質上。

教，讓自己成為兼具政治與宗教的領袖，並且把反對英國國教的人處死。

　　從亨利八世的履歷看來，他必然是一位野心勃勃、為了達到目的不擇手段的君王。霍爾班對於亨利八世的描繪（圖43），是不是符合我們對於這樣的一個國君的想像呢？

　　與伊拉斯謨斯寫字的雙手一樣，對君王最貼切的表達是那豪華的衣冠及象徵權貴的裝飾。霍爾班因此用過大的面積來描寫這個部分，並且非常講究細節。這種著重細節及冷靜的肖像畫的技巧，是霍爾班融合荷、比低地的特色以及義大利的繪畫技巧，發展成為他的創作風格。

第8章　巴洛克風格的繪畫

巴洛克（Baroque）一字的原文來自葡萄牙文，是從羅馬尼克文（Romanic）發展來的，原字是 "barucca"。巴洛克和「哥德式」一樣，是從描寫建築形式而來，原義是「奇怪、荒謬或扭曲、不規則」的意思，是18世紀學者研究17世紀的建築及藝術時才出現的字。和「哥德式」一樣，當時學者用這個字有貶抑的用意，因為當時的繪畫及雕塑也和建築一樣，與前期的風格有異，因此有些繪畫也被稱為巴洛克時期或巴洛克風格。

　　18世紀學者認為巴洛克建築的弧形線條、不和諧的韻律和過度的裝飾，是不尊重古希臘、羅馬古典時期建築的規律，因而貶抑這個時期的風格。而受到天主教分裂的影響分歧出來的教派，也故意疏離以前的建築風格，發展出扭曲、裝飾性的建築形式。至於在繪畫上，巴洛克風格可以說是尋求突破文藝復興時期及矯飾主義（圖36）逐漸露出的窘境。

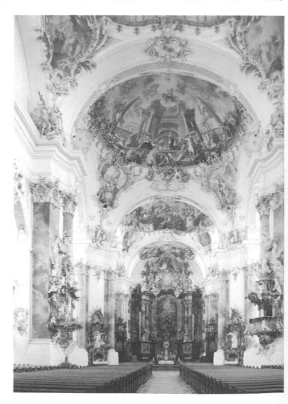

圖44：巴洛克教堂
從巴洛克教堂內部，我們可以看到巴洛克風格最主要特色，一是教堂的隆重、誇張、金碧輝煌的裝飾；二是教堂天花板的繪畫。巴洛克式的教堂屋頂，被藝術家用透視法加高，畫成屋頂是開向天國的，有《聖經》最後審判的降臨，以及天使盤旋在天空中等景象。巴洛克是建築和繪畫原素、教堂和俗世藝術結合的風格。

在巴洛克風格出現的時期，歐洲已形成君主專制的政治情勢，全歐洲從之前各自獨立自主的小封建國或商業城市，被有政治野心的君主統一成幾個大國，而大國國君之間又彼此競爭。除了戰爭及外交之外，競相建造繁華的宮殿和教堂成了這些君主炫耀實力的方法之一，在炫耀的心理下，難免會有誇張的藝術形式出現。除了強調裝飾，巴洛克時期的特色在使用光線和製造繪畫的氣氛及動態的表達上，也有突破文藝復興時期的繪畫之處。

8—1　早期巴洛克繪畫：卡拉瓦喬

巴洛克風格大約劃定在17世紀到18世紀中葉之間。在繪畫上，巴洛克風格是著重裝飾效果的，如波浪紋、螺旋紋的設計或構圖，繁複的衣飾褶紋等。巴洛克風格不在追求和諧，而在講究力量、動態、奔騰以及令人炫目的效果，所以藝術家更強調畫面的立體感。這個極講究裝飾效果的藝術風格給予藝術一個新的風貌和精神 —— 藝術不需要「描寫」或「代表」什麼，只為了達到豐富視覺盛宴，它可以自成體系地變化多端。前面提到的「矯飾主義」（參見7—1）也可以算是巴洛克的風格之一。

巴洛克早期的藝術家卡拉瓦喬(Michelangelo da Caravaggio, 1573-1610)創造出另一種以宗教為題材的風格，他的表現方式及技巧樹立了新的繪畫典型。

早在卡拉瓦喬在米蘭及威尼斯兩地學習繪畫時期，就以年輕氣盛出名。之後他到羅馬開展藝術生涯，受到一位主教的賞識，得到許多教會委託的作畫機會。傳聞中卡拉瓦喬是一位性情暴躁的藝術家，他夜夜在羅馬的酒店裡與人起糾紛和毆打，後來甚至因為打死人而必須逃離羅馬，到拿波里、馬爾他及西西里島去。他在這些島之間流浪，悲劇性地結束了短暫的一生，他在這個時期所繪的作品也都遺失了。

卡拉瓦喬在酒店、街頭尋找他創作人物的面貌、形象，這些百態眾生激發他以全然不同於傳統的方式表現宗教的題材。圖45〈耶穌現身以馬忤斯〉是根據《聖經》記述所塑造出來的景象。耶穌在被處死之前，告訴信徒他將復活。而在伊謨斯一地當人們正懷疑、猜忌已被處死的耶穌生前承諾復活的可能性時，耶穌突然出現在大家的身邊，神情自然地與信徒們交談。

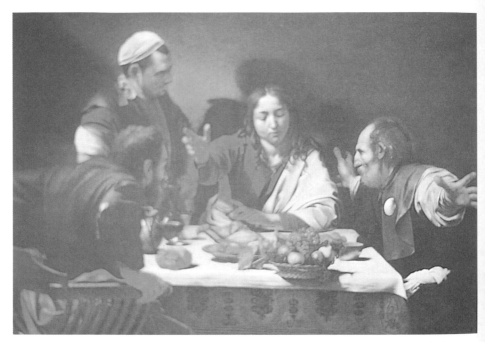

圖45：卡拉瓦喬，〈耶穌現身以馬忤斯〉，1600，139×195公分，倫敦國家畫廊
畫面給我們一種非常直接的印象，蘊涵令人摒氣凝神的戲劇性張力。耶穌與三位信徒各有動作及手勢，而且似乎都是一瞬間的姿勢，讓我們有眨一下眼，耶穌前面的人就要從椅子上站起來，或耶穌左邊的人物手勢就改變了的感覺。卡拉瓦喬設計了幾個並不穩定的手勢及動作，造成了畫面的活潑和生動。
光線的安排是卡拉瓦喬突破以前繪畫方式之處，他用明暗對比強烈的光線，讓畫面像是沉浸在舞臺燈光中，產生舞臺、戲劇的效果。卡拉瓦喬在光線的處理上，比威尼斯畫派的提香（圖34）更強調明與暗的對比，而在顏色上顯得較收斂。

在夜裡的酒店、街頭尋找創作靈感的卡拉瓦喬，必然對於人間百態及眾生面貌的興趣大過於聖像畫的莊重、冷峻的臉孔。耶穌並沒有頭頂光暈，他的氣質及神情像是一個有自信的少年，而圍繞他的三位信徒則是販夫走卒的造型，甚至衣衫襤褸、頭髮凌亂。

　　同樣給人塵俗印象的是卡拉瓦喬另一幅作品〈不相信的湯瑪士〉（圖46），也是耶穌復活之後的《聖經》故事。信徒看到耶穌，相信耶穌復活了，但是湯瑪士卻不相信，耶穌對湯瑪士說：「把你的手指伸過來，放到我傷口上，你就會相信。」卡拉瓦喬一方面忠實地把《聖經》的文字表達出來，畫面上的耶穌甚至用一隻手拉著湯瑪士的手去摸他的傷口；另一方

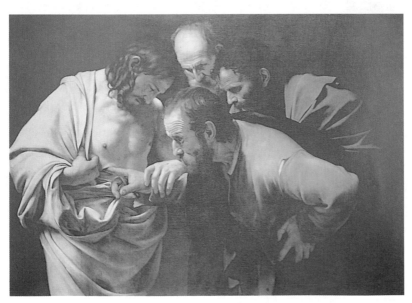

圖46：卡拉瓦喬，〈不相信的湯瑪士〉，1602/03，107×146公分，波茨坦新皇宮
卡拉瓦喬的耶穌看起來像平常人，甚至還留了鬍子，而三位圍著他的信徒都不是美男子，一樣是販夫走卒的造型，湯瑪士的衣袖還有破綻。同樣的，明暗對比強烈的光線安排讓畫面有戲劇性的張力。卡拉瓦喬用光線重點式地突顯細節，最令人印象深刻的是湯瑪士額上的皺紋，在畫面的正中心強調了湯瑪士的懷疑。卡拉瓦喬所開創的明暗對比法也影響了後來許多藝術家。

面卡拉瓦喬呈現出《聖經》故事非常現世的、臨場的感覺，給人直接而深刻的印象。耶穌的形貌不再像以前的藝術家（圖12、圖20、圖24）致力表達耶穌神聖的、超越塵俗的感覺。

卡拉瓦喬「詮釋」《聖經》的方式與傳統非常不同，他打破了《聖經》所記載的人、事、物的神聖性和神秘性。在當時他受到許多藝術家的批評，他們認為用販夫走卒的造型來表達耶穌是褻瀆聖人，然而卡拉瓦喬的畫卻廣為一般人接受及欣賞。正是因為《聖經》人物的非神聖化，讓人們不再覺得《聖經》裡所記載的事是難以親近的神蹟，而是彷彿在自己周遭世界所發生的事。藝術家用自己當代的環境表達《聖經》故事，並不是卡拉瓦喬首創的。法蘭德斯大師（圖16）及魏登（圖21）所畫的〈預示〉及〈耶穌被扶下十字架〉都是以15世紀荷、比低地的生活環境、家居設備及服飾來呈現。但是卡拉瓦喬在佈局、人物造型和動作的安排上，更忠實於他對凡人的觀察。卡拉瓦喬沒有在美化人物上多加著墨，然而他的畫卻散發出另一種光彩，並且更有說服力。他也同時改變了文藝復興以來對「美」的定義。這種接近凡人生活的親切風格，稱為「自然主義」或「寫實主義」。

8—2　盛期巴洛克繪畫

藝術史對盛期巴洛克的劃定與巴洛克風格的宮廷功能有關。盛期巴洛克風格是所有傳統以來各風格技法的集大成者，其組合運用也更圓滑熟練，符合所有建築形式、功能或宮廷生活的需求以及君主們強調華麗的品味。

8—2—1　魯本斯

巴洛克一字雖然不是源起於繪畫，但是藝術史家以魯本斯（Peter Paul Rubens, 1577-1640）的畫風來描寫巴洛克繪畫的特色。所以說藝術家的偉

大之處並不在於追隨風格流派或流行，而在於創新風格。

　　魯本斯身處的年代，正當宗教分裂已經使歐洲的新教教區及天主教教區的劃分成了定局。然而宗教的狂熱及仇恨加上各專制君主侵略擴張領土的野心，使得各國之間常以宗教為藉口發動戰爭。魯本斯也受到宗教革命的影響。他的父親出身比利時，比利時維持了天主教的信仰，受西班牙統治，而與變成新教教區的荷蘭劃分開來。然而魯本斯的父親卻是新教徒，因受到西班牙人的威脅，便舉家逃到德國。魯本斯雖然在新教教區的德國出生，卻選擇了天主教，因此他又回到比利時的安特衛普去。

　　魯本斯的天賦很早就被發現，1600年他到義大利學畫，成為某位公爵的宮廷畫家，公爵並派他到羅馬模仿古畫。魯本斯是很勤奮的藝術家，每天早晨四點起床，做禮拜之後就開始畫畫直到下午五點。

　　八年後，魯本斯回到安特衛普，馬上成為著名的藝術家，並且接到許多宮廷的委託。魯本斯和杜勒一樣，集阿爾卑斯山以南及以北的繪畫技巧於一身。他在羅馬學到米開朗基羅、提香以及卡拉瓦喬的藝術，並且在比利時繼承了荷、比低地的繪畫傳統，學得凡艾克、魏登及布魯克爾等藝術家表達物品質感的技巧，如衣料、珠寶、皮革、金銀器皿和皮膚等，以及從義大利學習繪製神話圖像和聖像畫的技巧。他集南、北藝術的大成，為引領當時全歐洲藝壇風騷的第一人。

　　魯本斯的畫風非常華麗，充滿戲劇性，非常符合當時專制君主們的品味，因為他那華麗的畫面對於這些君主堂皇的宮殿可說具有錦上添花的效果。魯本斯因此成為貴族王室競相爭取的對象，得以遊走各國，成為宮廷貴賓。也因此魯本斯除了畫家身分之外，也扮演外交官的角色。以宗教理由而發動的三十年戰爭（1618-1648）將全歐洲捲入戰場中，魯本斯生得其時，常被各國君主禮聘為斡旋的人士，並且攜帶自己的畫作為饋贈各國君主的禮物，以傳達重要的外交口訊。魯本斯最重要的任務是協調英國與

西班牙之間的衝突，他的畫作則代表英國誠意與西班牙和解的禮物，歷史也確曾記載他在這方面所發揮的作用。

藝術家身兼外交官的還有凡艾克（參見6－1），凡艾克曾經為西班牙及葡萄牙宮廷協調聯姻的邀請。而在魯本斯所處的歐洲戰國時期，這種由藝術家擔任斡旋外交、避免戰事的任務，也算是美事一椿。

因為魯本斯的這種角色，他常常以希臘神話為題材，表達戰爭的可怕、和解的景象以及由女神所帶來的和平等。由於魯本斯對於宮廷及外交的貢獻，1633年英王查理一世封他為貴族（騎士），他也同樣被西班牙王室由平民身分晉昇為貴族。這是藝術家首次在藝術創作上產生非藝術的貢獻，並因此而受封賜。

魯本斯的藝術是當時歐洲的第一把交椅，又受到全歐洲皇室宮廷的禮遇，到五十二歲時還娶了芳齡才十六歲的富商之女，他為年輕的妻子畫了許多肖像。魯本斯的婚姻生活幸福愉快，育有五個孩子，這種幸福加強了魯本斯的自信，使他在藝術創作上更得心應手。

前面提到布魯克爾時期的安特衛普市，是當時歐洲最大的海港、貿易城及藝術重鎮。到了魯本斯的時候，因為河道沒落而逐漸衰微，並且在戰爭的威脅下變得蕭條，藝術活動也隨之停滯沒落。魯本斯將他在義大利習得的繪畫技巧帶到安特衛普來，刺激此地的藝術活動，使安特衛普又活潑起來。

魯本斯並不是自創畫派的藝術家，而是融合了各地傳統的風格及技法，激勵了其他藝術家，而在比利時一地形成了「法蘭德斯的巴洛克」（flemish Baroque，flemish 指現在的比利時一地）。

魯本斯在畫風上創造新的「美」的典型，豐腴的人體，戲劇性的動態，以及自然流暢而且清晰浮現畫面上的筆觸。畫面誇張的動態安排，是魯本斯突破從前藝術之處，並成為他獨創一格的特色，也成為藝術史家定

義巴洛克的標準取決。魯本斯畫作的尺寸比從前的藝術家都大（長、寬超過2公尺），也常常有眾多人物的構圖。他的題材雖然是古典神話，卻充滿人性的情慾。這位巴洛克畫家使用快要奔出畫面的動態、熱情的顏色（黃、紅、藍及加強緊張性的對比色），將屬於人間塵俗的喜怒哀樂及情慾表現出來，也可以說是人文主義精神的發揮。

在魯本斯的巨幅作品前，從遠處看，人們會讚嘆他對材質逼真感的表現；但走近一看，會讓人驚訝地發現，魯本斯的筆觸清晰可見，甚至有浮在表面上的感覺。在〈劫持山神的女兒〉（圖47）畫面最下方中間的黃色絲質布料就是這樣的技巧。魯本斯的確將絲質布料的柔軟、光滑表現出來，但是仔細看，絲布最亮的部分是幾筆簡潔流暢的線條，這些線條近看是像書法的線條浮出底色的，但是遠看的確非常逼真地表達出絲布的光亮。

魯本斯功成名就、家庭幸福，他的驕傲一定不下米開朗基羅，自信也不下杜勒，他的自信同樣表現在自畫像裡。

魯本斯的角色，讓藝術家有了新的任務及在社會裡不一樣的地位和重要性。

魯本斯的名氣大，委託求畫的人也非常多，因此他必須有很大的畫室，聘雇許多助手幫助他完成打好底稿的作品。所以從他的畫室製作出來超過三千件的油畫，約只有三百件是出自他之手，另有二百件草稿及他親自製作的銅版畫。他的畫室產量之大超越以前畫家的規模，簡直像是工廠的生產量。這是因為魯本斯的名氣，招來許多仰慕的人，願意在他的畫室當學徒，而他們也非常以在魯本斯門下學畫為傲。

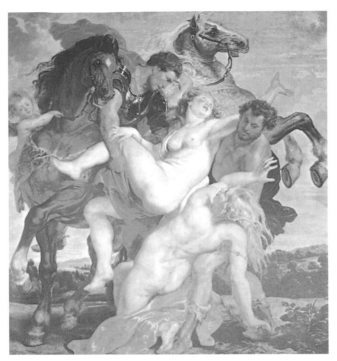

圖47：魯本斯，〈劫持山神的女兒〉，1618-1620， 222×209公分，慕尼黑舊畫廊

魯本斯是構圖的天才。相較於米開朗基羅平穩的動作造型，魯本斯在動作的塑造上，讓人體、動物都有失去重心的感覺，但是這些看起來快跌倒的形體彼此又達到畫面的穩定感。

畫面中有七個主體：奔起前蹄的馬，兩個劫持者及山神的兩個女兒，以及左側的天使。山神女兒的身體非常誇張地被扭曲，在畫面下方，半跪姿勢的女神甚至有向畫面前方翻倒的動態傾向。七個主體的姿勢都很不穩定，但是因為他們的身體都非常豐腴厚重，平均地占有畫面的面積，因此畫面顯得穩定，也非常有動感。

在力量的表達上，魯本斯也突破了之前的藝術。和米開朗基羅的西斯汀教堂比較，米開朗基羅的人體力量表現在他們肌肉緊張的狀態，而且多是個別獨立的人體。和拉斐爾的＜西斯汀聖母像＞（圖28）比較，拉斐爾筆下的人彷彿沒有重量般，抱聖嬰的聖母似乎沒有施力地將聖嬰抱在懷中。而魏登＜耶穌被扶下十字架＞（圖21）裡的耶穌也彷彿沒有重量般地被扶抱著。在魯本斯的畫中，則有力量的分配，有重量感，這一方面來自於豐腴結實的人物造型，另一方面則來自於劫持者及掙扎的女神身體力量的寫實安排。重量感從在畫面中心的女神向左邊及右邊兩個劫持者延伸。這種力感讓畫面產生更有張力的效果，也更生動活潑。

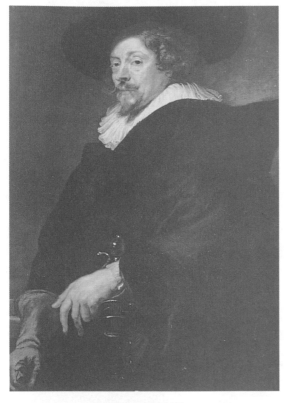

圖48：魯本斯 ，〈自畫像〉，
1639，109.5×85公分，維也納
藝術史博物館

魯本斯最後的自畫像，從平民身
分躍昇為貴族的他，著裝盛重，
身上並且佩著象徵爵位的佩劍。
他那45°角的姿勢和眼光注視的
方向，使面孔流露出自豪及滿足
神情。杜勒的自畫像（圖39）企
圖傳達藝術家是創造者的訊息，
魯本斯的自畫像則企圖傳達他自
己的尊貴、成功及自信。他的自
信是多方面的，在藝術、外交及
社會地位上都受到重視和拔擢，
他的成就不像杜勒是將「榮耀歸
於上帝」，也因此他的自畫像顯
得較世俗化。

8－2－2 委拉斯奎茲

　　同樣是巴洛克風格的畫家，在西班牙創造不同於魯本斯，而影響及於
19世紀畫風的委拉斯奎茲（Diego Rodriguez de Silva y Velazquez, 1599-
1660），則不像魯本斯得以遊走全歐洲各宮廷皇室之間。

　　委拉斯奎茲是葡裔西班牙人，是早慧的天才，十二歲就被老師發掘而
開始習畫，十八歲出師而擁有畫家的文憑。二十四歲時受到西班牙國王菲
利普四世（Philips IV）的青睞而被召為皇室畫家。

　　委拉斯奎茲在繪畫上受到啟蒙老師巴契各（F. Pacheco）的助益良多，
也受到他對人文主義及藝術理論的薰陶。委拉斯奎茲後來還娶了老師的女
兒。他任宮廷畫家一職，也是經由這位老師兼岳父的推薦。

同時是宮廷大臣的委拉斯奎茲主要任務是為皇室成員畫肖像畫，他的肖像畫非常受皇家的肯定，因為他能將每個人的特徵與個性表達出來，就像是皇室成員的鏡子一樣。

　　1628年，魯本斯因外交任務來到西班牙，與委拉斯奎茲結識。這個相識機會對委拉斯奎茲非常重要，因為委拉斯奎茲的藝術天賦及成就得到這位年長他一些，又享有全歐洲最重要畫家盛名的魯本斯的肯定及讚賞。魯本斯並且介紹他關於人文主義及古典神話等題材。由於受到魯本斯的鼓勵及建議，並且得到西班牙國王的特許，1629-1631年，深居皇宮宅院的委拉斯奎茲得以到義大利習畫。委拉斯奎茲特別在威尼斯觀摩巴洛克華麗的風格及技巧，在此期間，對他影響最重大的是提香、卡拉瓦喬等擅於處理光與影的藝術家的作品。

　　與魯本斯一樣，委拉斯奎茲也因藝術上的成就而受到重用，擔負外交的任務。1649年，西班牙王后過世，國王菲利普四世打算向奧地利的瑪莉亞公主求婚，便派遣委拉斯奎茲作說客及提親，同時護送公主到義大利。委拉斯奎茲隨後便留在義大利，在羅馬及拿波里都相當受到禮遇，並且受到教皇英諾森十世（Innocent X）的召令到羅馬為他畫肖像畫。委拉斯奎茲的義大利之旅一直持續到被西班牙國王召喚回去。

　　三十年戰爭時（1618-1648），英諾森十世主戰不主和，因為三十年戰爭讓許多地區獨立出來，不再受到天主教教皇的控制。他的嚴厲和野心被委拉斯奎茲表達了出來。

　　這幅〈教皇英諾森十世〉肖像畫讓我們聯想到提香的〈教皇保羅三世〉肖像畫（圖35）。兩幅肖像畫在構圖上幾乎一樣，連手的動作都很類似。這是藝術家繼承傳統，同時想超越傳統的作法之一。他們參考前人的作品，擷取值得模仿或想突破的題材、構圖方式或技法，再創造出擁有個人風格技法的作品。這可說是藝術家與前代藝術家「對話」的方式，或可說

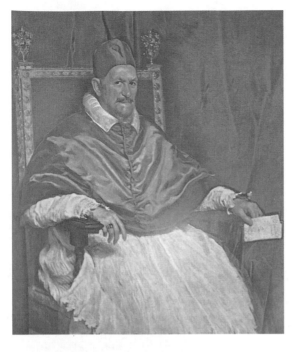

圖49：委拉斯奎茲，〈教皇英諾森十世〉，1650，140×120公分，羅馬多利亞—潘菲萊宮

教皇生動的眼神和姿態令人印象深刻，這種印象來自於瞬間一瞥的感覺。它有點像照片，攝下教皇最嚴屬的眼神，甚至毫不留情地將他苛薄的氣質表達出來。

委拉斯奎茲的筆法和提香不同，以精細的筆觸描寫英諾森十世的穿戴、臉上的皮膚和皺紋。此外還可以看出，保羅三世的紅袍是絨布，英諾森十世的紅袍是絲質的。

如果再與貝里尼的肖像畫法（圖32）及霍爾班的亨利八世肖像（圖43）相比較，我們會發現貝里尼和霍爾班較著重在表現人物衣著的華麗尊貴，提香和委拉斯奎茲則較重視人物精神氣度的掌握。相較於達文西〈蒙娜麗莎〉（圖25）靈韻氣質的塑造，後來的藝術家就顯得非常寫實了。

是他們表現景仰之情的方式，也可以說是一種分庭抗禮、挑戰前人的方式。這種創作模式一直延續到現代藝術，甚至成為許多現代藝術家創作靈感的來源。

　　委拉斯奎茲最著名的一幅畫，是他為西班牙公主所畫的肖像。這幅作品是藝術史裡的謎題。畫面正中間的是西班牙公主及王位繼承人馬格莉特。右側是一個彎身半跪的侍女正遞給她喝的東西；她右邊有一個穿著打扮相同的侍女。畫面最右邊有兩個矮小的婦女及少女，擔任宮廷裡陪伴小孩並扮演丑角的職務。右側後方有兩個人在交談，他們在窗戶光線照不到的地方。而畫面左側，同樣在陰暗處，委拉斯奎茲將自己作畫的姿態畫了進去。這幅畫高超過3公尺，寬度也將近3公尺。委拉斯奎茲面前這幅巨大

圖50：委拉斯奎茲，〈公主與侍女〉，1656/57，318×278公分，油畫，馬德里普拉多美術館

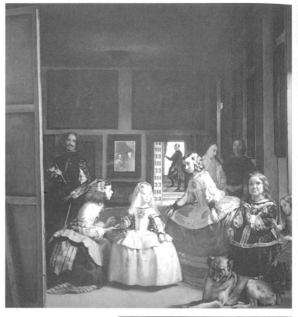

畫面中還隱藏了兩個謎題，在畫室後面有一面鏡子，鏡中有兩個人，他們是國王和皇后。如果委拉斯奎茲及畫面中所有的人物並非站在一幅大鏡子前面，那麼國王和皇后是站在這些人物的面前，也就是大家都面對著國王、皇后。如果委拉斯奎茲是對著鏡子將房間裡一切忠實地畫下來，那麼國王、皇后究竟站在哪裡？所以委拉斯奎茲雖然將自己畫進去，卻不是照著鏡子畫的。但是他為何要將國王、皇后畫在鏡子裡呢？有些藝術家猜測，可能在委拉斯奎茲畫這幅畫的某一天，國王及皇后到畫室來看他的工作情形，委拉斯奎茲為了向國王、皇后的蒞臨表達敬意，而巧妙地用鏡子記載這一件事情。鏡子和畫之間是虛中有實、實中有虛的遊戲。這種方式凡艾克（圖22）也曾經使用過。鏡子提供了可信度，但一切又都在畫中。透過鏡子把在場的人畫出來的效果更神秘。

另外，在畫室牆上掛著的大幅的畫可以考察出來是魯本斯的作品，作品題材也可看出是魯本斯畫的希臘神話作品。希臘諸神將神力賜給人類，使人類擁有藝術創造的能力。在當時的西班牙，藝術家的地位仍然算工匠，並未享受到文藝復興以來藝術家足可傲視一切的地位。與魯本斯坐擁的肯定和寵愛相比，委拉斯奎茲可能覺得自己的藝術能力沒有受到相符的肯定。是否他有意透過魯本斯的畫，以及國王、皇后被他的創作所吸引，不惜放下身段到畫室看他工作的事實，同時安排在畫面中，以隱喻的方式傳達出來？

的帆布就是這幅畫嗎？委拉斯奎茲像是對著鏡子畫出此畫。

委拉斯奎茲從義大利畫家學得巴洛克的技巧，精緻華麗的佈局安排，瞬間的動態。而他突破以前的繪畫之處在於光線的運用。委拉斯奎茲安排了畫面右邊的光源投射在每個人的身上、衣服、頭髮及臉部，造成了微細的變化都被仔細地表達出來。這個光源的運用讓畫面顯得生動，傳達空氣流動的氣氛。委拉斯奎茲的光線運用對以後的畫家影響很大，甚至及於19世紀的印象派。

委拉斯奎茲後來也享受了與魯本斯相當的地位及讚譽。1659年，西班牙國王賜委拉斯奎茲為騎士並賜封地，並派他代表西班牙參加法王路易十四和瑪麗皇后的婚禮。但這趟旅途的勞累讓委拉斯奎茲重病，不久後過世。

藝術家的角色和地位

從魯本斯及委拉斯奎茲的藝術成就受重用及肯定的方式——賜封為貴族、擔任宮廷大臣和負有外交使命看來，藝術家的角色在社會裡可以是多元有彈性的。他們的藝術成就一旦受到肯定，就可以和他們其他方面的能力結合。外交辭令原本就是「美化」的功夫，讓藝術家來擔任也非常貼切，不過這也必須與他們的氣質配合。魯本斯原本就擅於辭令，換成是寡於言辭又生性多疑的米開朗基羅，外交就絕不會是他的專長了。

第9章　荷蘭、比利時的繪畫

9—1 新題材

在魯本斯與委拉斯奎茲創作的時期，比利時、西班牙和義大利都是天主教教區。當時的天主教教會對於教區的管轄非常嚴格，特別是思想上的控制，這點可以從宗教裁判所的嚴厲控制看出。宗教裁判所成立於中古世紀，負責監督、審判，及處罰思想上不忠於天主教的人。到了16世紀，裁判所的嚴苛已經到了令人無法忍受的地步，到處有縱火燃燒裁判所的起義事件發生。在這種嚴厲的監視下，藝術家最好是遵循傳統以來的繪畫題材和風格，如神話、寓言、貴族的肖像以及宗教題材等。相對的，在新教教區的荷蘭則因為新教廢止聖像畫，藝術家在創作上少了許多題材，也少了許多受委託的機會，必須另闢蹊徑。也因為如此，荷蘭的藝術家不但開發了新的藝術題材，也開闢了藝術的市場。在荷蘭，藝術家不再等待王公貴族的委託，而是在畫室中完成了作品後拿到市集去賣。這種情形是空前的，而藝術家也形成了另一種社會地位和角色。

從前面幾位荷、比低地的藝術家如凡艾克、魏登等，我們知道荷蘭的藝術有個傳統，他們非常注重觀察物品的細節，擅長表達物品的質感，也就是擅長表達他們所看到的東西。這個傳統讓不再畫宗教題材的藝術家開始從他們周遭的生活景物裡取材，使這個時期荷蘭的繪畫題材突然豐富起來，風景畫變得頻繁。而靜物畫更首次在繪畫史裡出現。

促成荷蘭藝術創作形式改變的原因，還有社會生活的改變，荷蘭因為海運的興起使商業貿易繁盛，致富的商人成了新的中產階級，他們也喜歡收藏藝術品，但是他們收藏藝術品的品味和以前的貴族不同。中產階級喜歡他們熟悉的東西，如海港及風車的風景畫。圖51〈河上的風車〉把當時人們熟悉的景物記下來，是荷蘭這個時期風景畫的代表——哥恩（Jan van Goyen, 1596-1656）的作品。

圖52是靜物畫的代表——卡爾夫（Willem Kalf, 1619/22-1693）的作

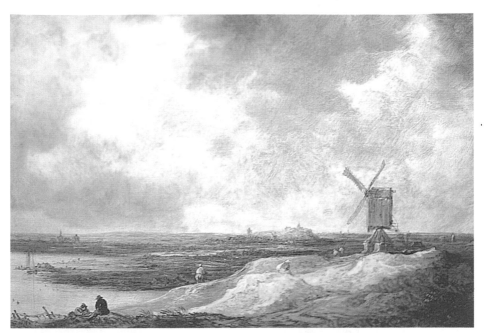

圖51：哥恩，〈河上的風車〉，1642，25.2×34公分，倫敦國家畫廊
哥恩擅長用非常強調氣氛的方法表達風景，大片天空的構圖法將雲從亮到暗，從稀到
密的動感活潑地表達出來，也讓荷蘭的地標──風車，簡單地樹立在曠野河流中。

品，靜物畫的出現透露了兩個值得注意的現象：第一是隨著收藏繪畫階層
的改變，也有了「品味」的改變。第二是繪畫的題材是瞬間即逝的物品。
在此之前，收藏者不是皇室就是權貴，他們委託畫家作畫的題材總是不離
祈求神的賜福（圖34），誇示自己的尊貴（圖43），或追求在人世間永恆的
記錄（圖33、圖35、圖49）。而經商致富的中產階級的經驗則和以上這些
題材不相符。對於因海運致富的商人來說，奢侈的生活是透過冒險換得
的，無論投資或航海都是有風險的。這種經歷和出生就是貴族的人不同，
中產階級會珍惜的東西也和貴族不同。我們可以說他們的「品味」不同、
「審美觀念」不同。而中產階級的品味和藝術家創作的方向則是互相影響
的。對中產階級來說，生活裡的奢侈品是他們最親近、最熟悉的題材，因

為這些奢侈品是透過遠洋貿易從世界各地帶來的，同時也代表了中產階級的成功和富裕，但卻未必是永恆的。

圖52：卡爾夫，〈靜物〉，1653，86×102公分，倫敦國家畫廊

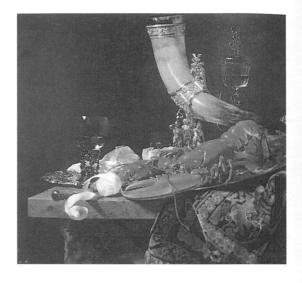

卡爾夫的這幅靜物是以一隻大龍蝦為中心，旁邊有削了一半的柳橙和一杯酒。珍貴的金器、銀器、銅飾、牛角、玻璃酒杯和地毯不但是中產階級喜歡的物品，也是荷蘭藝術家擅長的題材。

而從龍蝦、柳橙和酒我們可以看到一個值得注意的現象：藝術品不必只透過永恆的題材讓自己永恆，也可以透過「會腐朽的事」的表達讓自己永恆。這些東西的去處無人問津，也許被卡爾夫拿去祭五臟廟了，也許腐爛了，但是它們曾經有過的色彩和光澤被記錄了下來。而正因為它們是會腐朽的東西，這種藝術性的記錄更耐人尋味。因此題材、動機未必要非常偉大，也未必是藝術家和永恆競爭的企圖心，任何題材都可以透過藝術家的匠心安排而產生不同的趣味。荷蘭這種生活題材繪畫的傳統，從布魯克爾時就已經開始了（圖41），後來就統稱為「風俗畫」。

9—2　林布蘭

　　除了風俗畫家之外，荷蘭在這時期也出現了一位全才畫家林布蘭（Rembrandt van Rijn, 1606-1669）。林布蘭常被歸類為巴洛克畫家，但是他的風格和義大利巴洛克畫家以及巴洛克代表之一的魯本斯又有區別。

　　林布蘭出身富裕之家，父親擁有一座磨坊，磨坊的營運帶給他們富足的收入。母親則來自享有聲譽的麵包商之家。林布蘭家有九個小孩，他排行老么，天賦高於其他兄姊們。十三歲時，父母親打算供他

進入大學攻讀哲學，林布蘭卻選擇了當畫家的教育，隨師父學畫，十八歲時出師。他的啟蒙老師斯凡楞伯格（J. I. V. Swanenburgh）發現了林布蘭的潛力，認為他應該當畫家而非畫匠，而對林布蘭有多方面的啟發，如宗教、哲學及歷史方面等。因此在林布蘭創作生涯中題材之豐富，被及歷史題材、古典神話和宗教內容，被視為全才的畫家。

林布蘭出師為獨立畫家之初就相當自負，他雖然還沒有名氣，很少受到作畫的委託，財力上仍需要靠父母的支持，卻已經非常注意觀察自己，他畫了許多的自畫像，這些自畫像透露出林布蘭不但對自己的外形有所探究，也關注自己的內心。林布蘭一生所繪的自畫像數量超越以前的有名畫家，他常將自己打扮成不同的角色，如哈姆雷特、武士等，而他的自畫像也因獨樹一格，被認為是深入靈魂的肖像畫家。他的自畫像也把他一生各階段的神情氣質表露出來，讓他大起大落的悲劇性生平的記錄更為生動。

林布蘭二十二歲時，一位有名的詩人兼政府顧問惠更斯（C.Huygens）來到林布蘭的城市萊登，對林布蘭留下深刻的印象，並對他的畫讚譽不已。這是林布蘭事業的契機，他獲得了許多買主並且很快地有了名氣。出了名的林布蘭就開了畫室招收學徒，這些學徒也幫助林布蘭完成畫作。他們的學習和互動一定非常密切，所以現在藝術史學很難分辨哪些是他的畫，哪些是出自他的學生之手。據考證，林布蘭有很多有天分的學生，他有時候會把學生的畫當成自己的作品賣，例如有些作品的署名是「林布蘭改善」。真正可以證明是出自他手的作品約有六百幅油畫及三百幅版畫。

在萊登擁有名聲後不久，林布蘭移居阿姆斯特丹，在短短的幾個月內就受到肯定，接獲大量的委託以及在海牙的皇室委託。1634年，林布蘭和出身貴族的薩斯綺亞結婚，使林布蘭的身分從平民躍為貴族，並且享受了來自妻子家庭富裕優渥的生活。林布蘭因為賣畫的成功和妻子的萬貫家產而有恃無恐地揮霍錢財，他買下所有他想畫的東西，收藏衣服、武器、書

籍、版畫等所費不貲的物品，這種揮霍無度讓他甚至付不起買房子的費用。薩斯綺亞在生下一子後死去，林布蘭竟然在委託不斷的情況下仍宣告破產，帶著兒子甚至要以畫還債。林布蘭後來和照顧兒子的護士有一段感情，後來這位護士離開了林布蘭。之後他又愛上一個女傭人，但是薩斯綺亞的遺囑吩咐，如果林布蘭再婚就沒有權利得到她的遺產，因此兩人一直沒能結婚。但是這位女士仍然擔負起賢妻良母的責任，為林布蘭整理財務，讓不知節度的林布蘭得幸免於貧窮的劫難。不幸這位賢慧的女士也比林布蘭早死，林布蘭再度陷於貧困潦倒之苦。最後他的兒子也比他早一年離開人世。享有盛名，畫約不斷的林布蘭在器重他的荷蘭王子死後，事業急速走下坡。在人生境遇上浮沉的林布蘭，六十三歲時死在阿姆斯特丹的貧民窟。

圖53是林布蘭剛到阿姆斯特丹，為大學醫學系的人體解剖課作的一幅有記錄性質的繪畫。當時的阿姆斯特丹在歐洲躍為最富裕、最進步的城市，許多重要的政治、經濟及科學的事件在沒有照相機的條件下，常是由畫家以畫作為記錄。林布蘭受到大學的委託，將杜爾普醫生（N. Tulp）的人體解剖課記錄下來。這具屍體是一個被處死刑的罪犯。人體解剖在當時仍是鮮見的事件，林布蘭很可能也參加了解剖，而不是照著這些醫學系學生畫下來的解剖記載。

林布蘭突破從前的藝術之處在於群像作品。林布蘭的群像畫與卡拉瓦喬（圖45）及委拉斯奎茲（圖50）相比較，予人非常直接的感覺，我們看這幅畫時容易產生一個感覺：「我也屬於畫面之內」。這是因為林布蘭安排下的人物視覺或動態方向，朝著前面和看畫的我們「面對面」，因而給我們這種直接的印象。

這種直接的印象也表現在林布蘭最著名的畫〈夜警〉。〈夜警〉是記錄1620-1650年間，荷蘭獨立於西班牙政權統治，阿姆斯特丹的議員及市民

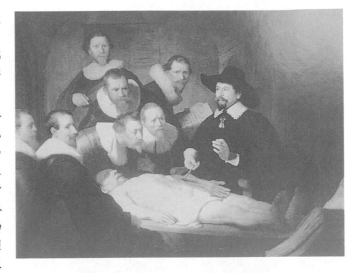

圖53：林布蘭，〈杜爾普醫生的解剖課〉，1632，169.5×216.5公分，海牙莫瑞修斯藝廊

在這幅解剖課中，林布蘭並非把解剖的屍體或解剖的部分作為畫的核心，而是將表達的重點放在七個學生專注的神情上。林布蘭不但在他們動作、神情上巧妙地塑造出「專注」這個主題，也以類似舞臺效果的明暗對比強調這個主題。這七個學生並不是都盯著屍體看，而是朝著畫面右下角的一本大教科書看。

林布蘭設計光線的明暗的技法受惠於卡拉瓦喬（圖45、圖46）的技法，而與委拉斯奎茲（圖50）比較，林布蘭的光線並不是自然光線的變化。委拉斯奎茲讓畫面有一個固定的光源，光線來自畫面右邊的窗戶，因此有自然的氣氛。林布蘭不採用固定的光源，光線強烈的明暗對比有如舞臺燈光的效果，配合人物神情的塑造，使畫面充滿緊張的氣氛。因此林布蘭不但被稱為巴洛克的畫家，也被認為具有舞臺劇導演、攝影師一般的天賦。

組織成自衛團體的歷史。1639年，市長和市議員認為可以將他們自衛組織的畫作為壁飾，因而委託林布蘭將十幾位重要的人物畫進這幅巨大的群像畫裡。他們一定期望他們的尊嚴可以呈現在藝術品裡，然而林布蘭卻畫了三十一個人，而他應該表達的十幾個人則多半在陰影之下，或若隱若現地出現在畫面中。

　　林布蘭在安排眾多人數的畫面上是最傑出的畫家，他的光線、動作及表情的塑造讓畫面生動活潑卻不紊亂。在畫面裡的每個角落都充滿緊湊的氣氛。藝術史家認為林布蘭的藝術類似舞臺劇導演的工作是非常貼切的描寫。

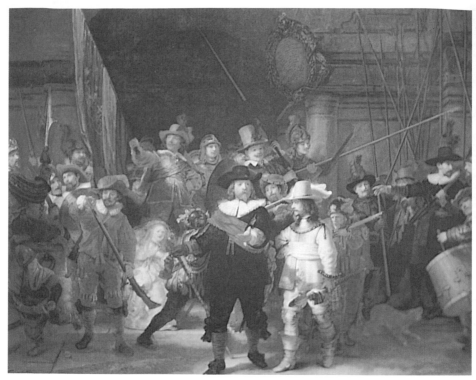

圖54：林布蘭，〈夜警〉，1641，387×502公分，阿姆斯特丹國立美術館

林布蘭塑造了類似舞臺佈局步伐的一景，市長伸出手來下達命令，最右邊的鼓手正準備擊鼓，火槍已上膛，而所有人物正向舞臺前端行進。他們行進的方向讓我們有直接迎向畫面的感覺。和另一位構圖天才魯本斯的〈劫持山神的女兒〉（圖47）比較，魯本斯的畫面是間接對著觀眾的，他的故事、構圖讓畫面裡自成系統；而林布蘭的解剖作品及〈夜警〉則是直接對著觀眾的。

　　林布蘭是一位不諂媚的畫家，這從一則他的故事可以看出。1654年一個來自葡萄牙的商人委託林布蘭為他畫肖像畫，當畫完成後，這位葡萄牙商人覺得林布蘭畫得不像，要求修改，林布蘭堅持不改。這時候的林布蘭已經破產，可以想像每一筆的收入都對他很重要，然而他卻堅持自己的創作原則。這一位畫家不諂媚的性格更由他的自畫像透露出來。圖55是林布蘭五十二歲的自畫像。

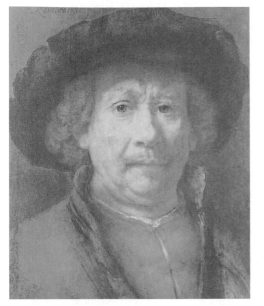

圖55：林布蘭，〈自畫像〉，1658，49.2×41公分，維也納藝術史博物館

林布蘭不是美男子，而他也不嘗試將自己畫成尊貴、傲視一切的藝術家，和杜勒（圖38）或魯本斯的自畫像（圖48）比較，林布蘭表達的不是藝術家從天而降的神奇秉賦，也不是表達藝術家的榮耀和尊貴，而是一點也不虛榮地將自己的靈魂透露在自畫像裡。從林布蘭浮沉的人生經歷看來，五十二歲的林布蘭必然已是歷盡滄桑的老人了，而這張自畫像也把他的滄桑表達了出來。因此藝術史家將林布蘭深入靈魂的自畫像稱為「心理的肖像畫」。

9—3　范梅爾

　　約與林布蘭同時，屬於風俗畫家的范梅爾（原名 Jan van der Meer，因為是 Delft 人，後以 Vermeer van Delft 之名行世，1632-1675）在藝術史裡被忽視了一百年，因為當時的人認為他的畫題是無關緊要的事。兩百年後，藝術史家認為他的畫題不但反映了當時歐洲及荷蘭社會的生活，而且他的技法也在藝術史裡有重要的意義。對於現代的觀眾來說，范梅爾的畫像是對我們表達一個簡短卻韻味深長的故事。

　　范梅爾曾是林布蘭的學生，被認為是林布蘭最具靈感的學生。但是因為他在當時並未受肯定，所以藝術史對於他的生平資料記載很有限，只知道他的父親經營客棧並兼賣畫為生。范梅爾有十個孩子，所以他的財力很拮据，他不會推銷自己的畫，所以賣畫的情況也並不好。范梅爾死後，他的太太還因無力償還銀行的貸款，而以兩幅畫向銀行抵債。

圖56是范梅爾在1658-1660年之間所畫的〈拿牛奶罐的侍女〉，是范梅爾最有名的畫。從范梅爾生平沒沒無名，卻在兩百年後被藝術史家列在林布蘭之下的例子看來，顯示17世紀時藝術品及藝術市場的運作和品味脫不了關係，但是卻有著矛盾的關係。藝術家必須主動打探藝術市場的品味，運氣好的話他們會碰到買主，這樣一來也使許多藝術家傾向保留在賣得出去的畫題上。運氣不好的話，畫家也可能潦倒一生。在這種供給和需求的關係下，藝術家的成功與失敗不只是藝術評論單方面的定論，也不能再以天賦或才華論定，而常是投「市場品味」之所好。

　　范梅爾創作的數量很少，一年不超過兩幅畫，以他這種惜墨如金的態度，是不適合在爭取品味的藝術市場裡生存的。

圖56：范梅爾，〈拿牛奶罐的侍女〉，1658/60，45.5×41公分，阿姆斯特丹國家美術館

〈拿牛奶罐的侍女〉不是這位侍女的肖像畫，也不是室內一景的靜物畫，卻有將肖像畫和靜物畫融合為一的趣味。因為范梅爾把這位侍女的造型、動作像是安排靜物般融入其他的靜物及景物中。有人說范梅爾是「人物的靜物畫家」，有人說他是「二度空間的雕塑家」。他在畫面中「安排」的技巧比「記錄」的功能更醒目突出。畫面是廚房室內的一角，陽光從左側的窗戶透進來，年輕的侍女正將牛奶倒出來，畫面沉浸在統一的黃色色調中，不但畫出景物，也畫出氣氛；加上侍女如靜物般的動作，讓畫面顯得非常溫馨、寧靜。

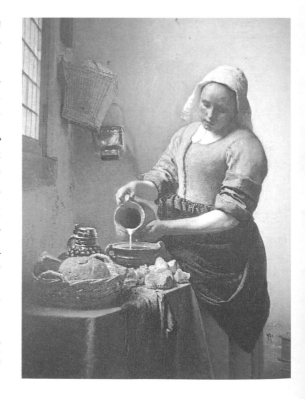

范梅爾最喜歡的創作題材是室內的陳設及家具、珍貴的地毯、窗簾、市民階級的生活、他們的收藏以及工作中的人物。工作中人物的題材，反映了荷蘭新教教義強調的工作美德。范梅爾並非為宗教做宣傳，而是他的題材選擇反映出這個社會背景。

同樣是不顯眼、不華麗的題材，與布魯克爾的〈農村婚禮〉（圖41）比較，范梅爾對於糟糠之角及粗糙的廚房工作有「化腐朽為神奇」的工夫。范梅爾表達的是吸引人浸染於畫中的氣氛，布魯克爾的〈農村婚禮〉則有「說故事」的作用。

〈穿藍衣服的讀信女孩〉（圖57）是范梅爾另一件構圖類似的作品。讀信的女孩單獨一人，光線由畫面左側來，女孩利用這個光線讀信，陷入沉

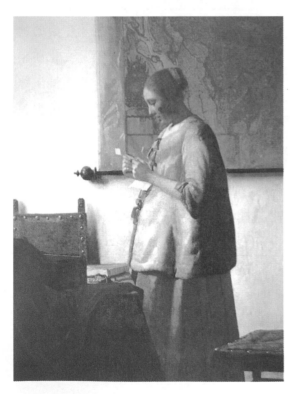

圖57：范梅爾，〈穿藍衣服的讀信女孩〉，1662/64，46.5×39公分，阿姆斯特丹國家美術館

一如范梅爾一貫的簡單構圖，這幅＜穿藍衣服的讀信女孩＞比＜拿牛奶罐的侍女＞更平穩，因為畫面裡的地圖、桌子和椅子都是水平線，有平穩的效果。讀信女孩的衣著樸素。范梅爾並沒有選擇宮廷式華麗的衣著為題材，而是將當時荷蘭市民的生活呈現出來。另外，范梅爾在背景上安排了一張世界地圖，是當時荷蘭人家中常有的壁飾。以航海、商業及運輸業富裕起來，並且贏得自信的荷蘭中產階級的生活面貌，在這幅畫裡表露無遺。

思之中。在前面我們看過的人物畫裡，有些畫和觀者有「溝通」，例如達文西的〈蒙娜麗莎〉（圖25）、魯本斯的自畫像（圖48）、委拉斯奎茲的〈教皇英諾森十世〉（圖49）以及林布蘭的自畫像（圖55）。或者是吸引觀者融入畫面中的作品，如林布蘭的〈杜爾普醫生的解剖課〉（圖53）及〈夜警〉（圖54），范梅爾的作品則是自成一個世界的，我們感覺自己是觀察者，甚至有一種可能打擾到畫中靜謐氣氛的感覺。

「讀信」的題材反映了當時社會生活的面貌。當階級社會逐漸被市民為中心的社會所取代，市民享受他們自己的文化和生活方式，並且將這些平凡的生活點滴記錄在畫中。藝術未必是王公貴族生活的記載或他們雍容華麗的衣著呈現。

范梅爾的繪畫作品呈現出當時的社會生活、市民的價值，對當時的藝術有特別的意義，因此在兩百年後終於獲得藝術史家的肯定。

另外值得一提的是，在這個時期有一種類似照相機的器材 —— 暗箱（Camera Obscura）被發明出來，可以算是最早的攝影機，或可說攝影技術是從這種儀器發展下去的。它是以一個盒子形的儀器將室內景物的輪廓描繪下來。這種技術方便藝術家將物體的遠近、大小、距離等關係比例描繪下來。范梅爾也曾借助這種儀器構圖。

第10章 洛可可風格的繪畫

洛可可風格可以說是巴洛克的衍化，或巴洛克的結束階段。洛可可一字 "Rococa" 是從法文來的，原字 "rocaille" 是人工花園的岩洞、貝殼的意思，用來形容巴洛克風格愈來愈趨向裝飾性的最後階段。它和巴洛克同屬於華麗、裝飾性的藝術風格，不同的是，巴洛克是非常厚重、豐腴、碩大的感覺（圖47）；而洛可可則是輕盈、飄逸、小巧玲瓏的風格。在用色上洛可可更輕淡，常是粉色的調子，而常有輕浮的效果。在藝術價值上，洛可可比巴洛克更受貶抑。

嚴格劃分的話，在洛可可之前，繪畫已有了所謂的「流行」，而引領這種「藝術的流行」的是法國皇室奢華浪費的生活方式，特別是法王路易十四。1715年建築凡爾賽宮的路易十四逝世，繼位的路易十五將皇室遷到巴黎。重要的貴族階層、文化人物、名流政要也隨之遷往巴黎。留在凡爾賽宮周圍的則是以前服務統治階級的中產階級，如銀行人士、稅務員等商務人士。他們的藝術品味和貴族有所不同，並且取代貴族階層，成為凡爾賽宮一區主要文化活動的人口。這裡的藝術風格隨著這些「市民品味」而形成有別於巴洛克的風格。更清楚地說，洛可可的繪畫多是有錢人請藝術家為他們畫一些私生活的享樂、縱慾和奢浮。當時有所謂的浪漫主義思想家宣揚人應該回歸自然、不必受教會教條的約束等，這種思想也在洛可可風格裡放縱的傾向表現出來。貴族喜歡用洛可可風格表現其優雅、精緻的生活情趣；有錢的平民喜歡用洛可可風格的繪畫附庸風雅，因此洛可可風格的繪畫作品有佳作，當然也有俗麗之作。

10—1 華寶

洛可可風格的代表是法國畫家華寶（Jean-Antoine Watteau, 1684-1721）。華寶也在他過世後被藝術界認為他的藝術退流行了，而被遺忘了一百年之久，才重新獲得藝術史家的肯定。

1717年華竇成為法國皇家藝術學院的一員，但是他對於藝術學院的傳統並非很在意。華竇曾受頒藝術學院的一個榮譽頭銜——「風雅的節慶畫家」，這個頭銜用來形容華竇所畫的洛可可社會生活裡，風雅的名流仕女們的餘興活動再適合不過了。

　　華竇將貴族養尊處優的氣質以洛可可輕盈、纖細的風格及粉色系的用色表達出來。魯本斯開創的豐腴人體的美感（圖47）已經不流行了，而這種洛可可品味則是太陽王路易十四的品味。華竇所擅長的主題如餘興的音樂會、野餐及宴會等，在畫面裡總是以非常廣闊深遠的風景為背景，這麼

圖58：華竇，〈駛向克特拉〉，1717，129×194公分，巴黎羅浮宮
克特拉是希臘神話中的愛情之島，年輕情侶會到克特拉膜拜愛神維納斯。畫中的風景部分是以紅黃、褐色的秋天色系為背景，遠處則已霧氣瀰漫。畫面分成兩組人，背景一組，近景一組。如前面所提的，洛可可繪畫常是描寫貴族浮華驕寵的生活。前面這組的七個人裡，有三對男女互獻股勤或調戲，他們絲質衣服的表達讓人聯想到魯本斯的技法（圖47）。

寬廣的風景角度是以前的風景畫家沒有畫過的（比較貝里尼，圖31）。華寶的畫雖然以優雅的社會生活為題材，但總是有一種鄉村的氣氛及秋天般的哀愁，配合他常用的霧的效果，帶有些許神秘感。

華寶雖然描寫了當時的貴族生活，他的風格也迎合了當時的流行，但是畫中仍然流露出孤獨的氣質。華寶雖然沒有學生，但是他的畫風影響了許多人。

10—2　霍加斯

18世紀是啟蒙運動的時期，重視個人自由及平等、公義。社會上開始出現了評論的聲音，這種批評的需求也同樣反映在繪畫表現中。英國的畫家霍加斯（William Hogarth, 1697-1764）就是首位以批評方式創作的藝術家。

霍加斯可以說是開創諷刺漫畫式繪畫的畫家，主要是為貴族作畫的；然而他最突破，也最受肯定的作品是諷刺貴族、政治階層的生活及社會裡荒謬、悲慘的事件。霍加斯的作品常以系列題材出現，對於社會裡不公平的現象有許多具有歷史價值的描寫和記錄。

霍加斯的風格雖然屬於洛可可的華麗輕盈風格，但是他那諷刺、批評的企圖，也可以算是浪漫主義的一種形式。

圖59：霍加斯，〈伯爵夫人的早宴〉，〈照流行結婚〉系列四，1743，24×25公分，
倫敦國家畫廊

這幅〈伯爵夫人的早宴〉是他的〈照流行結婚〉系列之一。〈照流行結婚〉系列的題
材如富商之女與潦倒的公爵之子結婚，是為了讓公爵完成他蓋新寓邸的夢想，這種婚
姻忽視當事男女的意願及權益，卻是當時常有的社會事件。〈伯爵夫人的早宴〉也是
這種「婚姻仲介」的場面，描寫貴族們雖已沒落，卻故做風雅的矯情。

畫面最右邊的男人拿了一本言情小說給伯爵夫人看，其他人則欣賞音樂，坐在最左邊
的男人拿著樂譜唱歌，身後的站立者則吹笛子。坐在畫面正中間的女仕做出崇拜的姿
勢，幾乎從椅子上跌下來。個個雖然衣履鮮亮，卻狀似瘋癲痴愚。霍加斯用一種尖酸
刻薄的方式描寫這些貴族的德性。

第11章　浪漫主義的繪畫

浪漫主義（Romanticism）的範圍非常廣泛，類似文藝復興運動，涵蓋文學、藝術、哲學等方面的思潮。

　　浪漫主義發生在革命中的歐洲，個人主義、個人自由和自主思考是浪漫主義的中心思想，反對壓抑人性，過於理性、形式主義及控制一切的思想。"romantic"一字的來源是「像小說似的」，強調感情的、強調像小說傳奇般的幻想式經歷。浪漫主義經常被視為銜接啟蒙運動和古典主義（Classicism）的思想，但也有人將浪漫主義視為包括古典主義的思想及文藝潮流。浪漫主義除了強調個人自由外，也強調對自然的情感及對歷史的懷念及回顧；在藝術上則延續文藝復興時期的崇拜天才。

　　浪漫主義的藝術特色之一是發思古之幽情；另一個特色是強調人本身具有的自然純真等性情。在文學、哲學及藝術共襄盛舉之下，浪漫主義繪畫題材的豐富突破了傳統的風貌。

11—1　古典主義

　　古典主義是浪漫主義的一種面貌，是一種品味、一種流行。之所以被稱為古典主義是因為畫家追隨古典時期，也就是希臘時期的典型，而不是繼續巴洛克、洛可可的華麗、動態及奢華的風格。藝術史學對當時的風格以「古典主義」一詞來形容其對古典希臘、羅馬藝術的復古，因為古典主義強調的理性、智慧，正是啟蒙時期強調理性思想的表現。而刺激古典主義興起的，還有在義大利龐貝城遺跡的出土（參見3-2），藝術界對於古典時期的藝術有了原跡可以參考、景仰，因而刺激了藝術家對古典時期藝術的懷舊、重建。另外一個原因則是對巴洛克及洛可可過於輕浮風格的反動，古典主義的出現脫離巴洛克以來的風格，重新發展純粹、高尚、理智的藝術。

　　古典主義最重要、最具代表性的是法國的大衛和他的學生安格爾，從

他們兩人的作品，我們可以瞭解古典主義為什麼叫做古典主義，以及他們和浪漫主義繪畫區分開來的原因。

11－1－1　大衛

大衛（Jacques Louis David, 1748-1825）可說是創造出古典主義風格的畫家。大衛二十七歲到三十二歲在義大利的藝術學院學畫，當時義大利的繪畫正流行著洛可可風格。大衛不順從這種風格，而是回溯到希臘、羅馬時期的藝術裡尋找靈感，也就是理想化的人體美感，因而創造出和洛可可趣味迥異的風格，並且和洛可可形成競爭。

大衛曾經在羅馬參加藝術獎的競賽獲得第二名，但這對大衛是個挫折。接下來的幾年，大衛的藝術都不被接受，這種打擊讓大衛幾乎自殺。1774年，在他進入藝術學院的前一年，他終於獲得首獎，才將瀕臨絕望的大衛從自殺的危機中挽救回來。大衛從希臘、羅馬時期的理想化的美感裡尋找靈感，並且熱中於希臘文學如《伊里亞德》等，而希臘雕塑則是他找到繪畫理想的根源。

〈馬拉特之死〉是大衛最具代表性、也是最能解釋大衛的古典主義風格的作品。馬拉特是法國大革命時期的激進分子，在蘇格蘭習醫。法國大革命時，馬拉特到法國加入平民革命的行列，呼籲人民起來維護自己的權利，1793年馬拉特被另一派的革命狂熱婦女刺殺。大衛根據警察的報告文件，將這悲劇性的一幕畫下來。但是大衛並不像新聞攝影的功能一樣，把當時的場面真確地記錄下來，而是要塑造一個英雄的悲劇終場，感人而不煽情的一幕。刺殺的那位婦女知道馬拉特有皮膚病，要經常泡在浴缸裡，並且喜歡同時閱讀書信，因而拿著介紹信要求與馬拉特見面，並且拿了一把刀夾在介紹信裡，當馬拉特被她刺殺時，手裡還持有她的介紹信。

圖60：大衛，〈馬拉特之死〉，
1793，165×128公分，布魯塞
爾皇家美術館

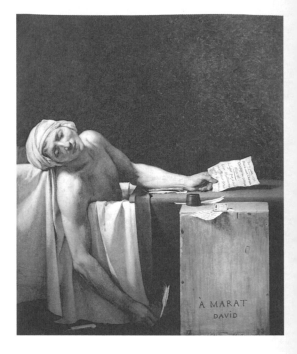

大衛從警方報告中揣摩當時的
情境，但是運用古典時期的造
型典範，馬拉特側倒的身體像
是睡著，裸露的上身有著古希
臘雕塑般健碩的肌肉。馬拉特
的姿勢像是雕塑作品，大衛並
不表達馬拉特的痛苦掙扎，而
是呈現出凝結的一幕，像是舞
臺劇的最後一幕，時間靜止下
來，留下最感人的姿態讓觀眾
難以忘懷。

大衛讓馬拉特在沉靜而悲劇性
的氣氛中死亡，並且帶著尊
嚴，而不是死亡的悲哀或刺殺
行動的恐怖景象。大衛將馬拉
特英雄化，將他的死亡悲劇
化、典範化、美化，這是大衛
的古典主義的風格，讓馬拉特
不朽的方法，同時也是讓自己
不朽的方法。大衛在畫面右下
方的"MARAT"下面簽上自己
的名字"DAVID"，讓自己的名
字隨著馬拉特的英雄悲劇而永
垂不朽。

　　古典主義在歷史的背景上，符合了法
國大革命時期的思想。法國人推崇古希臘
時期的共和政體，認為這是法國大革命的
典範，因而也將與古希臘有關聯的古典主
義藝術視為法國大革命精神的代表。大衛
擅於塑造英雄、表達英雄氣質的風格技
法，受到拿破崙的喜愛和重用。當1804年
拿破崙在巴黎的聖母院加冕成為皇帝時，
就委託大衛將這場盛大華麗的加冕儀式畫
下來。但是〈拿破崙加冕典禮〉並不是大
衛最好的作品，被藝術史家認為最好的作
品是場境肅穆的〈馬拉特之死〉。

11－1－2　安格爾

另一位古典主義畫家安格爾（Jean Auguste Dominique Ingres, 1780-1867）是大衛的學生。安格爾的父親是雕塑家，因此安格爾的藝術生涯是從學雕塑開始的。安格爾和大衛其他的學生也不一樣，他的興趣在於更優雅、更具有不食人間煙火氣質的人體表達。當他的作品在沙龍展出時，遭受到嚴厲的批評，人們攻擊他的畫沒有感情、沒有生命。這種批評讓安格爾非常沮喪，認為自己的藝術不被瞭解。1806年，二十六歲的安格爾從法國到羅馬，在那裡他參考了許多古希臘、羅馬的雕塑，並做了許多人體畫的研究。當他回到巴黎時，他的藝術受到肯定。這個時候他的作品和德拉克洛瓦一起在沙龍展出，分別代表古典主義和浪漫主義。

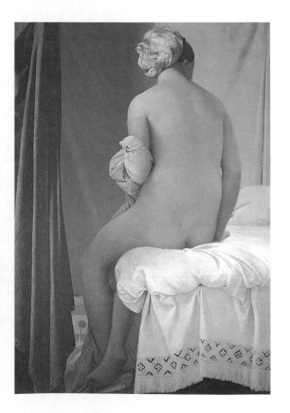

圖61：安格爾，〈沐浴者〉，1808，146×98公分，巴黎羅浮宮

安格爾用一個簡單的姿勢和從側後方的特別角度形成一個 S（反S）的線條構圖，表達一個完美的人體。這位沐浴的女仕身體像是用光滑的大理石做成的石雕，背部的肌膚光滑無骨。肌膚及布料的質感逼真，然而整體的表達是超越塵俗的詩境氣氛。

安格爾的繪畫有雕塑的效果，這種效果可以和范梅爾的〈拿牛奶罐的侍女〉（圖56）相比。兩件作品雖然是以人為主題，但卻都有靜物畫的感覺。藝術家對畫面的安排、塑造才是主題，而非表達這些形體的內涵或意義。

安格爾與老師大衛的興趣略有不同，安格爾對於中古時代的文學如但丁的《神曲》等感興趣，對於古希臘時期的瓶畫（圖3）也有興趣，並且吸收瓶畫線條式的構圖。他的人體畫像希臘藝術一樣是理想化的人體。安格爾為了表達出理想化的美感和精緻、詩境般的效果，常將人體塑造成像大理石雕塑一般，並且犧牲對人體結構的忠實，也因此被稱為「繪畫裡的雕塑家」。

安格爾是最後一位畫肖像畫的藝術家，因為隨後就有攝影技術的發明，耗時費日的油畫肖像逐漸被日益普遍的攝影肖像所取代。

11—2 浪漫主義

大衛、安格爾以及接下來的哥雅、德拉克洛瓦處於歐洲革命及戰爭的風潮。與大衛、安格爾古典主義的冷靜、理性不同，哥雅與德拉克洛瓦將他們對於戰爭的感受、熱情投射在他們的藝術創作中。浪漫主義的文藝思潮是呼籲文學家、藝術家將自己的時代表達出來，反對沉緬在不切實際的復古懷舊情懷中。

11—2—1 哥雅

哥雅（Francisco de Goya y Lucientes, 1746-1828）是西班牙的畫家，身逢歐洲的混亂、漫長的革命世紀，同時也是啟蒙運動的時期。哥雅是一位才氣不可限量的藝術家，他的創造力、豐富的想像力和表達技巧在當時予人深刻的感動力，直到現在還影響著現代藝術。

哥雅曾兩度欲進入西班牙馬德里的藝術學院不成，後來到羅馬習畫，學到了當時流行的巴洛克風格。從羅馬回到西班牙後，哥雅受到西班牙皇室的召令成為宮廷畫家。在西班牙宮廷中有許多委拉斯奎茲（圖50）的收藏，哥雅得以學習委拉斯奎茲的肖像畫技巧，成為重要的肖像畫家。

哥雅為國王查理四世（Charles IV）所畫的巨幅家庭群像，是歷史上非常著名的肖像畫。它之所以著名，在於哥雅毫無妥協餘地的將皇室一家人的尊容及氣質寫實的表達出來。顯然皇室一家人長得不但不好看，也沒有尊貴或優雅的風度，除了看來質感高貴的衣著之外，並沒有值得表達的。

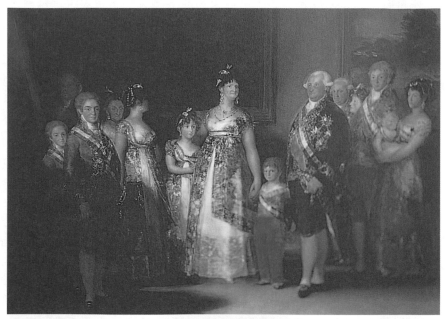

圖62：哥雅，〈查理四世家族〉，1800，280×336公分，馬德里普拉多美術館
哥雅模仿委拉斯奎茲的〈公主與侍女〉（圖50），將自己畫進畫面左側、皇室家人的後面，但是哥雅把自己畫得更陰暗到幾乎看不到的程度。畫面的正間一般說來應該是最重要的人物的位置，也就是國王。但是哥雅卻讓皇后站在畫面正中間。長相相當庸俗的皇后看著前方，眼神和表情並沒有貴族尊貴的態度，她一手牽著小王子，另一手攬著公主，公主的臉孔顯然得到了媽媽的遺傳。
在小王子旁邊的是最重要的國王查理四世，哥雅讓他站得稍微前面一點以突顯他的地位，然而國王的目光是空洞地望著前方，既不英俊也沒有尊貴及權威的氣勢。這和前面的貴族肖像或教皇、政治家的肖像（圖35〈教皇保羅三世〉、圖43〈亨利八世〉）比較起來，哥雅這種誠實、不諂媚的肖像畫可以和林布蘭深入靈魂的自畫像相比（圖55），但是這種誠實用在皇室成員的肖像畫上，透露了哥雅耿直的性情。而皇室竟接受了這幅肖像畫，令人驚訝。

一般的肖像畫或是將人美化、或是表達尊貴氣質，然而哥雅身為宮廷畫家卻沒有阿諛奉承皇室家人。這也許是藝術家的忠實性情，但卻也是非常不尋常的藝術事件。更令人驚訝的是皇室竟接受了這幅作品。不知道是因為皇室的人尊重藝術家的專業素養，還是他們寬容大度，或是原來皇室家人比哥雅的畫更不好看？儘管這幅畫表面上讓人聯想到洛可可華麗輕盈的風格，但是仔細探究哥雅的構圖，我們可以發現哥雅的藝術比強調富貴的洛可可風格更豐富：畫面左側是皇儲斐迪南，站姿略將肚子向前挺，以突顯自己皇儲的尊貴。站在他旁邊的是他的未婚妻。哥雅畫這幅畫時，還不認識皇儲的未婚妻，連她的肖像都沒看過；哥雅只能將她畫成轉頭向皇后看的姿勢，代表她視皇后為她的模範，準備將來接替皇后的尊位。站在國王右後方的是國王的弟弟，面貌和國王相似，略帶生氣的表情，似乎嫉妒國王的地位。哥雅將自己畫進畫面，構圖讓人聯想到委拉斯奎茲的模式。我們同時記得，委拉斯奎茲在畫〈公主與侍女〉時，把魯本斯的畫畫進去，企圖以古鑑今，反映出魯本斯的成就和所受到的禮遇。哥雅似乎有意再度反映委拉斯奎茲的用心。

　　隨後法國革命的風潮也吹進了西班牙，革命的高潮激發了哥雅的革命熱情和創作上的靈感。當法國大革命時，西班牙仍處於君主專制政權之下，皇室不願改革，而社會不公平及混亂的現象讓哥雅感觸很深，他抱著一線希望，也許法國的軍隊攻打進西班牙可以為西班牙帶來革命的火苗，西班牙有成為共和國的機會。但是法軍進入西班牙後，並不是帶動西班牙民主革命的風潮，而是在西班牙領土上殘酷屠殺，讓哥雅的希望破滅。1814年哥雅畫下了1808年拿破崙的軍隊攻入馬德里時，起義反抗的西班牙平民被法軍屠殺的殘酷景象。

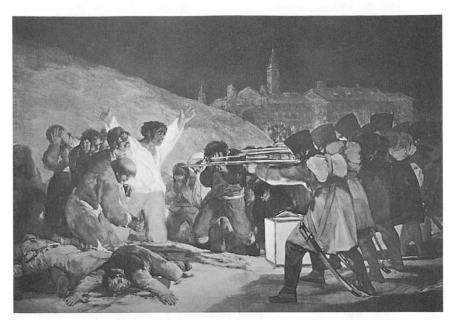

圖63：哥雅，〈1808年5月3日〉，1814，266×345公分，馬德里普拉多美術館
〈1808年5月3日〉原是西班牙君主任命哥雅畫一幅記錄西班牙後來戰勝法軍的
畫，以掛在宮中彰顯皇室君王的英雄戰績。但是哥雅並不表現西班牙軍隊的英
勇及光榮戰績，而是記錄了法軍對於西班牙百姓的恣意虐行，企圖諷刺西班牙
君主忽視百姓生命，縱容法軍，而只顧及炫耀戰勝的事。哥雅的這幅作品雖然
被皇宮拒絕，卻成為藝術史上重要的作品之一。因為它一方面透露出這個歷史
事件中，君王的企圖與百姓的願望是不符合的；另一方面則顯示出哥雅身為皇
家御用畫家，卻又是代表平民的角度的矛盾。

　　哥雅的時代是啟蒙的時代。哥雅對於社會不公平的現象、人類不平等
的階級、宗教對個人的束縛造成不理性的現象及戰爭的殘酷，有非常深切
的感觸。哥雅並不滿足於遊走在宮廷裡，當個養尊處優的御用畫家，而不
問人間疾苦的生活。1820年被推翻後的西班牙王室得以復辟，哥雅不願再
苟同君主政權，而自願流亡到法國去。

　　哥雅四十六歲的時候因為重病而耳聾，使哥雅在藝術的表現上有很大
的轉變，逐漸從表達外在的現象轉變為表達他的內心世界。

從哥雅的畫中，不但可以看到他悲天憫人的胸懷，也可以看見他內心世界裡的憂愁和寂寞。1818年的版畫〈巨人〉就是這樣一件作品。

哥雅是第一個在藝術裡將恐懼表達出來的人。因為如此，哥雅的作品將自己和觀眾更緊密、親近地聯繫在一起，因為他把他最內心深處的感覺向觀眾傾訴，同時也將觀眾的恐懼表達出來。這種藝術可以和20世紀的超現實主義（參見14-3）比較。

哥雅的時代適逢啟蒙時期，不但科學較以前重要，對於社會平等、正義和個人自由也有非常多的研究發展；但是地處歐洲邊陲的西班牙，在地理位置的限制下，從文藝復興運動以來，無論是宗教改革、民主革命乃至啟蒙運動都比歐洲的核心地區遲緩許多。在啟蒙時期，西班牙仍然在宗教裁判所的嚴厲監控下。哥雅受到一位從英國旅行回來的政治諷刺漫畫家莫拉丁（L. F. Moratin）的影響，對於啟蒙運動有許多感想。他特別以一系列的插畫，表達巫

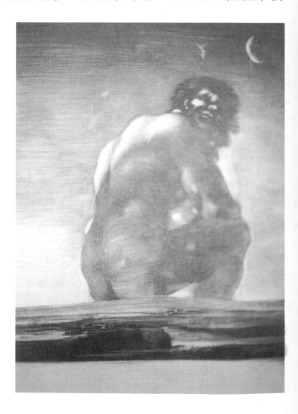

圖64：哥雅，〈巨人〉，1818-1820， 蝕版畫，28.5×21公分，紐約大都會美術館
〈巨人〉把哥雅的恐懼表達出來，因為這個長相難看、巨大無比、坐在夜空海邊的巨人象徵了暴力，正是哥雅所經歷的各種暴力和迫害，巨人痛苦的表情也同時傳達出孤獨，似乎流露出聾了的哥雅在聽覺上孤絕的經驗。

婆、蝙蝠、吸血鬼等如何壓迫、恐嚇一般人,藉以諷刺宗教裁判所對人的迫害,結果宗教裁判所下令在十五天之內沒收他的作品。儘管如此,哥雅在他往後的作品中還是常常重複這個系列裡的題材。

自願流亡到法國的哥雅已經是七十四歲高齡了,但是他在藝術創作上仍然非常活潑,他開始學習一種乾性壁畫技法 ——"al secco"。"al secco"是義大利文,原意是「畫在乾的平面上」,這個繪畫技法適用於室內的牆壁、木板或石膏上,哥雅將他悲觀和棄世的情感表達在藝術上。七十九歲時,哥雅還開始學製作過程複雜的石版畫的技法。

藝術家的角色

從霍加斯和哥雅這兩位啟蒙時期的藝術家來看,我們可以發現他們的角色以及他們與王公貴人或社會的關係相較於以前的藝術家有些不同的轉變;他們的藝術對於社會也有不同的效應。

霍加斯沿用洛可可纖細、豔麗的風格來諷刺浮華世界裡貴族的輕佻放蕩。哥雅的御用畫家身分讓他非常矛盾,藝術史一般的猜測是哥雅雖然對西班牙皇室非常不滿,但是因太憂慮財務上的問題而沒有辭去這個職務。哥雅用藝術傳達他對人性、對戰爭、暴力和威權迫害的反思。和前面許多宮廷畫家相比,如魯本斯(參見8-2-1),哥雅服務宮廷的矛盾更加明顯地表現在他的藝術中。哥雅塑造了忠於自己良心的藝術家典範,這種不諂媚世俗的中肯,成為藝術的審美條件之一。

我們不妨再看看林布蘭的自畫像(圖55),並不在於將他的外表、衣著表現出來,而在於表達他自己的氣質、神韻。如果這件作品歷經數百年後,仍然向我們傳達出林布蘭所要傳達的訊息,它就是一件歷久彌堅的好作品。藝術家的工作與角色是從忠於自己出發,才能將他們心裡的感受與反省傳達給觀眾,或在社會中引起效用。藝術家不必再被視為是從天而降的天才,他們的靈感也未必是神秘不可測的泉源。啟蒙時期之後的藝術家需要有更銳利的感受力和批判精神,如果要更苛求一些,可能還需具備道德勇氣吧!

11—2—2 富斯利

富斯利(John Henry Fuseli, 1741-1825)原名"Johann Heinrich Füssli",是瑞士出生的藝術家,後來到了英國,成為英國人,才改名的。

當我們使用「浪漫主義」一詞去定義18世紀末、19世紀初的所有文藝風格時，在許多風格的內涵不免顯得矛盾，而不得不將「浪漫主義」一詞的定義擴大，讓許多彼此並不類似的風格都可以在「浪漫主義」的放大鏡下審視一番，目的不外是更廣泛地瞭解那個時代的思想和精神。

　　富斯利的藝術不但和他同時期的藝術家大不相同，也和從前的藝術有很大的差異。他作品中充滿神秘感、誘惑力和象徵性，也被一些藝術史家視為浪漫主義的精神。

　　富斯利原來是學文學的，對於莎士比亞的文學非常著迷，因而到了倫敦。1770年，三十七歲的富斯利到羅馬觀摩藝術，學習古希臘、羅馬以及米開朗基羅的藝術。在義大利幾年的時光，讓富斯利發展出他獨特的藝術語言。他將莎士比亞的作品、但丁等中古文學轉化成為繪畫。富斯利的作品令人聯想到莎士比亞的《仲夏夜之夢》，變形的人、獸及昆蟲、植物互相結合，有一種神秘、恐怖的效果和威脅的力量。這是因為富斯利的作品投射了人們的潛意識，把人們隱藏在內心的七情六慾洩露出來。

　　我們曾經看過兩位將情慾表達出來的藝術家，一是布許（圖36），一是魯本斯（圖47），但是他們三人的表達方式截然不同。布許視人類的情慾是罪惡，因而將害怕以矛盾的造型表達出來，害怕地獄的嚴刑峻罰。在魯本斯巴洛克風格的畫中，情慾的表達是自由奔放的，但是卻是託附在希臘神話男戰士劫持女神的一幕，並讓視覺官能充分地享受女性豐盈、男性健碩的身體。

　　〈噩夢〉（圖65）是富斯利有別於布許、魯本斯表達情慾的作品，但也同時傳達出恐懼的氣氛。它來自人們對於自己慾望的無知的害怕，因為慾望常是隱藏在潛意識裡，我們在日常生活中無法知道，有時這些慾望會在夢裡洩露出來。心理學的研究聲稱，舉凡人類都有偷窺的慾望。偷窺可以看見別人的隱私，同時不洩露自己的身分，但是偷窺者同時知道這種行為

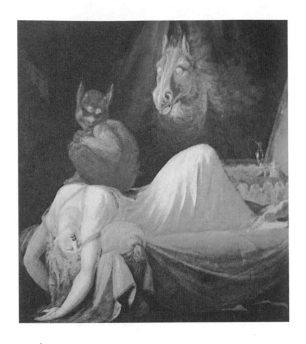

圖65：富斯利，〈噩夢〉，1782，76.2×63.5公分，法蘭克福哥德博物館

畫面是由一個昏倒的女子、坐在她床邊的怪獸以及從窗簾探出頭的白馬所組成的，怪獸和昏倒的女人之間有一種緊張的渴望和被渴望的關係，白馬則象徵情慾。富斯利不用寫實的手法，而是將形體扭曲，他的筆觸也留在畫面上。沒有清楚的輪廓，使得畫面像是夢境裡朦朧的效果，並且有不確定、不安的感覺。也許從富斯利和艾爾格雷考、布許及安格爾的比較，我們可以瞭解技法和效果的關係。扭曲、模糊、粗獷的筆觸和清晰、比例精準、光滑的質感所製造的效果是多麼的不同。

是不道德的。慾望和罪惡感的混合，成為一種矛盾的情緒，就是富斯利在〈噩夢〉中所隱含的訊息。而富斯利運用了象徵的手法，更能將他的訊息隱藏在象徵的「密碼」中。

11—2—3　佛列德利

佛列德利（Casper David Friedrich, 1774-1840）是德國浪漫主義畫家，他關心的題材不但和傳統不同，也和同時期的其他藝術流派有異。一方面因為佛列德利對於大自然的觀念和浪漫主義回歸自然的中心思想相仿，另一方面則是因為佛列德利認為大自然是蘊含意義、有象徵意涵的，因而可以算是浪漫主義。

佛列德利喜歡旅遊於自然區域，他旅遊波羅的海的經驗和德國中部哈茲山的風景是他的靈感來源。佛列德利不但熱愛大自然，同時認為自然風景是造物者神奇的作品，熱愛自然是對造物者的崇敬。他認為風景畫可以將他的熱愛和崇敬表達出來，也就是以象徵的方式表達他的崇敬。佛列德利認為大自然是崇高的，不屬於人類的，山是上帝的象徵，岩石是謙卑的象徵，松樹的形象象徵信仰力量的集中。在這種觀念下，佛列德利的風景畫都是經過他的特意安排的。例如他常有前景較晦暗、遠景光亮的構圖，以象徵苦難謙卑的此生及光明的來生。因為佛列德利的風景作品是安排過的，具有象徵性的，所以儘管他畫的是大自然，卻不屬於加入人為意念及構思的自然主義。即使我們不接受佛列德利的象徵內涵，也會對他的作品留下深刻的印象。

　　和貝里尼（圖32）及哥恩（圖51）的風景畫相比較，三人各有不同的風格和企圖。哥恩的作品傾向自然、不造作的風景描寫，貝里尼和佛列德利則各有宗教上的隱喻。貝里尼的風景畫有厚重的效果，佛列德利的畫面則力求一目了然，並且以簡單卻強有力的構圖，讓人第一眼就留下深刻印象。

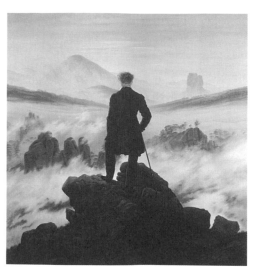

圖66：佛列德利，〈霧景中海岸上的漫遊者〉，1818，94.8×74.8公分，漢堡市立美術館

這幅作品是戲劇性的安排，它像是現代的電影海報，簡單的構圖有如攝影棚裡特意安排出來的。攝影棚裡常用大幅的風景圖片當背景，人站在佈景前面，拍出像在實景中的效果。在攝影技術還未發明以前，佛列德利已經有了這種戲劇性的構思，並且畫得很像是攝影機瞬間取景、按下快門的感覺。

11—2—4 透納

透納（Joseph Mallord William Turner, 1775-1851）是英國的浪漫主義畫家，和佛列德利一樣，以畫風景為主。透納改變了人們對於風景畫的鑑賞態度，因為從透納的風景畫之後，我們不說「畫如風景」，而是說「風景如畫」了。

透納是早慧型的畫家，小時候就表現出繪畫的天賦，並且畫地形圖。十四歲進入皇家藝術學院，十五歲就有了第一次展覽。透納進入英國皇家藝術學院後成為成功的藝術家，原先他的風景畫還是以古典神話為題材；之後透納首次離開英國到歐陸旅遊，經歷了阿爾卑斯山的雄偉，在巴黎見識了拿破崙收藏的奇珍異寶和藝術品，眼界大開。回到英國後，透納將他對自然的經驗直接投入畫中，而不再藉著神話為題材。

透納和佛列德利一樣，認為自然的意志超越人類的意志，人類是無法抗拒自然的，因此他的畫常帶有一種世界末日的氣氛。1819年透納再度來到歐陸，拜訪了義大利，從義大利的藝術學得了熱情活潑的色彩，因而專注於色彩與光線的關係。他的研究形成了許多非具象的作品，如大自然裡的顏色，如火燄般的晚霞或暴風雨等。

透納擔任英國皇家藝術學院的教授之後，對於藝術理論產生興趣，特別是對於德國詩人歌德（J. V. Goethe）的顏色理論有所心得。歌德曾說黃色和橘黃色是熱情的顏色，使人溫暖、快樂。透納的風景畫的確常常是全畫面以黃色為主，他溫暖、熱情奔放的畫面證實了歌德的理論。透納用顏色做實驗，因此他的作品愈來愈抽象，讓畫面剩下顏色的力量。有些人認為透納是抽象畫的先聲，或是印象派的始祖。人們形容透納的繪畫是寫實主義的靈感、浪漫主義的氣質。

在我們提到浪漫主義的集大成者德拉克洛瓦之前，我們再將浪漫主義這個包涵多種面貌、涵意廣泛的派別做個整合，以便更清楚理解浪漫主義

圖67：透納，〈暴風雪〉，1844，91×122公分，倫敦泰德畫廊

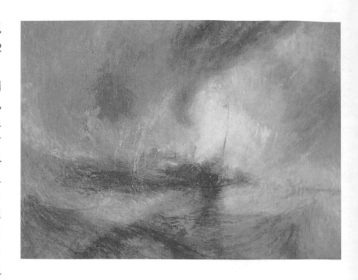

整個畫面是黃色的調子，是一艘捲在暴風雪中的船隻。透納並不是用「敘述」的方式描寫船隻如何被捲起的樣子。暴風雪是不可描述的，透納用迅速飛濺的筆觸、螺旋狀的方向，製造出畫面奔放、緊張的力量。我們可以想像透納一定不是坐在畫布前面，一筆一筆仔細地描繪出暴風雪的一幕，而是用迅速的筆觸、拍擊和揮灑。透納把自己身體的力量轉化在創作過程上，表達出他對暴風雪的印象。

從〈暴風雪〉一畫我們知道，繪畫可以是表達「看到」的事物，可以表達「想像」的事物，也可以表達感受到的事。

藝術理論

藝術理論是文藝復興時期才形成的人文科學，範圍涵蓋藝術品的特色、流派的歸類及定義，內容包括藝術史、美學。藝術史研究的是藝術品之間的前後關係及同異、藝術家的生平及藝術品與時代的關係等。美學則專注於視覺上的形式、風格（例如平衡、對稱、和諧、詭異、怪誕、荒謬、扭曲）、技法以及人的感受等問題。

藝術理論成為專門的知識是近百年在歐美形成的研究風氣。中古時代開始有零散的記錄，中古時代以前、希臘、羅馬的藝術史都是推斷的。

有系統的藝術史是文藝復興時期才開始的。15世紀才開始有人搜集資料，成為藝術史的基礎。16世紀義大利人瓦薩利（G. Vasari）全面性地整理史料，建立了第一個正式的藝術史規模。他的藝術史成了日後的藝術史模型。在寫藝術史時，人們得同時考慮這些作品所處的環境、社會的發展、物質環境及材料的條件等問題。

18世紀後半期藝術理論成為專業的學術，並且有藝術雜誌、藝術家字典的編錄出版，這已經是浪漫主義藝術出現以後的事了。藝術理論在這個時候包含藝術史、考證、風格比較以及藝術評論等內容，也在大學裡形成獨立的科系，並且與其他相關科系如哲學、歷史及文學等人文科學學系互為參考。

的意思。

　　浪漫主義是緬懷古典風格的、懷舊的：例如大衛及安格爾，他們代表浪漫主義的古典面貌，繼承古希臘、羅馬的美感，用以表達他們當時的生活、時代及事件。浪漫主義是抒發感情、寄寓涵意的：例如大衛將馬拉特塑造成一個英雄、一個烈士，以表達他對於法國大革命以及對這位革命領袖的景仰和敬佩。又例如哥雅用戰爭、革命及屠殺的場面抒發他悲天憫人的情懷，用怪獸表達偏執的宗教狂熱對人們的威脅，用巨人表達恐懼與孤獨。浪漫主義是象徵性的、神秘的、寓涵不可言喻的事物、情感和慾望：例如富斯利的夢境景象和佛列德利具象徵符號的山水花木。

　　這樣說來，浪漫主義的特點是以人為中心的，強調人類主觀的感受，一草一木是透過人的感受而存在的。浪漫主義是強調創作者的感受，讓我們透過作品知道創作者所欲表達的是什麼。

11－2－5　德拉克洛瓦

　　德拉克洛瓦（Eugene Delacroix, 1798-1863）是法國的浪漫主義畫家，他和拉斐爾一樣，與其說是被歸類進一個畫派，不如說他們的藝術是定義這些派別的重要指標。拉斐爾的藝術是藝術史家定義文藝復興時期人文主義藝術的重要參考（參見6-4-3），德拉克洛瓦的藝術則是藝術史家定義什麼是浪漫主義繪畫的重要指標。

　　德拉克洛瓦出身富裕之家，這對於他的藝術創作很重要，因為他不必為了錢畫畫，所以他可以當一個自由畫家，不必接受別人的委託，而可以畫感動他的題材和故事。德拉克洛瓦在1824年旅遊英國，認識了莎士比亞的文學，莎士比亞文學的豐富情感和幻想力觸發了德拉克洛瓦創作的靈感。德拉克洛瓦曾經以歌德的《浮士德》為題材做版畫，受到歌德的讚美。1830年德拉克洛瓦回到法國，成為法國知識界的領導人物，與文藝界

人士如蕭邦、喬治桑等為友，並為他們畫肖像畫。

〈奧菲莉亞之死〉（圖68）是德拉克洛瓦根據莎士比亞的《哈姆雷特》所畫的。故事是中古時期丹麥王子哈姆雷特的母后不貞，與情人聯手毒死國王，伺機篡位。哈姆雷特為了偵伺兩人的陰謀而佯裝瘋癲，他拒絕了奧菲莉亞的愛情，讓奧菲莉亞非常痛苦而投河自盡。這個悲劇感動了德拉克洛瓦，因此以奧菲莉亞之死為題材畫下這一幕。

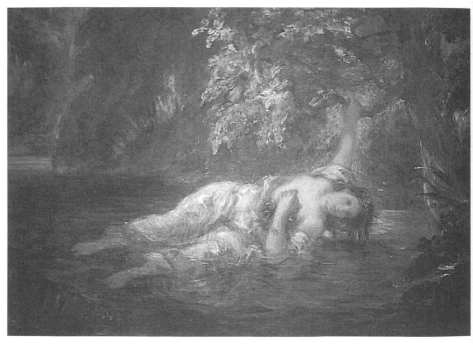

圖68：德拉克洛瓦，〈奧菲莉亞之死〉，1853，23×30.5公分，巴黎羅浮宮
德拉克洛瓦的風格和筆觸與大衛、安格爾完全不同，富動態的凌亂筆觸將德拉克洛瓦的感情透露出來。這個題材表現了德拉克洛瓦的美感手法——用淒美的悲劇故事、美麗的奧菲莉亞來美化死亡、減輕死亡帶來的痛苦和憂傷。

德拉克洛瓦曾經旅遊北非，北非充沛的陽光幫助德拉克洛瓦在色彩運用上更加熱情奔放。對於歷史、神話及宗教文學的研究加上色彩方面的心

得，讓德拉克洛瓦在題材上更加豐富、表達上更是遊刃有餘。人們形容他的繪畫是「畫中的史詩」。

〈自由女神領導革命〉（圖69）就是一個「畫中的史詩」。1830年歐洲發生了許多成功或不成功的民主革命。德拉克洛瓦站在平民的一方，他認為自己可以不上戰場仍然奉獻於祖國，也就是透過藝術創作表達他對革命的忠誠及奉獻。

德拉克洛瓦並不是記錄革命的戰爭場面，不像哥雅（圖63）用寫實、批判的方法描寫戰爭的殺戮場面，而是用古典神話及寓言般的方式表達革命，也就是將革命的精神「擬人化」。

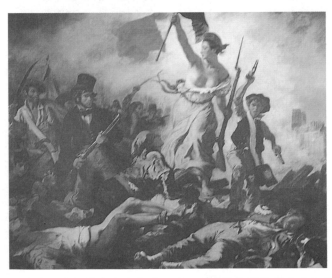

圖69：德拉克洛瓦，〈自由女神領導革命〉，260×325公分，巴黎羅浮宮

自由女神取材自希臘神話，在畫面中間，一隻手高舉著法國國旗、另一隻手握槍。以希臘神話為題材的魯本斯（圖47）是所有藝術家的典範。德拉克洛瓦的自由女神令人聯想到魯本斯豐腴的女神。一方面用女神袒露的胸部象徵豐腴多產、象徵革命會有成果；另一方面讓女神配戴法國大革命時期的軟帽，將自由女神與法國大革命的自由、平等、博愛精神聯繫在一起，成為1830年革命精神的延續。在畫面左邊，穿戴正式並著大禮帽的男人是德拉克洛瓦自己，用以表示他的創作就是他參加革命的方式。舉旗的自由女神在正中間，類似拉斐爾（圖30）的三角形構圖。藉以提昇自由女神超越的角色。德拉克洛瓦同時採用了類似卡拉瓦喬的明暗對比技法，因而他的作品也有舞臺佈景、燈光的效果，甚至更富動態感。

德拉克洛瓦是產量非常豐富的畫家,計有超過八百幅的大幅作品(2.2公尺)以及超過六千件的速描手稿。另外還有他閱讀藝術理論的心得手稿及日記。在他的日記中,他呼籲藝術家應創造不朽的美的典範,並且以熱情和想像力表達藝術家獨有的經驗。德拉克洛瓦是19世紀末最有影響力的畫家,影響所有學院派、沙龍藝術的方向,而即使是不受他影響的印象派畫家,也對於德拉克洛瓦的藝術無限景仰及敬佩。

「學院派」

「學院派」(academic)一字源自於古希臘,在雅典附近有一處柏拉圖和其他哲學家聚集討論的地方,並且形成一個思想的系統,因此繼承有系統的思想使之延續的方式被稱為學院或學派。它是我們現在稱的學院、專業知識授受傳承的機構的起源。文藝復興時期學院變成固定式的機構。1494年達文西在義大利米蘭受命主持了一個學院,主要的任務是維護藝術品及傳授繪畫的技巧。1599年在羅馬有了第一個藝術學院,規模設備更周全,是後來藝術學院的雛型。第一個完備的藝術學院是法王路易十四在巴黎所設立的法國皇家藝術學院。

藝術展覽與藝術學院是連帶形成的。在有正式展覽之前,非正式的展覽形式出現在17世紀的荷蘭,當時貴族階級已經逐漸沒落,無法在宮廷中供養藝術家,反而是新興的中產階級才有購買藝術品的能力。這時的藝術家為了吸引注意力,而有了非正式的展覽,同時做為市場的拍賣會場。正式的展覽開始於17世紀巴黎皇家藝術學院的「沙龍展」(Salon)。這種展覽是官方組織的,只有藝術學院的成員才能參加,目的是在展現官方藝術的成就。隨著法國皇家藝術學院聲名的遠播,歐洲各城市也有藝術學院的成立和自己的展覽及競賽,而可參展的成員條件也愈來愈開放。在皇室的支持下,藝術學院的學生最主要的工作是為皇室作畫,皇室有權決定藝術的好壞。當時的藝術學院是以繼承傳統為職志,所以他們的繪畫精神是古典時期以來藝術精神的延續。學院派的藝術到了18、19世紀初可說是後繼有人,大衛、安格爾以及德拉克洛瓦都是箇中翹楚。

「沙龍展」維持了學院派師生的威望及工作機會,使學生有機會得到更多的作畫的委託,也維繫了官方審美標準的權威性。但是隨著時代的變遷,學院派的權威也隨之動搖,法國大革命使得皇家的權威消失,而藝術流派的多元化也威脅了從前皇家學院唯我獨尊的地位,學院派藝術家也逐漸失去從前的領導地位。中產階級不再服從任何權威,而是選擇自己的喜好和品味,藝術家也不再受官方審美標準的約束,文藝復興以來貴族階級藝術的時代隨之結束。後來繼承傳統畫風的學院派變得落伍、不創新,「學院派」反而成為貶抑的意思,用以指責藝術家墨守成規、沒有創造力。

德拉克洛瓦的熱情和安格爾的冷靜成為兩種對峙的繪畫風格，德拉克洛瓦影響了20世紀的野獸派及表現主義，並且算是學院派最後的大師。德拉克洛瓦之後，學院派的風格逐漸沉寂下去，其領導地位被興起的非學院派印象派所取代。

11—3　社會寫實主義：杜米埃

18世紀末、19世紀初的歐洲是一個動盪的時代，各處都處於革命、戰爭的風潮中。社會本身的變動劇烈，中產階級獲得勢力，王室貴族沒落，社會結構和從前的階層結構不同，宗教力量受到科學研究的挑戰，各教派之間也有所歧異。藝術的活動無法孤立於這些變動之外，藝術家自然也感受到了時代的脈動。藝術潮流和社會一樣四分五裂。文藝復興時代，藝術的流行可以從一個國家傳播到一個國家以至遍及全歐洲。到了19世紀末，各種派別同時出現，互相角逐，不但藝術家的題材、技法不同，同時也是出自藝術家所關心的事物不同。

19世紀後期所形成的「社會寫實」的文藝風潮並不是巧合的出現在這個動盪多變的時代。工業革命帶來了巨大的改變，交通的便利讓城市的範圍擴大，但是許多公共衛生的問題並沒有解決，路上到處可以見到髒亂的景象。大量的人潮從鄉村湧進城市尋找工作機會，奔波於途，找不到工作的人就沉淪在大城市的黑暗角落中。

社會寫實的文藝風格反映出這些角落裡的喜怒哀樂及社會上許多不公平的現象。杜米埃（Honoré Daumier, 1808-1879）是第一個以繪畫諷刺時事的藝術家，他的藝術在當時廣受喜愛，這也和大眾傳播媒體——報紙、新聞業的形成有很大的關係。

杜米埃是法國人，小時候隨家人遷居到歐洲第一大城——巴黎定居。杜米埃很小時就表現出藝術的天分，在巴黎自學成為畫家。杜米埃本來是

從學習傳統繪畫著手的，但後來他的興趣集中在素描和版畫上面。杜米埃為巴黎最受歡迎的雜誌《喧鬧》（"Le Charivari"）工作，發展出了諷刺漫畫的形式，成為有名的畫家，並且是19世紀最重要的社會諷刺藝術家。杜米埃的重要性在於他對社會現象尖銳的觀察，並且以漫畫形式諷而不刺地將許多荒謬的現象表達出來。杜米埃經歷了巴黎社會階層的流動，他的主題總是圍繞在人物的描寫，街上路人、火車裡表情麻木的乘客、各行各業的各種醜相、大城市裡的眾生相和道盡喜怒哀樂的各種臉孔。

杜米埃和卡拉瓦喬（圖45、圖46）及布魯克爾（圖41）的寫實不盡相同。卡拉瓦喬的寫實在於視覺上的逼真與造型上的親切感，而讓觀眾覺得像是發生在周遭的事情。布魯克爾的寫實是敘述式的，不誇張也不美化地在畫面中講出一個農村故事般的寫實。杜米埃的寫實則是用誇張的繪畫技法，記述了反映當時真實社會現象的事件。他誇張、扭曲的造型，加強了嘲諷的效果。

杜米埃的藝術在技法上、內容和創作的目的都和傳統以來的藝術不同。一方面是他戲謔嘲諷的風格突破傳統，讓人耳目一新；另方面他的藝術像是對當時社會的診斷書，道破了許多社會的病徵。

杜米埃的藝術受到浪漫主義藝術家的景仰，甚至德拉克洛瓦及米勒都崇拜杜米埃的藝術。然而杜米埃的生活並不富裕，晚年幾乎瀕臨潦倒破產邊緣，要靠其他的藝術家支援他的生活，死前也幾乎失明。

杜米埃開創了政治漫畫的路線，讓藝術多了一個表達的管道，繪畫可以成為評論時事的媒材，對於現代生活、公共輿論的意義非同小可。而杜米埃流暢、隨興的筆觸，扭曲的人物、表情和肢體，對於法國印象派畫家如馬內（Édouard Manet）及梵谷（Van Gogh）都有影響，甚至到後來的野獸派及表現主義。

杜米埃的作品多刊載在報章雜誌上，數量非常多，大約有五千五百幅

圖70：杜米埃，〈律師與檢察官〉，登於《喧鬧》，1845年10月13日

〈律師與檢察官〉是在雜誌上出現的諷刺漫畫，律師和檢察官互相開玩笑說：「真有趣，我們的辯護詞可以借來借去，今天我用你上個禮拜的辯護詞，下個禮拜你可以用我以前的辯護詞。」杜米埃認為當時的檢察官和律師沒有認真地研究法律的條文，並不把當事人的權益當成一回事，不論什麼官司都用同一套辯護詞。這幅漫畫刊出的時候正是拿破崙第一共和的時代，人們渴望民主、社會正義和公平。

作品。

　　報章雜誌等大眾媒體的形成對社會生活有重要的影響力，讓人一目了然的漫畫更有提醒、警戒及啟蒙的功用，影響力及效果往往比文字快。杜米埃的作品讓人聯想到霍加斯的〈伯爵夫人的早宴〉（圖59）。

　　霍加斯沿用了傳統的繪畫技法，並且用洛可可精緻輕盈和裝飾性的風格，但是以扭曲的人物表情達到漫畫戲謔嘲諷的效果。霍加斯的技法雖然傳統，但題材上已經有顛覆舊價值的功能。杜米埃的題材圍繞在升斗小民身上，不適用洛可可的精緻風格，較適合流暢率性的線條和筆觸。另外報紙都是單色印刷，也不適用精細的筆觸，所以杜米埃的作品大多是鉛筆素描及蝕刻版畫，以配合報章雜誌的出版。

　　杜米埃的藝術是現在政治漫畫的濫觴，但是杜米埃的藝術地位和今天的政治漫畫家有些不同。現在政治漫畫家的社會評論在輿論界非常重要，

但是在藝術史裡往往名不見經傳；杜米埃的漫畫卻由於他的傳統訓練，而有獨特的線條、構圖和畫面的張力，因而也有獨立於他的評論訴求之外的藝術價值。

11—4　自然主義：米勒

　　寫實主義中，除了社會寫實外，還有自然的寫實風格。自然主義顧名思義是追求回歸自然，不矯揉造作、摒棄裝飾效果的風格。

　　自然主義雖然常以戶外風景為題材，卻與佛列德利和透納有象徵意涵的風景畫不同。自然主義所提倡的是忠於自然風景原有的純樸面貌，而不假藉人類賦予的意義於內。自然主義在風格上較偏於寫實主義，也就是不美化自然事物，也不強加藝術家個人的意志和對於自然作人為的詮釋。

　　米勒（Jean-François Millet, 1814-1875）就是自然主義畫家的代表。米勒是法國人，出身農家，後來到了巴黎，受到浪漫主義主張親近自然、回歸自然，並提倡人類應多直接體驗自然的影響。這種反璞歸真的主張，是一些文藝人士對當時迅速改變人類生活的工業文明及大都會生活的反動，他們聚集在巴黎附近的一個農村巴比松（Barbizon），過著懷舊的鄉村田園生活並且交換他們的思想，而形成了巴比松派。米勒也加入了這個行列，來到巴比松創作，畫題圍繞在農村裡勞動的人們和田園的景物。

　　〈拾穗〉（圖71）是米勒1857年的作品，描繪了空曠的田地在收割後的景象及三農婦在田中拾穗的姿態。

　　米勒的自然寫實風格呈現在我們面前的，有一種「人在圖畫」中的親切感。相較於同樣以工作中的人為題材的范梅爾〈拿牛奶罐的侍女〉（圖56），范梅爾將侍女塑造成如雕塑般的姿勢，光線及色彩安排使得畫面中充滿流動的氣氛，並且有精緻、抒情的效果；〈拾穗〉中工作的農婦卻沒有詩情畫意的感覺。米勒小心地安排三個拾穗農婦的位置和姿勢，三個各

圖71：米勒，〈拾穗〉，1857，83.5×111公分，巴黎奧塞美術館
三個農婦站在畫面中間為前景，所占畫面的比例雖然並不大，卻顯得與自然融合為一體。米勒用非常簡單、廣闊的遠景來突顯農婦的形體。

自不同的姿勢透露出這個工作的辛苦。米勒沒有美化工作中的人，甚至沒有畫出他們的臉。〈拾穗〉也並不像布魯克爾〈農村婚禮〉（圖41）那般具有強烈的敘述性，也就是說，沒有「說故事」的感覺。〈農村婚禮〉像是從一場喧騰熱鬧的婚禮中，用攝影機拍下其中五分鐘的過程；〈拾穗〉則像是電影畫面停格的一幕。

　　米勒是繼承荷蘭畫家之後，再度以工作中的人物當作創作主題的藝術家。在米勒創作〈拾穗〉的時期，歐洲已經處於工業革命的鉅變中，人們的生活大幅改變，鄉村人口湧向城市，田園農事也逐漸由機械所取代。米勒的作品讓面臨時代變動的人們回憶從前的生活，成為懷舊的藝術品。因

此在米勒死前，他已經成為全世界最有名的畫家之一。米勒的畫面是用很小的點狀筆觸所構成，有肌理的質感，並且有光線變化的效果，影響了後來印象派畫家的用筆和題材，梵谷的題材就受到米勒的影響。

第12章　印象派的繪畫

從藝術史的角度看來，印象派在許多方面都可以算是革命性的藝術派別。印象派藝術是反學院（參見11-2-5學院派）、反傳統的；印象派藝術是反映時代的，是大城市的藝術；印象派藝術是主觀的，表現藝術家個人感官印象的藝術。前面我們曾經介紹學院派藝術的歷史和重要性，它代表了所謂官方、正統藝術數百年，並且每年都有沙龍展以展示成果並捍衛傳統。法國皇家藝術學院的教授們有權力篩選沙龍參展的作品，並且還要評審授獎。透過沙龍展及獎牌的制度，傳統藝術得以受到重視而保存下來。但是因為皇家學院從文藝復興以來，繼承了文藝復興、巴洛克以至洛可可的藝術風格，以及古典主義和最後的浪漫主義風格，變得過於偏向宮廷貴族氣息，加上制度的一成不變，難免流於守舊。到了19世紀末，已經完全和鉅變中的現實社會脫了節。

1863年，沙龍展拒絕了三萬四千幅作品，造成很大的騷動，政府飽受嚴厲的批評。為了瞭解狀況並鎮壓輿論，皇帝拿破崙三世只好親臨展覽。但是他自己也無法分辨哪些作品入選，哪些作品落選。為了安撫落選的藝術家，落選的作品被安排成另一個展覽，並在開幕當天就吸引了七千名觀眾。這個事件顯示了當時沙龍展及學院派藝術與當時大眾的期望有很大的落差。

傳統的繪畫風格技法並非一無可取，皇家藝術學院企圖保存的是優美的構圖、流暢的線條、精緻的質感。學院教育特重素描、人體比例、骨骼和肌肉的精確描寫，因為這是文藝復興以來的文化遺產。但是以官方的力量維繫這個傳統的方式，不符合當時歐洲的社會生活和價值。印象派的藝術家認為以官方力量維繫傳統是對藝術市場、評論的一種壟斷、獨裁的方式，在那個各種畫派蓬勃齊發的時代，藝術是無法有固定標準的，更不會有官方的標準。

「印象派」一詞的來源和許多其他藝術風格如「哥德式」、「巴洛克」

一樣，是「弄拙成巧」的名稱。1874年幾位反傳統藝術家在攝影師納達（F. Nadar）的工作室舉辦了一項展覽，他們自稱為：「無名藝術家、畫家、雕刻家、版畫家協會」，展覽中有一幅作品很不尋常，它的標題也很標新立異——〈日出印象〉，是莫內的作品。從前繪畫的標題往往是記敘性、說明性的，例如〈伯爵夫人的早宴〉（圖59）、〈自由女神領導革命〉（圖69）或〈不相信的湯瑪士〉（圖46）等。〈日出印象〉題如其畫，是沒有故事的，而且也不是以詩意的話題引誘觀眾變得多愁善感。畫本身和畫題是一致的，只是表達個印象而已。

對這些藝術不以為然的人稱這些藝術家為「印象派」，不無嘲諷的意味。他們的藝術被保守人士批評為馬虎、草率的藝術，但也有支持、鼓勵他們的聲音。藝術評論家杜瑞（T. Duret）在一篇評論文章中寫道：「莫內成功地將風景中短暫的一瞥記錄下來。他的畫筆將風景給人瞬息萬變的印象、氣氛，栩栩如生地表達出來。他的作品的確將印象傳達了出來。」從此以後，這些藝術家就得了「印象派」之名。

印象派的特色是表達印象，注重氣氛及事物的表象，不計較事物的內涵，他們最關心的繪畫問題是光線的變化以及予人的感受。

12—1　藝術首都巴黎

印象派藝術是以巴黎為中心形成的藝術，而印象派的形成讓巴黎成為世界藝術的首要之都，引領世界藝壇近百年，直到第二次世界大戰時期。當巴黎成為世界大都會時，許多衛生、消防及治安的設備，還不敷城市的需求，在人口迅速膨脹的壓力下造成嚴重的問題。1860年左右，巴黎開始實施擴建及現代化的工程，將巴黎建設成規模龐大、交通順暢的現代化都會。在日夜車水馬龍、人潮穿梭的巴黎市街上，每個孤獨的行人像是投入人海中，在瞬息萬變的都市生活裡被陌生的人潮衝擊。當時的都市生活給

人的世界觀是一個多變的、難以掌握、捕捉的世界，一切都是流動的。藝術家們也置身在這個善變的城市，他們對於從前藝術家所執著的「永恆不朽的藝術」不感興趣，他們所要的是捕捉那些無數個瞬間裡的一瞬間。

在當時巴黎的文藝界流行著一種生活方式：文藝人士在路上閒蕩，在馬路上看玻璃櫥窗，在露天咖啡雅座與人閒聊，晚上在酒吧中和人調情。文學家波特萊爾便以閒蕩公子（flâneur）一字來形容這些遊手好閒，但是有品味、氣質斯文，衣著講究、受過文化薰陶的人。波特萊爾說閒蕩公子是城市的觀察者，他們像是微服出巡的王公貴人一樣，享受匿名的感覺，看盡眾生百態。而這正是許多印象派藝術家的生活，他們在巴黎的街道上穿梭，在塞納河畔散步，尋找靈感，尋找形形色色的面孔和表情，記錄大都會裡的匆忙和冷漠。

印象派藝術家也時常聚集在咖啡館裡討論藝術，交換心得。這些藝術家常常是在瑞士學院認識的。這個學院其實不是正式的藝術學院，而是一個畫室，由藝術家合資邀請老師和模特兒。瑞士學院逐漸形成重要性，和當時隸屬於皇家學院的美術學校實力相當，甚至取代了皇家學院的重要性。而藝術家們聚集的葛布瓦咖啡館（Café Guerbois），也隨著印象派的成功而成為具歷史性的咖啡館。

12—2　印象派的特色

印象派的特色之一是他們的寫生方式。印象派畫家常常在戶外寫生，他們不將人物和風景獨立開來，公園裡散步的人、舞會中跳舞的人、酒吧裡喝酒的客人、塞納河上過往的船隻和乘客、路上的人群和馬車等都是題材。印象派藝術家開發了許多史無前例的畫題，他們在尋找題材和取角上非常自由；而且因為他們的動機是在表達光線、氣氛的影響，無論哪個荒涼的角落都成為有趣的畫題。如此一來，印象派提昇了風景畫的地位。

印象派最重要的特色是對於光線的表達方式。光線的表達以及光與影的分配是藝術家向來努力尋求突破的重點。卡拉瓦喬（參見8-1）、委拉斯奎茲（參見8-2-2）、范梅爾（參見9-3）、德拉克洛瓦（參見11-2-5）等藝術家，都力求光線變化的創新和真實感。在陽光充足的巴黎，印象派藝術家的主題就是光線本身。值得一提的是，光學對於光線分析的發現以及攝影技術的發展，雖然不是導致印象派藝術產生的原因，但是兩者對印象派的方向確實有所影響。

12—2—1　光學的發現

約在印象派產生的同時，有兩位科學家——本生（R. W. Bunsen）和基爾霍夫（G. R. Kirchoff）發明了分光鏡。在此之前三稜鏡和偏光器的發明，已經是很轟動的科學事件了。分光鏡讓光線分析成七種顏色的光線。科學家相信顏色是來自光線的，並且有位化學家謝弗勒（E. Chevreul）開始研究光線與顏色、顏色與顏色之間的關係。謝弗勒擔任巴黎織錦工廠的染色部門主任，他將不同顏色的線串在一起織布，產生混色的效果，而發現了對比色、混色的關係。例如紅色的對比色（或互補色）是綠色，綠色和紅色的混色形成紅色和綠色的陰影色。陰影色不是黑色。而紅色線和藍色線織在一起，產生紫色；但是仔細看，藍色和紅色是個別存在的。由這個發現，我們可以推斷繪畫的用色亦同，畫家不必在調色盤上調出紫色，而可用新鮮、純粹的細小藍色筆觸和紅色筆觸直接點上畫布。從近距離看是藍色和紅色的細點，從遠處看是紫色。這個繪畫技法讓畫的表面有閃爍的效果，畫面更活潑，更能表達千變萬化的光與影的關係。

印象派畫家觀察了顏色之間互相反映的關係。當一個紅色的蘋果放在黃色的桌布上，紅色會反映在黃布上，而黃布也會反映在蘋果上。這個觀察以及對於光與影的認識，幫助印象派的畫家用光與色表達物體之間的關

係，而不必像從前的藝術家借助清楚的輪
廓線，而是從光與影的關係表達三度空
間。

印象派畫家對於表達光、影的興趣比
畫題內容的興趣濃厚。這是非常革命性
的，因為藝術家們放棄了傳統神話、聖人
和英雄的題材，不關心題材的意義或景物
的象徵性，也不在畫面中製造敘述性。他
們所表達的就是我們眼睛所看到的。但是
並不是所有人都接受印象派的藝術。1874
年印象派展出時，攻擊和支持的聲浪都
有。批評的意見是：「用色太有侵略性，
將物體和人物扭曲。」一位印象派藝術家
雷諾瓦用很簡單的筆觸代表遠方的跳舞
者，被形容為「棉花做的腿」，或像「用黑
色的舌頭鞭打出來的」。這種語氣刻薄的評
論，讓畫商及藝術贊助者卻步。這個獨立
的藝術團體：「無名藝術家、畫家、雕刻
家、版畫家協會」面臨解散的命運。然而
他們卻贏得了相當多的注意力，鼓勵了後
繼藝術家繼續在光影與色彩之間冒險。這
次展覽之後的十二年之內，印象派藝術家
又密集地舉辦了幾次展覽。

12—2—2　攝影技術

攝影技術的發明和普及對於印象派的技巧和題材都有影響。在介紹17世紀荷蘭的藝術時，我們曾經提到畫家借助第一代攝影機：暗箱的輔助，以完成較精確的構圖。一直到印象派，畫家都借助攝影機來構圖。早期的攝影機所拍出來的照片質地粗糙，感光效果有如光暈，一位藝術家認為這種朦朧的效果頗具美感，因而也在畫布上製造光暈的效果。

當攝影技術普及之後，許多原本是畫家的工作都被攝影機所取代了，如風景、肖像和有紀念性質的事件。當時有些人害怕攝影技術會讓繪畫變成多餘的技術，也有些人認為攝影只是複製、抄襲，沒有藝術的價值。但是後來的發展證明了繪畫與攝影的可能性是無限的。攝影的迅速、傳真和可複製的特性，的確可以淘汰一些繪畫方式，但是也激發藝術家在表達方式上的嘗試和突破。印象派的藝術家發展出攝影不能取代的風格和技巧。他們的調色方式、筆觸、在畫布上製造的肌理和質感、特殊的構圖方式，都有別於照片的特性。同時攝影的取景、快門攝下任何鏡頭的特性，也促使藝術家轉移到與攝影有別的新題材。當攝影和印刷技術可以量產藝術時，人們就開始注重真跡，講究真實性、歷史性和不可複製的價值。當我們在美術館裡看到藝術愛好者蜂擁在名畫前，應該可以了解這種「真跡崇拜」的心態。

12—2—3　主觀的藝術

印象派是個人的、主觀的藝術。印象派既是以表達印象為題，就意味著藝術家個人的感官所感受到的印象，所以它打破了從前繪畫的真實感的標準。〈日出印象〉即是莫內自己的印象和記憶，就沒有「畫得像不像」的問題。而畫得好不好，則是每個觀眾個人的感受，沒有統一的標準。在印象派時期，哲學、社會學家孔德（A. Comte）提出「實證科學」，強調

個人感官經驗的重要性，認為世界上沒有絕對真實的事。每個人所認識的景和物都是個人的經驗，而個人經驗是人與人都不同的。這個觀念也影響了當時的藝術創作，強調、表達個人經驗、感官印象的事。不僅藝術家的創作是個人的表達方式，觀眾的喜好和接受程度也是自由心證，沒有客觀的好壞標準了。

藝術創作既然是訴諸個人的感受，藝術家本身再度成為藝術史、藝術評論者和藝術市場的中心話題。因為人們嘗試從藝術家的身上更進一步認識他們的藝術，例如是熱情或理智的藝術家；是浪漫還是保守的個性；有過哪些經歷等資訊，因此文藝復興時期的「天才崇拜」又再度出現。就像米開朗基羅一樣，他的生平故事被人津津樂道，以強調他不可一世的天才和增加這位天才的傳奇性。印象派的藝術家也常被形容為不被人了解的「天縱奇才」，特別是在這些藝術家結束了他們悲劇的一生後。我們將在接下來的章節裡讀到這些藝術家的個性、遭遇與他們的藝術的關係。

12—3 印象派藝術家

印象派藝術的時期是社會變異的時期，舊式重傳統穩定，以農業為主的社會結束，工業化的都會生活開始。這種轉變帶給藝術革命性的，突破傳統的動力。文藝界一方面是生氣蓬勃的，另一方面也是焦躁不安的。印象派的畫壇現象是藝術家的數量非常多，這些畫家多是法國人，但也有來自各國景仰巴黎藝壇盛況的「朝聖者」，在此接受其他藝術家的刺激，也在此綻放他們的光彩。

印象派的藝術家非常強調觀察自然、回歸自然，但是大部分的印象派藝術家是巴黎都會生活的駐足者，他們的畫題也常是巴黎市民生活、巴黎近郊的戶外活動、舞蹈、野餐等娛興。注重觀察光線的印象派強調寫生的重要性，所以藝術家們常擷取巴黎市的一景一物為題材，如露天咖啡雅

座、市集、塞納河上的遊人或陽臺上的市民等。

印象派的藝術家裡也有幾位倍受肯定與矚目的女藝術家，她們爭取接受藝術教育的機會，透過女性的角色開發新的畫題，爭取自由展覽的機會和藝評對女性平等的眼光等，對當時大幅侷限女性活動的社會而言具有重要的意義。女性藝術家一方面擺脫了傳統對女性角色的限制，另一方面證明了從事藝術創作的天分和可能性是不分性別的。歐洲傳統以來對於藝術家的想像總是脫離不了源自希臘的神話，創造者是男性的工作，女性則是帶來靈感的繆思（Muse）女神。女性在藝術、文學史裡是啟發靈感的、象徵溫柔母性的、象徵孕育萬物的豐饒大自然、象徵和平（圖69）以及象徵恒常不變的美的標準（圖61）。女性是被崇拜和美化的角色，但也是被動的角色。

到了印象派時期，女性藝術家的出現打破了男／女、主動／被動的對立格局。當時法國的正統藝術學院是不收女學生的，女性如果想接受藝術教育，只能在昂貴的私人學院上課或聘請私人老師。但是這些多是出身於中產階級家庭的女藝術家並不因此規避公共生活和輿論，她們也熱中社會政治的問題以及女權的平等。和風格特異的男藝術家一樣，女藝術家們也不可避免的會受到偏執藝評人的譏論，例如：「女性只適合小品，如廚房的杯碗瓢盆等題材。」或「她們頂多能做些針織工作，藝術是男性的工作，女性只屬於家庭和手工。」女性藝術家選擇這個行業受到的壓力比男性大，肯定也來得較遲疑。也有些女藝術家和同是藝術家的伴侶因為同行相嫉，感情因而疏淡的，或當女性藝文人士與男性同儕意見相左，據理力爭時，馬上被稱為「男人婆」。

為了突破女藝術家的困境，印象派的女藝術家成立了「女性藝術家聯盟」，每年並舉辦「女性沙龍展」。在她們突破傳統束縛的努力下，女性藝術家的成就得到正視與肯定，並且受邀與其他男性藝術家共同參展。

在來自不同社會階層、家庭環境以及來自不同國家、城市，不同個性、喜好的男性、女性藝術家的融合際會之下，印象派呈現出現代性、多元性的面貌。

12-3-1　馬內

出生於巴黎的馬內（Édouard Manet, 1832-1883）算不算印象派，在藝術史上沒有定論，但是他自認為是印象派，而且影響了大部分重要的晚輩印象派畫家。馬內的風格和技法中，傳統的色彩較濃厚，甚至有些安格爾的影子。但是在畫題的取材上，馬內可以算得上是顛覆分子，富有革命精神。馬內曾經展出一幅〈露天野餐〉，描寫在戶外野餐的男女，而一位仕女竟然是除了項鍊之外一絲不掛。馬內用這幅畫描寫當時巴黎郊區的某些場合聚集著中產階級和他們的放蕩生活。因為馬內覺得這是藝術家看到的現實生活，藝術不是像華竇（圖58）那般無關痛癢的高雅悠閒的表現。這幅現藏於巴黎羅浮宮的作品，當年在巴黎可惹過軒然大波的。

馬內出生富裕之家，父親是船商，希望他能繼承父業。十六歲那年馬內隨父親出海旅行。六個月的海上旅行讓馬內決心放棄父業，而決定畫畫。十八歲到二十四歲，馬內跟隨官方畫家庫提赫（T. Couture）習畫。在此期間，馬內旅遊荷蘭、奧地利、義大利及西班牙等地觀摩前代大師的作品。馬內特別受到西班牙藝術家的影響，其中又以哥雅及委拉斯奎茲的藝術影響最大。學畫期間，馬內每天早晨在畫室裡以實像模特兒練習，下午則到羅浮宮臨摹古畫，或是提香、德拉克洛瓦等人的作品。

德拉克洛瓦在當時是德高望重的學院派遺老，但是他有冷漠、不可親近的名聲（參見11-2-5）。馬內和同學普魯斯特曾經拜訪過德拉克洛瓦，卻得到與一般傳言不同的印象。德拉克洛瓦親自招待他們，雖然不是熱情款待，但兩人都覺得受到莫大禮遇。馬內認為德拉克洛瓦並非冷漠之人，而

是他的藝術理念是理性的。後來馬內具爭議性的藝術受到批評和斥責時，據說德拉克洛瓦惋惜自己因為太老了，無法再影響沙龍展的評審，而說：「我希望我能為他的藝術辯護。」

馬內雖然敬重、仰慕德拉克洛瓦，也臨摹他的畫，但絕不跟隨浪漫主義的方向，也不是沿襲學院教條的保守藝術家。馬內的老師雖然和學院派劃清界線，但是仍然走非常保守的創作方向。老師給學生非常大的空間發展個人的創作方式，但是畫風叛逆的馬內仍然超過老師所能容忍的尺度，兩人時常起爭議。馬內的老師是沙龍展的評審，但是他卻不支持自己這位桀驁不馴的學生。1859年，馬內以〈喝苦艾酒的醉漢〉參加沙龍展的評選，他的老師不但沒有投他一票，甚至主張拒絕這些作品。苦艾酒是很廉價的酒，但是酒精效果很強，影響神經系統，造成幻覺，甚至被認為會使人發瘋。當時的巴黎市街處處可以看到貧窮潦倒的人借酒澆愁。馬內的畫被學院派藝術家認為「傷風敗俗」，然而卻是藝術家以繪畫見證巴黎的社會生活。

馬內也是一位閒蕩公子，在巴黎最新潮、最講究的咖啡館之間閒晃，享受生活、懂得文學藝術、有教養、善於觀察各階層行業、形形色色巴黎人的紳士。馬內衣著光鮮，穿著西裝、大禮帽，手戴白手套，握手杖，就像波特萊爾所說的一副貴族微服出巡的模樣，帶著幾分闊少爺的氣質。馬內和文學家波特萊爾是朋友，波特萊爾比馬內大十一歲，當他的詩集《惡之華》出版時，也被人批評過傷風敗俗。波特萊爾和許多印象派畫家為友，他們也彼此互相影響。

馬內是一個很受爭議的藝術家，受爭議的是他將社會現實表露無遺的題材。他的作品〈馬克西米連的處決〉（圖72）反映出一個藝術家如何用藝術反映現實、批評時政。

〈馬克西米連的處決〉是關於墨西哥革命的作品。1860年墨西哥發生

革命，華拉斯（B. Juárez）推翻了米拉蒙（M. Miramón）將軍的政權成為總統，他拒絕承認墨西哥對法國、英國和西班牙所欠的債。1861年英、法、西三國聯合起來入侵墨西哥。英、西兩國隨即撤出墨西哥。然而野心勃勃的拿破崙三世卻另有計畫。1863年拿破崙三世接收墨西哥城，並且立奧地利的皇儲馬克西米連為墨西哥的傀儡國王，伺機將墨西哥變成法國的屬地。拿破崙三世的野心耗費了法國四萬名軍人，卻無法征服墨西哥。1867年法軍撤出墨西哥，結束這場徒勞無功的侵略野心，卻將傀儡國王馬克西米連遺棄在墨西哥。馬克西米連無法逃離墨西哥而被逮補，面臨被處決的命運。

槍決場面在前面哥雅的作品已經出現過（圖63），從題材的選擇我們可以知道它不是供人欣賞的藝術。哥雅對於西班牙王室的作為有所評議，對戰爭的屠殺無辜感觸良深，因而以屠殺為題材，以藝術為歷史作見證。馬內在西班牙時臨摹過哥雅及委拉斯奎茲的作品，認識哥雅這件以古鑑今的作品，因此以類似的構圖提醒人們這麼殘酷的處決是執政者的野心導致歷史重演的一幕。

馬內對於政治非常關心，而他和德拉克洛瓦不同的是，德拉克洛瓦不參加革命，而是把自己畫在革命的運動人群中（圖69）；馬內則曾經參與街頭示威。1851年法國境內不安，巴黎街頭引起騷動，導致屠殺，馬內和普魯斯特參加抗議而被逮捕到警察局裡拘禁了一夜。馬內對於野心勃勃且剛愎自用的拿破崙三世的獨裁政治有許多批評，畫了一系列的蝕刻版畫，包括撿破爛的人、乞丐和巴黎街頭無依無靠的流浪漢等題材，藉以批評拿破崙三世的統治。這些作品不久後被政府沒收。這個事件和哥雅的諷刺時政的版畫系列，後來遭到宗教裁判所的沒收是類似的。馬內必然是仿效哥雅耿直不阿的風範，即使他的作品的命運會和哥雅的作品一樣。

1870年普法戰爭爆發，也引爆了法國人對於拿破崙三世的憤怒，將他

圖72：馬內，〈馬克西米連的處決〉，1868-1869，252×302公分，曼汗市立美術館

馬內很明顯地引用了哥雅的〈1808年5月3日〉（圖63）起義者被射殺的構圖，執槍的軍人站在右側連成一排，被射殺的馬克西米連站在左邊，被槍的煙霧遮去一半。背景則有攀在牆上看槍決場面的群眾。馬內雖然沒有親自看到在墨西哥的處決場面，但是他用非常寫實的風格來描述，並將群眾當成見證人，畫進畫面中。這個寫實的風格給予馬內的作品一種客觀、中立的立場，與哥雅同情的立場有別。這幅作品是補過的。馬內死後，繼承他這幅作品的林霍夫（L. Leenhoff）為了讓畫多賣點錢，竟把畫截成數塊出售。而另一位印象派畫家竇加（E. Degas）挽救

推翻而成立第三共和，馬內加入普法戰爭的戰場捍衛祖國。普法戰爭後，法國內部因投降條件引起很大的衝突，1871年演變為街頭屠殺，戰爭和屠殺的場面對馬內有非常大的心理衝擊，並且有以此為題的作品，但馬內從此也陷入憂鬱沮喪的情緒中。

　　將馬內和他的典範——哥雅相比較，我們可以發現畫面中充滿恐懼的情緒。哥雅的畫中，被射殺的百姓的臉孔扭曲，恐懼流露在眼神中。馬內類似的構圖除了相當準確、寫實外，並沒有扭曲的造型，甚至帶些優雅的氣質。馬內的批評是冷靜的，幾乎只是將他自己的想像，用類似新聞照片的中立角色表達出來。

　　同樣是寫實批評，和霍加斯（圖59）比較，馬內的中立性更明顯。霍加斯將人物醜化，等於是用美、醜分別代表善、惡。但是馬內的處決場面卻是冷靜沉著的畫面，沒有美醜可以分辨。這麼一來，是非善惡的判決就

不是在藝術家的手中，而是在我們看畫的人手中，以及我們對馬內創作此畫動機的了解。

馬內究竟是不是印象派畫家的爭議點，在於他並不像大部分印象派畫家放棄黑色而用對比色混色畫出陰影。馬內仍使用黑色。另一方面馬內是在畫室裡完成他大部分的作品，而不是在室外觀察光線顏色的變化和寫生。他的畫面也不像許多印象派畫家由閃爍的色點組成。他被稱為印象派的原因是他自認為是印象派，與印象派畫家為友並一起展覽。他的藝術影響了比他年輕的畫家。

12—3—2　莫內

莫內（Claude Monet, 1840-1926）是印象派藝術最關鍵的畫家，也是最長壽的。「印象派」一詞即是從他參展的作品標題〈日出印象〉而來的。活到1926年的莫內，等於經歷了整個印象派從誕生、極盛到結束的階段。這時候歐洲已經出現過野獸派、立體派、表現主義及超現實主義等各種藝術流派。

1840年出生於商賈之家的莫內，後來隨家遷居到陽光充足的諾曼地半島上的港城哈佛爾。莫內小時候就表現出繪畫方面的天分。年輕時還靠畫漫畫賺錢。莫內在繪畫上很早熟，父母親並不反對他畫畫。而諾曼地半島的氣候、陽光也帶給莫內許多畫畫的靈感。莫內有一個阿姨在巴黎當業餘的漫畫家，在她的支持及鼓勵下，莫內來到巴黎尋找機會。剛開始莫內的父母還支付他在巴黎的生活費，後來他們發現停滯巴黎不歸的莫內並非如父母所願在國家藝術學院（原為皇家藝術學院，拿破崙三世改名為國家藝術學院）就讀，而是在非正式的私立瑞士學院學畫。莫內在巴黎過著相當揮霍的生活，常在酒店裡和其他藝術家碰面、消磨時間。失望的父母因而不再供應他的生活。1860年莫內收到軍隊召集令，本來他的兵役期是可以

花錢抵銷的，但莫內的父母和阿姨都不再願意在他身上花錢了，莫內只好入伍。莫內非常仰慕德拉克洛瓦，也因為德拉克洛瓦曾到過北非的阿爾及利亞，在那裡感受陽光，對畫面光影明暗的安排獲得許多經驗和啟發，莫內因而也選擇了到北非的部隊入伍。

莫內對德拉克洛瓦的仰慕可從一則軼聞看出。1863年德拉克洛瓦過世的那年，莫內還有幸親眼看到他畫畫，但是這並不是光彩的事。莫內有個朋友住在德拉克洛瓦畫室對面的樓房，可以窺視到他畫畫。傳說中德拉克洛瓦從來不在人面前動筆，都是連模特兒都走了以後才開始畫。雖然德拉克洛瓦的畫風對印象派畫家並無直接影響，但是為了一探大師風範，莫內和他的朋友偷看了德拉克洛瓦的工作情況。

北非的陽光變化的確對莫內有很大的影響，他得到許多觀察光線變化的機會。但不久後莫內得了貧血症，他的父母不得不花錢贖他回來。儘管如此，莫內的父母還是對他潦草的筆觸、粗糙的畫面非常懷疑，因為以前的畫家都不是這樣畫畫的。

1862年莫內到老師葛列爾（C. Gleyre）的畫室學畫，認識了後來也成為有名的印象派畫家的同學雷諾瓦，兩人變成好朋友，時常一起出外寫生。他們一起切磋琢磨，成為知己，同時也是因為老師並不喜歡他們兩人創新的技法，兩個叛逆的學生因此英雄惜英雄，自創風格。

莫內對於一切變動的事物都感興趣，他的畫題也非常廣泛，他開發了許多從前不曾出現的繪畫題材，如塞納河面上浮動的冰塊、融雪、煙霧等。莫內的筆觸是短線筆、適合表達河面倒影和粼粼波光，以及即將分解消散的東西。莫內對於以前傳統的繪畫構圖安排沒有興趣，他把一切看成是光線的變化。印象派畫家塞尚曾經說：「莫內只是一隻眼睛，但天啊！他是怎樣的一隻眼睛。」因為莫內把所有事物看成是光線造成的大氣變化，而不去追求質感和特徵，或物與物之間的關係。

莫內的生活起起落落。1866年他的父母又覺得他放縱無度，再度撤銷對他的財援。1870年普法戰爭爆發，民間消費停滯，莫內也在經濟上陷入絕境，甚至連畫布都買不起，又患眼疾，絕望的莫內甚至想自殺。在這一連串的挫折中，印象派的畫家仍然保持創作，所有的藝術家也都會固定聚集在葛布瓦咖啡館裡討論文藝。這間咖啡館離馬內的畫室很近，在這裡，藝術家的討論常常演變成火爆場面。

　　普法戰爭時，許多人乘船到英國避難。莫內反對拿破崙三世的政權，認為沒有必要為皇帝效忠，於是也放下家人跑到英國去。莫內在英國雖然身無分文，卻認識了透納（參見11-2-4）的風景畫，同時結識了一位對印象派非常重要的畫商杜朗—魯耶（P. Durand-Ruel），因為他看出印象派繪畫的潛力，成為許多印象派畫家的經紀人，並在普法戰爭後讓這些作品賣得相當高的價錢。杜朗—魯耶還打算為印象派畫家印製畫冊，卻不巧遇上了長達六年的經濟大蕭條，印象派的發展又受到打擊。

　　莫內仍然努力不懈地為印象派盡心，他的願望是為印象派辦展覽。1874年這個願望終於實現。參展的有三十九位藝術家的一百六十五件作品。莫內的〈日出印象〉標題成為我們使用「印象派」一詞的來源。

　　莫內非常積極提倡戶外寫生，他改變了從前畫家在畫室裡埋首創作的方式。為了可以寫生，莫內甚至為自己安排一條小船在塞納河中穿梭寫生，或請人來到船上當他的模特兒。莫內在創作上非常執著，即使天氣惡劣，他仍然揹著畫具出去寫生，有時他的太太、孩子得替他揹五、六張畫布。因為他總是在同一個地點觀察光線變化，同時畫五、六張畫。因為在戶外寫生時，油墨很容易乾掉，因此畫家常常需要用快筆觸，莫內的畫面就是以快筆完成的。他要掌握的是他在當時對光線的印象，而非物體的形象和材質感，所以莫內的畫並非如藝評所說的潦草、塗鴉，而是莫內有經驗、有技巧地在短時間內表達印象。

莫內開發了許多新的題材，他有豐富的主意，並且擅於製造環境讓自己創作。從下面這則雷諾瓦在四十年後講給他兒子聽的軼聞，透露出莫內是如何選擇題材的。莫內曾經畫過霧景，有人批評說霧景哪能算是畫題，認為他盡選些不入畫的題目。莫內決定要畫一幅以煙霧為主題的畫，證明什麼都可以成為畫題，他選擇火車進站時噴出大量蒸氣的景象。當時還沒沒無聞的莫內穿上自己最好的衣著，到巴黎的火車站西站去，找到總站長，向他自我介紹說：「我就是畫家莫內。」這個對藝術一點也沒有概念的總站長以為莫內既然這樣自我介紹，一定是個有名氣的沙龍畫家，因此對莫內備極禮遇，滿足他種種的要求，所有的火車都得停下來，火車站還得打掃一番，火車頭填滿煤炭，在車站裡發動，噴出大量蒸氣煙霧供莫內觀察，之後這位總站長還向莫內鞠躬。

　　儘管這是一則軼聞，但是莫內選擇題材的方式卻也提醒我們，莫內所處的巴黎正是工業革命的時期，現代都市生活快速浮動、時間瞬間流逝、火車站的景象以及瞬間即逝的煙霧寫生、捉摸不定的光線變化的觀察，正表現出那個時代人們的世界觀和生活態度。

　　從莫內的〈稻草堆〉（圖73、圖74）創作中，我們同時發現了描寫對象的轉變。藝術創作從表達完美人體的希臘藝術，表達聖人的中古世紀藝術，到表達生活、自然風景，藝術家不斷地開發新題材、新領域。但是到了印象派，選擇描寫對象變成很次要的事。對莫內來說，畫布表面上的顏色才是最重要的問題。繪畫從古埃及、希臘的平面繪畫，發展到能精確表達深度空間；到了印象派，深度空間卻又變得不重要了。印象派畫家視顏色和平面的效果是唯一的主題。寫實不寫實不重要，這是所謂「藝術自主」的開始。藝術品不必重複攝影技術的傳真、寫實功能，藝術家發揮的空間變大。將平面繪畫的自主性發揮到極致的，是我們將在本書最後一章介紹的蒙德里安的作品。

圖73：莫內，〈稻草堆〉（下雪的早晨的光線），65×92公分，波士頓麻薩諸塞美術館

圖74：莫內，〈稻草堆〉（沙淇早晨的光線），1970-253號，60×100公分，巴黎奧塞美術館

莫內是研究光線的專家，他常常針對一樣的主題，在不同的時間、不同的光線下寫生，並且在好幾年內畫同樣的主題。莫內曾經住在一個大教堂的對面，在這個畫室，莫內花了幾年的時間，畫了幾十幅一樣角度、一樣構圖的大教堂門面，在早晨、中午、黃昏、日落，在各種季節及天氣變化中的樣子。並不是大教堂的門面吸引莫內不厭其煩地重複創作，而是光線與大氣的千變萬化，讓莫內發現了色彩與光線的關係。圖73及圖74是莫內另一系列的觀察。莫內的主題不是大教堂或稻草堆，而是光線。所以即使是稻草堆這麼不起眼、不入畫的題材，都是莫內觀察的對象。在莫內這個許多幅稻草堆組成的系列作品中，我們也發現了莫內藝術裡的科學實驗的方法。因為在他的時代，許多新的科學研究方法蓬勃齊發，光學的研究對印象派繪畫也有佐證之功。在注重科學精神的觀念下，莫內就像是做實驗般在不同的時間，用顏料寫下他的「實驗記錄」。這並不是藝術家首次運用科學精神創作，達文西、米開朗基羅都在觀察動植物、天文地理及人體解剖學裡獲得他們創作上的知識。

12—3—3 雷諾瓦

雷諾瓦（Pierre-Auguste Renoir, 1841-1919）出生於一個小孩多的家庭，父親是裁縫師，家境並不富裕。雷諾瓦三歲時，他的家庭為了求得較好的生活，搬到巴黎去，住在羅浮宮區域。羅浮宮區域內不只是有著名的博物館，也有政府機構的辦公室及附近廉價的住宅。雷諾瓦的家庭雖然住在擁擠的小房子裡，但雷諾瓦卻得到接觸美術館的機會。

從小表現出繪畫天分的雷諾瓦到了十三歲時，必須決定未來的職業，家境並不充裕的雷諾瓦選擇了畫製陶瓷的工作。剛開始雷諾瓦只負責畫盤子外緣，隨後他展現出繪畫的靈巧和天分，開始畫瓷器主要圖飾，如古典神話的題材或是瑪麗皇后的側面像等。這分工作的工資優渥，雷諾瓦過著安適的生活，而他的繪畫能力也受到同事的肯定，常常請他畫肖像。雷諾瓦在陶瓷場工作了五年，中午休息時間，他總在羅浮宮裡參觀前人的作品。雷諾瓦特別喜歡如華竇（圖58）那樣風格優雅的藝術。

這種無憂無慮的生活卻突然中斷，雷諾瓦工作的陶瓷場因為面臨其他工廠機械化的競爭而關廠，頓時失去工作和收入的雷諾瓦只好到他弟弟工作的金屬工廠做畫徽章的工作，賺取微薄的工資。在這個工廠雷諾瓦必須迅速地繪畫，這成為他日後藝術家生活的戶外寫生和用筆的訓練。儘管這樣拮据的生活，雷諾瓦還是常常到羅浮宮去模仿魯本斯或洛可可風格的作品。

1860年二十歲的雷諾瓦進入一個私人的繪畫學校，期望能精進他的人物表達能力。在工廠工作過、穿過白色工作服的雷諾瓦常被來自富裕家庭的同學取笑，但是雷諾瓦不為所動。在這個畫室雷諾瓦認識了莫內，兩人結為好友，時常一起出遊寫生。雷諾瓦同時也是國家藝術學院的學生，他通過所有藝術學校的課程和考試，但是成績並不特別優異。對雷諾瓦來說，國家藝術學院和私人藝術學校教授的技法和內容都太保守，太侷限學

生自我發揮的空間。雷諾瓦和其他畫友們不再留在畫室裡苦熬，他們一起到巴黎郊外楓丹白露（Fontainebleau）的林區寫生，雷諾瓦特別注意觀察光影和樹葉扶疏擺動的變化關係，並實驗各種風格。

為了進入沙龍展，雷諾瓦畫的作品是大畫面，以古典神話為題材，學院嚴謹風格的作品，和他戶外即興寫生、自由的小幅作品完全不同。雷諾瓦對他參加沙龍展的作品並不滿意，他銷毀被退選的作品，也在展覽後銷毀入選的作品。

雷諾瓦過著窘迫的生活，借用朋友的畫室，常要靠朋友的幫助維生，甚至連郵票錢都出不起。他和失去父母經濟援助的莫內住在一起，兩人過著三餐不繼的生活，但對創作的熱情未曾稍減。

普法戰爭爆發時，雷諾瓦自願到戰火少的西南部從軍，卻生了重病而回到巴黎。在巴黎雷諾瓦又被征召入伍，正準備逃役的雷諾瓦突然得到王儲的幫助除役，因為他曾為王儲設計官邸。雷諾瓦和莫內再度開始在巴黎寫生的生活，並且也受到杜朗—魯耶的贊助，得到自己的畫室以及較穩定的收入。

雷諾瓦和莫內雖是好友，志向卻不同，莫內無意參加沙龍展，積極推動非學院派畫家的獨立展，而雷諾瓦則把沙龍展當成他的晉身階梯。一試再試。1874年印象派獨立展的鋒頭超越了沙龍展，雷諾瓦甚至負責懸掛大部分的畫，但是雷諾瓦真正的企圖卻不在成為印象派畫家。雷諾瓦結交了有影響力的藝評和社會人士，透過他們的影響力，雷諾瓦的畫不但入選沙龍展，而且被掛在醒目的位置。雷諾瓦認為充滿革命性的印象派畫家雖然逐漸受到藝評的肯定，但是要在藝術市場占一席之地並且畫價達到有尊嚴的價位，就非得是沙龍畫家不可。雖然雷諾瓦和印象派畫家為伍，作品也被視為界定印象派的標準，但雷諾瓦是受沙龍派的藝術感召的。在沙龍展上有了名氣的雷諾瓦的社交圈也隨著擴大，名流、紳士、淑女的肖像畫委

託也絡繹不絕。雷諾瓦獲得聲名及穩定的經濟來源後，開始旅遊各地，到阿爾及利亞去經歷陽光對色彩的影響，到義大利各城市參觀美術館裡的典範，也證實了他對18世紀末優雅、高尚社會休閒生活的風格和題材的興趣大於印象派的光線實驗。

雷諾瓦晚年時雖然因關節炎而手指扭曲，但他還開始雕塑的創作。雷諾瓦的藝術被稱為最快樂的形式繪畫，他的作品傾向表達快樂、優雅、豐盈、高尚的社會生活或理想化的人物造型。所以即使雷諾瓦在筆觸、用色以及表達光影方面是印象派的代表，但是在題材及意念上是與印象派相左的。

圖75：雷諾瓦，〈蒙馬特的舞會〉，1876，131×175公分，巴黎奧塞美術館
儘管雷諾瓦拒絕當印象派畫家，但他對光與影的處理卻成為印象派的代表。〈蒙馬特的舞會〉裡眾多人物從遠到近、從靜到動各有姿態，雷諾瓦讓前景的人物聚集在一個緊湊的對談圈裡，使畫面顯得非常活潑生動卻很穩定而不混亂。雷諾瓦用較輕盈的色彩和對比表達出光線透過樹影照在人身上，讓畫面看起來有閃爍的感覺，更增加活力和輕盈流動的氣氛。這件作品是雷諾瓦處理光線及戶外寫生的代表作，也是最能表現印象派主張的混色光線理論。

12—3—4　卡薩特

在印象派的女藝術家中，卡薩特（Mary Cassatte, 1844-1926）是最受矚目的藝術家之一。卡薩特的父親是美國的不動產和股票經紀人，全家曾經居住在巴黎及德國（1851-1855）。全家在遷回美國之前還到巴黎參觀了安格爾及德拉克洛瓦的畫展。這段期間卡薩特已經對巴黎留下了印象。在美國完成了保守的藝術教育後，1866年卡薩特來到了革命性的藝術首都巴黎。

卡薩特在巴黎認識了重要的印象派畫家，參與他們的討論，她也旅行義大利、西班牙及比利時，觀摩前輩藝術家的作品。卡薩特對於女性的社會地位和角色非常關心，認為女性應該有投票權等公民權利。自認為是獨立個體及獨立藝術家的卡薩特雖然與印象派的藝術家為伍，卻不願稱自己是印象派藝術家，她也不喜歡「印象派」這個名稱，即使她的作品無疑地具有印象派藝術的特點。她的作品也被沙龍展接受，但是卡薩特較重視她在印象派的獨立展出的機會。卡薩特和其他女藝術家創立了「女性藝術家聯盟」，這個聯盟隨後也常受到其他印象派畫展的邀請聯合展覽。

卡薩特一生未婚，也沒有小孩，但是她最受肯定的畫題是母親和小孩自然流露的互動關係。和男性藝術家筆下的女性、母親和小孩不同，卡薩特筆下的女性及母性美是男人不能發現的。男性藝術家傾向表達女性的優美，將女性美理想化、象徵化；卡薩特所表達的女性及母性美則是每一個經過襁褓時期的男人、女人所熟悉的。和當時流行的許多過度感傷、濫情的類似題材相比，卡薩特真實的母親與小孩的題材更顯得難能可貴。

卡薩特自視是自由人，她和男性藝術家交遊往來，卻不模仿男藝術家的題材，也不畏懼於某些苛薄藝評對於家居生活題材的輕蔑，而是出自她自己的經驗和女性的敏感及洞察力，讓印象派藝術的內容更豐富。她的畫題包括母親、小孩、飲下午茶的女士、劇院包廂裡的女士，做針織工作、

讀報、乘坐馬車或盥洗中的女士，卡薩特的作品裡恬適、安靜、祥和的氣氛，是男性藝術家無法表達的。

12—4　後印象派

　　塞尚、高更和梵谷被稱為後印象派（Post-impressionism）。他們三人和印象派畫家有一致的創作理念，認為光與影是最重要的題材、內容和形式。他們也與印象派畫家郊遊、互相琢磨、交換心

圖76：卡薩特，〈母親梳洗睡意正濃的孩子〉，1880，100×65.5公分，洛杉磯郡立美術館

　　這是卡薩特的第一件親子圖，之後她一直在這個畫題上鑽研。卡薩特畫的是她弟弟的孩子，當他帶著妻子和小孩從美國到巴黎拜訪卡薩特時，引起卡薩特的創作動機。

　　在卡薩特的時代，不結婚的女性角色肯定比今日困難。卡薩特晚年時曾經表達過對於選擇當藝術家，放棄當家庭婦女的遺憾。這個時候教育在歐洲變成為重要的社會、專業議題，卡薩特的親子圖也特別吸引注意力。親子圖從宗教性的聖母馬利亞開始不斷有新的表達動機、方式和蘊涵。杜秋（圖18）、拉斐爾的西斯汀聖母像（圖30）和提香的聖母聖子像（圖34）以及卡薩特的作品都是親子圖。拉斐爾突破了中古世紀的象徵手法，讓聖母馬利亞具有女性的溫柔；提香則表達了母親和小孩遊戲式的互動關係；卡薩特的親子互動則是她的作品的核心，除此之外並不承載任何訊息。畫面的安排非常簡單，幾乎沒有背景物的處理而以牆壁壁紋為主。母親一手抱著小孩，一手沾著盥洗盆的水，低下頭望著小孩的母親表情被省略，因而強調了小孩睡眼惺忪的天真無邪，也強調了畫面的主要軸線——母親和小孩的眼神。在母親白色的衣裙上小孩強壯的腿有穩定畫面的效果，讓畫面不會因為深色的牆壁和沙發而失重心。

得、甚至一起展覽。然而他們和印象派畫家不同的地方在於他們並不像莫內一樣，以戶外寫生為主。在技巧方面，後印象派的顏色比光線的流動更重要，三人的畫面都比較沉重，不像莫內的畫面有閃爍的效果；而他們較執著於恆久印象的表達，也與先前印象派所要掌握的流動、瞬間變化的印象不同。先前印象派畫家常常一起外出寫生，畫題也彼此接近；塞尚、高更和梵谷的風格、題材則各自不同。

12─4─1　塞尚

塞尚（Paul Cézanne, 1839-1906）被稱為「現代藝術之父」，他的藝術繼承了印象派的精神，並且開啟了新的繪畫的可能性。塞尚的藝術影響了整個20世紀的繪畫。

1839年塞尚出生在法國南部普羅旺斯的一個小村莊，父親是一個意志很強的人，曾離開這個村莊到巴黎學做帽子，回到家鄉後開了帽子工廠。父親對塞尚有很高的要求和嚴格的責備，塞尚很怕他。塞尚有兩個姊妹，他對她們在感情上的依賴很深。塞尚脾氣暴躁易怒，孤癖寡和，可能都和他與父親之間的緊張關係有關。

塞尚在唸中學時期就開始畫畫。他在學校裡的數學、拉丁文和希臘文表現傑出，美術課則沒有什麼出色的表現。愛畫畫的塞尚十五歲開始還在另一所繪畫學校學畫，這個學校每年都有繪畫比賽，可是塞尚從沒得過獎，反而是他的同窗好友，後來成為文學家的左拉（E. Zola）也在這裡學畫，還曾得過獎。

中學畢業以後，塞尚的父親要他唸法律，他幾乎沒有勇氣違背父親的意志。先到巴黎的左拉寫信勸塞尚放棄法律，到巴黎學畫。當塞尚果真到了巴黎後，他的父親還寫信告訴他說：「你只是想用畫畫打發時間罷了。」塞尚是一個很怯懦的人，因此左拉寫信責備他不應害怕人生必然有的失敗

和挫折，要求塞尚下定決心，或做律師或當畫家，而不要在猶豫不決中沒沒無聞地過完一生。塞尚在父親的意志和自己的願望之間徬徨許久，他父親允許他在唸法律的同時可以學畫，因為他認為音樂藝術是高尚人的修養，但只允許塞尚將繪畫當成嗜好，莫內的母親知道他的處境，替他向父親求情，才讓塞尚獲得開展藝術生涯的可能性，搬到巴黎去。在巴黎塞尚也拜訪莫內等畫家聚集的瑞士學院。在這裡許多藝術家仍然準備參加國家藝術學院的入學考試。塞尚是個極端敏感、帶著濃重南部口音的學生，他全心投入學畫，不善於與人應對，也不讓別人批評他，所以被同學戲稱「臉皮很薄的人」。

　　塞尚孤僻敏感的個性的確對他的藝術有所影響。而悲觀易怒是造成他與好友左拉斷交的原因。塞尚在巴黎時期非常勤奮，常常到羅浮宮臨摹前代大師的作品，他在學習傳統繪畫方面，對於掌握物體、人體的精確度並不下於學院派。當塞尚遭受挫折時，左拉常常鼓勵他。在巴黎學畫之初，塞尚的創作並不順利，有人說他的畫像狗爬的，而他參加沙龍展的畫被評論家說成是「出自用刀子、刷子和掃把的專家之手」。塞尚幾乎禁不起這種評論的打擊而想回頭唸法律。左拉曾經說塞尚擁有天才的資質，卻無法成為偉大畫家，因為一點點小阻礙就會使他陷於絕望。塞尚早期一些取材自希臘神話的作品，充滿了暴力，這是塞尚發洩他積鬱的沮喪、憤怒的方法。

　　在葛布瓦咖啡館，藝術家們熱烈討論心得，而在場的塞尚總是落落寡歡，一言不發。莫內曾經回憶他對塞尚的印象：「塞尚穿得很邋遢，冬天的時候戴一頂毛皮帽、穿著不體面的外套。他用字遣詞很粗俗，動作表情都很多疑憂慮的樣子。」當塞尚到咖啡館來時，和其他人一一握手，唯獨不和馬內握手。雖然馬內很受印象派畫家的敬重，塞尚卻是例外，因為他不喜歡馬內太過高雅的裝束、以及他的大禮帽和白手套。他曾經很不客氣

地諷刺馬內：「馬內先生，我沒有可以和您握的手，我一個禮拜沒洗澡了。」莫內還回憶過，如果塞尚來，總是坐在偏遠的角落，既不發表意見，也不像其他人一樣做筆記，如果有人發表了他不贊同的意見，塞尚就會激動地站起來，一言不發地走開。後來塞尚還跟他的朋友說：「這些在葛布瓦的畫家們都是人渣，他們把自己打扮時髦得像律師一樣。」

塞尚努力地想參加沙龍展，但是從來沒有得到評審的青睞。而不善辭令的塞尚也得罪了不少對他藝術生涯有幫助的人。甚至還有人寫信勸塞尚改改脾氣：「請你自己改善別人對你的評論，伸出洗過的手來和人握手！」

塞尚的藝術在當時不那麼受肯定，但是隨著年代、隨著藝術史家的重新評估，塞尚的藝術評價越來越高，被認為是19、20世紀交替之間，最關鍵的藝術家。儘管並不是在當代就備受肯定，但許多其他的印象派畫家都看出塞尚作品的潛力和重要性。雷諾瓦曾經說塞尚的藝術具有原始純樸的力量；而另一位前輩印象派畫家畢沙羅（C. Pissarro）也曾經跟他的兒子說：「如果你要知道什麼是畫畫，就去看塞尚畫畫。」

塞尚的作品有原創性，也就是突破性和呈現出前人還沒有過的特性和力量；有穩定感及色彩、形式之間的和諧關係，但同時在畫面中有緊湊效果。塞尚強調畫家本身的感受以及給觀眾的印象，而不是忠實地複製自然。1870年塞尚為了避開普法戰爭，到了地中海沿岸的小村莊萊斯達克，在風景優美、氣候宜人且陽光充足的地中海岸，塞尚完成了他最好的風景畫作品。

也是1870年開始，塞尚的藝術開始吸引評論家的注意。1872年開始有收藏家注意塞尚的作品，其中一位收藏家不但看出塞尚的潛力，而且說服他不應將不滿意的作品銷毀，讓塞尚保留許多作品下來，同時讓塞尚的作品得到應有的評價和重視。1874年印象派的首次重要大展受到嚴重的批

評，有人說塞尚的畫是有妄想症的人畫的，這種評語對極端敏感的塞尚是個重大打擊，使他變得幾乎歇斯底里。當他的作品被拒絕時，他的反應是暴怒。評論沒有讓塞尚停筆，但是他卻越來越孤僻，遠離公開場合，回到家鄉，過著隱士般的生活，不和人交往，甚至他的同鄉以為他已經死了。

塞尚對於繪畫的觀點對於現代藝術非常重要。塞尚認為藝術沒有必要是評論社會的，沒有必要像寫實主義那樣，也不認為藝術要有文學性、敘述性的題材。藝術是討論「看」的問題，這正符合印象派的主題——瞬間一瞥的印象。

1879年以後，從前聚集在葛布瓦咖啡館討論的藝術家轉移到另一家新雅典咖啡館，塞尚已經不屬於他們了。塞尚過著隔離的生活，不厭其煩的在一樣的題材裡做顏色和色塊形狀的實驗。成天在蘋果、盤子、杯子等不起眼的物件間鑽研。曾經是股票經紀人的高更非常崇拜塞尚的藝術，他曾經買過塞尚的作品。後來高更也變成畫家，變得一文不名，卻仍不肯賣掉塞尚的畫，他曾說：「除非我把我最後一件襯衫也賣掉了，我才賣他的畫。」高更看出塞尚作品的偉大之處，相信他的藝術是超越時代的，才會不被世人認識，而被世人冷落。

塞尚、高更及梵谷的靜物畫的藝術價值，讓以前被視為只是小品之作或習作的靜物畫在藝術裡的價值被提昇。

一直到1895年以前，塞尚的作品和其他印象派的作家比起來都還非常廉價，當時莫內的畫是塞尚的畫價的十幾倍。1895年評論家兼策展人沃拉德（A. Vollard）為塞尚舉辦了一場回顧展，將他的一百五十件作品從他的家鄉運到巴黎展出，引起了很大的迴響。不但畫商看出塞尚的作品是一流的藝術，就連其他早已享受成功盛名的印象派畫家也讚佩不已。這項展覽讓巴黎的藝術界像發現了寶藏般，塞尚的畫價也上漲了一倍以上。隨後他的作品還在比利時的布魯塞爾、奧地利的維也納和德國的柏林展覽。塞尚

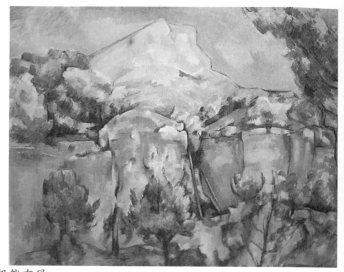

圖77：塞尚，〈石崖山風景〉，1897，65×81公分，巴爾的摩美術館

塞尚和馬內、莫內等印象派藝術家不同，他不在巴黎市區尋找創作靈感，塞尚大部分的時間在法國南部畫風景畫。塞尚的風景畫的特色是畫面上的平面效果。塞尚用一塊一塊的色塊筆觸組合成畫面，讓顏色像是浮在畫布上，卻仍然有風景裡遠景和近景的區別。塞尚並不重視風景裡的細節，重要的是畫面的整體感。雖然藝術史家後來證明，塞尚畫的風景畫是相當忠於他所寫生時的景色的。

塞尚的風格和莫內不同之處很明顯，塞尚的畫面有塊狀筆觸，莫內的畫面則充滿細小筆觸（圖73、圖74）；因此莫內的畫面閃動、活潑，而塞尚的畫面則穩重、結實。

晚年有糖尿病，體力越來越虛弱，但是他創作的熱情不曾稍減，還不斷地訂定計畫。他的最後一封信是向油畫商抱怨訂的顏料遲遲不送到。1906年因糖尿病及肺炎併發症，這位聲稱要畫到死的藝術家辭世，留下上千件的作品。他的藝術對20世紀的藝術影響很大，20世紀初的野獸派、立體派、未來派及表現主義等畫派，都受到塞尚藝術的影響和啟發。

12－4－2　高更

高更（Paul Gauguin, 1848-1903）是印象派晚期的畫家，他創出獨特的繪畫觀念和風格，而他的生平也非常具有傳奇性。

高更出生於巴黎，父親是新聞記者。在拿破崙三世取得政權時，高更

的父母親不願意被拿破崙三世統治，因為高更的母親是秘魯人，便帶著高更遷移至南美洲的秘魯，但他的父親不幸死於旅途。高更七歲時回到法國唸海事學校，十七歲時成為船員並環遊世界。

1871年高更成為股票商人。並不像許多其他藝術家在小時候就表現出繪畫的天分，當高更發掘自己對繪畫的天分時，他已經是個成功的股票經紀人了，有妻子兒女，過著令人羨慕的中產階級的生活，也開始收藏藝術品。他收藏印象派的作品，和朋友到羅浮宮參觀大師傑作，這些作品引起高更自己動筆的興趣，他先從畫自己的家庭生活開始。這時候的高更只是以繪畫作為消遣，並沒有野心當畫家。然而高更的興趣越來越濃厚，他開始對塞納河的景致感興趣。高更採用了印象派對顏色的用法，但是他喜歡畫人，較少純風景畫，不採用閃動的筆觸，所以畫面較穩靜。在印象派畫家的鼓勵下，高更和他們一起展出，這時候他仍然是一個股票商。

1882年巴黎的股市崩盤，越來越投入於繪畫的高更乾脆放棄股票商的工作，開始和印象派畫家一樣，在巴黎街頭閒蕩，尋找創作的靈感，卻從此不被家人接受，認為他一事無成。

1886年高更到大西洋的一個法屬小島布列塔尼（Brittany）上尋找寫生的靈感，此後一次又一次的出遊，一次比一次久的旅行將高更帶離了歐洲的文明生活。高更到過中美洲的巴拿馬、加勒比海的馬丁尼克島，最後落腳在太平洋上的大溪地島。在這些沒有文明的地區，高更尋找到他童年時在秘魯的記憶。

高更和另一位後期印象派畫家梵谷的友誼鼓勵了兩人，但最後也成為兩人的噩夢。高更和梵谷都對日本的木刻版畫有興趣，也喜歡簡單的事物，如田野一景等。他們不像其他印象派畫家在大城市尋找題材，不像馬內在文明、浮華的巴黎尋找失落的臉孔。高更和梵谷喜歡表達人類最單純的樣子，兩人都有很單純、純樸的童年生活。高更的童年在秘魯度過，梵

谷在荷蘭的農村長大。他們都在巴黎結識了印象派畫家，也學得印象派的色彩，但他們卻到法國南部的小城亞耳，在純樸的田園裡創作，遠離塵囂。梵谷的弟弟是巴黎的畫商，同時也是高更的經紀人。

高更和梵谷在亞耳的期間，變成兩人的噩夢。雖然他們對彼此有很高的評價，但是也持續著競爭的心態。梵谷認為高更難以相處，總因為他的畫賣不出去而沮喪；高更認為梵谷雖然個性浪漫，卻只顧畫畫，房間弄得亂七八糟。兩人的個性衝動、敏感，最後變得水火不容。高更想要離開亞耳，卻不忍心離開這個患有癲癇症的朋友。梵谷發病時，對高更非常粗暴，把他嚇得躲在牆角不敢吭氣。一天，梵谷拿出刮鬍刀威脅高更，高更嚇得逃跑出去，在旅館過了一夜。第二天回來時，發現梵谷竟然把自己的一隻耳朵割下來。梵谷的病勢嚴重，被送到醫院，並且限制外出。高更離開亞耳回到巴黎，之後再也沒有見到梵谷，不久梵谷因受盡癲癇症的折磨而自殺。

高更和梵谷的藝術並沒有即時受到肯定，高更還賣出過一些作品，梵谷則終生僅賣出過一張畫。但他們的作品卻在市場上越來越有行情，梵谷的畫甚至在現在藝術市場裡享有最高的畫價。評論家認為因為他們獨特的風格是超越時代的。

高更在巴黎待了一段時期，和印象派畫家一起展覽，七件作品卻都沒有畫商青睞。事隔一年後他的二十件作品卻在一個拍賣會中全部賣出，獲得了一筆錢，高更決定到更遠、更原始，位在太平洋上的小島大溪地去。帶著像傳教般虔誠的心情，高更要以藝術傳教。

1891年高更到了大溪地。他內心的煎熬可以從他的作品感覺出來。高更認為自己是藝術界裡不為人知的天才、先知。他不屑表達個人的感情和喜怒哀樂，只關注表達出他的宇宙觀：人何去何從的問題。高更雖然因為厭倦法國的文明生活，尋找世外桃源，卻非以「棄絕文明」的心態來到大

溪地，而是以一種基督教精神想用藝術教化當地的玻里尼西亞人。他畫的許多當地人和當地風景不是自然主義或寫實主義的風格，而是將自己內心的憂鬱和外在的景物結合在一起。大溪地對高更是個桃花源，是他逃避歐洲文明和工業紛擾忙碌的地方，所以高更常常將大溪地和歐洲神話裡的仙境和烏托邦聯想在一起。

高更原想將大溪地的景色介紹給歐洲人，並且以為他的作品可以帶回歐洲賣得好價錢。當他在大溪地兩、三年之間創作的作品被運到巴黎卻賣不出去，而生活簡樸原始的大溪地人雖然喜歡高更，卻不會去買他的畫，這個挫折讓高更幾乎想放棄藝術。但是他還是親自回到巴黎一趟，這時候他的作品毀譽參半，作品賣了出去，也賣得不錯。但也有評論說他的藝術太粗魯、太低級、造作；甚至有人說：「如果你想娛樂你的小孩，就叫他去看高更的畫展。」把高更在大溪地嘔心瀝血的作品視為笑話，視為粗鄙草率之作。在巴黎的停留再度打擊高更，憤世嫉俗的性情讓他無法面對歐洲文明社會中的各種人際關係和世態冷暖，高更再度回到大溪地去，過著原始的生活。他把自己和米開朗基羅相比，認為自己是一個被敵人包圍、被陷害的天才，將自己畫成受難耶穌，把受到自己悲觀個性的折磨和所有的悲劇聯想在一起。

高更聲稱在大溪地過著非常放蕩不節制的生活，他為許多年輕女孩畫像，被歐洲人批評他不道德、好色淫蕩。但是這也是歐洲人用自己的道德標準去衡量別人的生活方式。也許正是這種價值觀的差異，讓當時的歐洲人不能了解高更的藝術傑出之處。

高更晚年非常潦倒，他患了腿疾和心臟病，視力也有障礙，必須住院治療，卻付不起醫藥費；他債臺高築，又接到最心愛的女兒病逝的消息。病痛、失去孩子的打擊加上財力的絕境，讓高更陷入對生命的絕望悲觀中。他的作品變得更神秘。因為他認為世界是不可解釋的、不能了解的；

而藝術家也是不被世人了解的，可以說是米開朗基羅的19世紀版本。

高更曾經嘗試吞砒霜自殺，因為吞太多而嘔吐出來，渡過一次人生關隘，他的精神恢復些，並繼續創作，內心平靜許多。後來畫評家兼策展人沃拉德，也就是發掘塞尚並為塞尚辦回顧展，獲得國際矚目的畫評家發掘

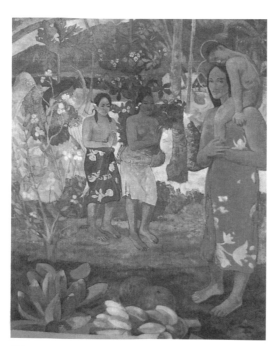

了高更，將他的作品運到歐洲去賣，賣得相當好的價錢，高更又開始一段信心煥發的創作期，而他也用一部分的所得補償被他冷落的家人。

1901年高更又必須住院，現在即使連大溪地的生活開支都變得太貴，高更於是決定搬到更原始的阿杜阿納島（Atounana）去，這時高更的身體已經很虛弱了。

圖78：高更，〈聖母馬利亞〉，1891-1892，113.7×87.7公分，紐約大都會美術館

高更是很虔誠的歐洲基督教精神的信仰者，他曾經認為他把藝術帶入大溪地島，就像是傳教士把宗教帶到大溪地島一樣。但是實際上看來，大溪地的自然環境、人們原始純樸的生活影響高更的藝術，比高更影響島上居民的還多。

在這幅畫中，高更將人物和自然融洽地安排、交錯在畫面中，自然景觀不再是人物的襯托。在歐洲傳統思想中，把人類和自然分開，成為他們「二元化」思想的模式；但是在歐洲之外，人類與大自然的關係就不同了。高更感受到生活原始的大溪地人與自然的互賴關係和歐洲人的文明不同。畫面右邊的母親將小孩架在肩上，和歐洲人的聖母抱聖嬰（圖29、圖30）的趣味迥然不同。在中景則有兩個半裸的女孩，她們的圍巾都是鮮豔的花布，和周圍的花草植物互映。高更的作品並不很寫實，他描寫花草的部分非常有裝飾特色，也有些超現實的效果。

搬到阿杜阿納島後，高更過世前幾天收到朋友的來信，讚美他的作品是「來自海洋的、偉大、獨特的藝術」。幾天後高更就因心臟病併發，死在阿杜阿納島上家中。而他的藝術已經在歐洲刺激了野獸派及表現主義繪畫的醞釀。

高更的藝術對歐洲的宗教道德觀以及對進步、文明的信賴是一個衝擊。高更帶著他的基督教信仰來到太平洋島上，在這裡已經有來自歐洲傳教士和他們設立的教堂。但是太平洋島上的居民與自然和他們心中的神的關係與歐洲人完全不同；而他們早熟的身體和從歐洲人的眼光看來「野性」的生活方式，改變了高更的宇宙觀。高更的創作是故意地放棄他在歐洲學過的技法，透過最簡單、原始的途徑與自然接觸。因此他那大片鮮豔的色

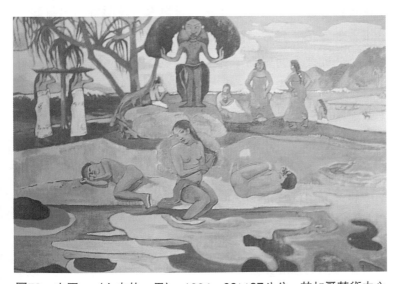

圖79：高更，〈上帝的一天〉，1894，66×87公分，芝加哥藝術中心
高更對於人生何去何從有很多懷疑、憂慮，藉著他的宗教，高更把大溪地島的人物和景觀比擬為天堂、仙境，來解答他的人生何去何從的疑問。
在這件作品中，高更的畫面更重視顏色，人物及景物都稍做變形，而顏色，特別是前景水面的顏色則變成鮮艷的平塗色塊。高更的這種技法讓畫面的平面感更明顯。這種構圖色面的切割及鮮豔的用色，是影響野獸派（參見13-3）最關鍵的風格。

塊、扭曲的線條，被許多歐洲人視為野蠻的藝術；而他所畫的十三、四歲年輕女孩的半裸畫像，更觸犯了歐洲人的道德禁忌。然而對道德禁忌的恐懼、敬畏和來自人類內心深處的野性吶喊，掙脫了潛意識的束縛，正是20世紀藝術的原始動力。高更的藝術剪開了歐洲文明的束縛，現代藝術開始表達人類內心的咆哮。

12—4—3　梵谷

梵谷（Vincent van Gogh, 1853-1899）是後印象派的另一位悲劇性、傳奇性的畫家。梵谷出生於荷蘭的一個小農村，父親是喀爾文教派的牧師。梵谷中學時就讀私立學校，學習法文、英文、德文及繪畫。畢業後，梵谷被送到叔叔家學當藝術經紀人，這分工作讓梵谷有機會認識藝術、參觀美術館。由於這分工作的關係，梵谷去過巴黎、倫敦，對這兩個大都會所收藏的藝術品留下深刻的印象。回到家，梵谷辭去學徒一職，待在家裡過著孤獨的生活。他花大部分的時間在看書上，特別是宗教方面的書籍。因為太沉迷於宗教，梵谷決定到大學去唸神學系。大學神學系對梵谷來說太難了，梵谷又改變主意當傳教士，並接受教會的訓練。梵谷到比利時的礦區去傳教，對於礦工貧窮的生活和艱辛的工作有所感觸。他開始創作，畫出礦工們粗簡的生活和他們由於辛苦工作而刻畫的粗糙面孔和手。梵谷在教會接受訓練後得到的評鑑是「不適任」，但他還是出自信仰到礦區工作。這段時間對他變成煎熬，一方面梵谷沒有口才，根本無法用語言打動人心；另一方面他沒有得到教會的薪俸，日子愈來愈拮据。梵谷寫信給小他四歲的弟弟提奧說他其實只想畫畫。提奧這時接下了梵谷沒有完成的經紀商的學徒訓練，成為畫廊經紀商，在經濟上和精神上支持梵谷，在梵谷短暫、艱難、挫折重重的創作生涯中，始終支持他。

梵谷常常陷入情網，但卻沒有一樁成功。二十歲時愛上房東的女兒被

拒；二十八歲時愛上新寡的堂姊，但這位堂姊對他態度冷淡，甚至把他拒絕在門外；二十九歲愛上同時也是妓女的人體模特兒，兩人同居後打算結婚，卻遭家人的反對。梵谷的父母為了勸他離開這位女孩，在家裡佈置了一間畫室，雖然他們不了解梵谷，也不知道他的畫有什麼特別之處，他們還是支持梵谷畫畫的心願。梵谷在家裡待了兩年，密集地創作，像是中了邪般地熱中在畫布上，完成了二百幅作品。

1886年梵谷來到巴黎，準備參加國家藝術學院的入學考試，雖然他對這所學校教授的傳統繪畫技巧不感興趣。後來梵谷並沒有進入正式的學校，但是在巴黎他認識了許多印象派畫家，其中包括高更。在巴黎兩年，梵谷又完成了約二百件作品。

在巴黎期間，梵谷深為羅浮宮的藝術所感動，讓他印象最深刻的是德拉克洛瓦的畫。從德拉克洛瓦的畫梵谷發現了用色的秘密。從遠處看時，德拉克洛瓦的大幅作品仍然非常有統一感；而近看沒有立體感的部分，從遠處看卻有立體感。這是因為德拉克洛瓦在陰暗的部分統一明、暗兩種色調，使大幅作品不會因為內容的繁複而顯得構圖渙散。這種用色的技巧給梵谷許多啟示。

梵谷是一個個性不受人喜愛，又不善辭令的人，也是不受教的學生。他雖然拜過師，卻不能欣然接受老師對他的批評，因為老師的指責和批評讓他聯想到他那喀爾文教的家庭和嚴格的父親。無法接受指導、不善交際的梵谷除了埋首畫布外，是一個徹底的失敗者，他和世界唯一溝通的方法是他的藝術。創作是梵谷發洩情緒、表達喜怒哀樂的管道。

受弟弟接濟維生，梵谷沒有錢像其他印象派畫家一樣在高級的酒店、咖啡館裡出入，只能待在廉價的咖啡店，尋找創作的題材。所以梵谷畫的人物，常常都是最不起眼的小市民和他們無奈的神情。

和其他印象派畫家不同，梵谷對於色彩的用法不那麼忠實於光學的根

據，他用色是隨興、自發的，所以能表現出他自己的個性。而和印象派一樣的，梵谷也用混色的方法把短筆觸的色點混在一起。但是梵谷粗獷的筆觸和製造出畫面的肌理則是獨特的。

梵谷和高更在當時喜歡買日本來的木刻版畫，這些木刻版畫是當時歐洲向日本叩關，要求日本對外國貿易時，成箱成打廉價賣到歐洲來的，而在歐洲造成一股流行風潮。梵谷用油畫模仿日本版畫，學習他們的線條用法以及背景畫成平面的構圖方式，有一些梵谷的作品是沒有背景的空間深度的，並且有深色的線條加強輪廓線。

在巴黎兩年，梵谷浸浴在濃郁的藝術氣氛中，和藝術界人士相處，在羅浮宮臨摹大師作品，而且認識了賞識他的畫商湯吉（T. Tanguy），他是將高更在大溪地的作品運到巴黎賣的藝術經紀人。雖然當時梵谷和高更的作品價位都很低，但是湯吉知道他們的藝術必然會有受到肯定的一天。梵谷的藝術不被人了解，甚至被他的母親視為累贅，在搬家時，竟然將梵谷留在家的畫賣給收破銅爛鐵的舊貨商人。

停留巴黎兩年之後，梵谷覺得夠了，他打算和塞尚一樣，到法國南部去，在陽光充沛、多山陵丘壑的地方尋找題材和靈感。於是梵谷到亞耳去，這裡離塞尚的家鄉很近，是風景靈秀的山區小城市。

梵谷在顏色上的發展有不同的階段，受日本版畫的影響，梵谷去掉畫面中的深色。到了亞耳之後，梵谷擺脫了他以前在礦區裡的深棕色調。在亞耳，梵谷沒有認識的人可以當他的模特兒，便在散步中尋找風景、街景、建築物和夜景為題材。他雖然在大自然裡做了很多有益健康的散步，但是卻用酗酒和抽大量的煙草消耗自己的身體。

梵谷的顏色愈來愈鮮豔、粗獷。他並不很在意他畫的對象真正是什麼樣子、顏色，而是選擇最能表達他內心的顏色，他認為寫生是要突顯事物的細節，而不是用很快的幾筆記錄東西。所以梵谷什麼東西都畫，書、燭

臺、椅子等，他用他獨特的顏色賦予陳舊瑣碎的東西生命力。梵谷最喜歡的顏色是黃色系，常用黃色占了大部分的畫面，金黃色的麥田、咖啡店裡黃色的燈光、黃色的地中海岸沙灘，月光下的黃色房子或金黃色的向日葵。梵谷的黃色有象徵的意義，黃色是光的顏色，是生命力的來源，是帶來溫暖的顏色。這種發揮顏色本身特性的方法，和透納（參見11-2-4）對於顏色的理論類似。梵谷則擅用色彩本身的寒暖、對比色的張力等效果。

梵谷在法國南部的時期開發了許多新的繪畫題材。他喜歡在夜晚出門散步，尋找題材；他喜歡畫燈光、星光和燈光下暈黃的景物。梵谷是第一個寫生夜景的藝術家。從前的藝術家也常在晚間作畫，但他們都是在畫室裡點蠟燭，並未寫生夜景過。

梵谷在亞耳相當寂寞，沒有機會像在巴黎一樣和其他的藝術家討論藝術，或在咖啡店裡和人搭訕。性情封閉的梵谷比以前更孤獨。為了有可以交談的朋友，並且一起畫畫節省顏料的開支，梵谷委託弟弟提奧用債務壓力力勸高更到亞耳來。一心一意想離開歐洲文明的高更果然來了，兩人短暫的共處時間造成了彼此的衝突、競爭的心態。高更受不了患有精神疾病、過度暴躁易怒的梵谷，時時想離開。當梵谷再度發病，割下自己一隻耳朵，不得不住進醫院後，高更的情緒也受到莫大的打擊而離開梵谷。

梵谷再也不敢請別的藝術家來，他不願意再因為他的癲癇症而麻煩別人，半沮喪、半自願下，梵谷決定過著孤立的生活，唯一和他有來往的，是提奧的書信。在亞耳的病院裡，梵谷非常憂鬱，他不能離開醫院，每天經歷其他病人發病促使梵谷用創造排遣恐懼或沮喪。仍然不懈地畫畫的梵谷只能在醫院狹窄的庭院裡找題材。

梵谷的健康狀況愈來愈不好，而他也經常發病，最後他決定到一個偏遠的小地方——聖雷米的精神病院，不再打擾別人。提奧為梵谷付了兩間病房的費用，一間讓他可以看到窗外風景，讓愈來愈不敢出門、身體愈來

愈虛弱的梵谷可以在房中繼續畫畫。

　　梵谷的作品有非常容易辨認的特點，也就是他螺旋形的用筆方向。梵谷畫的樹木像是全樹幹結滿瘤子般，燈光光暈像是用蠟筆塗出來的，背景常像用S形的筆觸填滿畫面。一般的揣測是，梵谷的精神病讓他產生幻覺，所以他的筆觸才會這麼扭曲、誇張、變形。然而也正是這種極端扭曲的構圖、用筆，讓梵谷的力道似乎還栩栩如生地呈現在畫布上。

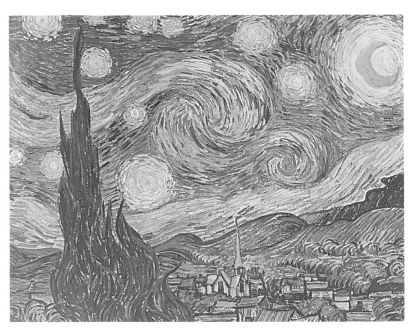

圖80：梵谷，〈星夜〉，1889，73×92公分，紐約現代美術館

＜星夜＞是梵谷最有名的作品之一。梵谷用大部分的畫面表達星空中的星星。但是他所觀察到的星象不但和我們的經驗，也和天文學的觀察相差很多。＜星夜＞的星星有像水流般的運動方向，而且亮得像月亮一樣。畫面左邊一株巨大的柏樹的表達方式像是畫火焰的筆觸。

梵谷創造了他獨特的處理畫面的方式，讓繪畫可以產生強烈、熱情及接近瘋狂的緊湊效果。相較於誇張強調的星空，遠方的村莊顯得大小不成比例，讓梵谷作品裡的寫實性變得不重要，重要的是梵谷個人的繪畫典型：瘋狂、自卑、熱情、絕望組合在扭曲變形、狂亂的畫面中。

1890年，梵谷的十件作品在印象派畫展裡展出，而他在一次發病之後還到巴黎拜訪提奧。隨後在巴黎附近奧薇小鎮（Auver-sur-Oise）的一個小客棧住下來。客棧的主人──一對夫婦和一位醫生照顧梵谷的起居。在健康狀況日益衰頹、發病頻繁，並且在憂鬱症的折磨下，梵谷的畫筆從沒有停過。7月的一天，梵谷畫完了他的絕響之作〈麥田烏鴉〉（圖81）後，舉槍在自己的肚子上開了一槍，他還回到客棧去，一天之後離開人世。照顧梵谷一生，唯一永遠了解、幫助梵谷的提奧也在半年後過世。梵谷留下了他短暫生涯裡豐富的創作，共約八百幅作品。梵谷的作品受到世人肯定時，已經是他死後數十年的事了，他曾經旺盛地燃燒的生命力猶存在金黃色的畫面中。

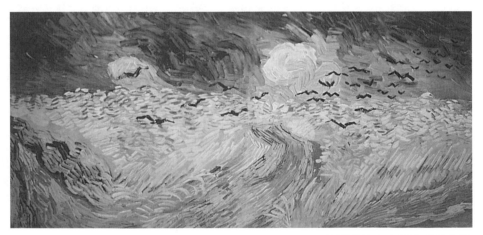

圖81：梵谷，＜麥田烏鴉＞，1890，50.5×103公分，阿姆斯特丹市立博物館梵谷基金會

＜麥田烏鴉＞是梵谷的最後一件作品，構圖非常簡單，長形的畫面截為天空及麥田兩部分，麥田的中間有綠色、紅色開出來的一條路徑。飛起來的烏鴉只用簡單的黑筆觸點出來。麥田是梵谷最喜歡的金黃色，梵谷用相當粗糙的筆觸代表麥田的麥穗。＜麥田烏鴉＞成為梵谷的代表作之一，並不因為它是梵谷最好的作品，而是因為金黃色麥穗的表達方式，濃厚的油畫顏料突出在畫面上，呈現梵谷最重要的風格、特色。也就是在這片麥田裡，梵谷決定舉槍自殺，結束了他充滿煎熬的短暫生命。

藝術家的角色和地位

印象派在許多方面都是革命性的，他們對於繪畫的觀念是革命性的，繪畫是自主的，不是服務宗教或社會功能的。他們的畫面是革命性的，不是忠實模仿自然，而是個人主觀印象、情感的表達，所以藝術家的喜惡常透露在作品中。他們改變了從前繪畫中「真實」的意義，科學（光學）上的真實與眼睛看到的真實未必一樣。

印象派的畫家不是巴洛克時期宮廷裡的仕臣，也不是如荷蘭的風俗畫家在市場上兜售藝品的人，也不是學院裡統一教授出來承傳技巧的人。印象派畫家是社會批評者，是浪蕩子，是逃避文明的人，或是被迫害妄想症病人……總之是一些不被世人了解，行為舉止乖張，情緒起伏不定的創作者，是集天才和瘋子於一身的人。這是因為強調個人感受的印象派藝術讓許多個性上較極端的人，藉由創作的途徑將自己的情感發洩出來。塞尚、高更和梵谷是最好的例子。他們的個性和遭遇令人聯想到米開朗基羅，但是他們不需要像米開朗基羅一樣理智地組織畫面，精確地運用人體解剖學的知識，而能恣意發揮顏色、筆觸和個別的構圖方式。

在沒有外在支持的創作環境下，藝術家只能靠藝術經紀人或策展人的發掘，但以塞尚、高更及梵谷的例子看來，世人的肯定似乎永遠遲一步。也許生性敏感的藝術家具有超越世人的敏銳感受，而他們也是最勇敢、執著於踏出第一步的人。這是藝術家的傳奇，他們創作泉源的謎，從前的人相信這是天賜的神秘力量。現在我們再將這種現象歸結是對極端特異個人的創造力的尊重、崇拜和景仰。

現在梵谷、高更的作品在拍賣市場上驚人的價位，並不完全反映出他們的藝術價值，藝術市場的運作自有獨立的系統，它們雖然為藝術家的傳奇性增添色彩，卻不是藝術史評鑑藝術品的直接參考。

第13章　表現主義

13—1 表現主義的內涵

「表現主義」一字是1911年出現的，是德國前衛藝術雜誌《風暴》的出版人瓦爾登（H. Walden）用來形容1905年以來幾個藝術團體所發展出的藝術潮流。當時表現主義一字的範圍較廣泛，包括法國的野獸派、德國的表現主義團體「橋派」和「藍騎士」，義大利的未來主義以及以孟克為代表的挪威象徵派。後來表現主義就較常指德國的表現主義。

表現主義 "Expressionism" 一字是針對印象派 "Impressionism" 而來的，"Im-" 是內向的意思，"Ex-" 有向外的意思，"expression" 即是表達出來之意。當時表現主義的藝術家宣稱要放棄印象派浮在畫面上的表達方式，要從印象派強調官能感受的表達蛻變出來，轉而直接表達內心的感受。這種內在感受包括個人的不安、焦慮、悲觀和絕望，以及對末世紀的恐慌之感，常常傾向宗教般依賴神秘力量。他們主觀地感受外在環境，一草一木都投射了他們的情感，和印象派將對光線、風景的觀察體驗以平面表達出來的方式不同。

表現主義並非完全是印象派的反義詞，實際上也是繼承了印象派的發展。在後印象派的高更和梵谷的藝術裡，他們主觀的感受已經超過他們對事物的觀察了，他們以扭曲的構圖、誇張的透視角度、變形的人體或臉孔傳達他們的情緒。表現主義特別受到高更的影響，繼承他大範圍的平塗色塊、鮮豔野性的顏色用法。

13—2 德國表現主義

20世紀是一個科學的世紀，人類的生活方式突然產生重大的改變，新的科學也在20世紀初蓬勃齊發，愛因斯坦的相對論、佛洛伊德的精神分析，X光及原子能等知識的發展對人類的思考有很大的影響。現代人必須能抽象思考，才能理解這些看不到，而是推論出來的事物。從前的科學從

靠眼、耳、鼻、舌的觀察到從定義、推理、演繹，以至於透過實驗得出證論。而20世紀的科學發現和發明讓現代人意識到，「看」已經不是可靠的理解事物的方法。「看」與「真實」的關係被切斷了。「看」是從文藝復興以來理解事情、理解世界的主要途徑，也是通往「真理」的途徑。到了科學時代，「看」本身已經不足為下定論的方法，人們對「真實」也有了不一樣的觀念。從科學裡，人們意識到在表象之外另有玄機；從表象之外尋找玄機，尋找秘密不但是科學家的任務，繪畫也是如此。

另外，現代生活疾速的步調、大城市的匆忙讓藝術家有了不同的省覺周遭事物的方式。德國表現主義主要是表達個體的茫然感、人際之間的冷漠造成個人的孤立，以及對末世紀的焦慮，因此德國表現主義有悲觀、厭世的傾向。與他們同時有悲觀哲學家祁克果、變質文學家杜斯妥也夫斯基作品裡受折磨的情結，以及尼采「上帝已死」的哲學出現。加上第一次世界大戰殘酷戰爭的經歷，讓當時的文藝界對於人性的根本產生懷疑。因此德國表現主義的開始及發展都是非常悲觀、棄世的。

印象派的藝術專注於畫布表面，他們享受戶外的陽光，信賴自己官能的感受。表現主義則是藝術家懷疑、徬徨的自我、內在失去平衡的情緒發洩。他們失去平衡的構圖，扭曲的形體和不協調的顏色分配讓畫面有咆哮的效果，表現出藝術家受到壓抑而欲發洩的慾望。他們的作品和高更的作品有一樣的憂鬱的情調，以及對於人的根本、存在和何去何從等沒有答案的問題的茫然。藝術創作變成這些悲觀藝術家的避難所，是他們心靈得到解放的方式。所以他們雖然和印象派一樣畫風景畫，大自然卻成為他們投射自己情緒的對象，而不是他們觀察的對象。這種出自內心吶喊的藝術令人聯想到艾爾格雷考（參見7-1）激昂的創作方式。

德國的表現主義有兩個團體為代表——「橋派」（1905-1913）及「藍騎士」（1911-1914）。兩個團體的成員畫家都非常年輕，剛從中學畢業，正

是處於徬徨少年期。這些年輕人聚在一起，和他們的環境對話，解放自己、反抗傳統和權威，同時也是反抗市儈的社會價值，以及反抗俗氣美感的藝術品味，所以他們常常企圖以特異風格驚嚇市井百姓，一方面是年輕人反抗一切的心理需求，另一方面是反對太過商業化的藝術市場。

「橋派」是第一個組織起來的藝術創作團體，有固定的成員，有團體宣言和定時出版的刊物及展覽。因為人多勢眾，「橋派」也受到相當的矚目。藝術家團體的方式也打破了以前藝術家總是孤僻、封閉、獨一無二的形象。

表現主義拒絕畫面內的含意或象徵性，他們要製造最直接、最單純也最原始的繪畫方式。他們受到來自太平洋及非洲原始民族的工藝、雕塑品以及面具等藝術充滿原始純樸的氣質和天真粗獷的創作方式的影響。

表現主義的藝術家無法壓抑和隱藏情緒，他們用創作把情緒表達出來。難怪從後印象派到表現主義的藝術家都是些性情怪僻的人。從挪威到歐陸發展的藝術家孟克就是這樣的人。

13—2—1　孟克

和塞尚、高更及梵谷一樣，孟克是一個性格、遭遇具悲劇性的藝術家。他的藝術是用吶喊宣告現代藝術的到臨，一個以悲觀開場的現代世紀。

孟克（Edvard Munch, 1863-1944）出生於挪威，父親是為窮人治病的醫生。孟克五歲時，母親患肺結核病過世，信教虔誠的父親無法克服痛苦，更無法安慰孟克和另外四個兄弟姊妹。母親死亡的陰影一直留在孟克的記憶中，他一生的許多階段都有以母親過世時為題材的作品，一再重複這個題材，成為孟克發洩痛苦、恐懼的途徑。

十五歲時，孟克的姊姊索菲也死於肺結核病，這時候更成熟的孟克更

意識到命運的無情和失去胞姊的傷痛。正值青春期、多愁善感的孟克將遺憾轉移到對父親的恨上。孟克親眼看到垂危的索菲在病床上哀憐的樣子，請求上帝賜給她多一點的生命，無法幫助姊姊的孟克只能躲在窗簾後面哭，而他同時看到父親神經質的反應，無能且無助的樣子。索菲之死讓孟克有罪惡感，因為他覺得死的應該是體弱多病的自己，而不是姊姊。生病、死亡的病床成了陪伴孟克一生的畫題。孟克並不是畫無助的父親，而是表達個人面對自然、面對命運時束手無策的無奈。在姊姊死後，孟克一直恐懼自己也會患病，在死亡陰影的籠罩下，孟克的内心更孤獨、封閉。

孟克是把人類最根本的問題拿來當畫題的藝術家。在他之前高更將人的存在，人的何去何從的問題表達在藝術中，但高更的表達法是象徵性的，他用天堂、生死輪迴來美化這些問題（圖79）；孟克則是把人們最避諱、最感到不安的事直接作為畫題。

孟克年輕時，挪威的藝術創作環境並不如歐陸好，一方面是因為在1800年以前，挪威在丹麥的控制下，丹麥讓挪威像一個邊陲的省一樣沒有發展，所以一直停留在農業生活形式的挪威並沒有進步的機會，也沒有開放的藝術環境。而19世紀末，挪威最重要的藝術潮流是忠實描寫自然、田園恬靜氣氛的自然主義。年輕的孟克對自然主義很反感，他認為藝術不是照著自然和照著模特兒畫圖再加以美化。因此原來在皇家藝術設計學院學畫的孟克決定到巴黎去見見世面，拜訪秋季沙龍展。在巴黎，孟克很快地學到了印象派的技法。回到挪威後，孟克展出一幅〈生病女孩〉的作品而遭到嚴重的批評。保守的挪威藝評和觀眾認為這種晦暗的作品不應該展出，連孟克的父親都不敢去看他的展覽。在挪威時，孟克參加一個文藝團體，在那裡他暗戀一位身材修長的金髮女孩。孟克卻始終不敢表露心意，直到這女孩嫁給團體裡的另一位藝術家，孟克的單戀才結束。孟克在保守的挪威得不到理想的創作環境，決定到巴黎去，並結束這段傷心的單戀。

1889年孟克到了巴黎，進入國家藝術學院。孟克在巴黎時覺得很孤單，也覺得藝術學院的人體畫課程很無聊，因此孟克並不喜歡待在巴黎。但是在巴黎，孟克看到了高更的展覽，被高更的藝術所感動，並且受到高更藝術裡象徵性的影響。同時，孟克也受到文學家波特萊爾頹廢文學的影響。

　　在巴黎時，孟克接到父親過世的消息，將自己關在房間裡，記下自己的思想，他說：「我和死亡共存」。他甚至還寫了一封信給他已經死的父親。

　　孟克學會印象派的技法，卻不接受印象派的創作觀念，他不接受表現光線變化的表面創作。孟克認為藝術家本身的情緒也會改變印象，因此孟克發展出扭曲、變形的技法。孟克把自己關閉在對死亡的記憶裡，在巴黎，孟克過著非常孤獨、封閉的生活，藝術是他表達自己的唯一途徑。孟克的情感非常空虛，常抱怨自己的孤寂，並且經常陷入不樂觀的戀情——單戀或三角戀情，這種戀情觸發多愁善感的孟克以「嫉妒」和「絕望」做為畫題。

　　孟克這類悲觀的題材被挪威的社會視為危險、聳動。挪威人並不接受孟克的藝術，但是他的作品卻有機會在法國展出，儘管對他作品的評論也非常兩極化，但是孟克的作品顯然在歐陸比在自己的家鄉更被接受、被肯定。孟克的藝術在歐洲各城市展覽，逐漸獲得國際名聲。支持孟克藝術的人認為，孟克的藝術是「透過心靈之窗的詩篇」。這似乎也符合了孟克對外界封閉的心，他在自己的內心、記憶、恐懼和創傷裡搜索靈感。他是一個將靈魂畫出來的畫家，評論家給他「心靈的自然主義」的封號。孟克要透過外在虛像將靈魂表達出來。前面我們看過林布蘭的自畫像（圖55）和哥雅描寫恐懼、害怕的〈巨人〉（圖64）。林布蘭透過外表的忠實描寫，從中流露出自己的氣質、神韻。而哥雅則藉託外物，以一個巨人的造型，將

自己的憂鬱和害怕傳達出來。對孟克來說，外表、景色並不如內心感受的傳達重要，為了將內心表達出來，他會用扭曲、變形的方法來描寫景物及人。而孟克誇張的用色，一方面是運用顏色本身的張力，另一方面是受到高更和梵谷用色方法的影響。

和塞尚一樣，孟克幾乎沒有社交生活和人際關係，卻有無限的創作熱情。當孟克越受到挫折時，他就越投入創作。孟克和女人的關係也非常戲劇性，他的單戀、三角戀的經驗，讓他對女人失去信心，偶爾與風塵女子來往，就把她們畫成貪婪、冷漠的女人。孟克最戲劇性的經歷是和一個富家女杜拉在一起的三年時光。杜拉是一個任性、驕縱的富家女，兩人透過朋友認識，戀情很快燃燒起來。與杜拉的戀情激起孟克許多創作的靈感，但不久後，這段戀情變成噩夢，孟克為了躲避杜拉跑遍全歐洲，最後住進療養院。孟克的作品透露出兩人從相戀變成互相折磨的關係。孟克曾畫了一個紅髮女子 —— 正是杜拉的髮色 —— 正吻著一個男人的脖子，而畫的標題是〈吸血鬼〉。追著孟克東奔西跑的杜拉還曾經騙孟克她得了肺結核病，讓虛弱的孟克從療養院出院去看她。肺結核病是孟克最害怕的事，因為他的母親和姊姊都死於肺結核病。和杜拉的一場追逐讓孟克心力耗盡，從此很長的一段時間都在各地的療養院度過。孟克的心裡只有他的初戀情人，那位金髮、修長身材的女孩。

家中的悲劇接連不斷，孟克的妹妹蘿拉因為被男友遺棄而得精神分裂症。孟克覺得自己像受到詛咒般，絕望和恐懼永遠跟蹤著他，在絕望中孟克開始酗酒。

住在療養院的孟克仍然沒有停下畫筆，藝術是他一生唯一的慰藉。1905年，德國的表現主義團體成立，邀請孟克參展，孟克的藝術被這群叛逆且熱情的年輕藝術家視為典範。孟克的藝術越來越受矚目，但他的精神狀態也越來越差，他後來也患了精神分裂症，總覺得被人跟蹤。孟克的世

界越來越孤獨封閉，他最後二十年的生命都陷溺在回憶和自憐裡，與外在的世界失去了關係。

圖82：孟克，〈吶喊〉，1894，94×74公分，奧斯陸孟克美術館

〈吶喊〉是孟克最著名的一件作品。孟克的作品可以讓我們更瞭解印象派和表現主義之間的關係。孟克的線條形筆觸讓我們直接聯想到梵谷的風格（圖79）。孟克的筆觸像流水般，所以他的畫面有流動、流暢的感覺。孟克的用色和梵谷類似，都是象徵性而非忠實於自然的。與梵谷不同的是，梵谷雖然構圖扭曲、變形得很厲害，卻還是寫生風景畫；而孟克的〈吶喊〉雖是以風景的形式出現，卻是為了配合前面吶喊的主角而設計的。斜切線的橋造成畫面的不安定，而背景紅橘色天空和水面的水平切割和前景正中吶喊的主角卻又讓不安定的畫面穩定下來。在橋的後方站了兩個人，讓畫面不會產生銳角的構圖，因而較緩和。〈吶喊〉的主角的形體也同樣是流動線條的筆法，這個形體的造型完全不符合逼真、寫實的要求。文藝復興到浪漫主義以來對藝術家準確人體結構的要求，比例正確的寫實技法，已經不適用於表現主義的藝術了。只有孟克這種流水般的筆觸才能和他背景連成一氣，而有畫面的整體感；也只有這種線條及顏色，才能將孟克的絕望表現出來。〈吶喊〉傳達了孤立、絕望的個體的內心寫照，同時也反映出19世紀末工業化的大城市裡陷入徬徨、孤獨的個體。

13—2—2　寶拉・貝克

　　介於表現主義和印象派之間，在德國有一位女畫家 —— 寶拉（Paula Modersohn-Becker, 1876-1907），她的畫風獨特，不屬於德國表現主義的任何團體，但卻是印象派與表現主義的綜合，而她的創作角度也有別於男性畫家。

　　寶拉出生於德勒斯登，家中有七個小孩，她排名老三，父親是工程師，母親來自貴族世家，因此很重視小孩的教養。寶拉有機會學畫、音樂和各種運動，這些家庭教養對她的自信和她在眾人之間的應對非常重要，尤其是對於當時的女性畫家能不羞怯地面對眾人，表達自己，是非常不容易的。雖然父母給寶拉充分機會發展自我，但他們卻不認為她可以當畫家，因為「這不是女孩子的職業」。寶拉在父親的壓力下唸了師範學校，但是她對於當老師沒有興趣。畢業之後，寶拉執意要到柏林去學畫。

　　二十歲時，寶拉到柏林參加一個短期女子繪畫班的課程，當時，女孩是不能和男孩一起上藝術學校的，但是女性已經努力爭取許多機會。在柏林，她們組織了女性藝術家聯盟並邀請老師。隨後寶拉不顧父母的壓力，不願意停止學畫，她在柏林待了兩年。在這段期間寶拉展現了充分的自信和執著，不被社會成規所束縛，不受女子之身的限制，充分享受了學習、參觀的機會。寶拉和父母的關係非常親近，她常寫信、寄畫回家給父母看。但是她和父親常起爭執，他們的個性一樣，寶拉是不輕易妥協的。父親研究寶拉的每一件作品，但是他對於繪畫的觀念還很保守，他認為繪畫是創造「美的形式」，而寶拉的作品並不符合他的想像。兩人的意見從來無法達到共識。寶拉在一次來自法國印象派的展覽裡認識了印象派的藝術，但是她對印象派卻有距離感。寶拉也看過孟克（參見13-2-1）的作品。在柏林充分利用公共生活空間，結識新事物的寶拉也參加了一些爭取女權的演講，但是她並沒有參加組織活動，一心一意只有創作。

後來寶拉隨家人搬到德國西北角的沃斯維德村去。沃斯維德是一個森林、沼澤區域，風景非常美。在這裡，寶拉可以做許多自然風景的寫生，這讓她覺得自己像自然主義的藝術家，如米勒（圖71）一樣，在田野中尋找自然裡的靈感。寶拉非常喜歡畫人物、動物。她在田野樹林裡找勞動的婦女和遊戲的小孩，在窮僻的地方畫些形貌卑微的人。寶拉對於大自然以及人、植物、動物的感受很特別。她並不認為人和自然是對立的關係，而是一體的；所以她的寫生常常是人物融合在自然中，有非常和諧的關係。

　　寶拉閱讀很多書，尤其受哲學家尼采的「超人哲學」影響。「超人哲學」的主要內涵是唾棄軟弱的人性弱點，不需要對周圍的人同情和包容，而應努力朝自己的目標邁進。也許是這個「超人哲學」鼓勵了寶拉不顧家人的反對，不顧財源上的拮据，後來不顧先生的挽留，只想到自己的創作和想到巴黎去。

　　寶拉要擺脫社會對女性不公平的要求，她在日記中曾經寫道：「如果女人要特立獨行，就會顯得很奇怪，也許她會有比較有趣的性格，但是除此之外呢？」在寶拉的時代，男人特立獨行較被接受，而特立獨行的女人則不會被容忍。

　　1900年寶拉二十四歲時，想離開沃斯維德到巴黎去。雖然在沃斯維德這個風景優美的地區也集結了許多畫家，但對寶拉而言卻不夠，她認為沃斯維德太狹隘。寶拉的日記透露出她對自己生命短促的預感，但是她卻似乎也下了決心，嘗試一切可能性。在一封給妹妹的信中，寶拉寫道：「我感覺到我的目標離你們越來越遠。你們越來越不能了解我的目標。但是我不會回頭的。」她到了巴黎，開始她的夢想。在巴黎，寶拉在一個私人的藝術學校學畫，並參加國家藝術學院的人體解剖課，有空時去羅浮宮參觀。在巴黎，寶拉覺得自己的藝術有了顯著的進步，便將她畫的人體素描寄回家，讓家人把她在巴黎的作品和在柏林的作品做比較。她覺得巴黎學

畫的經驗更充實豐富。

實拉參觀學習前代大師的作品，從提香（參見6-4-5）、波提且利（參見6-3-1）的顏色技法獲得心得。1900年舉辦萬國博覽會的巴黎，有許多各種藝術展覽，實拉首次認識了塞尚的藝術，她發現塞尚的筆觸、色面和她自己的技法很類似，實拉覺得從塞尚的藝術獲得了肯定，她相信自己的方向是對的。

和在柏林時期一樣，實拉儘量地認識巴黎，結識朋友和到處參觀。她對巴黎人的印象和在沃斯維德完全不同，她覺得在巴黎到處看得見平凡的市井小民，百態眾生各有性格；不像在沃斯維德，都是清一色的標準市民。這和她的選材有關，實拉喜歡尋找平凡無奇的臉孔、村夫農婦和小孩，而不是優雅的中產階級。

在巴黎時，實拉第二度遇到她後來的先生莫德頌（O. Modersohn）。他也是畫家，同時來自沃斯維德，當萬國博覽會在巴黎舉行時，莫德頌來巴黎參觀。實拉與這位大她十一歲的同鄉互有好感。莫德頌的妻子過世一年後，他娶了實拉。實拉和莫德頌在繪畫上是互相影響的，莫德頌非常肯定實拉的藝術，他毫不吝嗇讚美實拉，甚至認為實拉的藝術勝自己一籌。結婚後的實拉非常享受婚姻生活，並且疼愛莫德頌的女兒，她也為自己安排一個畫室，當她在工作時，不讓別人打擾。實拉的作品數量非常多，她扮演全職的藝術家，半職的太太、母親。在這方面，實拉是相當自私的，她的藝術是優先於一切的。實拉一直想離開沃斯維德到巴黎去，但是莫德頌卻非常安於留在沃斯維德。他不理解實拉的不安。實拉終於還是離開沃斯維德，而她也放棄了和莫德頌一起到巴黎的希望。莫德頌偶爾來看她，但他和實拉不同，他並不欣賞巴黎的生活。為了藝術，實拉等於是放棄了家庭。像高更一樣，她對創作的執著和熱情，讓她放棄一切。

在實拉幾乎放棄婚姻時，她的懷孕挽救了她的婚姻，一直想要孩子的

圖83：寶拉・貝克，〈跪者的
母親和小孩〉，1907，113×74
公分，柏林國立美術館

前面看過許多的母子圖多是宗
教聖像畫（圖18）。拉斐爾（圖
30）將聖母、聖子塑造成美的
典型，聖母是聖潔、超塵脫俗
的代表。波提且利（圖23）和
魯本斯（圖47）的裸女是美與
感性的擬人化，她們是沒有個
性，沒有真實生命的。寶拉以
女性及現代藝術家的身分，塑
造了另一種裸女的氣韻——母親
的謙遜（跪姿）、溫暖（胸脯及
吸奶的小孩）和滿足。

寶拉用塊狀的平面切割亮、暗
面，讓人聯想到塞尚的方塊筆
觸（圖77），同時有點像木刻雕
塑，這種立體感也很像畢卡索
同年的作品〈亞維儂的少女〉
（圖92）。

寶拉很可能看過畢卡索的作
品，而採用了一些立體派（參
見14-1）技法。而深色皮膚的母
親，特別是棕、粉紅色系的臉
孔，令人聯想到高更在大溪地
的作品（圖78）。寶拉採納不同
的技法融合在自己的風格中。
人與自然的和諧關係，裸體的
母子在自然中怡然自得的神
情，都是寶拉獨創的風格氣
氛。

寶拉重新回到家裡，享受家庭的溫暖。但
是產下一個女兒後，寶拉因肺血管栓塞病
逝。她的一生短暫豐富，而她似乎也預見
了自己生命的短暫，而迫不及待地利用
它。

　　寶拉和許多藝術家一樣，一生的作品
褒貶參半，但是他們的藝術卻隨著時間逐

漸受到重視與肯定。寶拉並不屬於法國的印象派，她並沒有和他們一起展覽，也沒有和印象派藝術家交遊。她也不屬於德國的表現主義，她的藝術風格是界於印象派與表現主義之間，同時包含她對於自然獨特的看法，以及她對於母親、小孩的題材與男性藝術家不同的詮釋。

寶拉和梵谷一樣，只有賣過一幅畫。

圖84：寶拉・貝克，〈自畫像〉，蛋彩，1907，62×30公分，埃森美術館
前面看過幾幅不同藝術家的自畫像；杜勒（圖39）神秘的自信，魯本斯（圖48）的炫耀性，林布蘭（圖54）的忠實性，各有不同的風格。寶拉的自信一樣表現在她的自畫像中，這是散發出安逸、祥和的自信，加上女性的柔和的光芒，滿足的神情。不像杜勒類似耶穌的手勢，不是魯本斯佩劍的裝備，也不像林布蘭強調自己藝術家的畫筆，寶拉選擇了一枝菊花葉在胸前，一方面有裝飾性的構圖效果，讓畫像胸前較有變化；另一方面呈現了人與自然聯繫、融合的關係。

13—2—3　克胥納

克胥納（Ernst Ludwig Kirchner, 1880-1938）是德國表現主義的代表之一，同時也是「橋派」的創始人之一。

克胥納出生於中產階級家庭，父親是工程師。克胥納小時候就表現了在繪畫方面的天賦，父親將他小時候的作品收留起來，註明日期；還為他請了一位繪畫老師，培養克胥納的繪畫興趣。

二十一歲時，克胥納到德勒斯登的科技大學唸建築系，期間，他認識了後來和他一起成立表現主義團體「橋派」的同學——史密特‧羅特魯夫（K. Schmitt-Rottluft）及黑克（E. Heckel）。在德勒斯登兩年後，克胥納轉學到慕尼黑的藝術學院。慕尼黑的課程有許多必修的人體素描、人體解剖學的課，克胥納覺得這些課程都很乏味，他自己在美術館裡學到的比在學校的還多。在美術館看到杜勒（參見7-2）及林布蘭（參見9-2）的作品，給予克胥納很大的啟示。他認為繪畫不是像鏡子般反射看到的東西，而是用繪畫的方法安排我們的生活。所以克胥納在街上、廣場上和咖啡館裡畫畫。德國表現主義視梵谷和高更為前輩，但是克胥納對於梵谷作品的感覺是「太神經質」。

1905年克胥納回到德勒斯登，完成中斷的建築學業；畢業後，他卻決定當專職的畫家。1906年克胥納和他在建築系的四個同學合創了「橋派」，他們是一群熱情，有冒險精神的年輕人，在一起討論藝術、交換心得，尋找畫室，組織展覽，並且出版刊物。他們也邀請他們崇敬的其他藝術家合展。一個新聞記者形容他們：「藝術對這群年輕人不只是在畫室裡蹲著，追求美或成功，藝術是他們熱情奔放的血液。」「是這群年輕人要突破所有限制，打開陳舊格局的叫喊。」

1911年克胥納搬到柏林，這個當時德國最大的都會城市激發了克胥納的靈感，他甚至於對晚上的燈光感到興奮。他和「橋派」的同學一起在柏

林設立一個「現代化講堂」，每週有兩個小時的活動。「橋派」在德國境內很受矚目，這一年他們被邀請到科隆參加世界藝術展，他們的藝術首次被雜誌發行人稱為「德國表現主義」。

1914年世界大戰爆發，愛國的克胥納自願從軍，成為一個軍隊駕駛，但是體弱多病的克胥納隨即因為肺炎而被送進了療養院，並沒有經歷到前線戰火。經過治療後，克胥納並不顯得較強健，他還是因為不勝任務而被除役。隨後克胥納竟半身麻痺，而到瑞士的山上去休養。在瑞士的療養院中，克胥納無法真正畫畫，但是他把畫筆夾在已經沒有知覺的手指之間繼續創作，甚至還有木刻版畫這種更費手勁的創作。

克胥納的感情也並不單純，他的性情多愁善感，也結識了許多女性朋友，這些女人都曾經當克胥納的人體模特兒。克胥納把他對女體美感的崇拜和他對女性的感情融在一起；而最明顯的例子，是他將雖沒有娶的恩娜視為他的妻子。藝術對克胥納是夢、生活和愛的融合。他說：「夢想給予幻想，幻想帶給生活經歷，而透過愛的精神將它表達出來。」雖然克胥納把恩娜視為妻子，並且兩度立遺囑時，都將自己作品交給恩娜全權處理，但他並沒有和恩娜結婚的打算，因為他對愛情有另一種期望，在他的信中透露出他對愛情的要求：「我對恩娜有無盡的感激，沒有她，我是撐不下去的。我對她有報答的義務。但是她的無私的忠誠，無條件的付出和一點也不懷疑的愛情卻不是我想要的。我們之間缺乏精神上的交流，我的精神仍是孤獨的⋯⋯」恩娜對克胥納的確是無條件地付出，當他的人體模特兒，她為他整理作品，負責經營他開的店，到瑞士的療養院照顧他，但是她卻不是克胥納夢寐以求的對象。克胥納在瑞士認識了一個女舞蹈家，他從這位舞蹈家的身體得到許多創作靈感，包括油畫、木版和攝影，並且為她的演出設計海報及畫舞臺佈景。舞者的身體的確很吸引克胥納創作的動機，十年後他又以一位女舞蹈家為模特兒，但是卻被克胥納認為缺乏想像

力，無法和她精神溝通。因為對克胥納來說，畫的對象的精神、氣質，以及與藝術家的交流，才是完成作品的條件。

　　克胥納的作品受到印象派、後印象派、孟克以及來自非洲、太平洋島的原始藝術的影響，他的色彩誇張、鮮豔像野獸派，而線條粗獷像立體

派。克胥納認為顏色本身是有內涵精神，它們可以是高貴的、神秘的、狂野的或性感的，所以他常用不寫實的顏色，如綠色來畫身體等。克胥納扭曲、不寫實的透視，讓他的作品更強而有力，畫面更緊湊有張力，因為他和立體派一樣認為繪畫應該是將三度空間裡豐富的事物表現出來，而扭曲的透視角度，更能呈現空間裡的各角度、各層面。

圖85：克胥納，〈街景〉，1913，120.6×91.1公分，紐約現代美術館

克胥納的作品有非常強烈、不安的效果，因為他將人物和景物變形，畫面充滿許多銳角和粗獷的黑色筆觸。和印象主義畫家常畫巴黎的街景，市民一樣，克胥納對於車水馬龍的不夜城柏林有相當多的寫生，其中也有許多是城市的夜景。強烈地扭曲造型、反透視的數學原則效果，誇張甚至詭異的顏色，讓人聯想到患癲癇症的梵谷和患被迫害妄想症的孟克的作品。不同的是，克胥納的街景人物是高尚的紳士淑女，穿著皮裝及羽毛帽子及西裝禮服和大禮帽。克胥納常用紫色、粉紅色、深紅色或粉色調的其他顏色。所以他的用色雖然詭異，卻常讓畫面有高貴的感覺。和梵谷在落寞的人身上找靈感、孟克回憶病床病患的神情，有不同的效果。

克胥納的藝術在德國和瑞士都相當受肯定，他有許多展覽的機會，並且為美術館、教堂設計內部及畫壁畫。希特勒獲得政權後，克胥納一度對希特勒有所期待，以為希特勒會為德國人、為德國帶來希望。但是1937年希特勒搜集了德國境內六百三十九件他認為是墮落的藝術作品，在慕尼黑以警告性的方式展出，展覽標題是「頹廢藝術」。其中有二十件是克胥納的作品。這對於克胥納是一個重大的打擊，他也同時意識到希特勒政權的危險，它威脅了藝術創作的自由及個人的理性。他在寫給朋友的信中說：「這是我們德國人的恥辱，他聲稱所有想為德國奉獻的人『墮落』。」

　　1938年克胥納的身體更虛弱多變，腸胃病、長年的頭痛，加上恩娜意外受傷，精神上的打擊和病魔的糾纏讓克胥納完全喪失生存的意願，在立完遺囑後，克胥納還將作品燒掉，版畫銷毀，隨後舉槍自殺。

圖86：克胥納，〈柏林聯合廣場〉，1914，96×85公分，柏林國家畫廊
克胥納違反透視原則的構圖法，他可以讓畫面的每個角落都一樣緊湊、有分量，而不讓畫面有遠景較鬆弛、近景才是主角的差異，這是克胥納獨特的城市寫生構圖法，同時也是印象派以來，繪畫變成為處理畫面平面上的安排的原則。

13—3　野獸派

13—3—1　什麼是「野獸派」？

「野獸派」（Fauves）一字原來是「野獸」的法文，和「哥德式」、「巴洛克」以及「印象派」一樣，這些稱謂的出現都有貶抑的意思；但隨著這些藝術的成功，這些名稱也正式列入藝術史之中。

野獸派一字是1905年當幾位用色狂野的藝術家合展作品時，藝評人渥賽勒（L. Vauxcelles）看到一件雕塑品被包圍在這些大膽奔放的繪畫中，於是用「包圍在野獸中的唐納泰羅」（15世紀的義大利雕塑家）為標題寫了一篇評論。

野獸派雖然受到高更用色的影響，但是它沒有象徵的性格；而野獸派繼承塞尚的色塊感，更加強調畫面的平面性。在野獸派出現的時候，攝影已經是非常普遍了，野獸派藝術家因此更熱中於強調繪畫的自主性，區別繪畫和攝影的傳真能力，因而避開所有「複製物體」的效果，強調顏色的張力以及畫面的平面性、藝術的即興。和塞尚、高更不同的是，野獸派更遠離具內涵性的繪畫。野獸派的藝術帶有裝飾的性格，畫面豔麗的色塊、即興粗獷的單調則帶給人愉快、奔放的感覺。野獸派的藝術受到非洲原始、活潑、充滿生命力的藝術的影響，也追求這種反璞歸真的創作動力。

13—3—2　馬諦斯

馬諦斯（Henri Matisse, 1869-1954）是野獸派（Fauvism）的創始人，是20世紀現代藝術的關鍵人物。馬諦斯出生在法國東北部，開食品店的父母親原來打算讓馬諦斯接掌他們的商店，但是身體虛弱的馬諦斯卻無法接受這個忙碌的工作。於是他在中學之後到巴黎唸了兩年的法律，後來成為律師事務所的助理。

馬諦斯並不像許多藝術家從小就表現出繪畫天分，他開始畫畫是出自巧合。二十一歲時，馬諦斯因為盲腸炎而躺在床上一年，母親怕馬諦斯無聊，送他一盒顏料。馬諦斯發現自己對畫畫的興趣後，即使在律師事務所上班，他還是利用早晨去上繪畫課。以後，馬諦斯決定展開繪畫生涯，而到巴黎學畫，認識了印象派並準備參加國家藝術學院的入學考。錄取之後，馬諦斯在同是孟克的老師莫侯（G. Moreau）的門下學畫，但是馬諦斯卻與老師的觀念不同。

　　離開學校後，馬諦斯到處旅遊、寫生，在地中海岸享受陽光，畫題是以畫室內的景物和靜物為主，並且在南部和妻子一同等待兒子的誕生。回到巴黎後，馬諦斯到一所雕塑學校學雕塑，在這裡認識了後來和他一起創立野獸派的同伴。

　　馬諦斯非常崇拜塞尚的藝術，有一段時間熱中於學習塞尚大塊、幾何形的塊面技法，而且比塞尚更大膽地使用顏色和筆觸。創作之餘，馬諦斯也必須為了謀生而畫畫。他為1900年巴黎的萬國博覽會做花環裝飾和畫框的裝飾。這個工作非常消耗馬諦斯的體力，他不得不回到家鄉休養，甚至打算放棄畫畫。經過一段時間的休養，馬諦斯又開始創作。1905年夏天，他和兩個朋友在地中海沿岸的一個漁村裡創作，這段時間馬諦斯的藝術有了關鍵性的發展。他們一起參加巴黎的秋季沙龍展，他們的作品被當時的評論用「野蠻」來形容；有人批評他們的作品粗鄙、原始；有人譏笑說看起來像雜技團；有人說像是幼童隨便塗鴉的東西。「野蠻」一字本來是藝評家用來貶抑他們的藝術的，就這樣成了野獸派的稱謂。這和許多藝術風格如「哥德式」、「巴洛克」、「洛可可」以及「印象派」的命名一樣，原來都是從貶抑的評論而來的字。

　　野獸派繼承印象派對於色彩的官能感受，他們從塞尚、高更的藝術出發，把顏色的運用更極端地發揮，他們畫的是什麼東西比印象派不重要，

畫面裡只有一個重點：色彩。野獸派藝術家的觀念是顏色本身就有表達的能力，他們要讓顏色的力量發揮到極致。所以野獸派的藝術不像德國表現主義那麼神秘，也不是藝術家內心深處的吶喊、呻吟。

馬諦斯喜歡整個畫面用鮮豔活潑的色彩，幾乎不必用到深沉的顏色，他也常用對比強烈的顏色：橘—綠、紅—綠、紅—藍等增加畫面的張力，再加上非常具裝飾性效果的捲曲線條。

馬諦斯進入法國國家藝術學院之前，曾在應用工藝學校學過藝術，馬諦斯常使用裝飾性的原素，但他的畫卻不顯得俗氣或商業化。他常常用粗黑的輪廓線使畫面更加平面化，沒有前後的距離、或是背景和主題的關係。但是他的輪廓線用法也遭到批評，說他的畫面像商店招牌。

馬諦斯和畢卡索互相仰慕對方的藝術，他們常交換作品，兩人之間發展出彼此敬重的默契。後來康定斯基——「藍騎士」的創始人說：「馬諦斯是顏色的大師，畢卡索是造型的大師。」畢卡索是與野獸派約同時的立體派（Cubism）創始人。

和德國表現主義及孟克相比，馬諦斯的藝術樂觀活潑、充滿生命力。馬諦斯喜歡畫人體，他認為人體和靜物不同，有動力。馬諦斯把人體和他的宗教信仰結合一起，因此有兩年的時間發展出〈生之喜悅〉系列，以人體為主的題材。

和德拉克洛瓦及莫內一樣，馬諦斯也到過北非的阿爾及利亞，並且受到當地景色的影響。馬諦斯也吸收了許多回教藝術，如工藝品、陶藝及地毯的裝飾性圖紋，將回教平面的裝飾圖紋運用到畫面上。

1907年馬諦斯受邀創辦一所學校，招收六十名學生。不久之後，馬諦斯就結束了這所學校，因為他認為教畫影響了他自己創作的專注力，而且六十名學生裡也頂多一、二個可堪造就，其他的學生是怎麼也提拔不起來的。

1908年馬諦斯到德國去，認識了德國的表現主義，也受到一些影響。但是馬諦斯的藝術和德國表現主義有很大的不同。德國表現主義強調的是藝術家的精神、靈魂，而他們的作品，無論是靜物、風景和人物，都是藝術家自己情緒的投射。所以他們的風景畫也會有哀傷的氣質，靜物也被表達得很憂鬱。而馬諦斯的藝術是繪畫平面上的藝術，顏色的藝術，對比、線條等問題，而不是藝術家內心深處的投射。即使如此，畫家的個性、風格仍然可以表達出來。

　　和後印象派的塞尚、梵谷一樣，馬諦斯喜歡法國南部、西班牙和摩洛哥的陽光和風景，他總會隔一段時間就到南部去，在那裡他覺得自己疲憊的身心又獲得新的能源。馬諦斯在巴黎才能得到賺錢的機會，但是他不喜歡巴黎一成不變的都市生活和缺乏活力的光線。

　　馬諦斯並不是完全樂觀的創作。1914年第一次世界大戰爆發，德國侵略法國，將馬諦斯家鄉的男丁俘走，馬諦斯和母親失去聯絡。對戰爭的害怕呈現在馬諦斯的創作中。一改以前活潑的色彩，戰爭時期馬諦斯的作品盡是灰黑等色調。第一次世界大戰還未結束，馬諦斯到法國南部蔚藍海岸，躲開戰爭專心創作。喜歡旅行的馬諦斯在各地找尋創作的動機，而最讓他感動的卻是在去太平洋上的大溪地島時，經過紐約和舊金山兩地的經驗，認為美國是一個新的世界。而馬諦斯最重要的買主也是一位美國人。這個買主並邀請馬諦斯為一個美術館畫壁畫，他的壁畫是三個半圓形的形式，因為美術館的屋頂是拱形的。馬諦斯成功地以女體造型設計出〈舞蹈〉為題的壁畫。

　　第二次世界大戰時，馬諦斯原本申請到巴西去避開戰火，後來卻留在法國，因為他認為，如果所有可以離開祖國的人都走了，法國還剩下什麼？第二次世界大戰並沒有讓馬諦斯失去勇氣，他的創作也不再像第一次世界大戰時突然變成灰暗沮喪的風格。

1941年七十二歲的馬諦斯患了十二指腸癌及併發肺栓塞，生命幾乎垂危，但是手術之後，馬諦斯奇蹟般地被治好。馬諦斯在病床上長達五個月，行動不便。無法畫大幅油畫的馬諦斯從此開始用剪貼創作，擅用裝飾原素的馬諦斯，在剪貼上發揮了他的專長。

　　1944年第二次世界大戰結束前，在養病中的馬諦斯收到來自巴黎家中的消息，他的妻兒因為參加抗暴起義行動，被納粹警察逮捕拘禁了六個月。馬諦斯在這段期間並沒有陷入悲觀絕望，他在寫給朋友的信中透露出他的鎮靜和為家人的驕傲。

圖87：馬諦斯，〈裝飾性的人體及花紋背景〉，1925，131×98公分，巴黎龐畢度藝術文化中心裝飾性的原素如壁紙、地毯等和室內植物、靜物及人物組合在表面上，讓畫面沒有前景、背景的區別，也沒有主要物體及配件的分別，是非常代表馬諦斯風格的作品。馬諦斯的平面化的處理也受到塞尚處理畫面的影響（圖77），甚至將塞尚的技法更加平面化處理。

畫面中這位女士的造型也屬於裝飾性的部分。馬諦斯並非企圖畫出肖像畫，因為女士的臉部非常簡化，並非表達具體某人的面孔或神情。裸體造型也與魯本斯（圖47）及德拉克洛瓦（圖69）企圖塑造他們心目中美的典型並各有象徵意義的擬人化技法不同；馬諦斯的構圖全然是畫面上的安排、擺設的技法。

馬諦斯的藝術從印象派的觀點出發，發展出他獨特的平面風格，並且有他獨創的裝飾性風格，讓「裝飾性」不再只被視為是工匠氣息之作。馬諦斯發展繪畫的各種可能性，成為塞尚之後影響20世紀現代繪畫最重要的畫家之一。1954年，這位跨越兩個世紀、經歷兩次世界大戰，將19世紀的繪畫帶進20世紀的現代繪畫的藝術家——馬諦斯死於心臟病，結束他豐富的創作生涯，當時手邊正在剪貼創作。

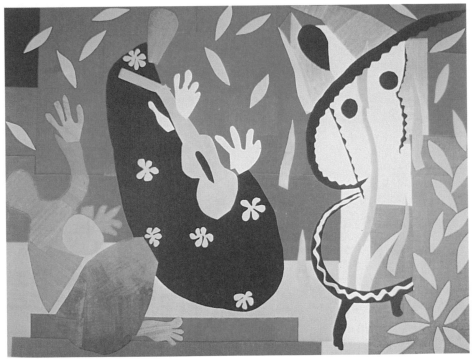

圖88：〈國王的哀傷〉，1925，292×396公分，巴黎龐畢度藝術文化中心
馬諦斯八十三歲時的作品，但卻充滿了童稚、遊戲式的效果。這件剪貼作品也是馬諦斯最後一件大作品。畫面中間黑色底、黃色花紋，兩隻手中間一把吉他的造型是國王；畫面右邊、白色的造型是一個裸女；畫面左邊的綠色造型是桂冠詩人，是馬諦斯用來象徵他自己的。畫面中的背景色塊看起來並非仔細計算，有許多不整齊的剪角。背景和三個主題造型並沒有主、客之分，整幅畫面像是包裝紙或是地毯、桌巾的設計。

馬諦斯的剪貼作品看起來很天真、幼稚，像是兒童的作品。並不是複雜、艱難的繪畫技巧讓馬諦斯成為偉大的藝術家。那種時代似乎已經過了。馬諦斯成為偉大的藝術家的原因在於他的創作風格，他所開發的平面藝術的可能性，這些是從前沒出現過的，而開啟許多未來的可能性的理念。在20世紀的藝術中，理念的創新比複雜的技巧重要。藝術的價值從手上的工夫轉到頭腦的工夫。

第14章　現代繪畫的各種可能性

「現代藝術」的劃定沒有一定的說法，現代藝術的時間與「現代」的一般定義如工業化、文明化、科技化及都市化有關。要為現代藝術找到和現代化的連帶關係並不容易，但是藝術史仍能找出現代藝術的「現代」之處，那就是藝術的多元化、多面貌以及藝術的自由性。

藝術的多元化包括風格、題材、媒材、觀念及藝術家的個性、喜惡，呈現在不同的創作方向和創作方式中。

藝術「自主性」的意義是對於「藝術」沒有固定的定義，藝術家、藝術史家、藝評或藝術經紀人都無法為「藝術」下一個通用性的定義，他們各自有自己工作範圍內的準則。藝術的自主性變成一邊建立規則、一邊遵循這個規則或打破這個規則的嘗試。藝術隨時有出奇制勝的新觀念、新技法，藝術史家、藝評也隨著藝術家建立或改變他們對藝術的詮釋；而透過藝術史家及藝評的詮釋，藝術家又可以為自己下一步的創作重新定位。這種互動關係有時候是互相接近，有時是誤解，有時是彼此的議議。如此一來，「藝術」不需要靠外界對藝術的定義，政治權力和商業利益也無法直接介入藝術創作和藝術史詮釋的範疇，它們無法直接影響環境的生態、藝術的題材，也無法影響好壞藝術標準的建立。藝術品雖然也在藝術市場中買賣，但是價位無法做為藝術品好壞的參考。在多元化、多重標準的現代世界中，自主運作的藝術創作得以繼續扮演回顧歷史、前瞻現代生活的角色。藝術象徵了個人自主性的表現，同時對於藝術愛好者具有潛移默化的效應。

14—1　現代藝術與抽象畫

現代藝術的界定與「抽象畫」的出現相互指涉。「抽象」的意思是「不具象、沒有可以辨視的物體」的意思；抽象畫是藝術自主性的表現方法之一。

現代藝術由抽象畫的出現向前推算，藝術史家認為塞尚畫面的平面感、塊狀感以及高更的大塊色面平塗，對抽象畫的出現有決定性的影響。

14－1－1　分離派：克林姆

現代藝術開始時，歐洲許多流派同時出現，風格互異。在維也納也出現了風格特立的分離派（Secessionism），代表畫家是分離派的創立人克林姆（Gustav Klimt, 1862-1918）。克林姆出生於維也納，父親是雕鏤匠。克林姆十四歲時進入工藝學校，隨後和父親一起做室內設計的工作。他們得到許多重要的委託，如在奧匈帝國內重要戲劇院的室內牆面設計，羅馬尼亞王室成員肖像，南斯拉夫的國家劇院的設計等。克林姆的藝術成就也榮獲皇家頒授的勳章及奧匈帝國皇帝獎。克林姆從他的室內設計經驗中逐漸脫離他所學的學院風格，而創立了自己的風格。1897年克林姆在維也納創立了分離派，成為分離派的第一任主席。克林姆的作品大部分是室內牆壁的設計，因此是以裝飾性為目的。克林姆對於人體的表達能力讓他的設計效果和感動力超過了裝飾的目的。克林姆擅長表達人體，同時更擅長以人體為象徵和媒介，表達人生的喜、怒、哀、樂、愛、怨、怯、恨。克林姆一方面利用寓言或神話為題材，另一方面用人體寓涵人生，如作品〈生與死〉、〈吻〉、〈女人的三個階段〉、〈生命樹〉及〈期待〉等標題，透露了他的作品不是反映人生，而是人生各個過程的擬人化，用人體象徵其實看不到的情感、溫柔、悲哀、恐懼、喜悅、信賴等。和孟克（參見13-2-1）比較，孟克表達的絕望、恐懼與孤立是絕對悲觀的；而克林姆則讓美與醜融於一體，他的素描能力及敏感使他擅於表達生老病死的美、醜的美、悲哀的美，同時他過於誇張的裝飾性和華麗感又讓這個美感變得令人窒息。

克林姆融合了人的情慾，誇張了對美的渴望，過度的華麗提醒了人們這個渴望的奢侈。他的藝術象徵了註定會衰老的人生對青春、永恒的愛和

溫柔奢侈的渴望。

　　1898年克林姆受到大學的委託，為哲學、醫學及法學三學院做壁飾的設計，克林姆運用他的長才，用人體象徵這三門學問，但是克林姆哀愁的人的表情，直接的裸體姿勢及頹廢的氣質被保守人士批評是色情、變態的作品。這個評論對克林姆的打擊非常大，於是他請朋友把這三件作品買回來，後來這些作品在第二次大戰的戰火中化為灰燼。

　　分離派的活動期，也同時是現代建築風格開始蓬勃的時期，藝術界的喜惡分為兩極，喜歡現代化、功能化美感的人批評分離派造作、匠氣，裝飾性重於藝術性。另一方面，追求現代化美感的一派看重實用、簡潔的設計則被視為冷漠、缺乏人性。但是隨著現代化及工業產品量化的潮流，分離派的藝術則成為懷舊風格的藝術。

　　克林姆的作品大約可以分成三個階段，第一個階段是典雅的、以古典神話為題材的作品；第二階段則是他的金色階段，克林姆用大比例的金色為底色，加上螺旋、格子或藤狀的紋飾，人物常常只占畫面的一小部分。這個風格與克林姆在各劇院從事室內裝飾的經驗有關。克林姆的平面裝飾性是從馬諦斯（參見13-3）的作品得來的靈感，兩人的藝術都有裝飾性，都像海報，但是效果非常不同。第三階段克林姆放棄金色，雖然他的整體風格並沒有太大的改變。這是克林姆的金色時期及他的名望達到頂點後，到法國及西班牙旅行，在這些地方他認識了強調自然經驗的藝術風格，也認識了這個給予自然主義靈感的風景和喜歡在戶外活動的人們，隨後的畫面就不再出現金色。

　　1918年克林姆死於中風，他所創立的分離派也隨之消散。分離派帶著一些帝國的奢華感，也同時帶著末世紀的頹廢氣氛。它表現了頹廢的美，也表現了美的頹廢。

〈吻〉是克林姆最出名的作品，這個題材也是克林姆的創新，克林姆之前的繪畫不是表達性，就是描述性的；而克林姆則將表達性與描述性融合在他裝飾性的構圖和用色中，而讓〈吻〉有一些像詩般的多愁善感，卻又同時將人對愛和溫柔的渴望表達出來。男人肯定的姿勢和有力的手與女人沉浸於懷抱中，不只把「吻」表達出來，也表達了相愛者的渴望與奉獻之情。

克林姆用〈吻〉象徵愛。人體局部地出現在畫面中，大部分的畫面則像壁飾般平面的設計。男人的格子紋強調男性的陽剛；女人的圓形紋則強調女性的陰柔，金色的衣袍和畫面下方像開滿花的草地讓畫面充滿華麗感，但是與投入吻中的相愛者對比，卻不流於俗豔。克林姆是最能牽動觀眾情懷的藝術家。

14－1－2　康定斯基

　　抽象畫的代表藝術家 —— 康定斯基（Wassily Kandinsky, 1866-1944）為現代藝術開啟了一個全新的方位。從塞尚的構圖和高更的用色開啟了現代藝術家的實驗精神後，物體或繪畫的內容越來越不重要，藝術創作已經脫離模仿自然、複製物體的模式，藝術成為觀念的實驗及表達。

　　康定斯基出生於莫斯科的富裕之家，受到非常好的家庭教育，包括學習鋼琴及大提琴等教養。康定斯基在大學主修法律，畢業後發表許多法學論文，並且在家

庭的安排下結婚，一切似乎是為一個律師的生涯做準備。

然而三十歲那年，康定斯基卻拒絕了大學的教授一職，離開俄國到德國慕尼黑開始學畫。康定斯基不但在藝術學院裡學畫，他還自己籌辦藝術學校、藝術團體和藝術活動。

康定斯基害怕黑色，避免使用黑色發展他的風格；而在1895年莫斯科展出印象派藝術之後，康定斯基對印象派混色的技法印象深刻，在光線的照射下，沒有物體是真正黑色的。康定斯基非常喜歡旅行，在北非突尼西亞、義大利及瑞士找尋靈感，他不但畫畫，也發展自己的藝術理論。康定斯基不停地在創作與理論之間徘徊、尋找和實驗，他幾乎是有系統地實驗色彩和造型之間的變幻關係，而發展出他獨特的抽象「繪畫音樂」。

康定斯基在慕尼黑期間，歐洲各地畫派相繼出現，在柏林及維也納有分離派，在巴黎有立體派和野獸派，在柏林和德勒斯登有橋派。康定斯基則在1911年和他的朋友馬克（F. Marc）創立了「藍騎士」的兩人團體。康定斯基的抽象畫及藝術理論也在這段期間臻至成熟，他的第一幅抽象畫問世，並出版了《藝術的精神性》一書。

1914年第一次世界大戰爆發，康定斯基必須離開德國，回到俄國。在俄國康定斯基獲得大學教職，並成為國家文化教育委員會會員，七年之間康定斯基設立了二十個美術館。在俄國的期間，已離婚單身的康定斯基認識了一位來自貴族家庭的年輕女孩，一年之後結婚，往後她隨著康定斯基在各地或是流亡或是旅行，沒有一天分開過。在俄國康定斯基經歷了革命，俄國成為共產國家，擁有公職的康定斯基獲得可以出國的特權，1921年他和妻子到德國後，不再回到俄國，因而失去俄國國籍。康定斯基沒有國籍一段時間，在德國的包浩斯建築學院擔任教職，在這個學院裡康定斯基教授色彩與造型的理論。

隨後德國境內的政治不安，希特勒獲得政權後，強力干預藝術創作的

環境，包浩斯學院被關閉，自由的藝術作品常被納粹政黨利用種族歧視的角度詮釋為「頹廢藝術」。身為外國人的康定斯基感到納粹黨的危險，決定離開德國到巴黎去。

　　康定斯基的藝術一直沒有被肯定，有些藝評家認為他的抽象畫像任何小孩拿起萬花筒看到的圖象，並沒有精神面的價值，或認為不具象的繪畫就沒有表達力、也沒有內涵。有些帶有歧見的藝評與康定斯基的俄國出身有關，許多藝評嘗試用個人的歷史背景做解釋，因而忽略了其他的層面。

圖90：康定斯基，〈組曲之二〉，1910，97.5×131.2公分，紐約古根漢美術館

康定斯基的抽象畫與蒙德里安（參見14-3）抽象畫的觀念有些差別。蒙德里安要將自然裡的元素減化成最純粹的單位，而成為原色、白色、黑色以及直線、色塊。康定斯基的抽象畫則是以自然的形式為參考，如山岳、樹木、動物、房舍，但是色彩及線條才是畫面的主角，它們以大自然的形式為出發，最後完全脫離大自然的形式而成為色彩與線條的組合。康定斯基將這個組合看成如音樂般的抽象，完全由音色及音質組成的旋律或非旋律性的聲響，而脫離了模仿自然的階段。

康定斯基不喜歡用黑色，他的畫面裡只有少許的深色線條，康定斯基的色彩也多是高彩度的活潑色調，和野獸派的原色類似，但比野獸派多了韻律感和動態感。

康定斯基繪畫的色彩、韻律感和動感非常吸引人的目光，引誘人們對童話風景、夢境和音樂旋律的遐想，並不需要語言詮釋，語言反而成為累贅。

康定斯基的作品開啟了藝術的新界面，他的繪畫直接影響了超現實主義，現代藝術從複製及模仿的特性解放出來，開啟了藝術無限的可能性。

康定斯基對藝術的影響及他的繪畫對觀眾的吸引力一直被藝術界低估，在他逝世後，藝術史家才逐漸認識和肯定他的藝術。康定斯基的繪畫和塞尚的繪畫一樣，由於在藝術上有所突破、創新，因而在當時受到保守藝評的懷疑、譏議；但是對一般的觀眾來說，欣賞他們的藝術並不需要具有任何藝術理論或藝術史的知識，也不是了解不了解的問題。他們的藝術是直接訴諸感官、引發聯想的。塞尚被稱為現代藝術之父，康定斯基則被稱為抽象藝術之父。

14—1—3　夏卡爾

夏卡爾（Marc Chagall, 1887-1985）是出生於俄國的猶太藝術家，他一生的作品都和他的猶太教背景有關。夏卡爾從小就立志當畫家，雖然他的父母對藝術一點概念都沒有，但是夏卡爾的母親卻支持夏卡爾的興趣。當他謹守猶太教義的家庭到教堂做禮拜時，夏卡爾仍然握著畫筆不停地畫畫，長輩們認為夏卡爾沒有敬意，但是夏卡爾的母親了解他的興趣，為他找到教畫的老師──全村唯一的肖像畫家。藝術家的職業並不被正統猶太教接受，因為正統猶太教是反對肖像的。夏卡爾一生一方面保持他對宗教的懷念，另一方面也用他的藝術突破宗教對他的侷限。

夏卡爾在這位肖像畫家的畫室學畫，學畫的過程卻讓夏卡爾覺得很無聊。夏卡爾沒有足夠的錢買齊顏料，他的畫面因此常常整片藍藍的，這種畫法卻也成為夏卡爾的風格之一，讓畫面如夜色、夢境的感覺。夏卡爾的

老師看出他的天分，讓他不用繳學費，繼續在畫室學畫。

　　1907年，二十歲的夏卡爾離開家鄉，到人文薈萃的聖彼得堡去，進入藝術學院學畫。這個藝術學院的傳統式課程對夏卡爾也一樣不具挑戰性，夏卡爾覺得兩年的藝術教育對他來說是浪費時間；但是在聖彼得堡他認識了有名望的藝術贊助人，在他們的幫助下，夏卡爾得到一個雜誌社的房間當他的臥房和畫室，也在他們的幫助下，夏卡爾的畫受到一定的重視。

　　即使在聖彼得堡得到幫助和重視，但是夏卡爾在這裡三年後，卻覺得聖彼得堡的藝術環境太狹隘，於是在1910年決定離開俄國到藝術首都巴黎。巴黎提供夏卡爾許多新的創作活動，無論是巴黎的都會生活、自由的氣氛、大城市的動力和巴黎的羅浮宮，但是夏卡爾在巴黎的創作題材仍然是他的鄉村生活、猶太儀式以及童年的記憶。

　　1914年第一次世界大戰爆發，夏卡爾必須回到俄國，由列寧帶領的共產黨正在發展勢力，夏卡爾被任命為人民代表委員，負責家鄉懷特別斯克（Vitebsk）的藝術事宜及擔任教職。受到當時共產主義熱情的影響，夏卡爾認為這也是藝術革命的機會，夏卡爾要將藝術帶到每個俄國人民的生活中。但是隨後夏卡爾發現，共產黨需要的是政治宣傳而非真正的藝術。擔任藝術學校教授的夏卡爾一意孤行，逐漸被同事及自己的學生孤立，在失望之餘，夏卡爾決定離開家鄉到莫斯科。

　　在莫斯科夏卡爾接觸了猶太教戲劇院，並且負責舞臺及服裝的設計。這個時期夏卡爾對猶太人及俄國的傳統有了更進一步的認識，於是作品裡出現了猶太教士、先知、預言家。

　　在莫斯科一段時間後，1923年夏卡爾在失望及疲憊感之下再度離開俄國，回到巴黎。逐漸將巴黎視為家鄉的夏卡爾在作品中也出現了艾菲爾鐵塔、聖母院等巴黎著名建築物。第二次大戰爆發後，巴黎逐漸受到納粹的威脅，身為猶太人的夏卡爾不得不離開歐洲到美國，這時候的夏卡爾已經是

圖91：夏卡爾，〈我和我的鄉村〉，1911，191×150.5公分，紐約現代美術館

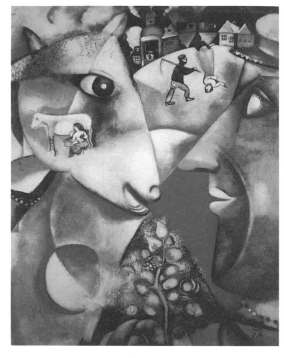

夏卡爾的藝術可以算是表現主義，也可以算是超現實主義，因為他的藝術兼具兩個畫派的特色。這件作品是夏卡爾早期作品的典型，記錄夏卡爾家鄉的鄉村生活，但同時是夢境般具象徵性的。畫面的構圖由右邊的人臉和左邊像牛或馬或驢的臉形成畫面的X形切割，在兩個臉之間又有一個若隱若現的紅色圓形。這種構圖本身沒有特別的涵意，但是畫面切成好幾個區域，每個區域是一個夢境，卻不會讓畫面失去中心，而向畫面中心集中。右邊的臉顯然是夏卡爾自己，但是他把自己畫成綠色的臉，沒有眼珠，倒像是一個銅像。反而對面那張動物的臉卻有一隻和善的眼睛，在眼睛的下面一個擠羊奶的人，及畫面上方扛著鐮刀的農夫和一個倒立的家鄉記憶，倒立著或飛在空中的人物在夏卡爾的作品中常常出現。

夏卡爾用綠色的臉、紅色的圓形和夜色下色彩濃郁的房舍以及他像兒童般的用筆和造型，讓畫面有天真瀾漫的氣氛。

國際知名的藝術家了。夏卡爾在美國和俄國籍的編舞家馬辛（L. Massine）及作曲家史特汶斯基（I. Stravinsky）有合作的機會，夏卡爾再度認識了俄國文化的另一面。這段時間夏卡爾的太太過逝，對夏卡爾的創作是一大打擊。

　　再度回到法國的夏卡爾決定到法國南部定居下來，夏卡爾開始創作與法國南部風景有關的作品。隨後夏卡爾認識了另一位女士，1952年，六十五歲的夏卡爾再度結婚，而重新獲得新的創作活力。

夏卡爾對於愛有非常堅定的信心，他認為沒有愛的話，世界將一步步走向沉淪。基於這個信念，夏卡爾的作品都是以愛為主題，他所表達的神秘感、夢境幻景、回憶、宗教儀式和隱約的象徵性都充滿著溫馨感。

夏卡爾的題材非常簡單，而且畫面的原素和意義也很單純，總是同樣東西的重複組合，如新郎、新娘、婚禮、小提琴手、動物如牛、羊、驢、公雞、花束、畫架、調色盤及畫家等。這些題材有些和夏卡爾對家鄉生活的記憶有關，有些則有象徵的效果。常常出現白紗禮服的新娘旁邊及在畫架前藝術家旁邊的動物象徵男性的魅力及藝術家的創造力，象徵來自原始的慾望及創造的動力。但是夏卡爾和野獸派不同，野獸派強調顏色本身的影響，畫面的活潑感和動態；夏卡爾的動力則是內在的，象徵人性的。夏卡爾的藝術表達記憶和情感，透露夏卡爾孩童般的天真氣質，透露他對愛的信賴和嚮往。和孟克出自內心的絕望掙扎及吶喊相反，也和克林姆矛盾地將誇張的華麗及對生命的無奈結合起來不同，夏卡爾的藝術像是夜間催眠曲般的和諧、溫柔。

14—2　畢卡索與立體派

14—2—1　畢卡索

畢卡索（Pablo Picasso, 1881-1973）是20世紀最有名的畫家，他的創造力和永不停歇的靈感以及豐富的作品，一萬五千件油畫、六百六十件雕塑以及不計其數的草圖、版畫及瓷器畫，是藝術史上無人能突破的。畢卡索生於西班牙南部，父親是當地一所藝術學校的老師。西班牙南部的氣候和非洲很像，同時擁有屬於地中海的風景、植物和文化。這種氣候是歐洲藝術家一直嚮往的，德拉克洛瓦和莫內都曾經到北非，塞尚、高更及梵谷也都住過地中海岸及寫生那裡的風景，馬諦斯也在地中海岸度假及休養。

畢卡索得地利之便，可以認識這裡的陽光、風景和色彩。

　　畢卡索從小就表現出驚人的繪畫天分，教畫的父親對兒子的天賦感到驚訝，也知道自己無法教這個神童，在畢卡索十五歲時把自己的畫箱、畫具交給畢卡索，這似乎是一種成年儀式，讓畢卡索繼續這條路，並且預知他的前途不可限量。

　　畢卡索的父親後來獲聘為巴塞隆納藝術學院的教授，於是帶著全家到巴塞隆納。巴塞隆納是西班牙最大的經濟、貿易城市，人文薈萃的地方，擁有來自世界各地的商品及文化資源，這些對年輕的畢卡索有很大的影響。十五歲那年，畢卡索輕鬆地考上了父親執教的藝術學院。考試的題目是讓學生精確地寫生，將學校安排的物體畫下來，這對同年齡的學生而言是個大課題，但是對觀察敏銳、表達精確的畢卡索卻是輕而易舉的事。一年之後，畢卡索到了首都馬德里，在皇家藝術學院就讀。這年，畢卡索十六歲，他送了一幅作品去馬德里參展，榮獲評審團的榮譽獎，畢卡索的成就和聲名從這時刻開始起步發展。

　　年輕的畢卡索還是回到巴塞隆納的藝術學院，結交其他的藝文人士。巴塞隆納的藝術學院傾向吸收其他歐洲國家的藝術，和馬德里皇家藝術學院繼承傳統的路線不同。這個時期畢卡索對於當時的世界藝術首都巴黎，已經有所聽聞，他和文藝朋友們也一起創辦雜誌，希望帶給巴塞隆納一些新的刺激。但是他們的雜誌並不成功，巴塞隆納仍然太保守，畢卡索在失望之餘決定到巴黎去，這時候他二十歲。

　　二十歲的畢卡索到了巴黎，還是一個鄉巴佬，但是畢卡索很快地吸收了各種藝術流派及藝術家的技法及風格，不過還沒有自己的風格。畢卡索的天分和學習能力非常強，在這段時間，畢卡索常常用藍、綠色為作品的主要顏色，畫題圍繞在憂愁的人上。這段時期是內心孤寂的畢卡索的「藍色時期」。「藍色時期」也受到了西班牙畫家艾爾格雷考（圖35）的影

響。而這段時期畢卡索也受到沃拉德（也是發掘了塞尚和高更的畫廊經紀人）的重視，展出他的作品。從「藍色時期」開始，畢卡索開創自己的風格，隨著一生的歷程，創造不同時期的許多風格。從「藍色時期」開始，畢卡索就關心周遭的人以及他看到、經歷到的世界。「藍色時期」以憂愁的人、病者、老者等為題材，是畢卡索關心世人的方法。

二十四歲開始，畢卡索的世界有了改觀，他認識了阿波里內爾（G. Apollinaire），一位當時舉足輕重的巴黎藝評人，他對畢卡索的藝術非常欣賞。畢卡索結交許多文藝人士，認識了女友奧莉維，交往了六年，生活變得開朗、樂觀，並且有愛情，他此時期的作品充滿了粉色調子，活潑奔放，因此被稱為「粉紅色時期」。在粉紅色時期的兩年內，經紀人沃拉德買下了他所有的作品，畢卡索第一次享受成功，在經濟的穩定狀況下，他大膽嘗試新的風格。而立體派也是隨著「粉紅色時期」結束而產生的。

立體派的產生大約可以說是畢卡索在1909年畫了一幅巨大的油畫〈亞維儂的少女〉（圖92），成為藝術史的重大突破。這幅油畫裡有五個女人，但畢卡索將她們畫得像是先被截肢後再重新拼湊起來的樣子，她們不但沒有美麗的臉孔，反而像是戴了非洲面具。這幅畫展出時造成了很大的騷動，宣告了立體派的誕生。

立體派的創作觀念可以說是繼續延伸塞尚的藝術，也可以說是藝術家對於「觀察物體」方式的反省。塞尚的畫面是許多色塊組合而成的（圖77），塞尚曾經透露他觀察物體和將它們表達出來的技法，他把一切物體都看成是由最單純的幾何形狀：方塊、圓球、錐體和柱體等物體的組合。立體派並不是簡單地實驗塞尚的技法，但是他們繼承了塞尚觀察物體的自主性，也就是以自己的方式分析物體，而不是單純、忠實地複製物體。

我們也可以說，立體派的分析、組合的創作觀念，和表現主義強調內心的感受的發揮是相對立的。立體派是用冷靜的眼光，開啟另一個看世界

圖92：畢卡索，〈亞維儂的少女〉，1907，243.9×233.7公分，紐約現代美術館

畢卡索將「觀察」變成多方位、多角度的，他的人物有側面的臉孔上畫了正面的眼睛，或正面的臉孔上側面的鼻子，像是埃及人的壁畫一樣。畢卡索把「看到的」和「知道的」融合在畫面中。他知道當他看到正面的臉孔時，也知道鼻子側面看起來的樣子，所以他把兩者合在一起。用這種方法，畢卡索可以把他知道的各角度的樣子同時畫在一起。和德國表現主義及野獸派比較起來，立體派是比較冷靜、反省和分析的畫派。

的角度。立體派和野獸派共同的地方是打破畫面上的透視空間，這兩個畫派的畫面上都是平面，沒有深入的空間感。前面我們介紹過印象派出現時，在科學、哲學的領域裡出現了所謂的「實證主義」，實證主義主張「眼見為憑」的研究方法，影響了印象派藝術家用眼觀察的創作方法。立體派則是挑戰實證主義的，因為立體派提出了另一種觀察法——分析式的觀察，解剖過再重新組合的事實也是事實。立體派是帶有科學色彩的畫

派。「立體派」一詞和許多其他畫派的命名一樣,是從原本負面的評語而來的。

立體派的特色既是切割、再組合的創作方法,他們的畫面會讓人聯想到雕塑品,可以從各角度觀察,或是像建築物的支架,從各角度伸出線條來。實際上畢卡索也是一個非常優秀的雕塑家。畢卡索是一個非常好奇,喜歡嘗試新事物,喜歡做實驗,發掘新材料的人,因此在他手邊可以用到的材料,他眼睛可以看到的題材,都是他創作的對象,因此畢卡索畢生的雕塑品數量也非常多。雕塑的經驗同樣表現在畢卡索的繪畫上。

第一次世界大戰的爆發為立體派畫上句點,因為和畢卡索一起創立立體派的法國夥伴布拉克(G. Braque)被徵召入伍,畢卡索則遠離前線繼續他的創作。

1918年畢卡索三十七歲時,娶了一位俄國芭蕾舞蹈家,三年後獲得一子。畢卡索有熱情的個性,並且深為女性美所吸引,成功、有才氣的畢卡索身邊不乏女性崇拜者和美麗的模特兒。除了二十四歲時的女友外,畢卡索結過兩次婚,另外還有兩次沒有結婚的戀情,共有四個孩子,當他第二次結婚時,已經是八十歲高齡了。這些女人無疑地帶給畢卡索許多快樂和痛苦、希望和失望,同時刺激了他創作的靈感。

第二次世界大戰爆發後,畢卡索的作品變得特別可怕,女人像是人面獅身像,人體也像是被切割重組,充滿紋理線條像被剝了皮的肌肉般。畢卡索雖是藝術家,卻對政治局勢很敏感,而對於戰爭,無論是否自己受到波及,都非常切身感受受害者的恐懼與痛苦。1951年韓戰爆發時,畢卡索在東京有回顧展;同年他畫了一幅模仿哥雅構圖的立體派作品〈韓國的屠殺〉。畢卡索對於周圍人的同情、體諒,在「藍色時期」就已經顯現出來了。第二次世界大戰期間,畢卡索自願留在法國淪陷區,和馬諦斯一樣,他們沒有利用自己的國際聲望逃離戰區。身為西班牙人的畢卡索成為藝術

圖93：畢卡索，〈格爾尼卡〉，1937，350Ｘ777公分，馬德里普拉多美術館

第一次世界大戰之後，畢卡索的創作變得較神秘、較有象徵性。也許是受到戰爭的影響，畢卡索轉向內心的探索。當1937年西班牙爆發內戰，西班牙政府引入德國軍方的飛機轟炸時，是畢卡索表現出他這神秘風格發展的最頂點，他開始畫關於戰爭的作品，〈格爾尼卡〉是其中最重要的作品。畢卡索見到德軍飛機在格爾尼卡城轟炸，炸死了無辜百姓、婦孺的影像，直接、強烈地將戰爭的野蠻、盲目、殘酷呈現出來，將無辜百姓的哀號、傷痛表現在扭曲，變形人與動物的嘶喊，擠壓的構圖和造型中，畢卡索的憤怒也同時透露在畫面中。

家不屈服於納粹強權的代表。1944年法國被盟軍解救、脫離納粹的占領後，覺得受到法西斯暴政壓抑的畢卡索馬上加入反法西斯的政黨——共產黨，這也符合了畢卡索同情窮弱者的性情。

畢卡索是個發明家，在創作的生涯中不斷發明新風格與新技法，也不斷嘗試各種媒材及題材。這些嘗試並非畢卡索獨自在畫室裡苦悶思考的結果，而是這個好奇、大膽的藝術家在遊戲性的探索中發掘出來的，像是好奇的小孩探索周遭世界、永遠不會滿足於知識一樣。畢卡索的作品材料非常廣泛，除了油畫、蝕版畫，金屬、石膏等雕塑材料、陶瓷器外，他的立體派作品還使用木板貼皮、包裝紙、海報、報紙等材料，而他還用過腳踏車的椅墊當牛頭，車手把當牛角做成一個公牛頭雕塑。畢卡索這種無拘無

束地實驗材料，不受傳統慣例限制的遊戲方式和大膽嘗試，對於20世紀的藝術發展有非常關鍵性的影響。

　　1972年巴黎羅浮宮為高齡九十一歲的畢卡索舉辦個展，這是羅浮宮首次展出還在世的藝術家作品，顯示藝術界對畢卡索藝術成就的重視和肯定。1973年畢卡索逝世，享年九十二歲。畢卡索在漫長的創作生涯中不僅發展出無數的風格，也影響了大部分的同時代畫派和藝術家；更重要的是，畢卡索在材料上、創作觀念以及題材上，開創了整個20世紀藝術發展的各種可能性。

14—2—2　立體派

　　立體派，更確切地說，畢卡索對於20世紀現代藝術具有關鍵性的影響。畢卡索將塞尚類似切割過的畫面色塊更明確、極端地發展成立體派的

觀念和技法，打破繪畫二度空間的傳統。以前的藝術家一直嘗試用二度空間的平面表達三度空間的深度效果。畢卡索認為這種繪畫方式已經發展到了巔峰，接著的是

圖94：畢卡索，〈帶帽男人〉，紙、墨彩、炭筆，1912，62×2×47.3公分，紐約現代美術館
畢卡索從立體派的觀念出發，以最簡單、突出的方式表達物體的特徵。他用不一樣顏色的色紙和幾筆類似機械作圖的簡單線條畫成。

將平面回歸平面。所以畢卡索把人的側面切割到正面來，讓畫面可以同時看到正面、側面、背面的特徵。這是藝術「自主性」（參見12-3-2莫內）的運用。藝術家注重的是他們的創作觀念，而非寫實的手上功夫。

14—3　超現實主義

　　「超現實」（surreal）一字是超過現實或在現實之外的意思。超現實主義出現在1924年，原本是企圖組織成國際性的運動，但是直到成立後的十四年，它的影響力才從形成中心巴黎擴展成國際性的運動。超現實主義的藝術也是歐陸最後一個有廣泛影響力的文藝運動，1939年第二次世界大戰爆發後，許多藝術家和知識分子飽受法西斯及納粹戰火的蹂躪，流亡到美國，超現實主義在美國紐約繼續發展，從此紐約替代了巴黎變成最吸引藝術家的都市，世界藝術中心也從歐洲轉移到美國。

圖95：畢卡索，〈吉他草稿〉，1912，厚紙板、線、鐵絲，65.1×33×19公分，紐約現代美術館

立體派的觀念是把立體的東西平面化地畫出來，畢卡索則將自己發明的立體派繪畫相反地運用，用厚紙板把東西的立體感表達出來，像是用立體派畫法一樣。

在第一次世界大戰時期，許多文學、藝術人士流亡到中立國瑞士，組織了一個文藝團體——「達達」（Dada），反對傳統、反對藝術甚至反對自己本身。這個團體的出現代表了人們對於當時歐洲惡劣的環境——戰爭的失望和恐懼。戰爭讓這些知識分子懷疑歐洲的傳統價值也不過是理想主義而已，人性仍是野蠻的。達達主義的思想和藝術是非常悲觀消極的，他們認為戰爭既然把文明炸成廢墟，一切都從零開始，從廢墟開始。於是有些藝術家開始諷諭地用「垃圾」創作，他們用報紙，廢棄物貼在畫布上，這種極度消極、虛無的氣氛終究導致藝術的不振。超現實主義可以說是銜接達達運動的，因為兩個運動的成員許多是重複的，但是超現實主義是較積極的，欲重新尋找精神上的力量，尋找人生許多奧秘的答案。

前面我們曾經提過「超現實」，在艾爾格雷考的〈打開第五封印〉（圖36）、布許的〈慾望花園〉（圖39）以及富斯利的〈噩夢〉（圖65）中，我們曾讀到和「夢境」、「潛意識」相關的各種隱晦的慾望、感覺。從這三位藝術家的作品和他們的時代看來，人們潛意識的許多情感是罪惡的、不道德的、不理性的，它們被宗教和被推崇理性至上的歐洲文明視為人的原罪和野蠻的本性，應該被壓抑、教化，讓它們消失。

但是20世紀的超現實主義卻在每個人的個體中尋找內心的秘密，不論是隱晦的還是快樂的。20世紀初發展的心理分析科學，成為超現實主義的重要理論支柱。心理分析是奧地利的心理醫生佛洛伊德的研究，他認為夢是人們隱藏和加工處理潛意識的方法。而潛意識是什麼呢？潛意識是人自然的愛、恨的慾望、對性的好奇、不安和恐懼、對死亡的焦慮等原始情感，但是人在學習文明、禮貌、教養時，這些自然的情感就被壓抑在潛意識裡，我們自己在日常生活中並不會發現這些潛在的情感。但是這些潛在的情感常常在我們完全放鬆情緒時不自主地出現，最放鬆的時候當然是睡覺時。我們的潛意識在一天的經歷中被某些事物提醒、暗示，到了睡覺

時，變成夢境出現在我們的腦海中。但是因為這些潛在的意識和情感在禮教的社會中被視為野蠻、不道德的，所以在受到壓抑、隱藏後，常常以象徵的形式出現，因此超現實主義的藝術常常用象徵性的技法。例如富斯利〈噩夢〉裡的少女和白馬，白馬是象徵性慾的，少女則代表了人類窺視的慾望。

超現實主義的藝術家要從達達主義的廢墟藝術裡重新尋找個人的本性和藝術的可能性，並吸收精神分析的理論。他們提倡自動、隨機的創作和夢的解放。超現實主義的藝術家相信，當他們無意識、無目的地揮筆塗灑，更能將一些自己的本性和他們還不認識的能力表現出來，這種「真實」比他們有意識地控制思想而創作的「真實」更接近他們真實的本性，因此叫做「超現實」。意識完全放鬆，讓潛意識自由發揮的最極端例子是做夢，因此藝術家們打破了以前「真實—虛幻」的界限，夢可能比正常生活的經驗更真實，更透露出藝術家內心的需求和慾望。同時因為強調「真實」和「人的本性」，在藝術裡，原本許多的禁忌被除去了「不道德」的魔咒。從前受到宗教及社會規範所約束的情慾，一躍成為藝術中的合理題材。

超現實主義和「橋派」及「藍騎士」一樣，是有組織的團體，有正式的成立聲明。原本是以文學、哲學和政治活動為主要活動項目，但是他們的運動卻是透過藝術家的加入和展覽而贏得國際的知名度。

在超現實主義藝術家中，一位較晚才加入，卻是最有知名度及最具爭議性的畫家達利，把夢境表現得最極端。他一味地強調夢是沒有道不道德的問題，並且對敏感的政治問題漠不關心，因此後來被其他超現實主義藝術家逐出團體。

14—3—1 達利

達利（Salvador Dalí, 1904-1989）是來自西班牙的畫家，他的天賦是舉世公認的，但是他那詭異的行徑和極端的自負卻也倍受爭議，藝評家甚至批評為「風趣幽默，但不知恥」。

達利八歲開始畫畫，具有非常強的觀察力和驚人的記憶力，凡是他看過的風景或人物，都可以毫不費力地畫下來。達利的父親是公證人，原來無意讓達利變成畫家，但是他的好朋友發現達利的天分，便勸他讓達利朝藝術方向發展。

達利比同樣是西班牙的藝術家畢卡索晚約二十年出生，當時西班牙的經貿環境更好，也更富裕。在這種條件下，達利以畫畫賺錢的機會比前輩藝術家更加有利，而達利也不諱言他愛錢的事實，甚至覺得自己畫畫時像在印鈔票。

達利從小就是頑皮、任性的孩子，年輕時就已經是一副紈袴子弟的打扮，衣著怪異、蓄絡腮鬍、長髮，手握有柱頭的拐杖。相較於馬內的「紳士」裝束，達利的裝束造成他玩世不恭的印象。達利在繪畫上非常熱情，而且有嘗試各種媒材、技法的精神。十六歲時，達利的母親過世，達利的作品突然變成完全被灰暗色調所遮蓋。達利克服哀傷的方法很特別，他說：「我要報仇，母親去世是對我的傷害，我一定要成名。」對達利來說，死亡是不被接受的，是命運的惡意傷害，所以成名是征服命運的途徑。

達利中學開始在晚上的繪畫課學畫，畢業後，達利到馬德里藝術學院就讀，但是這個學院的課程讓天分過高的達利失望，達利還因為學校聘請一個資質中庸的老師而冒犯他，被學校處罰禁學一年。一年之後達利返校，不久就被學校退學。但是這一年，達利已經在巴塞隆納舉行個展了。達利學習各種畫派的風格，也受到畢卡索立體派的影響，做了一些很接近

立體派的嘗試，二十歲出頭就已經受到藝評家的肯定。但是到了達利較成熟時，他就擺脫了模仿立體派的階段，開創自己的風格。1929年，二十五歲的達利加入以巴黎為中心的超現實團體，這時他的風格已經很成熟、獨特了。超現實團體後來雖然把達利逐出團體，但不能否認的是達利的聲名讓這個團體聲名更噪。

行徑怪異的達利和思想開放的超現實成員在巴黎一起逛遍巴黎有名的妓院。對達利來說，「色情是醜陋的，美是超越塵世的，死亡是美的。」但也因為達利這種奇異的思想，才能讓他把他的天賦發揮出來，而他這種天賦，被藝評家形容為「魔鬼的技巧」。

達利發展出一種像照片般寫實、逼真的技巧加上完全不符合現實的造型、構圖。達利也曾經以非常猥褻的題材畫畫，讓許多藝評家和觀眾覺得有難以下嚥之感。達利為了賣畫賺錢，「製造」了不少作品，但是卻不能因為他的商業作品而否定他的能力。達利有發明的天分，有製造戲劇性、幽默效果的能力，他創造了一個世界，將夢幻的、寤寐之間的、詭異的、曖昧的各種人類的潛在慾望，以各種面貌表達出來。達利像是導演一樣，將各種慾望設計成不同的象徵或造型安排在舞臺上。這的確是達利的發明天分，而他也拍過一部影片，在1930年上演，造成很大的騷動而被禁演。也因為這部影片，達利被父親逐出家門，斷絕往來。

達利被超現實團體驅逐出去，是因為他雖然具有挑釁的性格，卻對政治毫無敏感度。在德國希特勒取得政權後，達利似乎很崇拜希特勒，常以希特勒為題材，這對於反對法西斯的超現實主義藝術家是無法容忍的。團體的領導人布荷東（A. Breton）在一次公開的聚會上像審問般地指責達利，達利則用圍巾包頭，口插溫度計，裝成不能答話的樣子說：「我怎麼能為我做的夢負責，我就是夢到希特勒了。」並說了許多猥褻的話。超現實主義藝術家無法接受達利的粗鄙和對政治的漠然，因而和他斷絕關係，

後來達利還在紐約發表了聲明說：「人有權利表達出自己的幻想和瘋狂。」

　　第二次世界大戰爆發後，達利和太太離開歐洲到美國。在美國，達利的藝術也受到肯定；在現代美術館裡展出，也賣得好價錢。在克里夫蘭甚至成立達利美術館。達利的藝術不但受到藝術評論家的肯定，也符合一般大眾的品味。他的作品雖然具有象徵性、煽動性，但因為非常寫實的筆法和陳述事情般的構圖，對於一般大眾是簡明易懂的。除了繪畫和拍影片之外，達利也將自己的繪畫理論和精神分析科學結合在一起，發表了許多著作。他的自負，在他的自傳以及書名《天才的日記》中表露無遺。

藝術家的角色和地位

畢卡索和馬諦斯是在生平就經歷了肯定、成功和名望。畢卡索甚至說：「我以前想當藝術家，後來我變成畢卡索。」意思是用自己的名字代表「偉大的藝術家」。馬諦斯不但畫畫，也為美術館設計壁畫，為教堂設計玻璃花窗。因為他們的聲名，他們的行為也更受注意。他們不再像高更和梵谷，一生不具名地創作，經歷兩次世界大戰的畢卡索和馬諦斯對於時代非常敏感。馬諦斯在第一次世界大戰時畫風變得灰暗沮喪；在第二次世界大戰時，雖然自己的妻子、女兒因起義被捕，但他似乎顯出鎮定和對法國的忠心，不願離開祖國。畢卡索在戰爭期間畫風變得非常具暴力氣息，並用他控訴式的風格反映殘酷的戰爭。這和德拉克洛瓦將自己畫入〈自由女神領導革命〉的用意類似，但技法不同。浪漫的德拉克洛瓦是用美化的方法將自己的角色投入戰場畫面；畢卡索是用憤怒製造他的畫風；馬內則是以古鑑今，用模仿哥雅的畫來控訴自己時代的事件。

但是這些藝術家參與時代的方式，似乎被達達主義和超現實主義所否定。達達主義走虛無主義的路線，在垃圾裡作藝術。超現實主義則逃到藝術家自己的夢境、潛意識裡尋找烏托邦，例如達利更是完全不為自己不道德的夢囈負責。

20世紀的藝術家是一群走在時代前端，最敏感、最具有觀察力和創造力的人，他們用創作反應時代環境給予他們的衝擊。藝術家可以用非常獨特的方式反應、記錄時代，但是他們對於時代的影響力則沒有標準尺度可以衡量。無論如何，20世紀的世界已經太複雜多變了，藝術家不再像17世紀的魯本斯，可以帶著自己的畫當禮物遊走國際間，負起調停、外交的工作。

隨著第二次世界大戰的兵禍及民族迫害屠殺，大量的知識分子、文藝界人士從歐洲移入美國，數百年歐洲藝術的發展中斷，世界藝術的重心也遠離巴黎，轉移到紐約。

圖96：達利，〈時間之持久性〉（或〈軟鐘〉、〈消逝的時間〉），1931，24Ｘ33公分，紐約現代美術館

這是達利最有名的作品，畫中有三個軟鐘，像是烤了的乳酪般地懸掛在樹上、檯上，和一個像水裡的昆蟲或細菌的造型上。畫面的右下角則有一個爬滿了螞蟻的錶。掛在檯面上的軟鐘上還有一隻蒼蠅。遠方有很寫實的風景，但是和軟鐘相配之下，產生了一個與我們現實世界隔絕的世界，像夢境般莫名其妙、曖昧的世界，混雜著既熟悉又完全陌生的感覺。

達利運用鐘的變形象徵這個超現實世界裡的不真實、虛幻，時間的計算變得沒有意義；用昆蟲或細菌的造型，象徵人們內心的恐懼、焦慮，以及潛意識裡的各種記憶和慾望。

達利的藝術裡多是日常生活物件的變形，因此雖然不是寫實藝術，他那精細寫實的筆觸卻讓觀眾產生親切感。正是這種既親切、又陌生的效果，讓人容易接受達利作品的挑釁。

14—3—2　米羅

米羅（Joan Miró, 1893-1983）和達利同是來自西班牙的超現實主義畫家，但兩人的繪畫方向完全不同。出生在離巴塞隆納不遠處的蒙特洛伊（Montroig）一地的米羅，可以說是超現實主義最有天賦的畫家，也是20世紀最重要的畫家之一。

米羅是在巴塞隆納的藝術學院完成他的藝術教育。在這段期間，米羅認識了浪漫主義、寫實主義、印象派和後印象派的藝術，最受塞尚及梵谷的藝術所感動，但最影響米羅藝術的則是馬諦斯和畢卡索。

米羅學馬諦斯的大平面單一色塊和畢卡索立體派的切割、組合。1919年，二十六歲的米羅來到了巴黎，受到畢卡索熱情的迎接，並透過畢卡索認識了藝術界許多有名的藝術家。這個時期的米羅還在臨摹其他藝術家的作品。直到三十歲時，米羅發展出自己獨特的語言，他被超現實主義的藝術語言所吸引，發展了他幻想世界的語言。

米羅和畢卡索一樣，喜歡嘗試各種不同的風格、技法和材料。米羅有很多像立體派的作品，也有很類似達利風格的作品；此外也使用各種非傳統的材料，創作出許多剪貼、拼貼（是畢卡索發明的創作技法，原文是"Collage"——「貼」的意思。）的雕塑。

1928年米羅拜訪荷蘭，對荷蘭的寫實藝術很感興趣。雖然米羅的超現實風格和荷蘭的藝術並沒有類似之處，但是米羅把他所看到的世界轉化成為超現實的語言，把荷蘭畫家的人物轉變成飄浮的鬼魅造型和怪物變形。

1920-1930年間，米羅嘗試拼貼和雕塑。拼貼的技法是很簡單、隨興的，米羅剪報紙上的人物、或利用海報的顏色。米羅的靈感是從立體派來的，但是所發展的造型和立體派的分析式、冷靜的作品不同，米羅設計出許多類似動物、昆蟲或令人聯想到怪物的造型。

1937年西班牙內戰時，畢卡索畫出反戰作品〈格爾尼卡〉（圖93），同

是西班牙畫家的米羅也深受感觸，他也用超現實主義的語言創作出一把叉刺進蘋果，一塊被切成骷髏頭的麵包來象徵屠殺的作品。

第二次世界大戰期間，米羅到西班牙的一個島上去避開戰火。在這個充滿自然景觀的地方，米羅過著與世隔絕的生活。他開始觀察自然裡的蟲魚鳥獸及植物，將飛行中的鳥、蝴蝶或星象的變化，變形成為他畫面裡簡單的造型。

米羅的作品從1930年開始就常在美國紐約出現，他的名氣已經跨越大西洋了。米羅、畢卡索、馬諦斯以及蒙德里安四人可說是影響美國藝壇最深遠的歐洲藝術家。

米羅的作品最具代表性的是簡單、明確，反璞歸真的簡化造型和顏色。米羅常從簡單的昆蟲、生物甚至顯微鏡下細菌等造型獲得靈感。他的作品像是兒童塗鴉般地率真、自然，因此米羅的藝術非常受到喜愛。超現實主義認為，在人成熟、長大的過程中，很多直覺、本能以及兒童時期的天真率性也隨之消失了。但是這些能

圖97：米羅，海報，1976，69×52公分，巴塞隆納

這幅1976年在巴塞隆納展覽的海報，利用米羅簡單明瞭卻非常醒目的作品來製作。圖形上面像一隻倒著飛的大蒼蠅，像是出自不熟練的兒童之手，卻非常吸引人的注意。

力會在特別的狀況下出現，例如在夢境或回到童年的記憶時。這種天真率性是值得回憶、珍視的，因為它喚醒了人們曾經有過的各種想像能力和自由表達自己的能力。

米羅的藝術就是這種引人重新回味童年的藝術。

14—4　風格派：蒙德里安

從塞尚的「畫面平面化」開始，20世紀繪畫有表現主義的誇張、扭曲、愛或憤怒的發展，並且有同樣是「畫面平面化」，但是朝另一個方向發展的，那就是蒙德里安幾何形色塊的「風格」（De Stijl）。

蒙德里安（Piet Mondrian, 1872-1944）的繪畫可以說是精心研究繪畫藝術之後所發展出來的風格。蒙德里安的藝術影響了他之後的繪畫及藝術的發展，因為他等於為繪畫史畫上句點，使藝術史朝向非繪畫性的原素發展。

蒙德里安出生在荷蘭阿姆斯福特（Amersfoot）一個偏僻的城市，這個地區是荷蘭較落後的地區，所以有些人傾向以狂熱的新教信仰來挽救這個地區，讓它變得較富裕些。蒙德里安的父親也是一個過度虔誠的教徒。蒙德里安小時候，母親多病，無法處理家務，蒙德里安的姊姊在八歲時就得負責一切母親該做的家務；而父親卻常寧願在他執教的學校加班，也不回家照顧。在這種狀況下，導致蒙德里安和他的姊姊後來都沒有伴侶；也使蒙德里安對人缺乏信賴感，常常憂慮自己的情緒會失去平衡。

1893年蒙德里安二十歲，到阿姆斯特丹的藝術學院就學。父親透過朋友為蒙德里安安排一個住處，並讓他可以和這些有地位、權勢的人接觸，甚至說服這些人負擔蒙德里安的生活費、學費。在學院時期的蒙德里安畫了許多與家鄉的宗教有關的插圖，特別是《聖經》裡的「末世記」，如「大煉火」、「新生」等。他這時絕沒想到，數年後他用自己發展出來的風

格否定自己從前的藝術。

蒙德里安很喜歡將自己和荷蘭的前輩大師林布蘭（參見9-2）比較，雖然他的風格與林布蘭並沒有可循的連帶關係。在蒙德里安所處的現代世界，藝術家是自由業，不是文藝復興時的穩定職業，也沒有人認為藝術家要有精確的觀察力和世界觀。藝術家如果找得到買主，就可以名利雙收；如果找不到賣主，便沒沒無名。在這種環境下，蒙德里安仍然認為自己可以有所作為，突破藝術家的困境。

蒙德里安的藝術生涯起步時並不順利，他沒有收入，也缺乏足夠的藝術家的訓練，只能與弟弟同住。1898年蒙德里安的創作轉而活潑起來，這是因為他得了肺炎，只能靜養，因而獲得許多時間可以靜下來創作。在這年及兩年後，蒙德里安兩度參加羅馬的藝術競賽，但兩次他的作品都被拒，理由是：「缺乏繪畫天分，沒有生動的畫面和題材。」蒙德里安早期的作品並不粗糙，但是也並不特殊到引起評審的注目。這兩次的打擊讓蒙德里安心理上變得不平衡，他開始在政治上偏激起來。1901、1902年荷蘭的環境不安，火車工人的大罷工導致血案。一度熱中政治的蒙德里安隨後脫離政治圈，重新投入藝術創作中。蒙德里安對當時藝術家的條件並不滿意，他認為藝術家為了賣畫，必須迎合大眾的品味，才能生存，但是大眾的品味常常是消費性的、點綴式的，和藝術家真正想要創作的藝術並不一致。蒙德里安自視甚高，他在1906年開始模仿以前大師如梵谷的作品等。從這點可以看出蒙德里安對梵谷和自己的看法，他認為藝術家有獨特觀看世界的方法，並不需要像一般大眾對世界的看法妥協。

後來蒙德里安搬到靜僻偏遠的地方，在那裡畫風景寫生，並和梵谷一樣寫生夜景。蒙德里安也和後印象派或野獸派一樣大膽地嘗試顏色。1909年蒙德里安的藝術開始受到矚目，變成荷蘭有名氣的畫家。也在這年，蒙德里安的母親過世，這個打擊讓蒙德里安的畫面驟然變得灰暗。他曾經畫

了一件三個裸女的三折板作品，被批評為「冷漠空洞」。這件作品是蒙德里安放棄官能經驗的開始。

蒙德里安開始探索一條新的藝術途徑。他認為從前的生物進化應該從生物的條件轉移到精神的條件上，也就是說從前適者生存的適者是健康、強壯的身體，靈活的動作和適合大自然的條件，而現在應該是精神上的適者代替生物上的適者的時代了。以我們現在的知識、科技及資訊時代的經驗，蒙德里安已經預見了20世紀最重要的變化了。

蒙德里安認為精神上的藝術是冷靜思考的結果，他開始畫一些和大眾品味不同的作品。1911年蒙德里安創作長達8公尺的〈藍色系列〉，是無論如何都不會有買主垂青的大作品。就在這年，蒙德里安覺得荷蘭的藝術世界不夠自由，便決定到巴黎學習畢卡索的藝術。

到了巴黎，蒙德里安為了徹底改變自己，便將原名 "Pieter Cornelis Mondrian" 改成 "Piet Mondrian"。他開始畫大尺寸的作品，運用象徵性的顏色，如天空、太陽的顏色等。

蒙德里安到巴黎時，正是畢卡索和朋友布拉克在巴黎發展立體派的時候。蒙德里安並沒有特意拜訪這兩位藝術家，但是他的繪畫非常受立體派的影響。他開始用粗黑、幾何的線條，有時候把畫面畫得像欄杆一樣，他也把風景畫畫成幾何形的色塊和黑色線條的組合。

蒙德里安畫面的平面畫比立體派更徹底，他最後完全消除背景、主題的差異，把一切差異都平面化。當時巴黎市防火牆上被拆除的舊海報、壁紙的圖紋引起蒙德里安的靈感。像花紋壁紙一樣，蒙德里安的畫面變得有規則，並且沒有主題，同樣的原素重複在整個畫面中。受到畢卡索的影響，蒙德里安也不再侷限於傳統畫布的形狀，也有橢圓形、菱形等畫面，但是蒙德里安的這種繪畫卻變得令人難以理解、難以接近。

蒙德里安認為這是繪畫發展的必然趨勢，從塞尚的塊狀筆觸的風景畫

（圖77）到立體派的分析、切割、再組合，接下來的必然是他的平面、無主題的色面、黑線條的平面。這和從前藝術家不同的是，從前的藝術家選擇自己最喜歡的方式創作，將自己的情緒、感受投射在畫面上；蒙德里安卻是客觀地創作，他認為這是藝術創作的必然趨勢，因此他的畫面裡看不出藝術家的個性及喜怒哀樂。這是蒙德里安對20世紀藝術影響最大的一點，他把藝術從情感、官能方面的活動帶進思考的、分析的、理論的方向。

　　1914年因為父親生病，蒙德里安便從巴黎回到荷蘭，後來因為第一次世界大戰爆發而讓蒙德里安留在荷蘭。這個時期的蒙德里安留有許多手稿，都是他對藝術的理論。1917年蒙德里安和詩人兼畫家的都斯柏格（T. V. Doesburg）合辦月刊《風格》（De Stijl），內容是以藝術理論論文為主。另一位建築師兼家具設計師李特維德（T. Rietveld）隨後也加入「風格派」的創作，因此「風格派」的作品也有實用性的作品以及與建築相關的創作。風格派的藝術本身也很像理論，他們關心許多觀念上的問題，如自然—精神，女性—男性，負—正，靜止—動態及水平—垂直的對立關係等。蒙德里安強調藝術是意念的創造，而不再是自然的複製或情感的發洩。這種出自觀念的藝術在20世紀越來越重要，成為藝術的原動力，也強化了藝術自主的原則和必要性。

　　蒙德里安的作品採用一些建築上的觀念，他的作品雖然是平面繪畫，但是他也嘗試作品拼裝成立體的作品，類似積木或樂高（Logo）的遊戲。蒙德里安的顏色和線條實驗是配合空間的，而建築的材料如磚塊的形狀、磁磚的顏色、瓦塊等，也影響了蒙德里安幾何原素的設計。

　　蒙德里安深思熟慮的藝術在藝術史上雖然非常重要，卻對大部分的人而言難以理解。蒙德里安的作品因為太抽象，原本打算為他促銷的畫廊經紀人因而把他除名，因為「想要買畫裝飾宮殿、住家的買主，不會看上這

麼冷漠難以親近的幾何方塊。」

　　1919年蒙德里安再度回到巴黎，卻對巴黎的藝術發展很失望。因為他認為具象畫的時代已經過了，但是立體派卻走回具象畫的方向。失望之餘蒙德里安決定到法國南部去。這時候有一位朋友為蒙德里安張羅生意和收入，他以畫一些裝飾性的作品為生。這個經驗讓蒙德里安將裝飾放進繪畫裡。和馬諦斯一樣，並不是裝飾原素都得和「藝術」區分開來。蒙德里安還開始寫書著論，發表了《新藝術—新生命》一書（1951），預言了隨著繪畫的平面化，抽象畫藝術即將結束，而接下來的是烏托邦新時代。放眼現在的藝術現象，平面繪畫的逐漸消失，蒙德里安的預言似乎不假。

圖98：蒙德里安，〈開花的蘋果樹〉，1912，78×106公分，海牙市立美術館
這是蒙德里安從具象畫發展到非具象畫或抽象畫的過程的中間階段。蒙德里安從一株樹的造型出發，將樹的枝葉簡化成單純的類似幾何形的線條。這個簡單的

線條「解構」技法，無疑是受到立體派的影響。簡單的線條與畢卡索的＜帶帽男人＞（圖94）的線條有類似的趣味。然而立體派始終在可以辨認的、有提示性的具象畫中發展。這幅＜開花的蘋果樹＞就是類似立體派的方式，畫面本身的構圖可以模稜兩可，而蒙德里安用標題「樹」來提示，引導我們把這些模稜兩可的線條看成是一顆樹。蒙德里安引用立體派的技法，只是他自己的風格演變的過渡階段，最終是要發展出更抽象的風格。

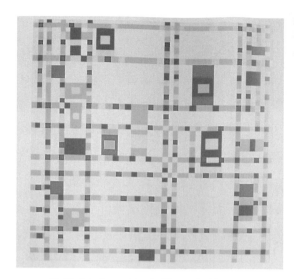

圖99：蒙德里安，〈百老匯爵士樂〉，1942-1943，127×127公分，紐約現代美術館

這是蒙德里安的代表作，成熟之後的抽象藝術。蒙德里安擅長運用顏色本身的特性，例如紅色的暖、放大的效果，黃色的活潑效果及藍色的寒、退後的效果等。蒙德里安到了紐約，受到百老匯音樂的靈感，以百老匯音樂名"Boogie-Woogie"為題，創作這幅代表作。畫面的直線交叉，少數幾個顏色的長短距離的組合，讓人聯想到高速公路上的車子流動的樣子。這些不同長短、距離、效果不同的顏色排列，竟然能造成畫面上的流動感。這是蒙德里安想像的音樂，我們可以聯想每一段顏色是一個音符，或一個音節，它們的長短距離和時間距離各不相同，而每個音的音質、音色也各不相同。透過組合，音樂可以連貫成旋律。蒙德里安把看不到，卻只能用理解或分析法才能想像的事，用畫面表達出來。而從蒙德里安完全脫離可辨認的具象畫以來，現代藝術面臨了更大的挑戰。

蒙德里安理性的藝術讓藝術家的特質、個性消失在畫布裡，人們只能在了解他們的意念後，才能了解他們的作品。

1940年蒙德里安終於放棄在歐洲的生活，到他嚮往已久卻缺乏勇氣去的新興藝術首都 — 紐約，蒙德里安也成為影響美國藝壇最多的歐洲藝術家。

14—5　思考型繪畫

在畫派林立的同時，比利時的畫家馬格利特（René Magritte, 1898-1967）雖然屬於超現實主義，但他的藝術卻又另有一番玄機。馬格利特開啟了觀念性、思考性藝術的新頁。

馬格利特童年的作品已經透露了他與

藝術特殊的關係和興趣。他十歲左右的作品畫他和一個小女孩在墓園裡玩耍的情境。馬格利特十八歲時進入比利時布魯塞爾學院。他嘗試過立體派的畫法，也實驗印象派的技巧，但是他的藝術一開始就有別於其他繪畫的特質。馬格利特對於文學，特別是詩有興趣，對於文字的敏感對馬格利特的藝術有關鍵性的影響，他喜歡以遊戲性的文字做為作畫的標題，讓畫和標題之間產生或矛盾或抒情或神秘的連繫。

馬格利特離開學校後，主要以畫海報和設計廣告為主，但在藝術及精神方面馬格利特非常積極，他和其他藝文人士組織藝術宣言〈純粹藝術、捍衛美學〉，也寫了不少哲學性、思考性的藝術理論。馬格利特和許多思考型、反動型的藝術家為伍，如阿爾普（J. H. Arp）、畢卡比亞（F. Picabia）以及曼雷（Man Ray），這些智性的藝術家聚集在巴黎，辦雜誌、發表文章及舉辦藝文活動。這些藝術家稱自己為超現實主義藝術家，但是他們的藝術在風格題材及媒材又各自相距甚遠。馬格利特的超現實藝術和達利的超現實藝術非常不同，達利利用物體錯綜變幻的組合製造夢境般的畫面；馬格利特的超現實則是思考型的，他故意混淆人們對於描摹物體的繪畫和文字用法既有的習慣，創造出互相矛盾卻又互相指涉的關係。馬格利特有一幅作品〈背叛的畫〉，畫面上只有一根煙斗，但同時用文字提醒人們：「這不是真的煙斗」。這時出現自相矛盾的問題，畫的字是真的還是假的？這種真假驗證的遊戲有其哲學性的考慮，卻不必像哲學一樣嚴謹。除了哲學性的藝術之外，馬格利特還喜歡神話性的題材及與愛情相關的題目，馬格利特作品中的女性或女體都是以他的妻子為模特兒的。

當馬格利特的作品逐漸成熟而受到重視時，他和妻子搬到巴黎的近郊去，有一段時間他的作品在巴黎和布魯塞爾展出，而他也和達利、米羅一起渡假，一起發表文章。1929年馬格利特還在《超現實革命》雜誌上發表〈文字與圖像〉一文，隨後超現實主義知性的藝術革命逐漸贏得國際的聲

望，他們的藝術在倫敦、紐約、荷蘭鹿特丹和瑞典斯德哥爾摩展出。

馬格利特的藝術出自他對繪畫特質的思考，畫面雖是用寫實的手法傳達物體，卻因為他的轉換手法而充滿了魔幻的效果。馬格利特並不是神經質的藝術家，也不像達利喜歡在公共場合或媒體中極度地炫耀自己；馬格利特不擅社交，非常敏感，性情也相當叛逆。他曾經兩度加入共產黨，但不是因為他熱中政治，而是當時共產主義的叛逆特質符合馬格利特的性情。這種叛逆性表現在馬格利特革新的繪畫藝術以及對「藝術」觀念的挑戰。在這些豐富精神性藝術的推動下，20世紀藝術的面貌極端地多元、多變，它們的詮釋成為藝術史、藝術理論及藝術評論的挑戰，而給「藝術」一個統合的定義也變成不可能了。

圖100：馬格利特，〈光的國度〉，1954，146 ×113.7公分，布魯塞爾比利時皇家美術館

〈光的國度〉是馬格利特魔幻世界的繪畫和詩意般畫題的代表作。晴朗天空下的地表上居然是夜景，而這個黑暗的環境還得藉由燈光的照明。馬格利特用很寫實的技法，讓畫面有近乎照片的真實感。而大片的樹林將地面的黑暗之城和白晝的天空區隔開來，然而左邊的大樹伸向天空卻又將白晝與黑夜兩個國度自然地銜接在一起。光的國度只有在黑暗中才能實現，馬格利特用一幅畫表現白晝、黑夜和光的交替，像是一首畫的詩，在語言與意象之間未解的地帶——魔幻的地帶——展露魅力。

參考書目

Baumgarter, Marcel: *Einführung in das Studium der Kunstgeschichte.* Köln 1999.

Boussel, Patrice: *Leonardo da Vinci : Leben und Werk.* Stuttgart 1989.

Chilvers, Ian: *A Dictionary of Twentieth Centry Art.* Oxford/New York 1998.

Cornell, Sara: *Art, A History of Changing Style.* Oxford 1983.

Daguerre de Hureaux, Alain: *Delacroix : das Gesamtwerk.* Stuttgart 1994.

Deicher, Susanne: Piet Mondrian : *1872 – 1944 ; Konstruktion über dem Leeren.* Köln 1994.

Deutsche Taschenbuch Verlag: *Lexikon der Kunst.* Leipzig/München 1996.

DuMont: *DuMont's Künstlerlexikon, von der Antik bis zur Gegenwart.* Read, Herbert/Stangos, Nikos, Köln 1997.

Eucker, Johnnes(Hrsg.): *Kunstlexikon.* Frankfurt a. M. 1995.

Getlein, Frank: *Mary Cassett : paintings and prints, 8. print.* New York 1980.

Gombrich, Ernst H.: *Die Geschichte der Kunst.* 16. Ausg., Frankfurt a. M. 1996.

Gombrich, Ernst H: *Eine kurze Weltgeschichte für junge Leser.* Köln 1998.

Gould, Cecil/Vinson, James: *International Dictionary of Art.* Chicago/London 1990.

Hahl-Koch, Jelena: *Kandinsky.* Stuttgart 1993.

Hamann, Richard: *Geschichte der Kunst.* Berlin 1959.

Henze, Anton: *Ernst Ludwig Kirchner, Leben und Werk.* Stuttgart 1980.

Heller, Reinhold: *Edvard Munch : Leben und Werk.* München 1993.

Holländer, Hans: *Hieronymus Bosch : Weltbilder u. Traumwerk.* Köln 1988.

Holle Verlag: *Enzyklopädie der Weltkunst.* Baden-Baden 1977/1978/1979.

Jahn, Johnes/Haubenreisser, Wolfgang : *Wörterbuch der Kunst.* Stuttgart 1995.

Janson, Horst/ Gauman, Samuel/Janson, Anthony F.: *History of Art for Young People.* New York 1987.

Keller,Horst: *Marc Chagall : Leben und Werk.* Köln 1974.

Knobeloch, Heinz: *Subjektivität und Kunstgeschichte.* Köln 1996.

Krauße, Anna-Carola: *Geschichte der Malerei, von der Renaissance bis heute.* Köln 1995.

Kuhler, George: *Die Form der Zeit.* Frankfurt a. M. 1982.

Lewandowski, Herbert: *Paul Gauguin : die Flucht vor der Zivilisation.* Frankfurt a. M. 1991.

Löhneysen,Wolfgang von: *Eine neue Kunstgeschichte.* Berlin 1984.

Longhi, Roberto: *Caravaggio. 3. Aufl.,* Dresden 1993.

Murken-Altrogge, Christa: *Paula Modersohn-Becker : Leben u. Werk.* Köln 1980.

Paquet, Marcel: *René Magritte, Der sichtbare Gedanke.* Köln 1993.

Partsch, Susanna: *Haus der Kunst.* München/Wien 1997.

Richter, Gottfried: *Ideen zur Kunstgeschichte. 6. Aufl.* Stuttgart 1976.

Rudloff, Dieter: *Unvollende Schöffung, Künstler im 20. Jh..* Stuttgart 1982.

Singer, Hans W.: *Versuch einer Dürer-Biographie.* 1979.

Vallès-Bled, Maïthé: *Paul Cézanne : Maler des Lichts.* 1997.

Wallace, Robert: *Van Gogh und seine Zeit : 1853–1890.* Amsterdam 1979.

Warnke, Martin/Klotz, Heinrich(Hrsg.): *Künstler, Kunsthistoriker, Museen.* Frankfurt a. M. 1979.

圖片授權

普羅藝術叢書　畫藝百科系列

繪畫入門

Parramón's Editorial Team 著

姜靜繪 譯　李美蓉 校訂

「如果我沒有紅色，就用黑色。」
晚年的畢卡索可以藉著手中的任何媒材表現自我。
——探索各式的技巧與媒材，才能從中萃取無限的極致表現。
英國雷諾茲爵士說：
「要判斷哪些主題值得一畫，哪些不值得畫，需要相當的鑑賞力。」
——從不斷的練習素描和作畫，才能培養這種鑑賞力。

「藝術是無法教授的……
惟一應該教導的是關於素描與戶外作畫，
以及依模特兒、模型作畫的基礎概念。」
基於這樣的理念，
本書並不在於教您如何成為畫家，
而在於介紹畫家畫些什麼？
如何下筆？
畫的內容以及在何處創作？

普羅藝術叢書

普羅藝術叢書 畫藝百科系列

繪畫色彩學

Parramón's Editorial Team 著

黃文範 譯 林文昌 校訂

為什麼
「只要以黃色、藍色和紫紅（或深紅）色混合在一起，
就能畫出大自然的所有顏色。」
為什麼德拉克洛瓦說：
「如果允許他選擇背景的顏色，
那麼只以泥土的顏色，
便能畫出裸體維納斯無與倫比的美。」

在本書中，
您可以找到一切有關色彩問題的解答，
了解色彩的對比、陰影的調配，
以及黑白兩色的運用及誤用。
從色彩學的知識中，
發現如何繪畫的新方法。

普羅藝術叢書 畫藝百科系列

名畫臨摹

Parramón's Editorial Team 著

謝瑤玲 譯　詹前裕 校訂

拉斐爾以臨摹達文西和米開蘭基羅的作品來研習畫藝。

魯本斯對卡拉瓦喬運用光影的技巧著迷，

便臨摹他的《基督下葬》一畫。

竇加時常造訪羅浮宮，

仿畫他極欣賞的委拉斯蓋茲的作品。

馬內甚至前往西班牙馬德里普拉多美術館，

只為習得委拉斯蓋茲和哥雅處理人物和頭部的技法。

臨摹名畫是增進畫藝的最佳方法。

本書以一幅風景畫──畢沙羅的《瓦松林入口》，

一幅靜物畫──塞尚的《藍花瓶》為範例，

告訴您

如何詳細研究一位畫家的時代、繪畫風格與使用素材，

經由仿作的過程，

迅速而完整地學習到大師作品中所展現的技巧。

普羅藝術叢書

普羅藝術叢書　畫藝百科系列

光與影的祕密

Parramón's Editorial Team　著

曾文中　譯　林昌德　校訂

卡拉瓦喬採用畫面明暗強烈對比的「暗色調風格」。
林布蘭開創一種在陰影當中審視、描繪光線的「明暗法」。
印象派畫家創造出以光線為畫面主軸的風格。
野獸派畫家以明亮、平塗的顏色，
在未使用陰影的情形下，描繪對象及背景。

光影效果的藝術處理，
會使某個時期的繪畫風格產生革命性的變化。
本書教您運用石膏及色調研習光影的效果，
描繪、比較各種色調，
並研究物體及其陰影的顏色，
了解色彩效果及光影對藝術表現形式的影響。
同時分析
「明暗畫派」及「色彩畫派」的作畫方式，
探討色彩對比及著色氣氛的技巧。

普羅藝術叢書

本系列其他著作陸續出版中，敬請期待！

欧洲系列

歐洲建築的眼波　　　　　　　　林秀姿 著

究竟是什麼樣的人們，經歷什麼樣的歷史，
讓希臘和羅馬建築的靈魂總是環繞不去？
讓教堂成為上帝在歐洲的表演舞臺？
讓艾菲爾鐵塔成為鋼鐵世紀的通天塔？
讓現代主義的國際風格過關斬將風行世界？
讓後現代建築語彙一再重組走入電腦空間？

邁向「歐洲聯盟」之路　　　　　張福昌 著

面對二次大戰後百廢待舉的歐洲，自1950年舒曼計畫開始透過協調和平的方法，
推動統合的構想——從〈巴黎條約〉到〈阿姆斯特丹條約〉、從經濟合作到政治
軍事合作、從民族國家所標榜的「國家利益」到歐洲統合運動所追求的「共同歐
洲利益」，逐步打造一個保障和平共存、凝聚發展力量的共同體。隨著1992年
「歐洲聯盟」的建立，以及1999年歐元的問世，一個足與美國、日本抗衡的第三
勢力已經形成……

奧林帕斯的回響——歐洲音樂史話　　陳希茹 著

音樂是抽象的，嘗試從音符來還原作曲家想法的路也不只一條。本書從探索音樂
的起源、回溯古希臘、羅馬開始，歷經中古時期、文藝復興、17、18、19世紀，
以至20世紀，擷取各時期最重要的樂曲風格與作曲技巧，以一種大歷史的音樂觀
將其串接起來；並從歷史背景與社會文化的觀點，描繪每個時代的音樂特質以及
時代與時代之間的因果關聯；試圖傳遞給讀者每個音樂時期一些具體，或至少是
可以捉摸的「感覺」與「想像」。

信仰的長河——歐洲宗教溯源　　　王貞文 著

基督教這條「信仰的長河」由巴勒斯坦注入歐洲，與原始的歐洲文化對遇，融鑄
出一個基督教文明。本書以批判的角度，剖析教會與世俗政權角力的故事；以同
情的態度，描述相互對抗陣營的歷史宿命；以寬容的心，談論基督教與其他宗
教、文化的對遇。除了「創造歷史」的重要人物，本書也特別注意一些邊緣、基
進的信仰團體與個
人，介紹他們的理想
與現實處境的緊張關
係，讓讀者有機會站
在歷史脈絡中，深入
他們的宗教心靈。

欧洲系列

閱讀歐洲版畫 　　　　　　　　　　　　　　　劉興華 著

歐洲版畫濫觴於14、15世紀之交個人式禱告圖像的需求，帶著「複製」的性格，版畫扮演傳播訊息的角色——在宗教改革的年代，助益新教觀念的流佈；在拿破崙時代，鞏固王朝的意識型態，直到19世紀隨著攝影的出現，擺脫複製及量產的路線，演變成純藝術部門的一支。且一起走過歐洲版畫這六百年來由單純複製產品走向精美工藝結晶的變遷。

閒窺石鏡清我——歐洲雕塑的故事 　　　　　袁藝軒 著

歐洲雕塑的發展並非自成一個封閉的體系，而是在不斷「吸收、反饋、再吸收」的過程中，締造今日寬廣豐盛的面貌。本書以歷史文化的發展為大脈絡，自史前時代的小型動物雕刻，直到第二次世界大戰結束前的現代藝術，闡述在歐洲這塊土地上，雕刻藝術在各個時期所發展出各種不同的風貌，以及在不同時空下所面臨的課題與出路，藉此勾勒出藝術家在這過程中所扮演的角色。

恣彩歐洲繪畫 　　　　　　　　　　　　　　　吳介祥 著

從類似巫術與魔法的原始洞穴壁畫、宗教動機的中古虔敬創作、洋溢創作熱情的文藝復興、浪漫時期壓抑與發洩的表現性創作、乃至現代遊戲性與發明式的創作，繪畫風格的演變，反映歐洲政治、社會及宗教對創作的影響，也呈現出一般的社會性、人性及審美價值。本書從歷史的連貫性與不連貫性來看繪畫，著重繪畫風格傳承的關係，並關注藝術家個人的性情遭遇、對時代的感懷。

歐洲宗教剪影——背景・教堂・儀禮・信仰 　　Bettina Opitz-Chen 陳主顯 著

為了回應上帝向他們顯現而活出的「猶太教」、以信仰耶穌為救世的彌賽亞而誕生的「基督教」、原意是順服真主阿拉旨意的「伊斯蘭教」——這三大萌生於小亞細亞的宗教，在不同時期登陸歐洲，當時的歐洲並不是理想的宗教田野，看不出歐洲心靈有容受異教的興趣和餘地。然而，奇蹟竟然發生了……

樂迷賞樂——歐洲古典到近代音樂 　　　　　張筱雲 著

音樂反映時代，而作曲家—詮釋者—愛樂者之間跨時空的對話，綿延音樂生命的流傳。本書以這三大主軸為架構，首先解說音樂欣賞的要素、樂曲的類別與形式，以及常見的絃樂器、管樂器、打擊樂器與電鳴樂器，以建立對音樂的基本認識。其次從巴洛克、古典、浪漫到近代，介紹音樂史上重要的作曲家及其作品，以預備聆賞音樂的背景情境。最後提示世界著名的交響樂團、指揮家、演奏家、聲樂家及歌劇院，以掌握熟悉音樂的路徑。

國家圖書館出版品預行編目資料

恣彩歐洲繪畫 / 吳介祥著. －－初版一刷. －－臺北
市；三民，民91
　　面；　公分
　參考書目：面
　ISBN 957－14－3483－3　（平裝）

　1.繪畫－歐洲－歷史

940.94　　　　　　　　　　　　　90015462

網路書店位址　http://www.sanmin.com.tw

© 　恣彩歐洲繪畫

著作人　吳介祥
發行人　劉振強
著作財
產權人　三民書局股份有限公司
　　　　臺北市復興北路三八六號
發行所　三民書局股份有限公司
　　　　地址／臺北市復興北路三八六號
　　　　電話／二五〇〇六六〇〇
　　　　郵撥／〇〇〇九九九八－－五號
印刷所　三民書局股份有限公司
門市部　復北店／臺北市復興北路三八六號
　　　　重南店／臺北市重慶南路一段六十一號
初版一刷　中華民國九十一年一月
編　號　S 74027
基本定價　柒　元
行政院新聞局登記證局版臺業字第〇二〇〇號

有著作權·不准侵害

ISBN　957－14－3483－3　（平裝）

歐洲

為了尋找國王的女兒歐蘿芭──*Europa*，
從小亞細亞跨越到希臘半島，
傳播了古東方文化，
也推動了西方文化的搖籃，
催生「歐洲」的名字──*Europe*。